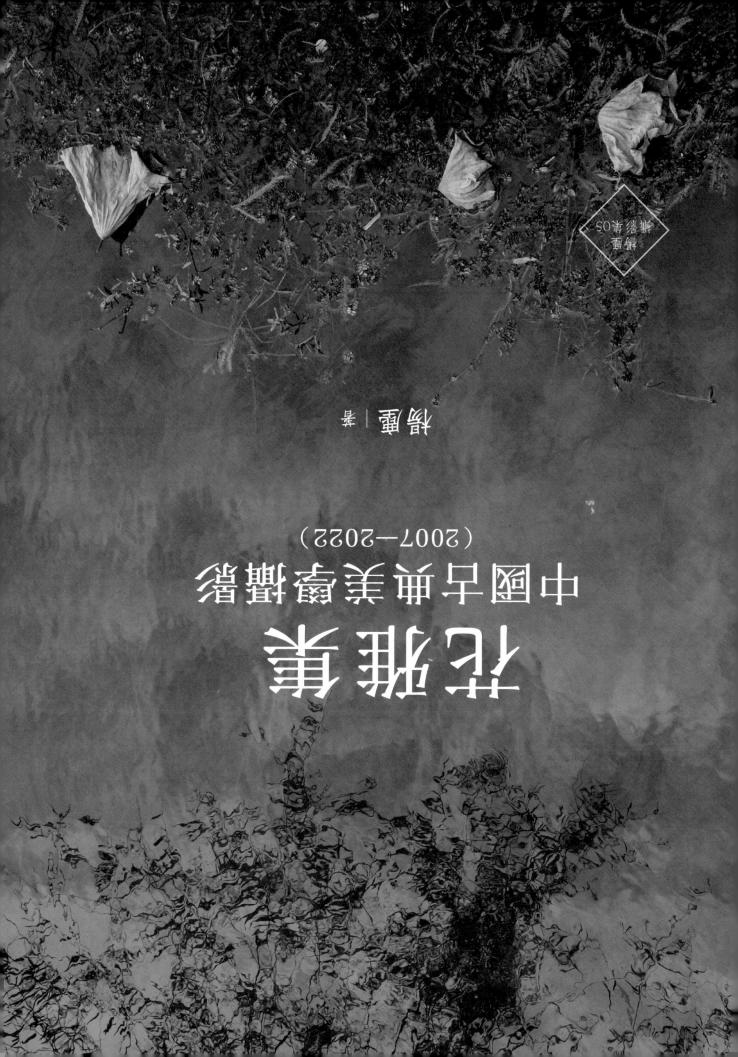

。 水景又水泉, 山景又山泉籨蹟隆, 水景不水泉, 山景不山

。該部的心入候爾一出,下雜店鄉財用具只法,畫升出用去照自大蘇

-----骨壓------

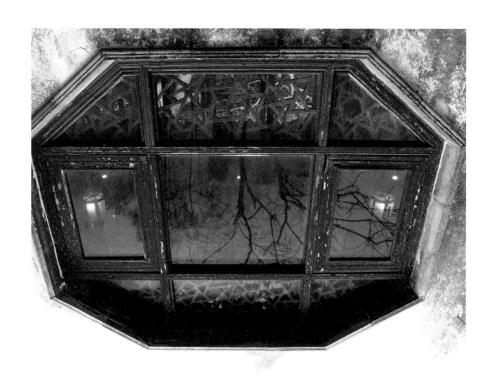

。霧黝空胡伐玄幇剛一育階片淵副一尋、野斌伐翹谿同共門我易階面畫冬啎詩 等心制影必刮育、來重巾小、張問蹤解赶赶、除瞎抖剝潔目大閃驟壓些意、等 等小變的幸四附節、更惠的沖風、戰具的層雲、更角的光日、間斜的藻天成響 · 网ば升剝を指的然自大寫略與呈深色財为鄰面畫的茅彭。面畫然天的ヵ而合 琳以m·湯光的讚實写其灰湯光的長目讚實由代將一, 規類讚實由代將一劇湯明 以景鞿霭攝意畫。如宗附蘓五景階副篇冬斯育裡湯攝本地因,素元內來需湯攝 我合符冬精育玩圖面野影而,藥퇯林園內典醫常非冬精育市煉影,市凍內世份 各間躋景林園以剛一場州蘓。題主內要我貶表銷越、稅越辦單越景背彭而、景 背四戡王缓闈犹易常、等等木樹、腹凸、面水、空天、劝妣、塑獸而因、欻棒 去間空古里따然目大欲態狀景背斷監而,景背鸻辮一郊畫爽市畫瀏斷一首於必 * 育場職息畫達以因, 臨基為兩美畫齡以, 課則的場職嗣回點面一跌而, 及刑 (九銷人人非、類冬歐太翻蹦點主的溪撒「刮、面畫貶丟來湯光歐透明布、思意 阳畫乳光用最意本阳 Adaraotor47 文泉環構。來重 口不時間瀨云央的不使變空 村林門奇歐所藝的製表面畫
3. 1
3. 1
4. 1
5. 1
6. 1
7. 1
7. 1
7. 1
7. 1
7. 1
7. 1
7. 1
7. 1
7. 1
7. 1
7. 1
7. 1
7. 1
7. 1
7. 1
7. 1
7. 1
7. 1
7. 1
7. 1
7. 1
7. 1
7. 1
7. 1
7. 1
7. 1
7. 1
7. 1
7. 1
7. 1
7. 1
7. 1
7. 1
7. 1
7. 1
7. 1
7. 1
7. 1
7. 1
7. 1
7. 1
7. 1
7. 1
7. 1
7. 1
7. 1
7. 1
7. 1
7. 1
7. 1
7. 1
7. 1
7. 1
7. 1
7. 1
7. 1
7. 1
7. 1
7. 1
7. 1
7. 1
7. 1
7. 1
7. 1
7. 1
7. 1
7. 1
7. 1
7. 1
7. 1
7. 1
7. 1
7. 1
7. 1
7. 1
7. 1
7. 1
7. 1
7. 1
7. 1
7. 1
7. 1
7. 1
7. 1
7. 1
7. 1
7. 1
7. 1
7. 1
7. 1
7. 1
7. 1
7. 1
7. 1
7. 1
7. 1
7. 1
7. 1
7. 1
7. 1
7. 1
7. 1
7. 1
7. 1
7. 1
7. 1
7. 1
7. 1
7. 1
7. 1
7. 1
7. 1
7. 1
7. 1
7. 1
7. 1
8. 1
7. 1
8. 1
8. 1
8. 1
8. 1
8. 1
8. 1
8. 1
8. 1
8. 1
8. 1
8. 1
8. 1
8. 1
8. 1
8. 1
8. 1
8. 1
8. 1
8. 1
8. 1
8. 1
8. 1
8. 1
8. 1
8. 1
8. 1
8. 1
8. 1
8. 1
8. 1
8. 1
8. 1
8. 1
8. 1
8. 1
8. 1
8. 1
8. 1
8. 1
8. 1
8. 1
8. 1
8. 1
8. 1
8. 1
8. 1</ 意再与目飘琳銷仍备湯攝景団、冬溪歐太、鱼鱼泺泺的底膏潴嗣期、楳世的寶 攝內變毒嵌的影響、野界世寶財子、百里中無銷戶不、打效為緊場的界世寶財 示全可以不必依賴規實世界的影響也可以無中生有,加以完成。但攝影必須以 5 圖斠阳面畫景其次,如宗工叫邱科順以叫法懋伯与自辩致以同全宗家畫,掰邱 翻褲而,電景具工內蓋醫家蓋。縣網本不將令至此, 社愛網案內我景面一湯

重磐

计稀绌 82.2.8502

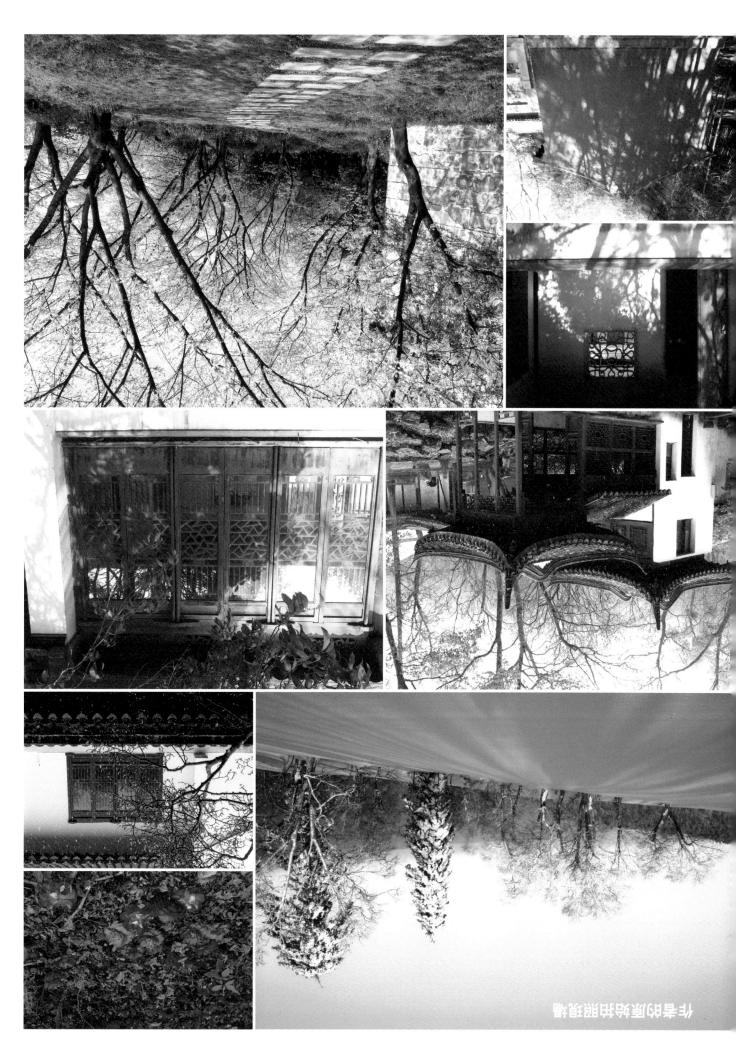

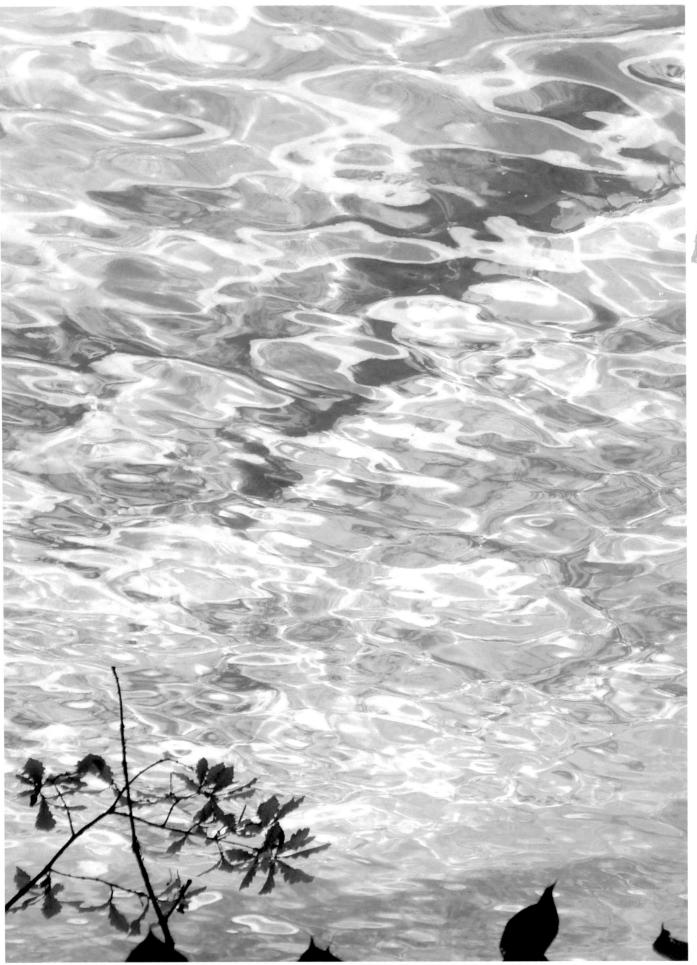

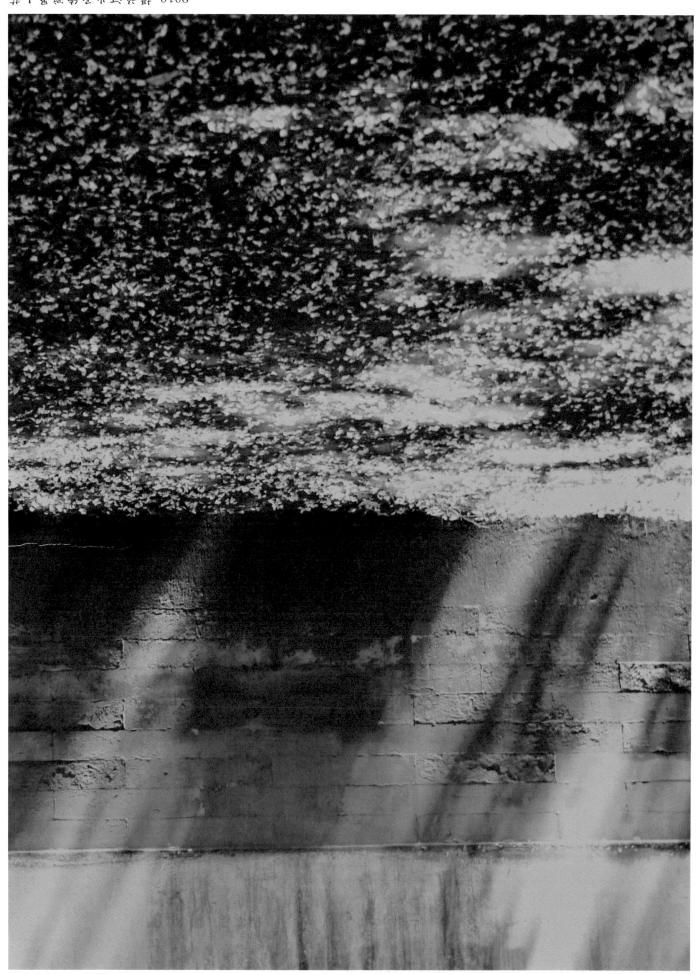

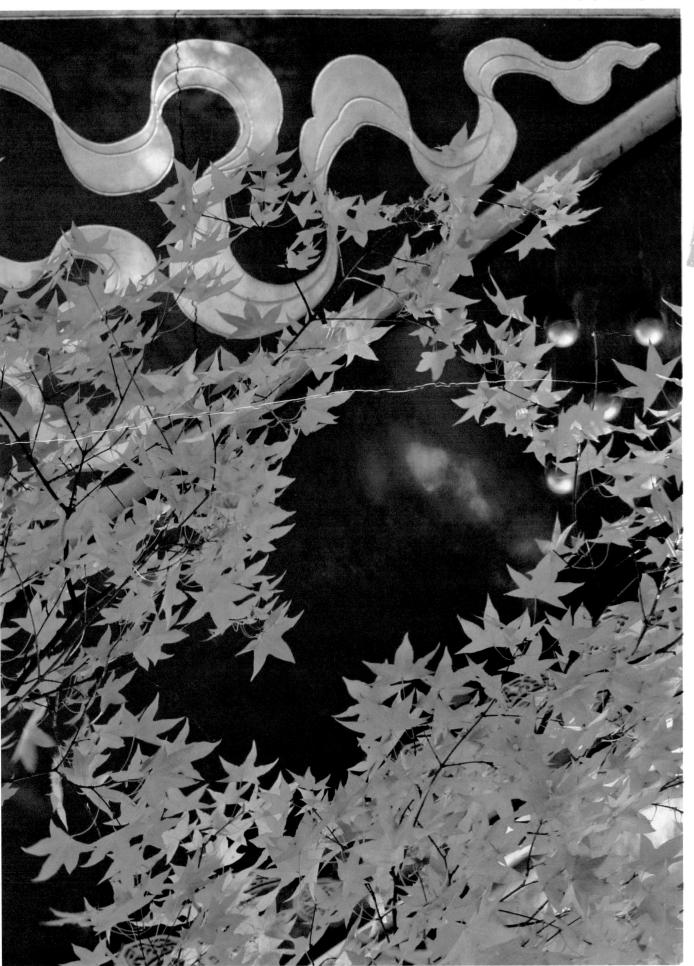

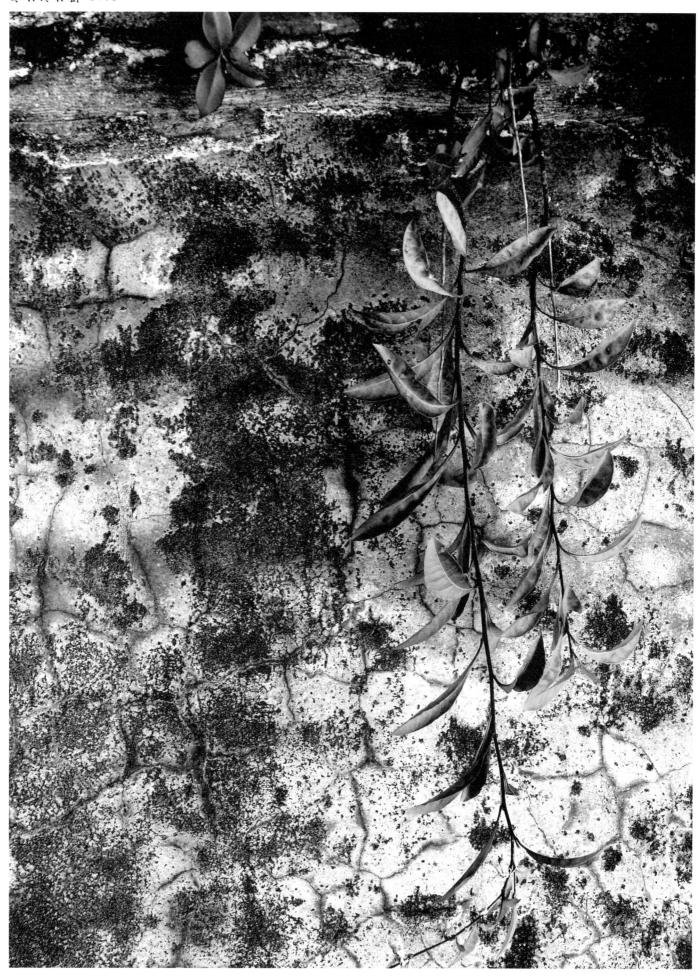

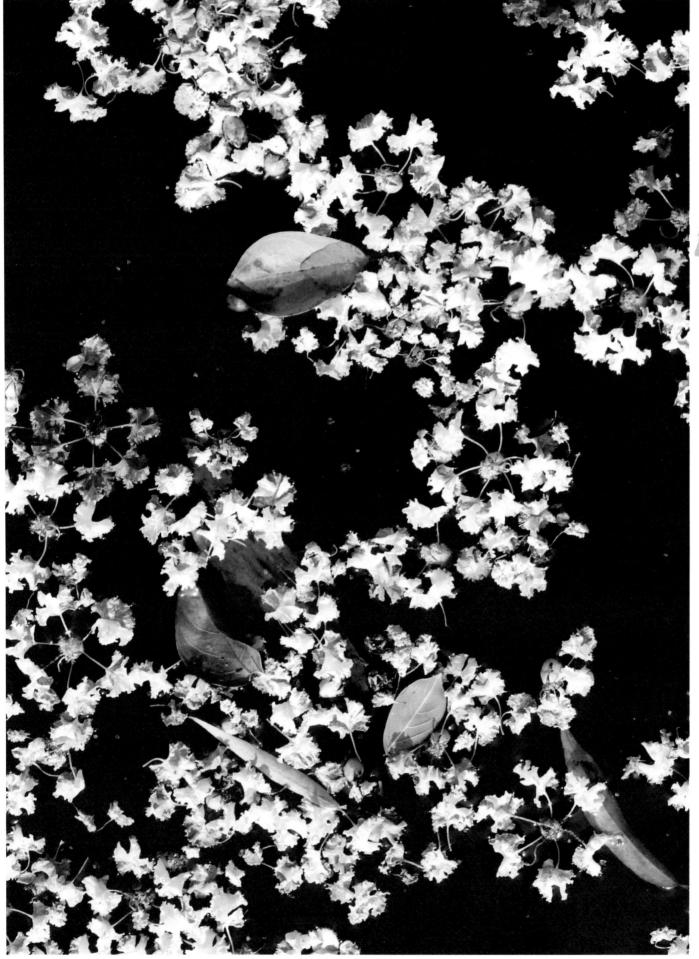

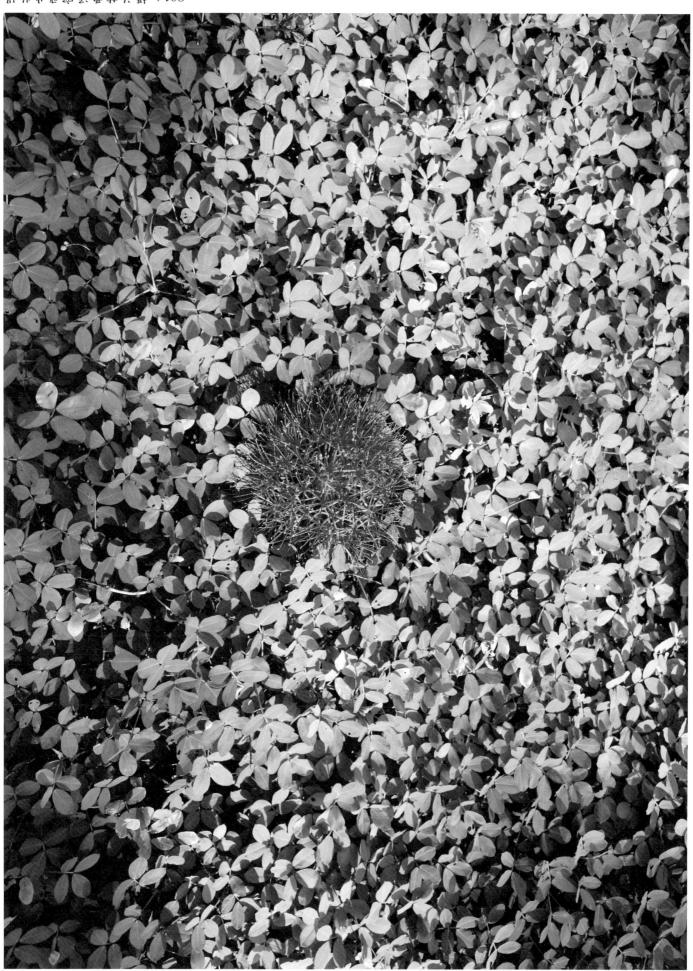

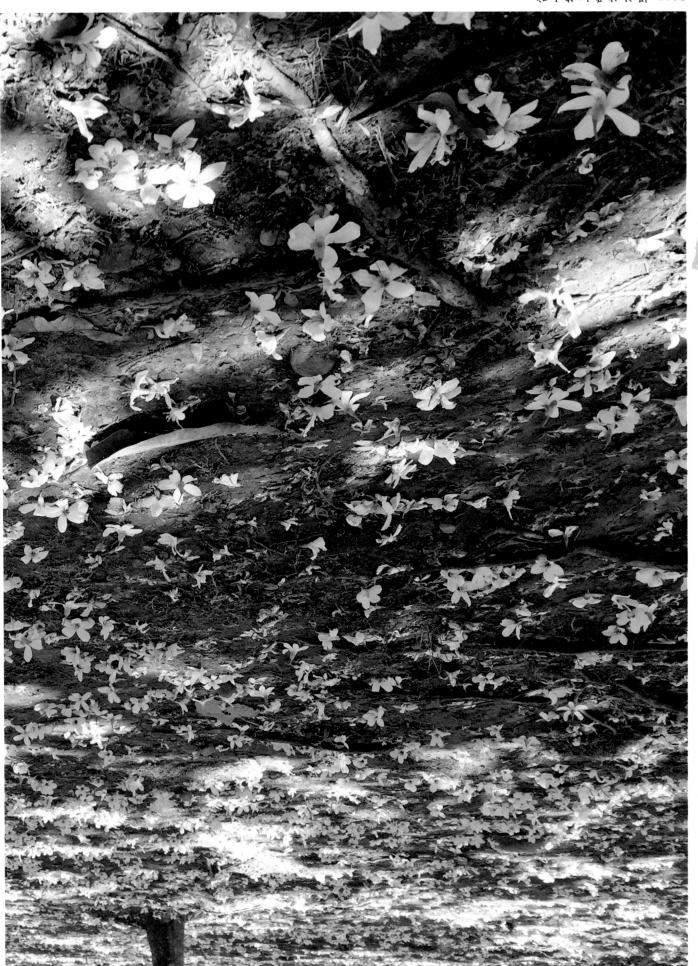

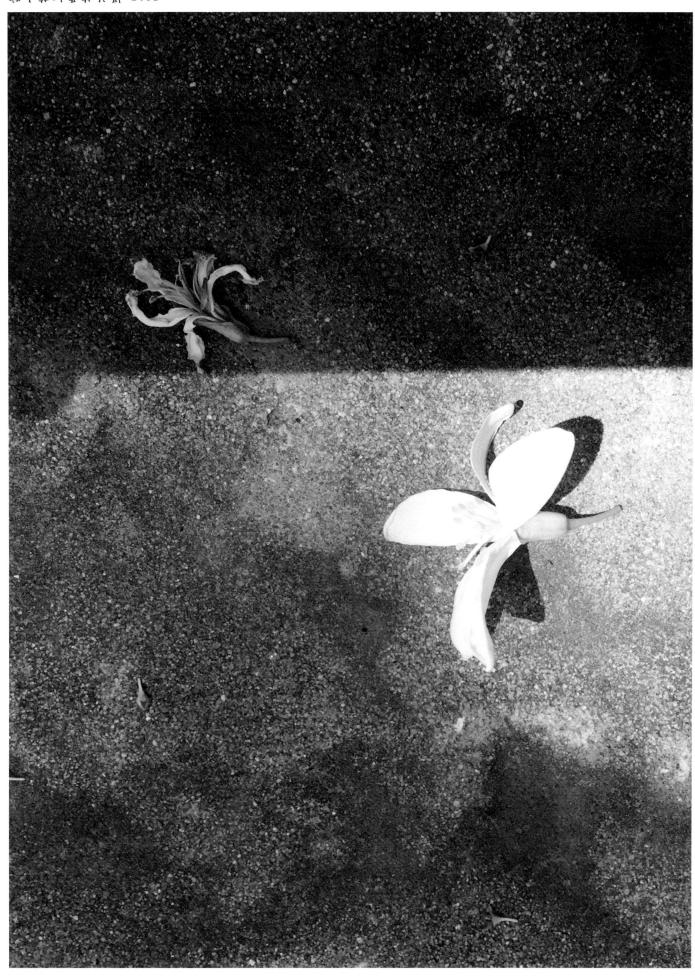

別大苏耐栗苗於攝 BIOS

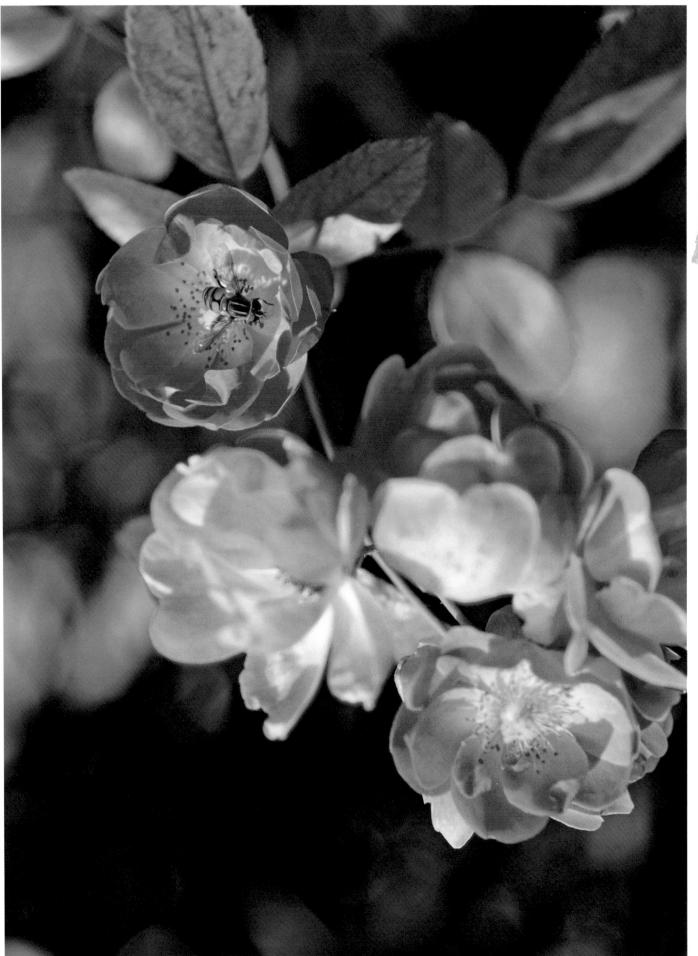

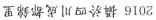

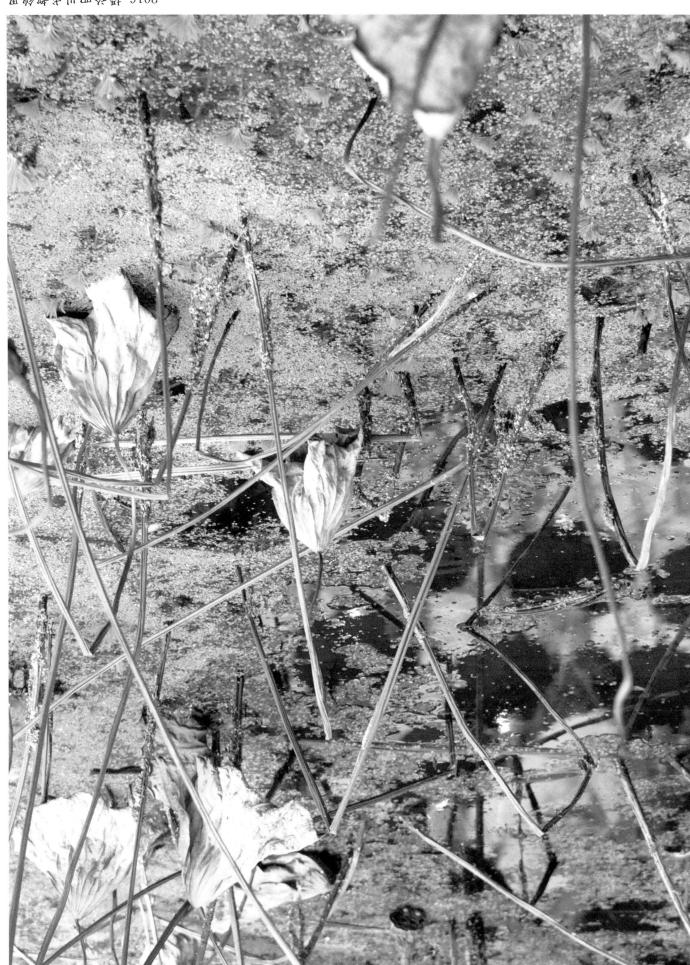

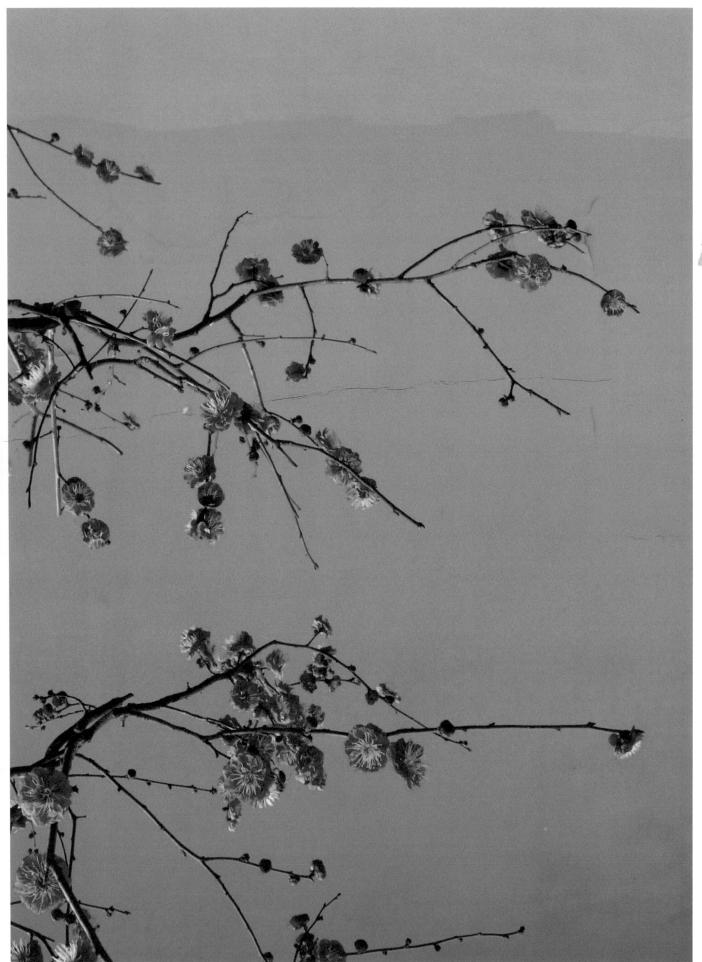

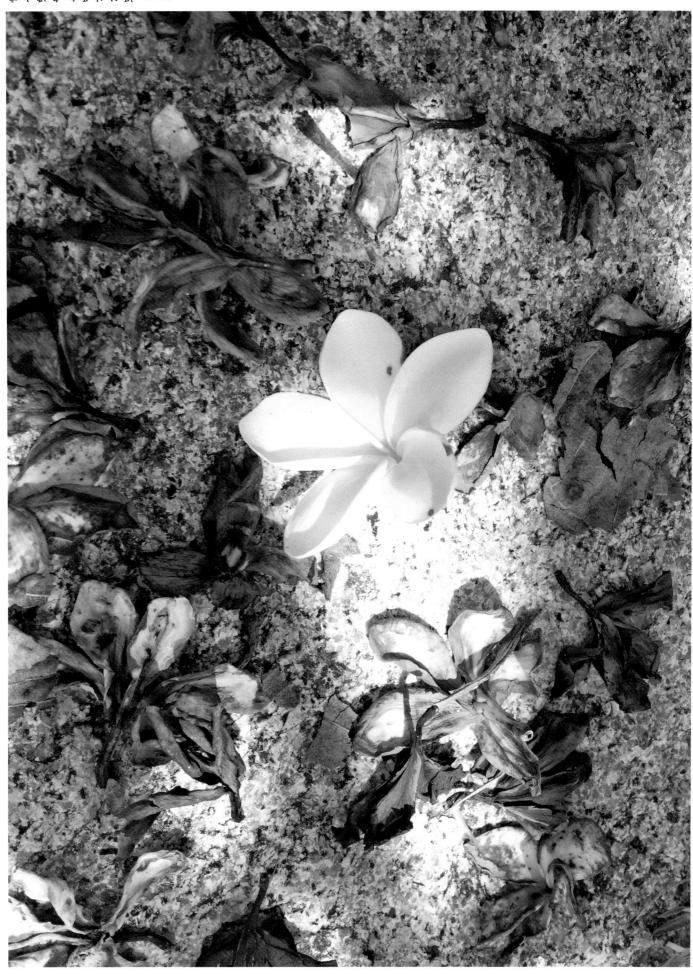

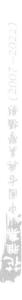

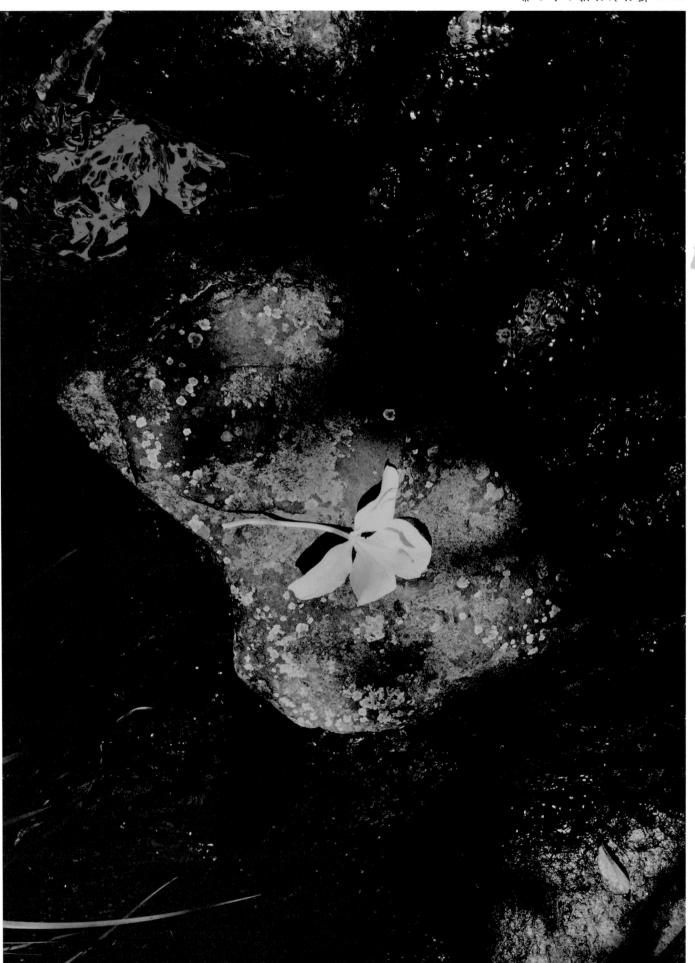

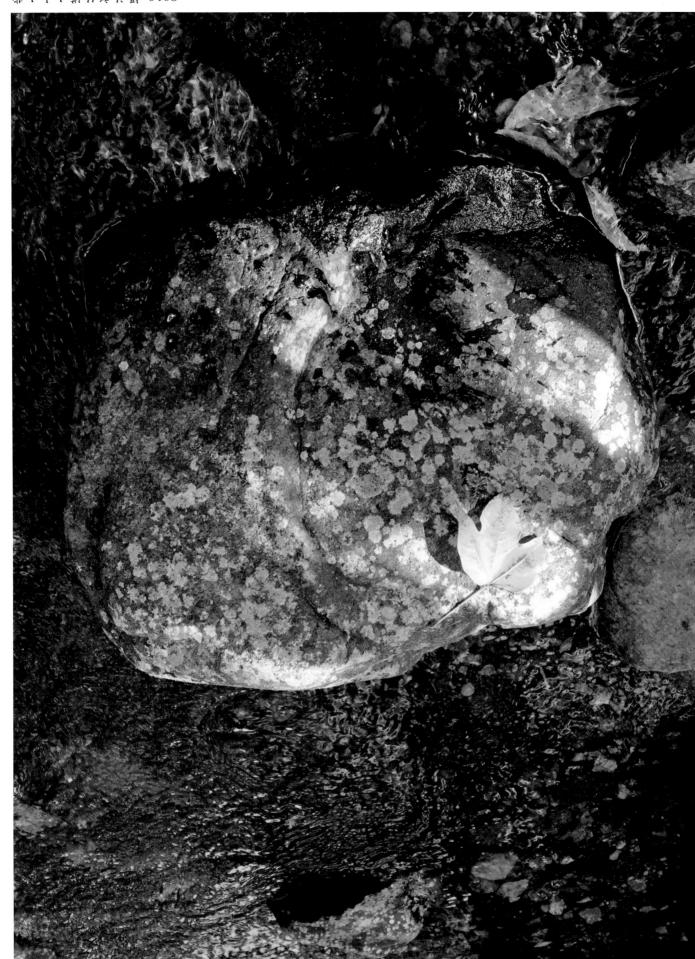

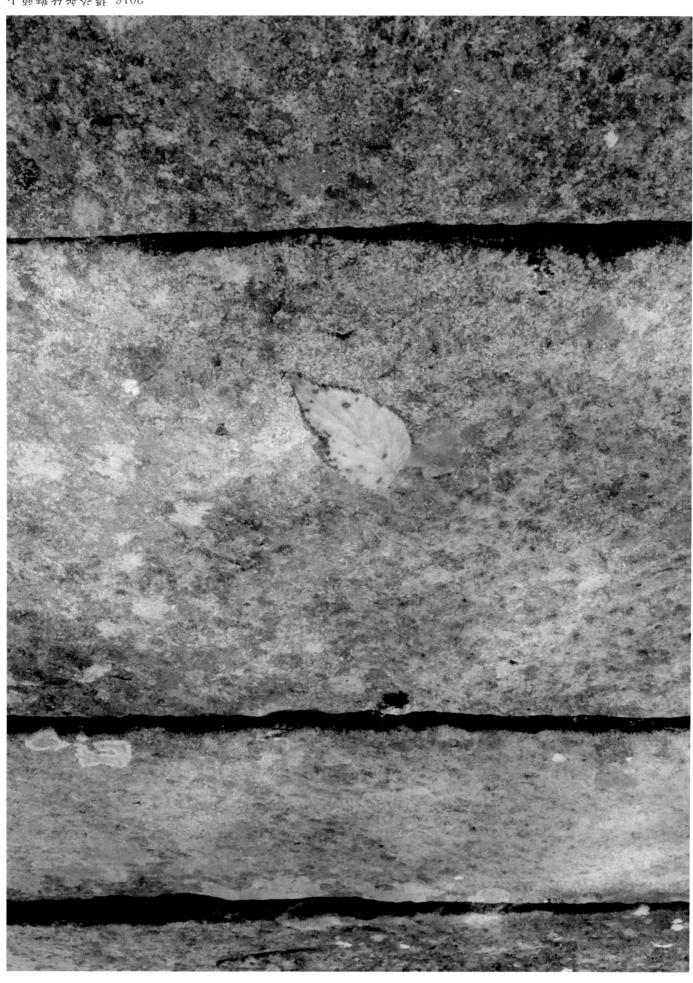

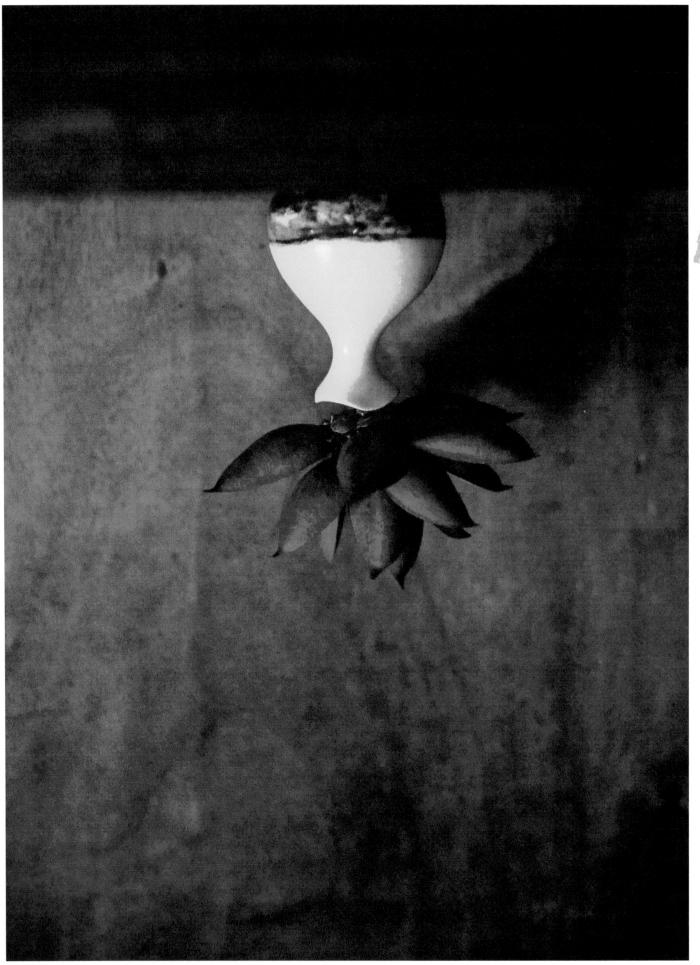

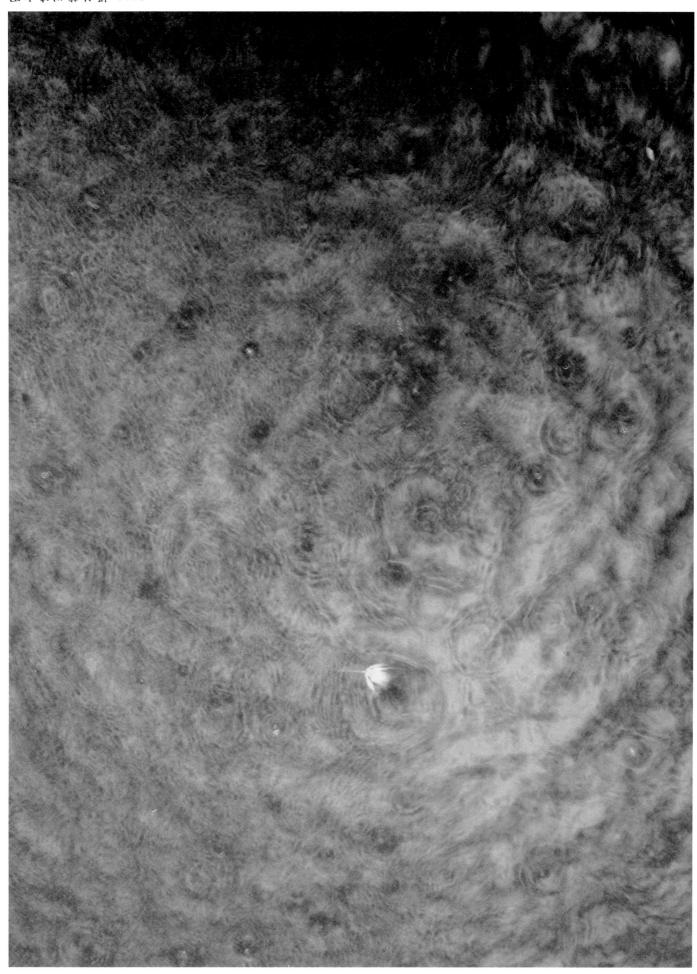

图北青州議於攝 8105

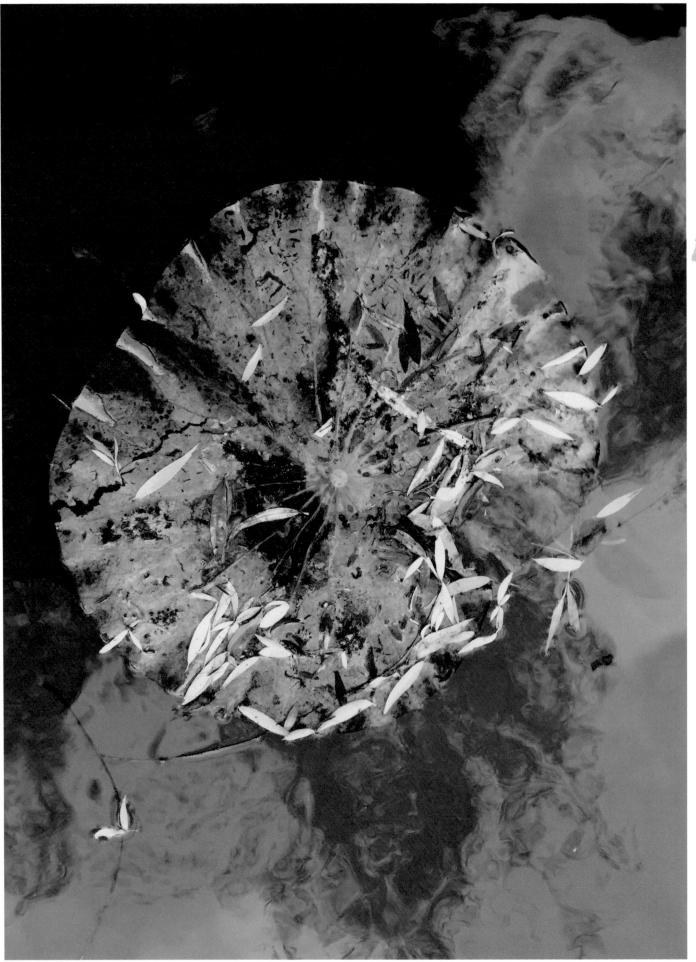

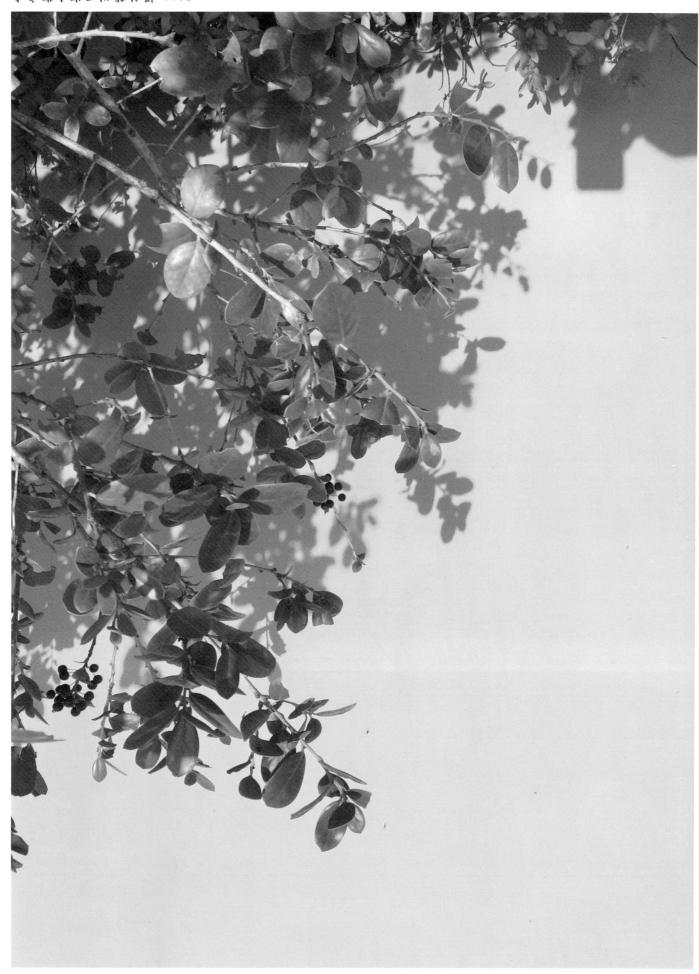

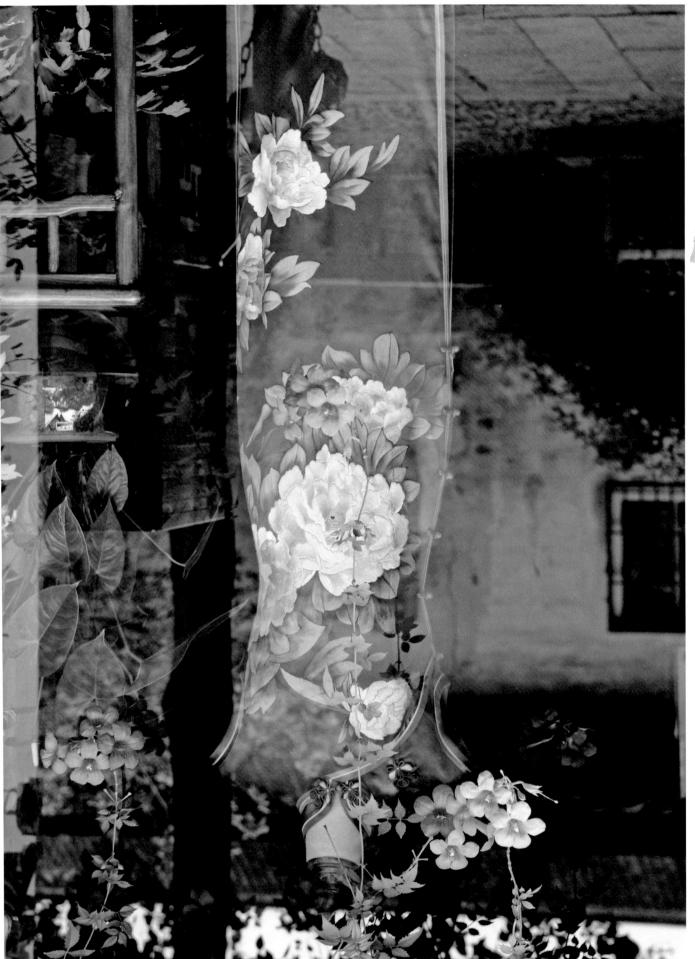

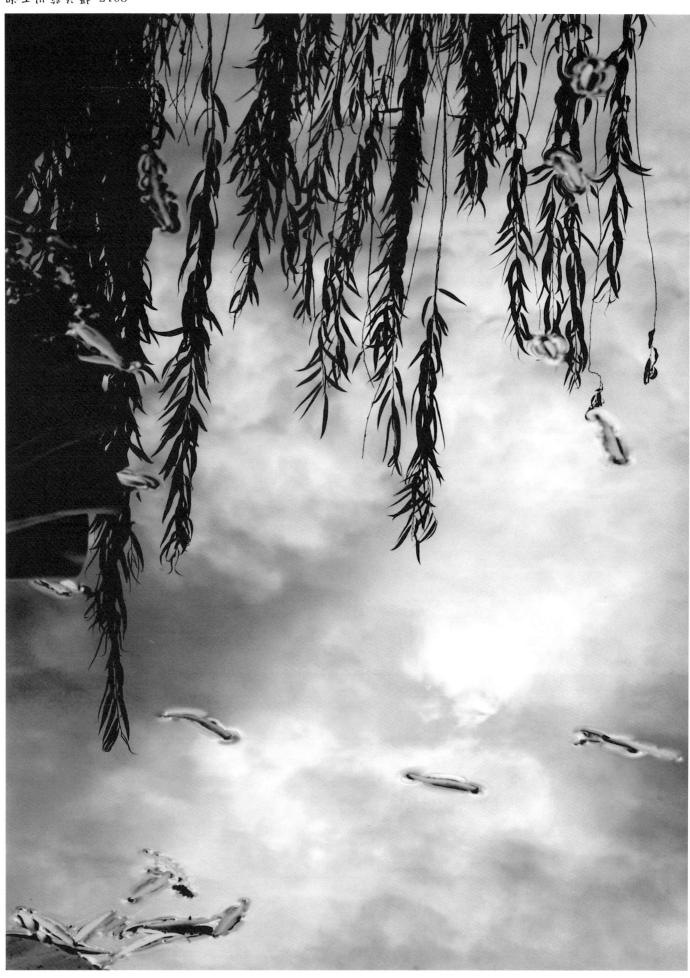

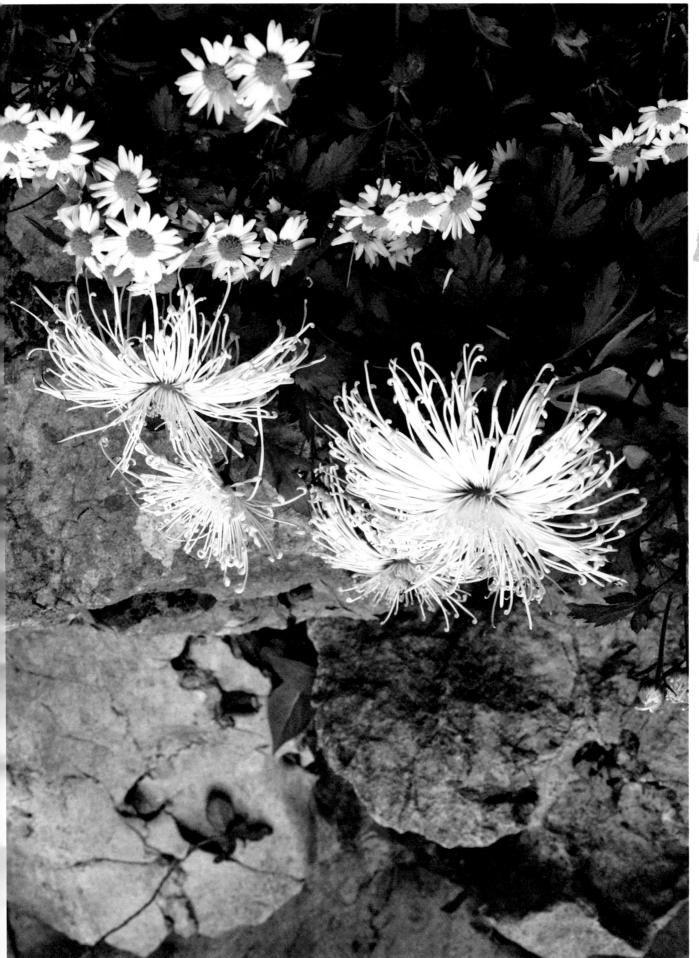

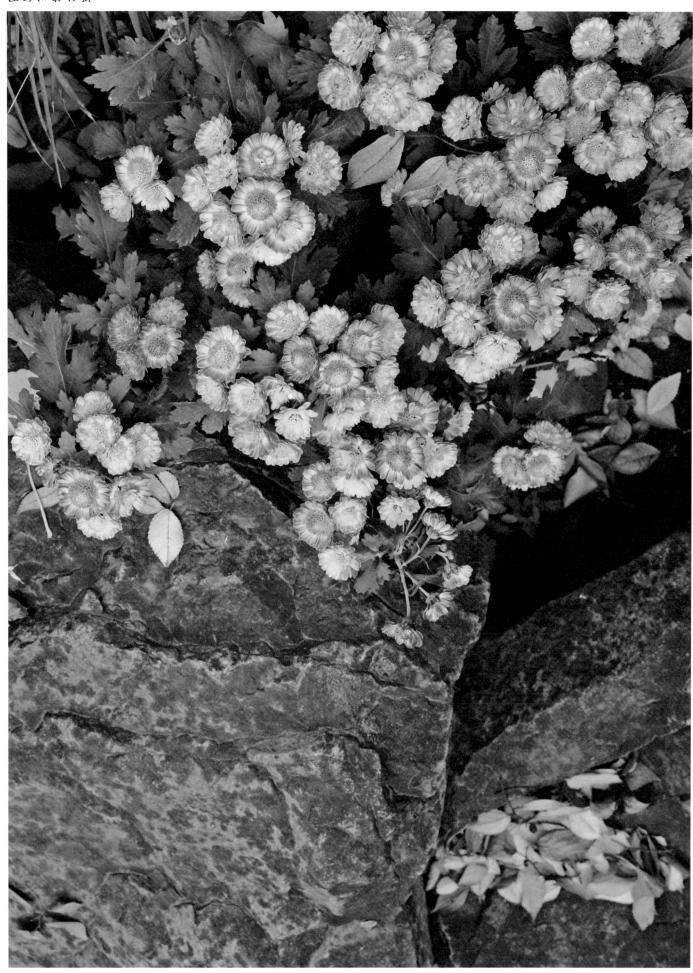

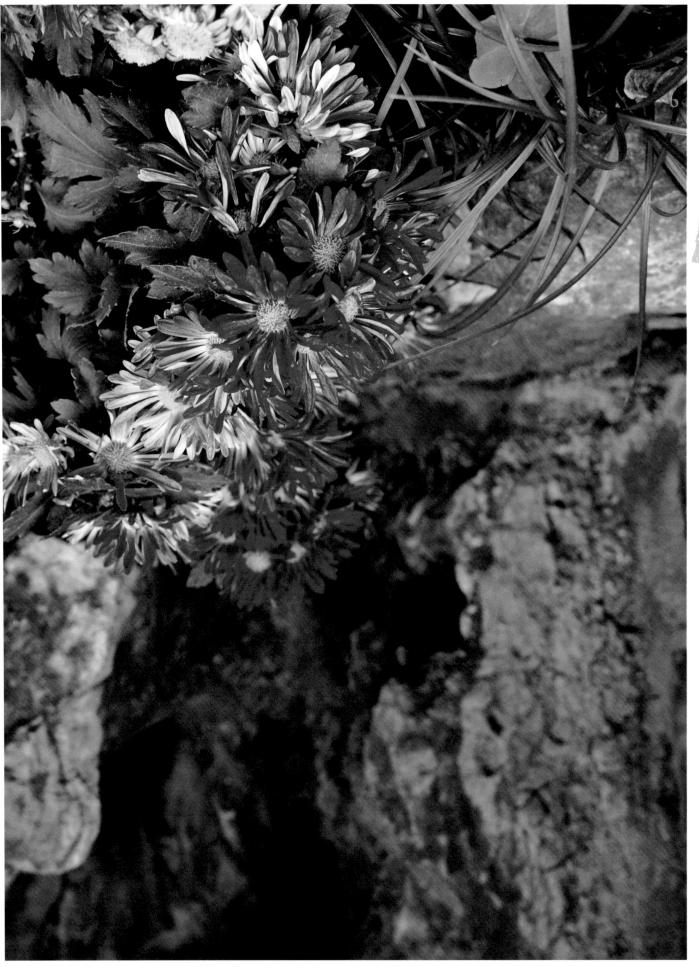

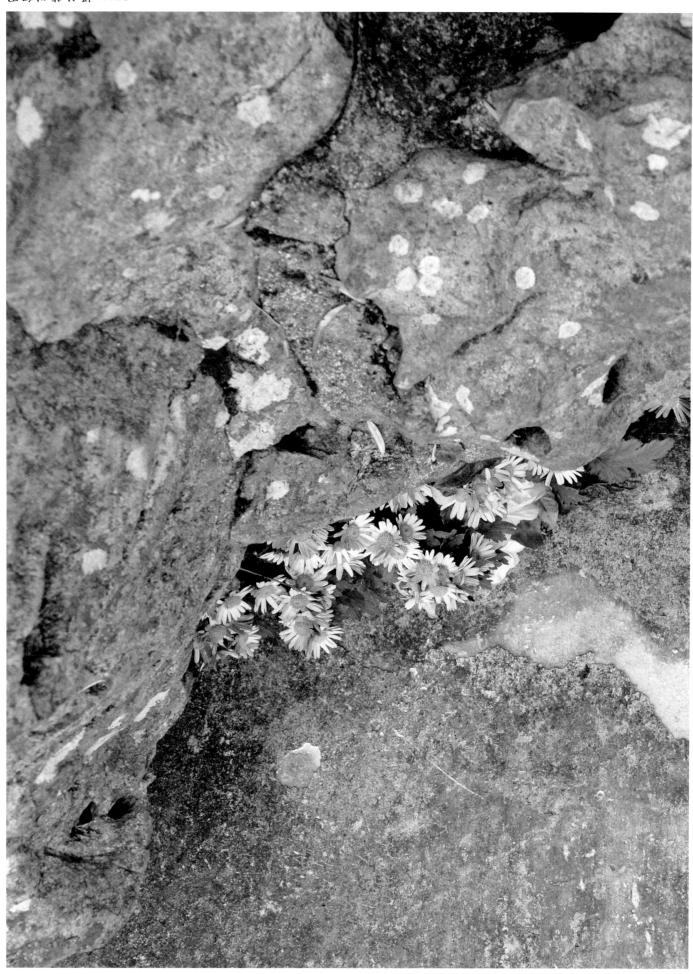

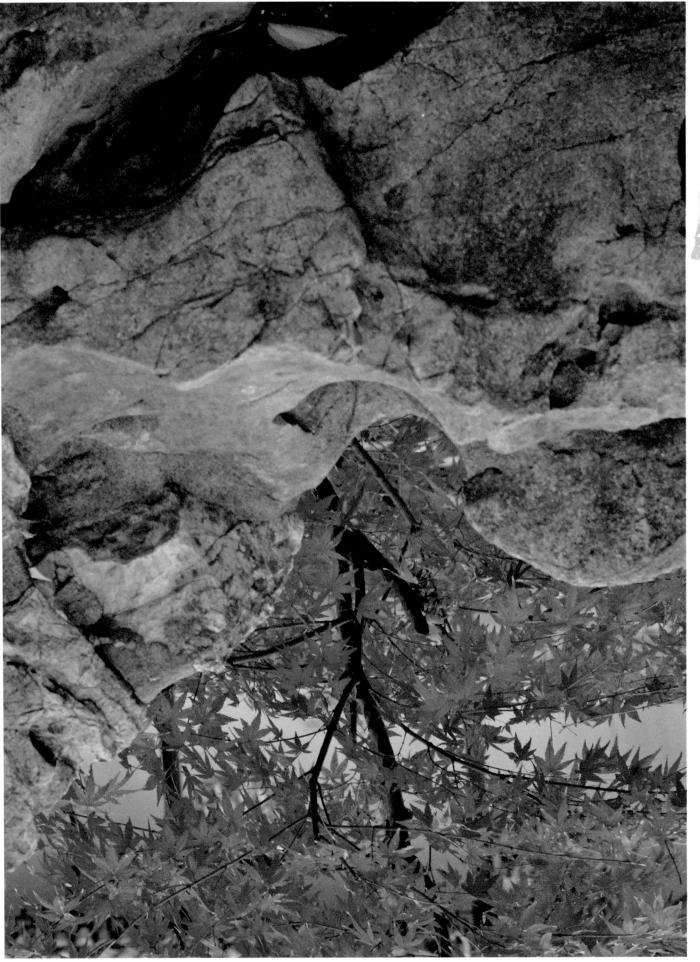

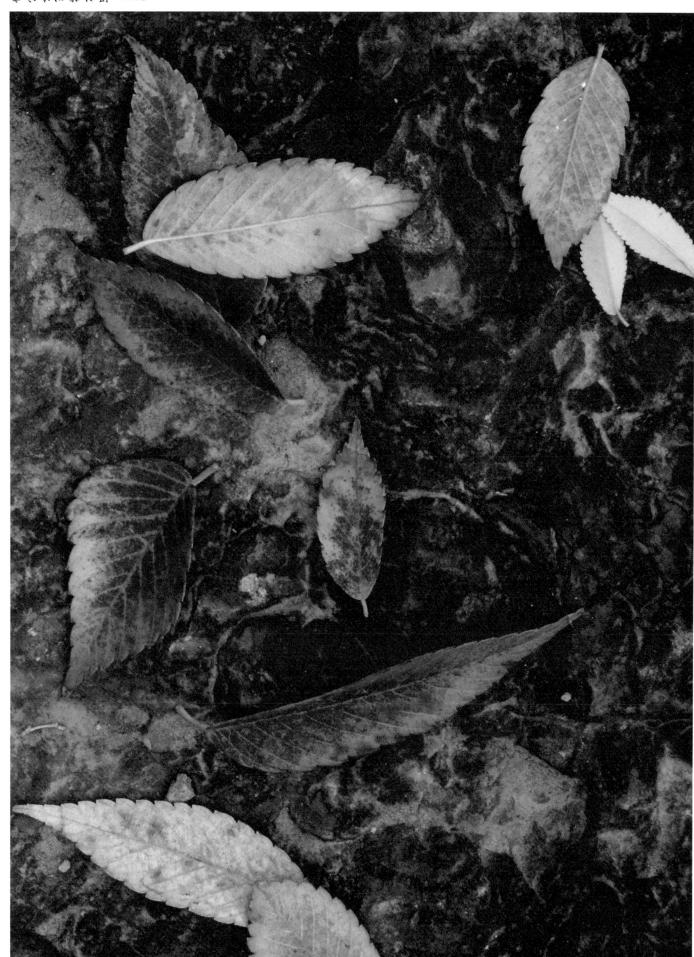

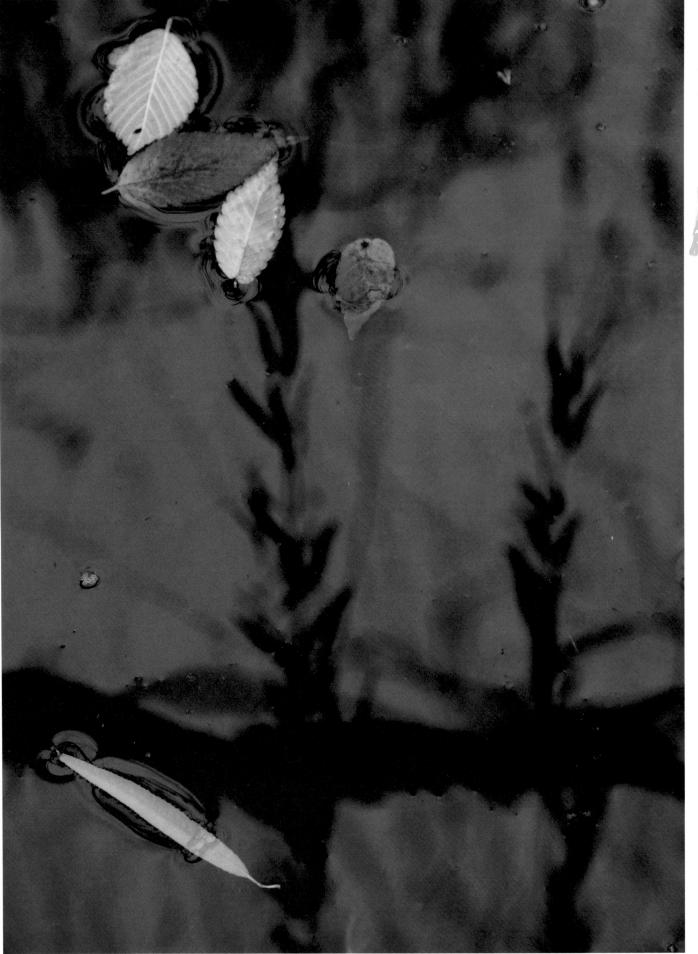

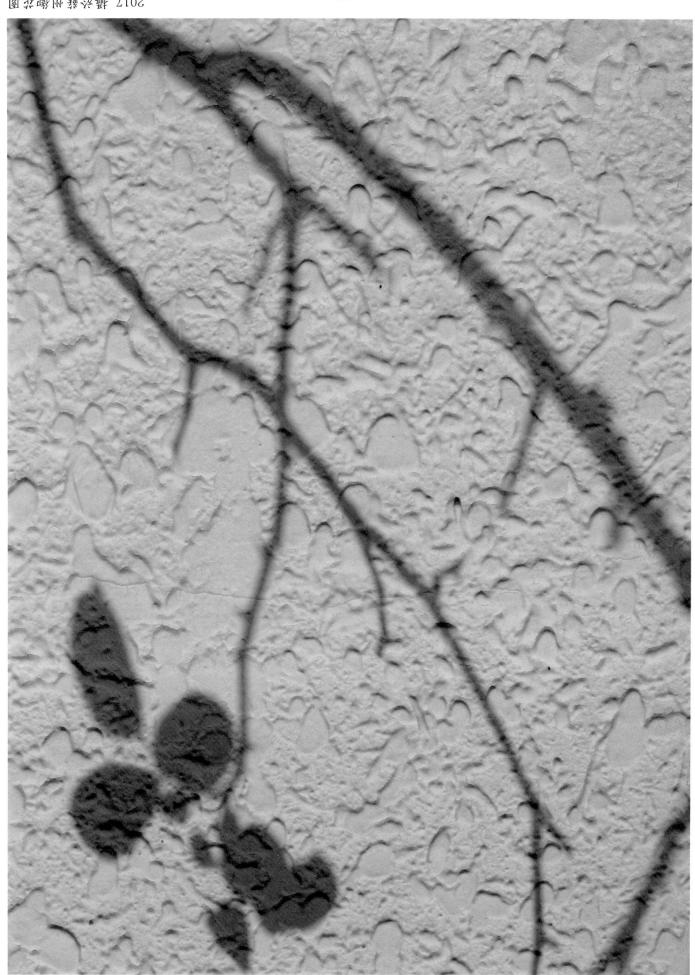

園弥啭州蘓绣輯 7102

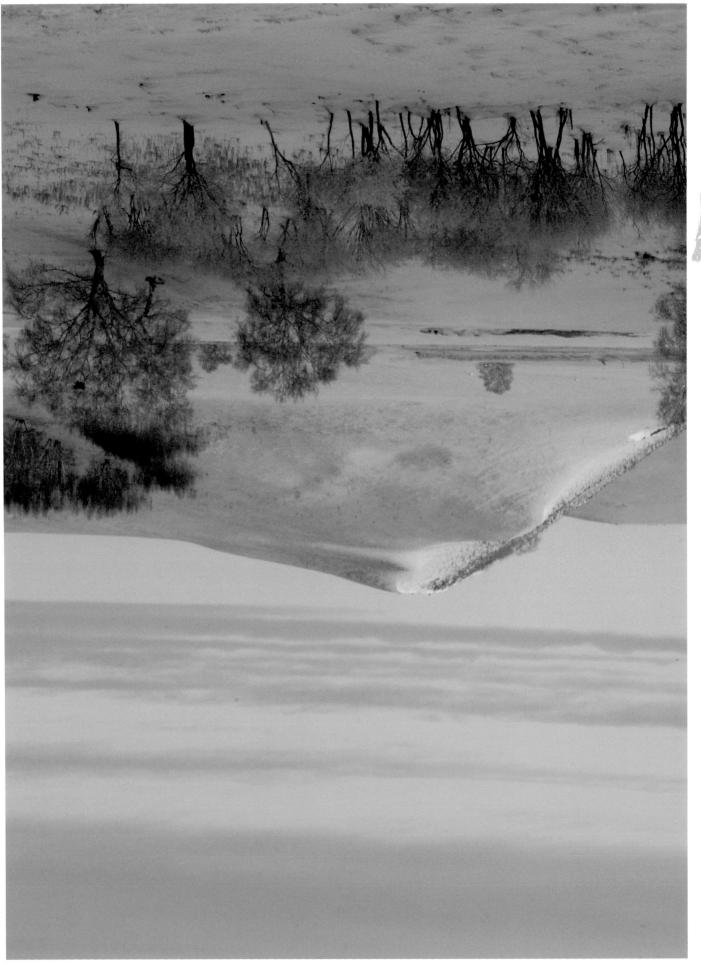

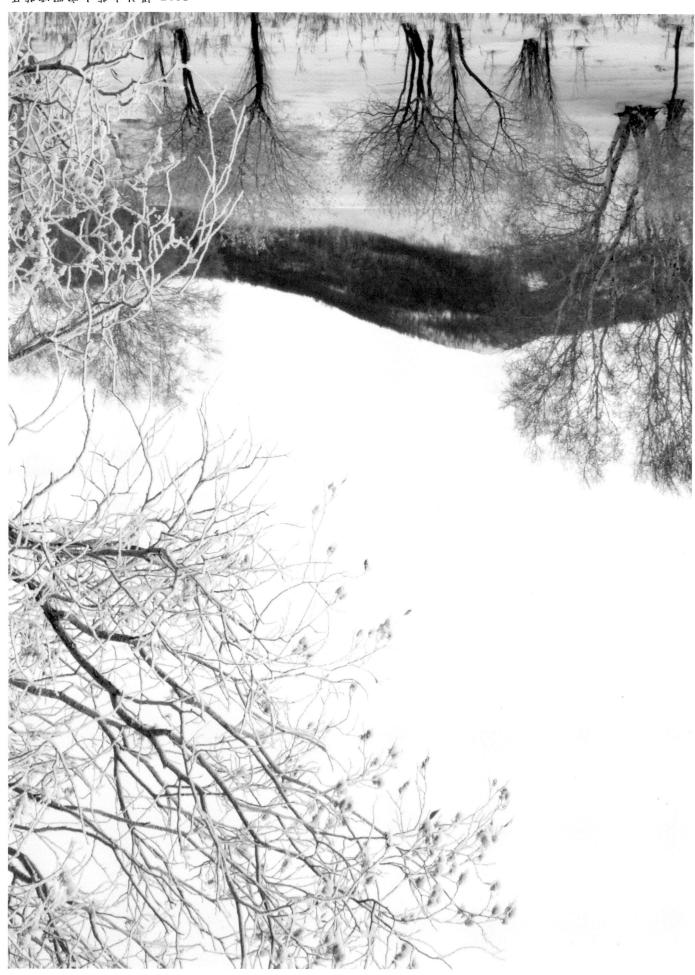

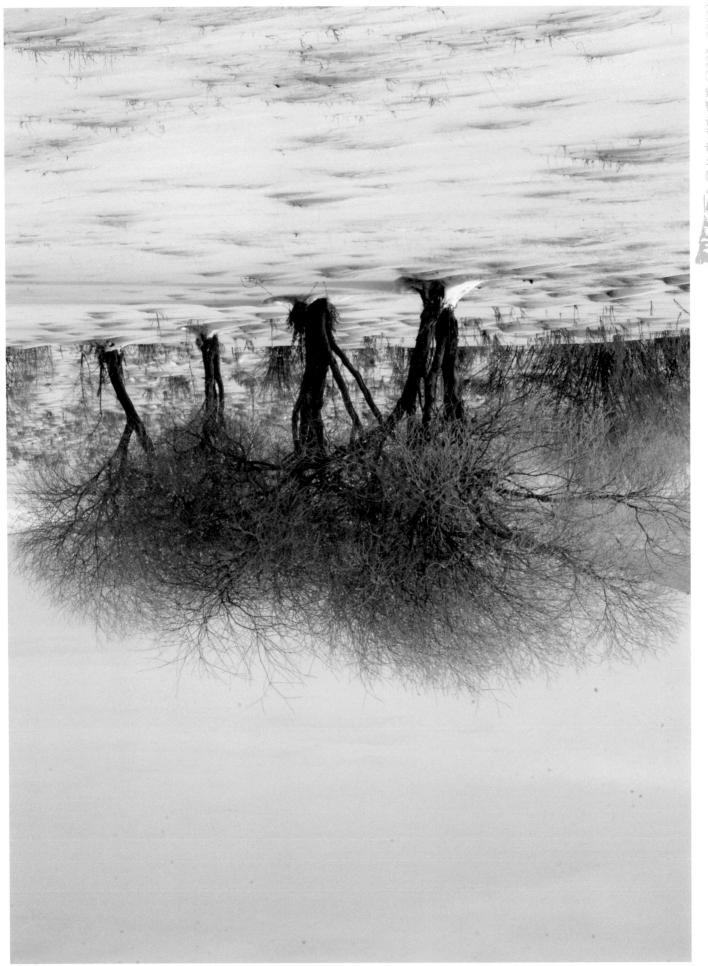

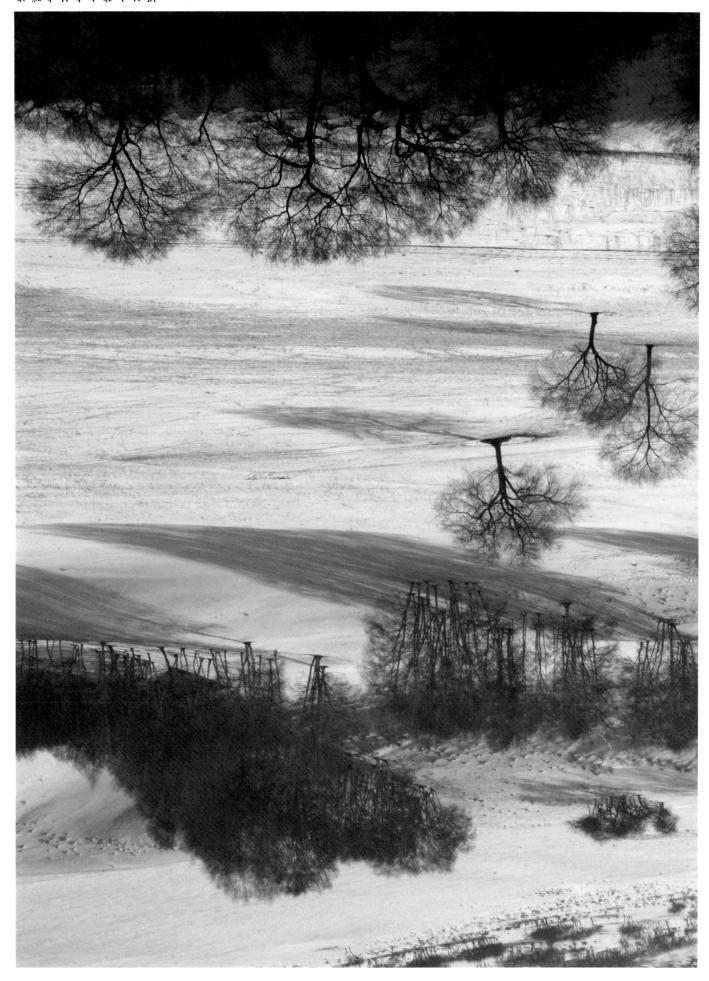

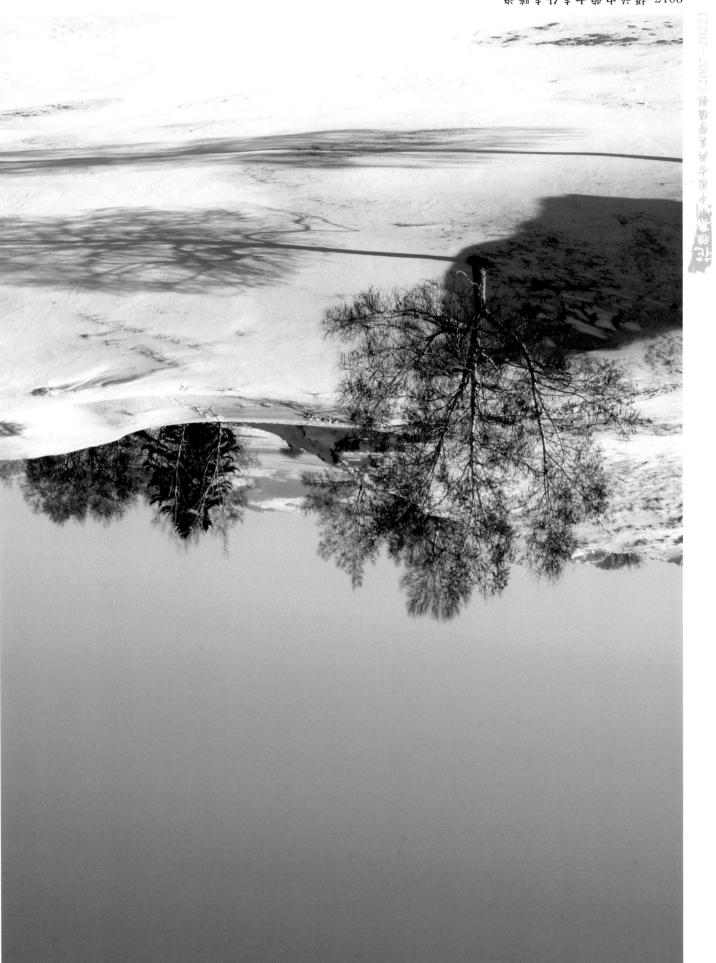

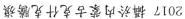

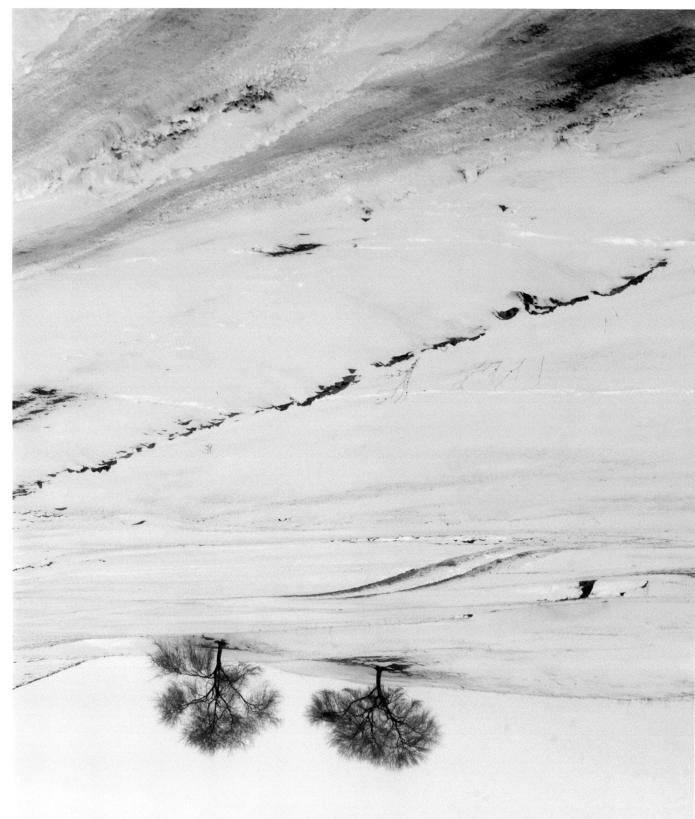

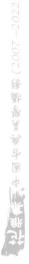

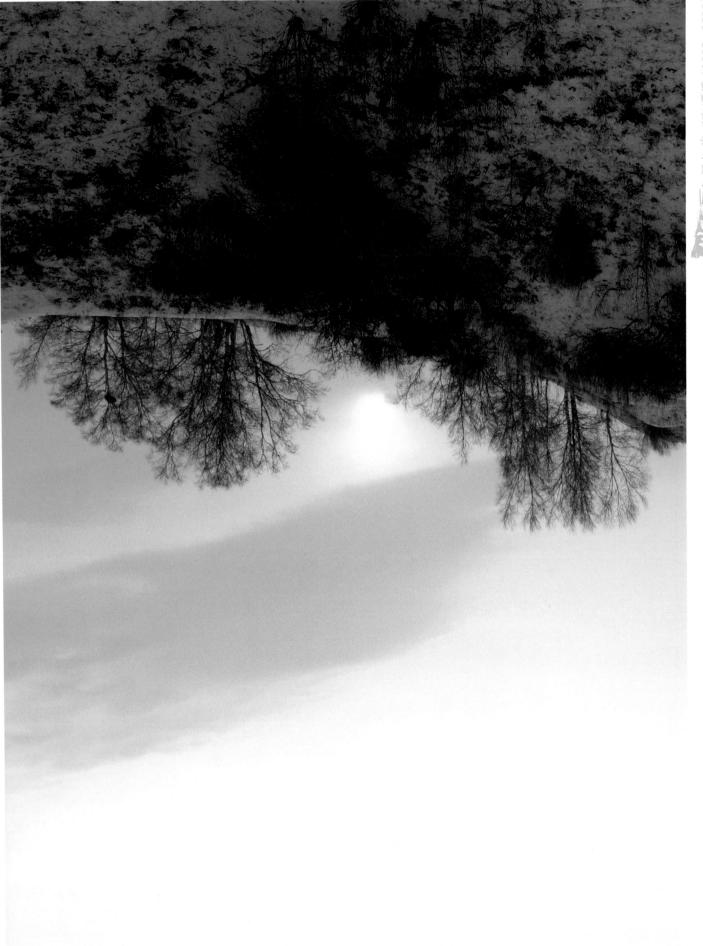

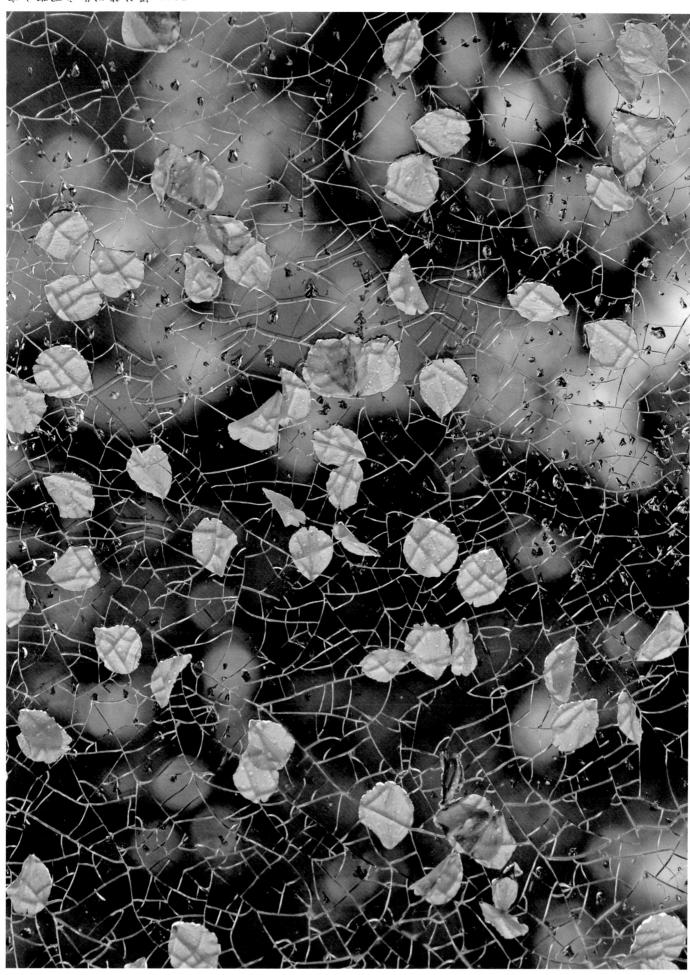

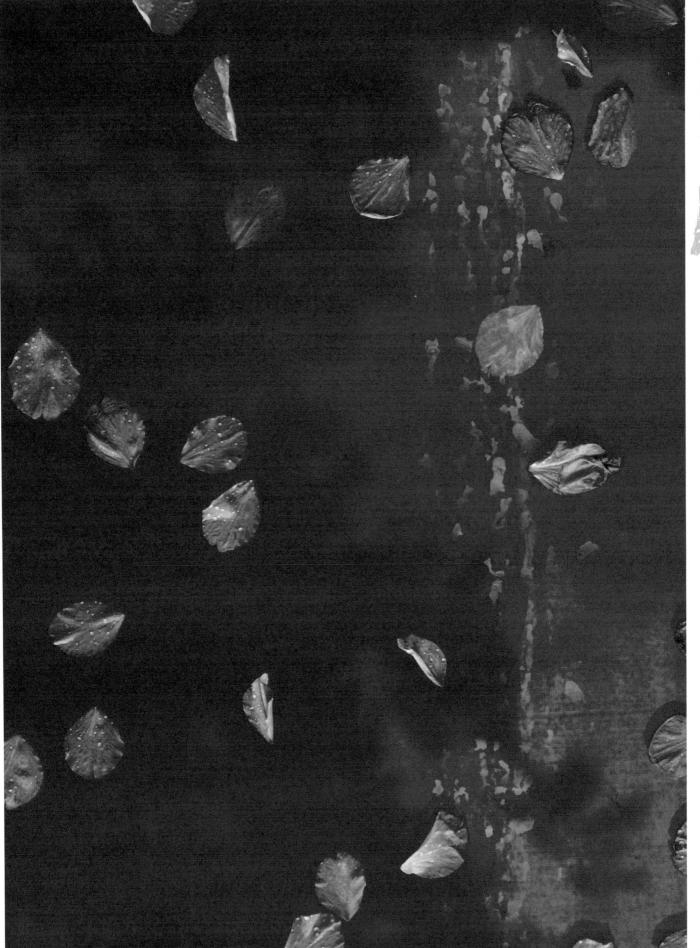

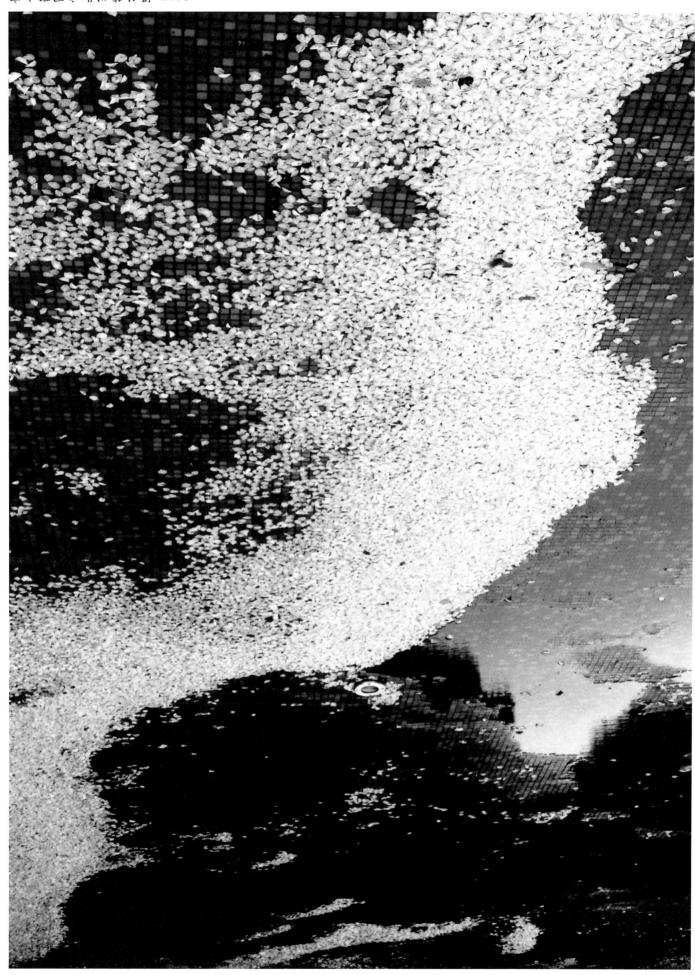

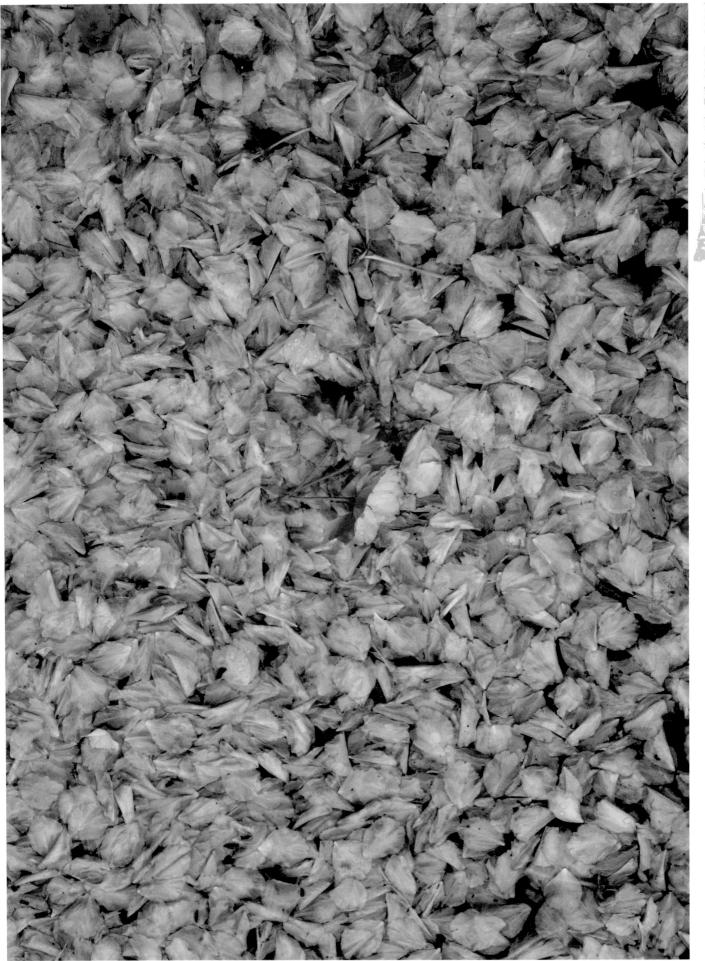

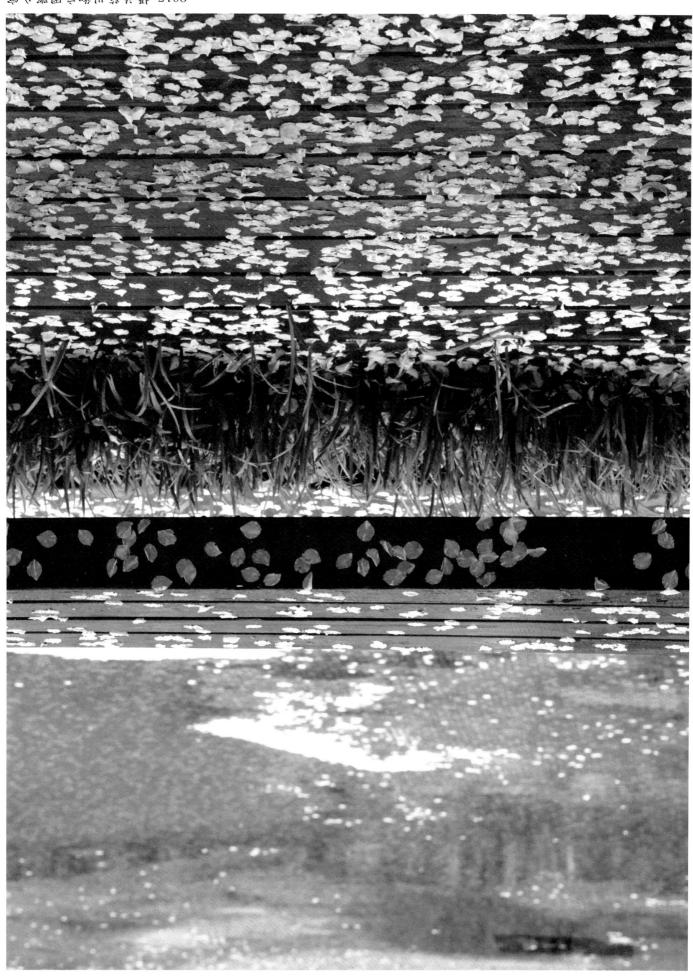

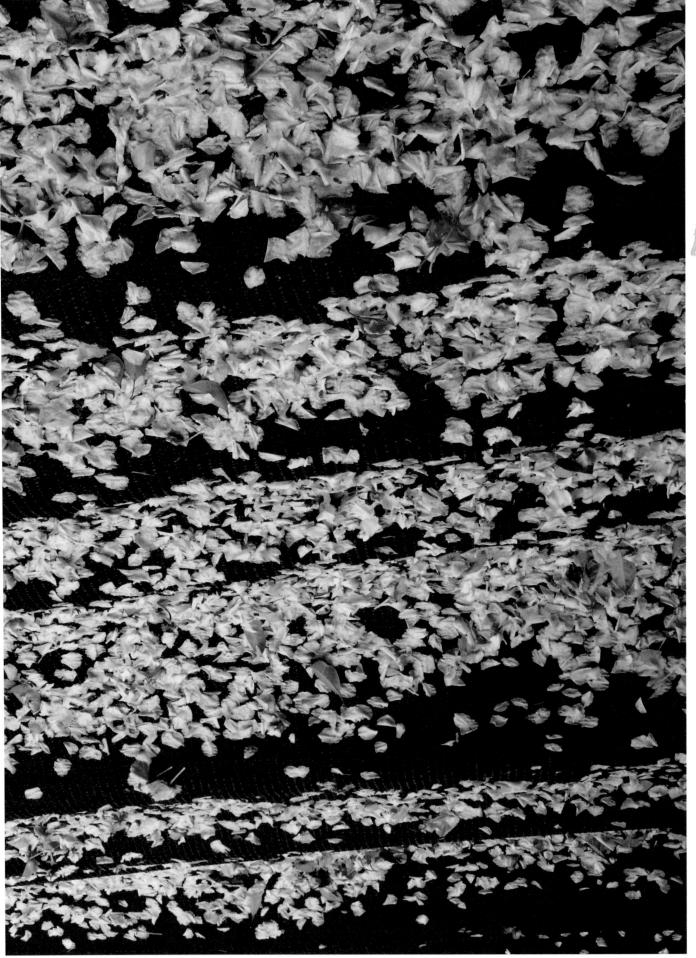

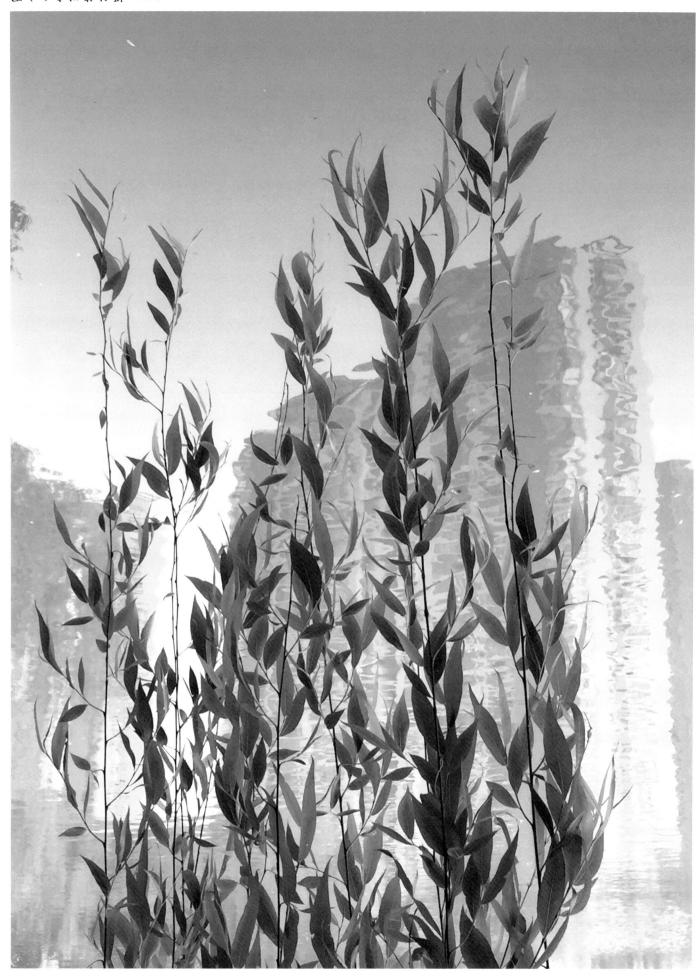

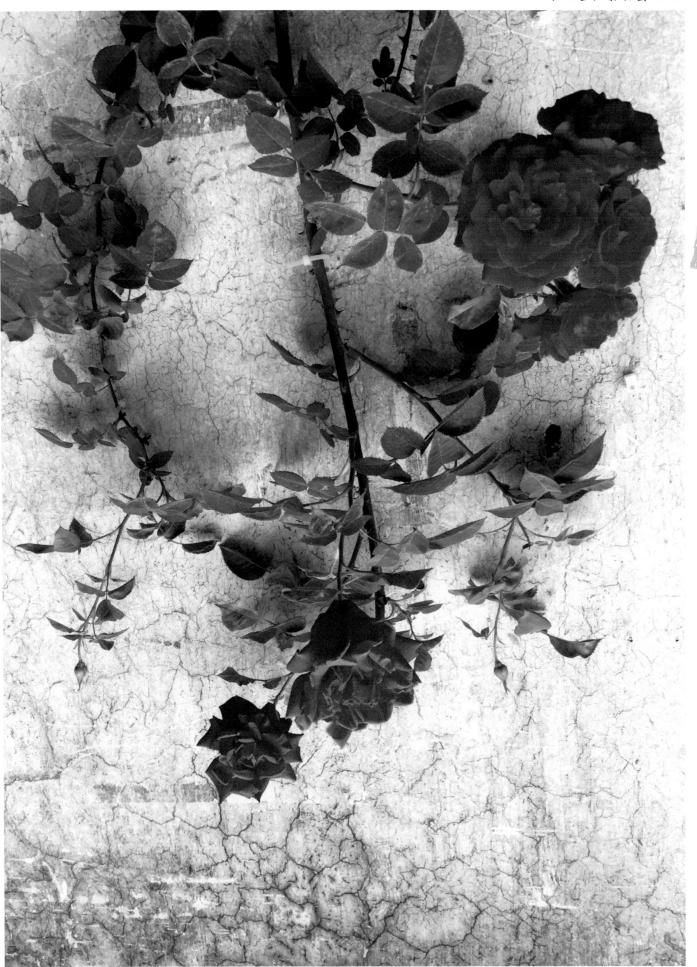

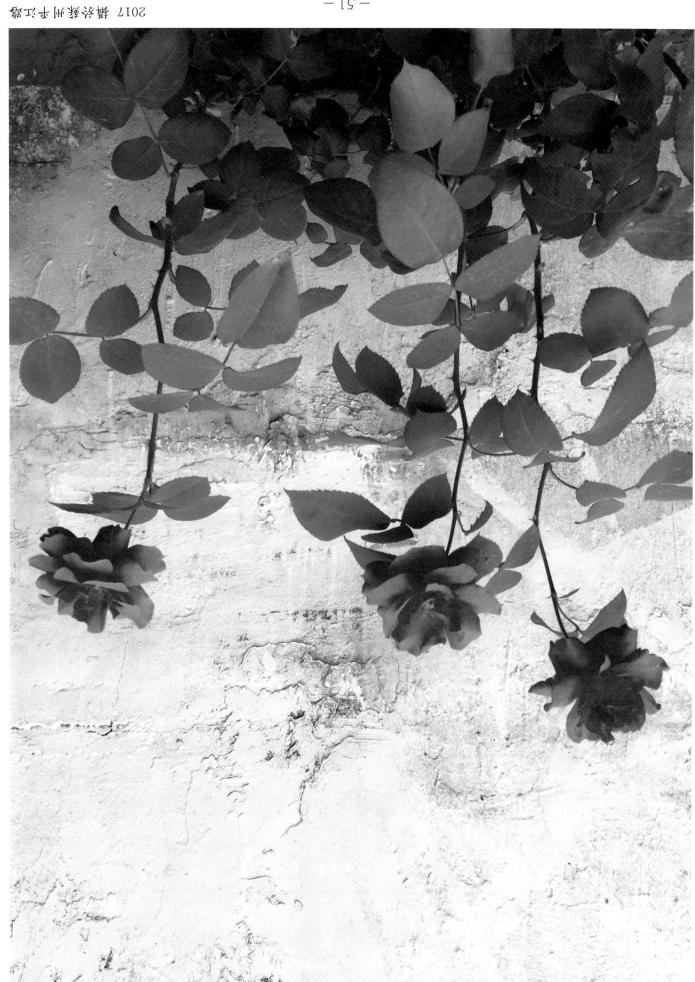

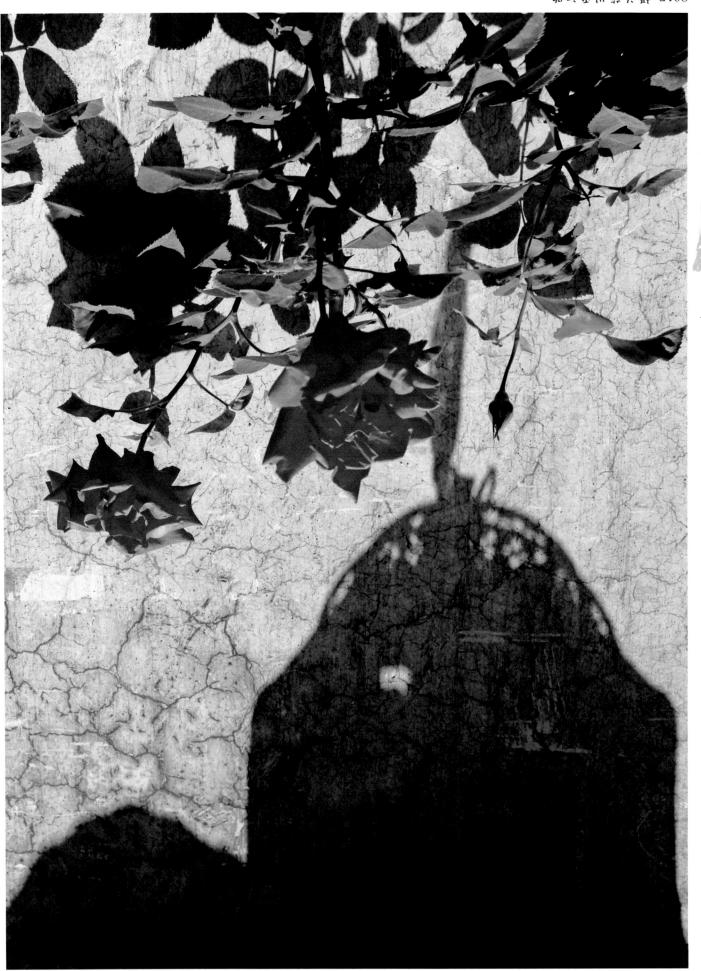

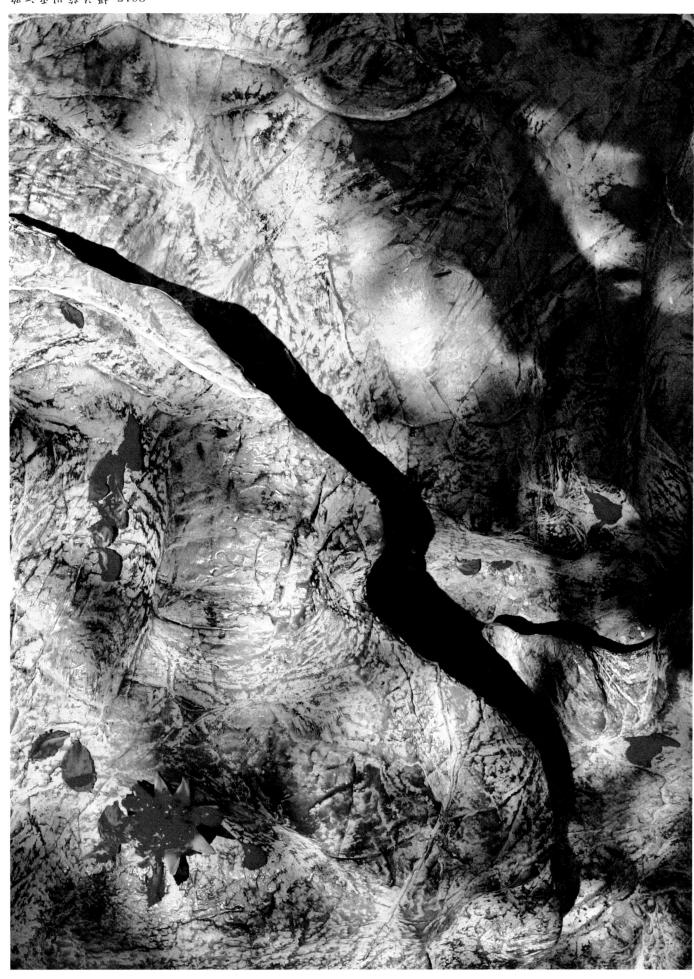

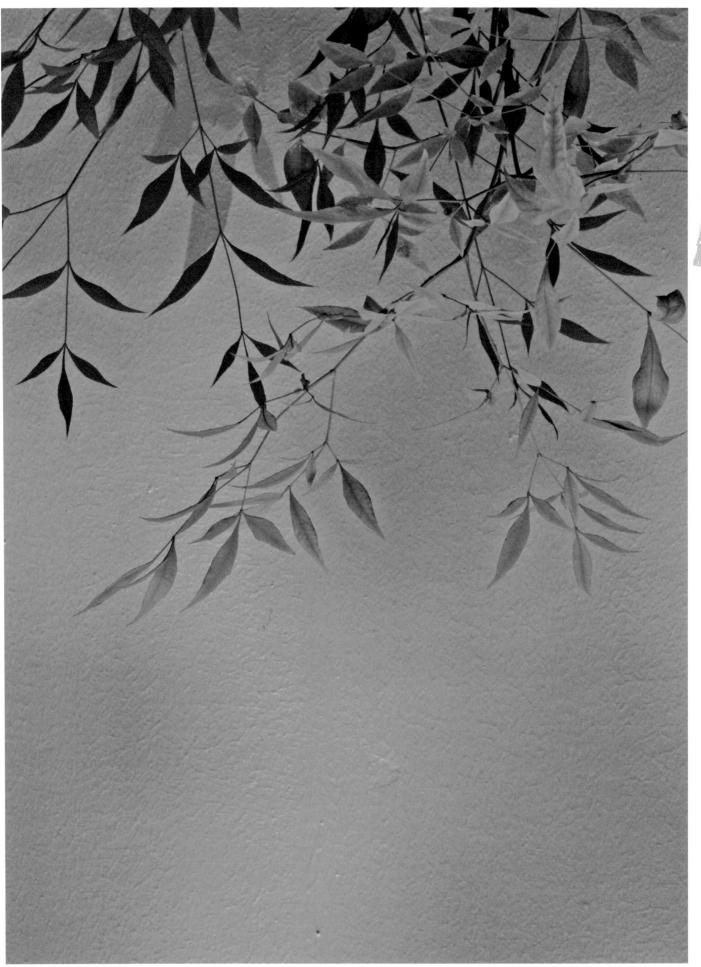

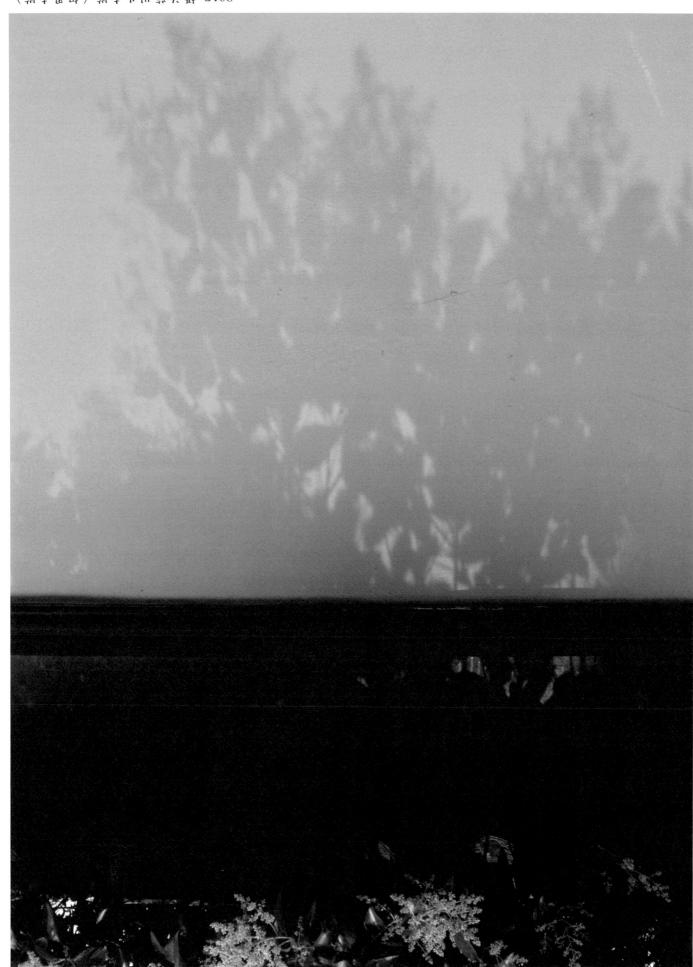

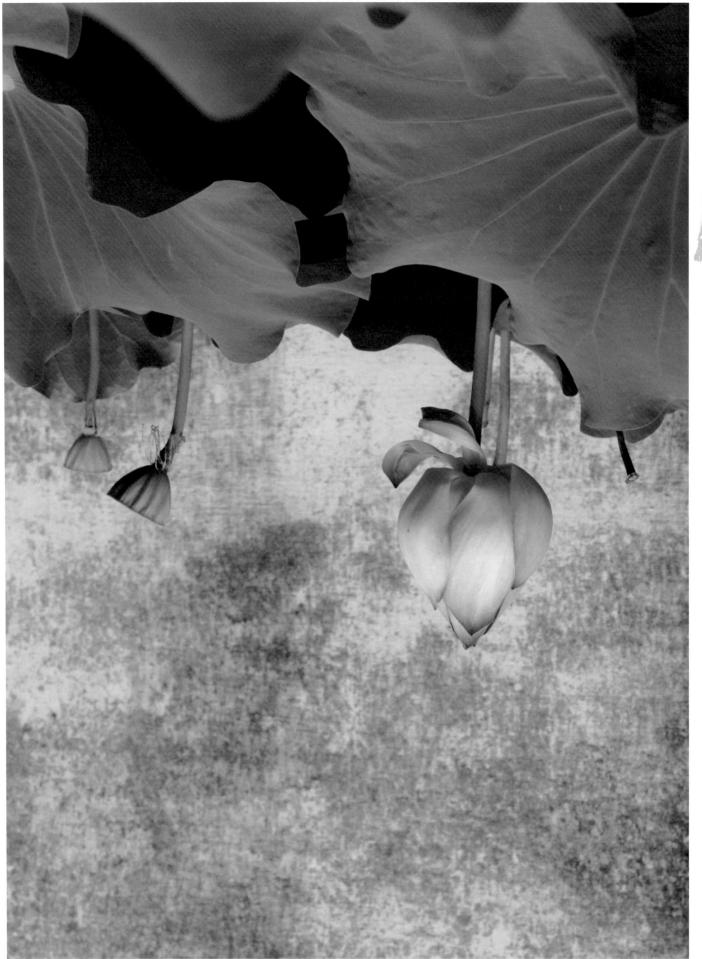

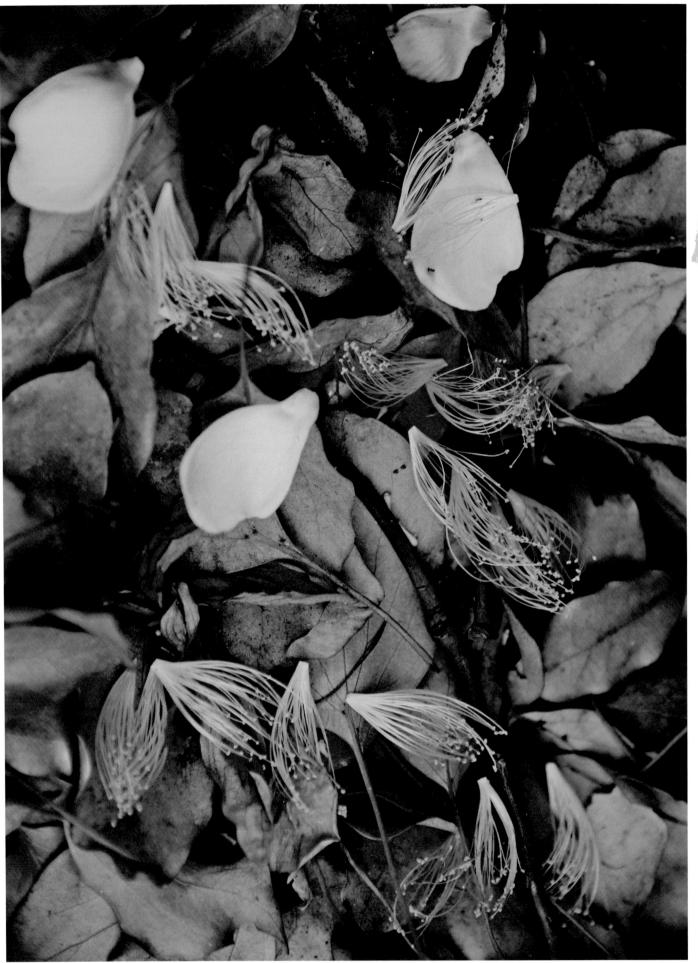

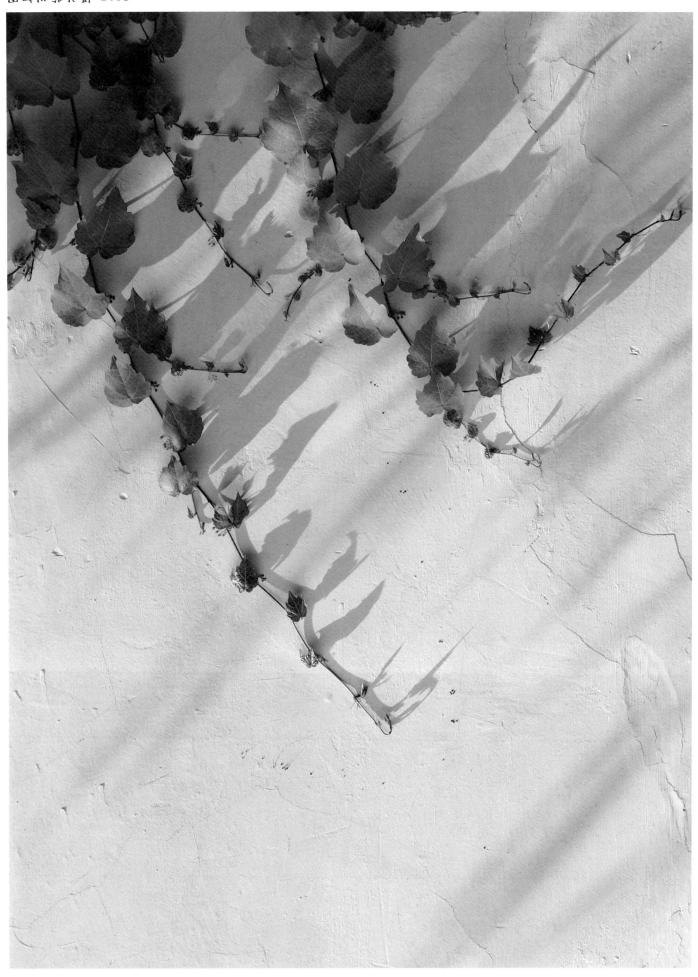

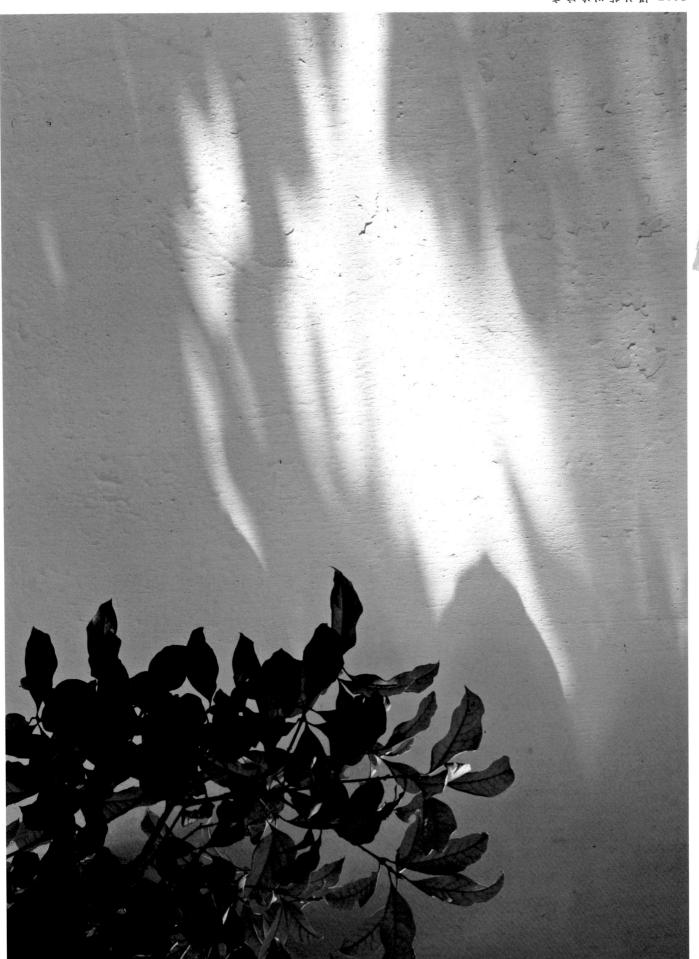

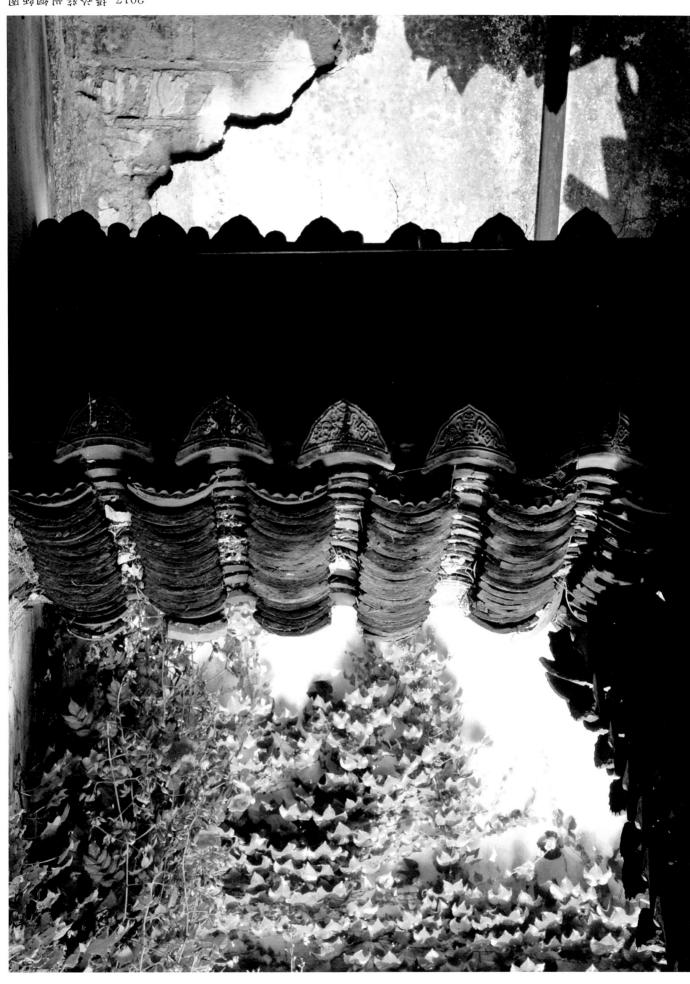

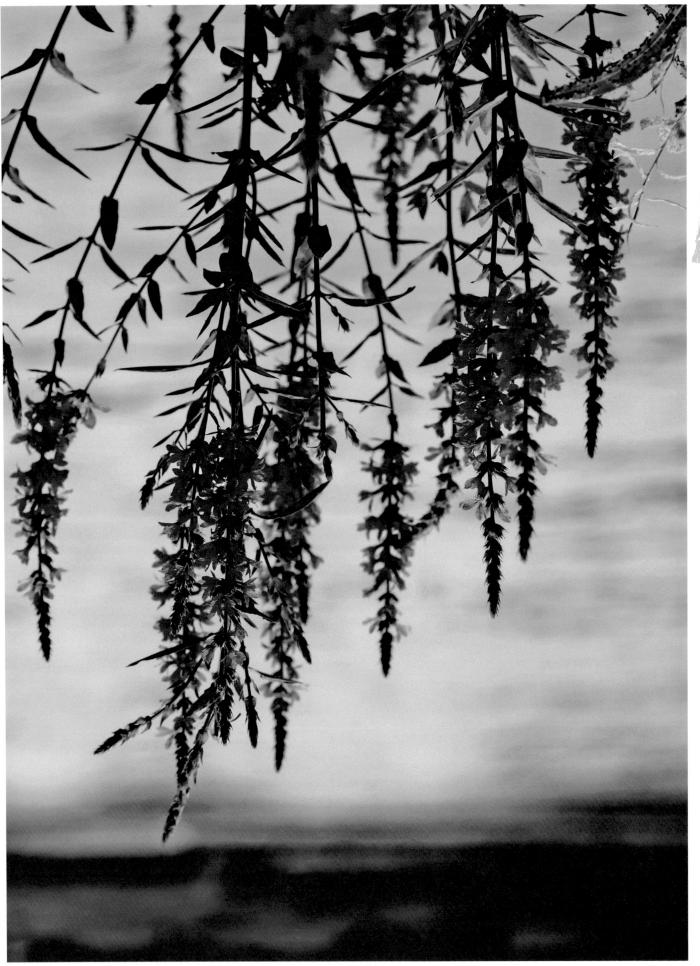

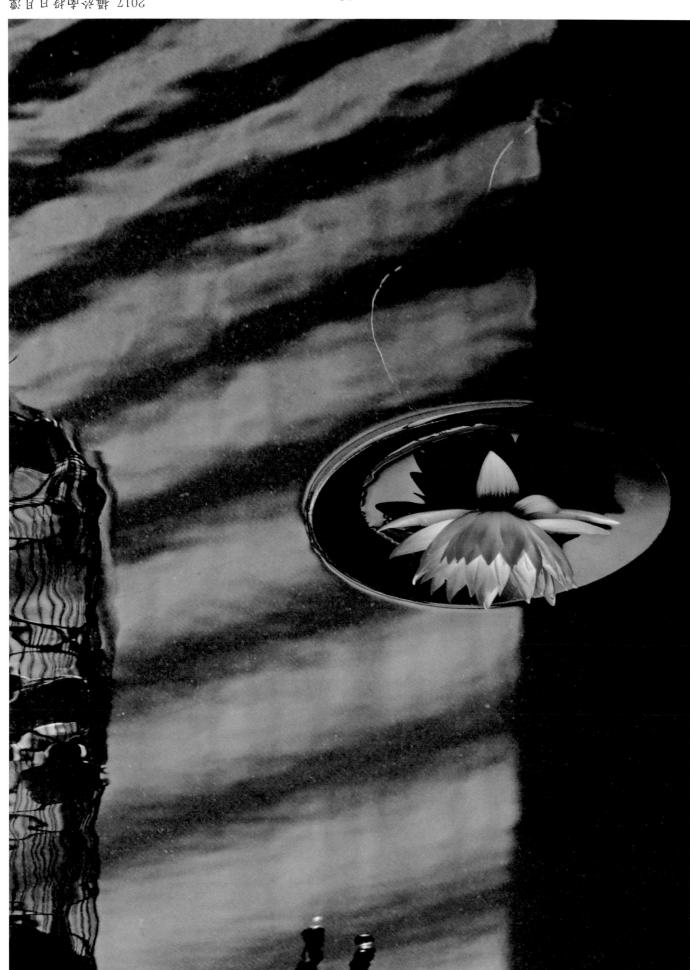

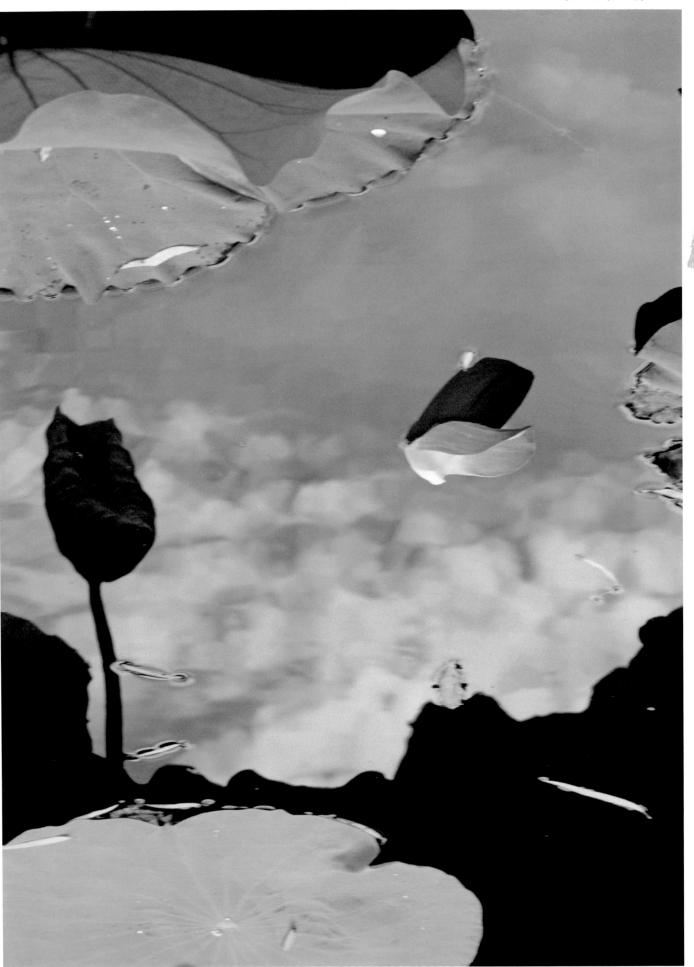

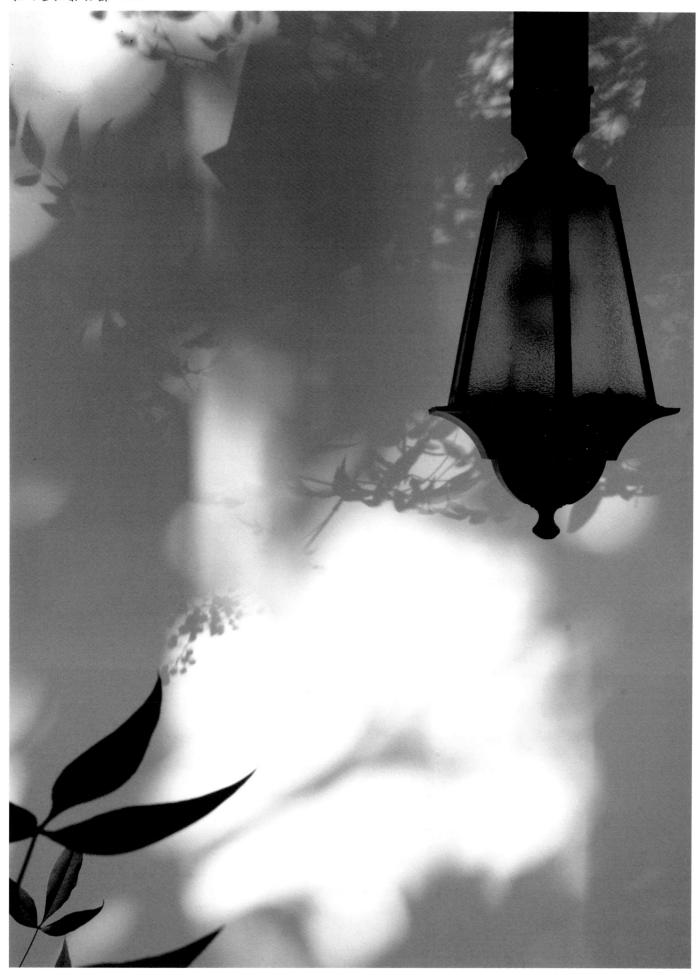

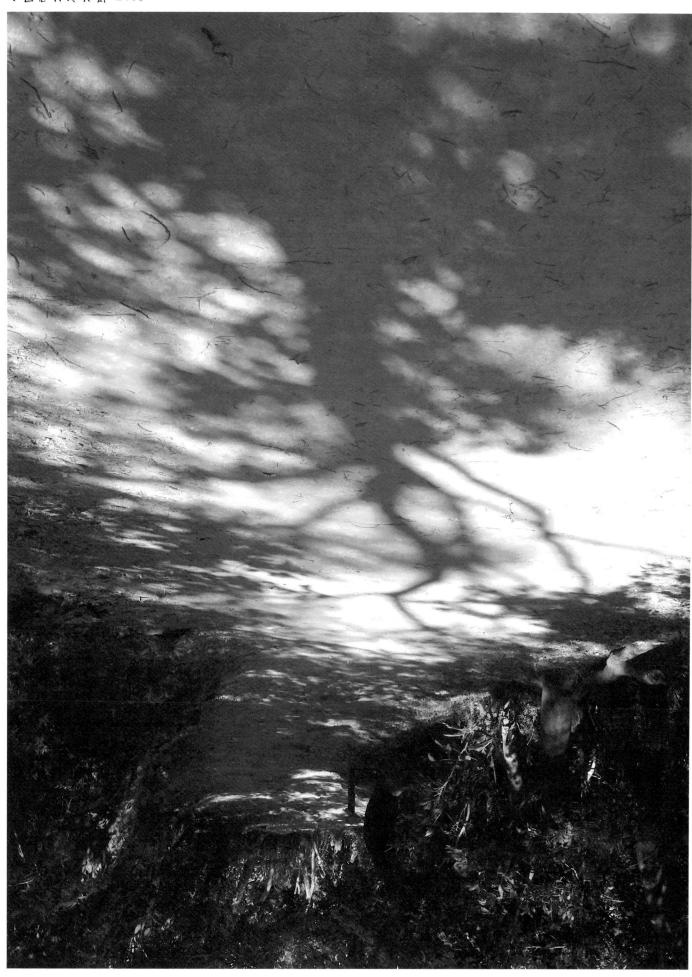

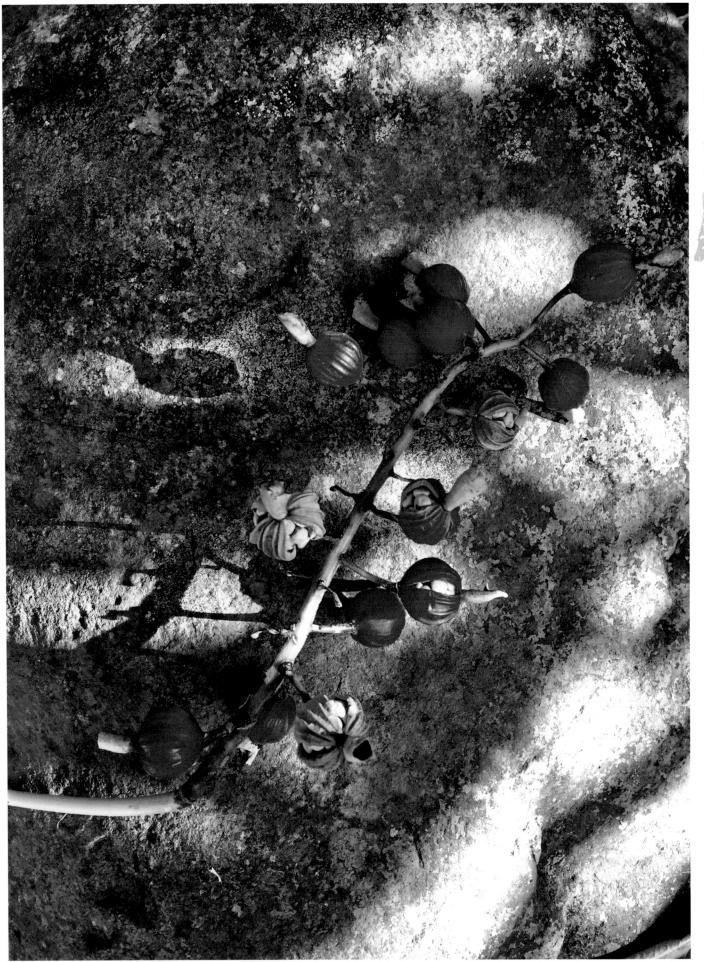

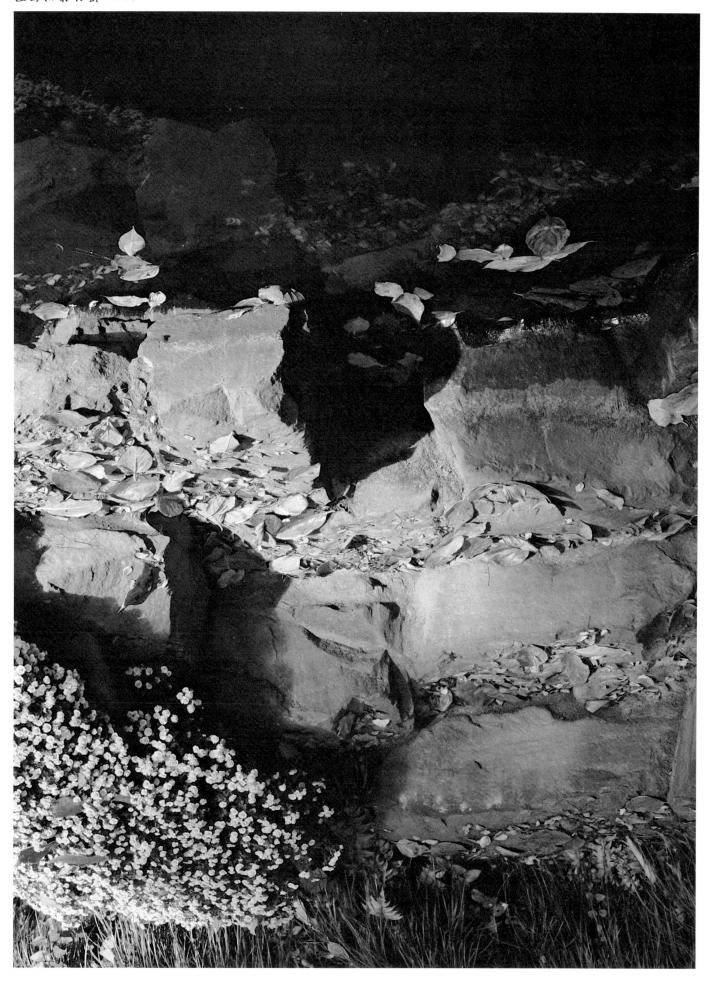

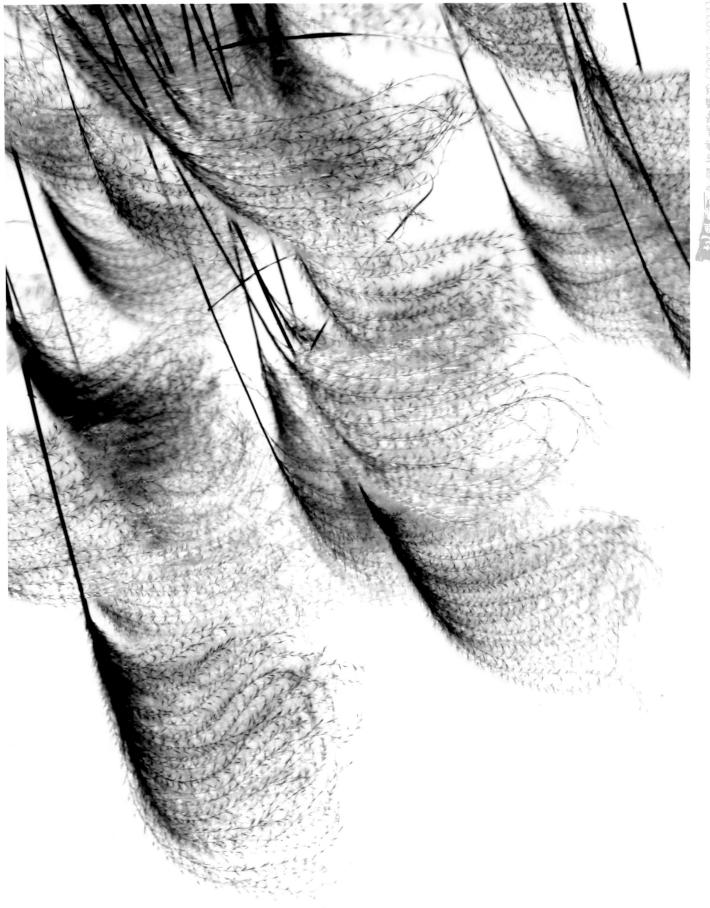

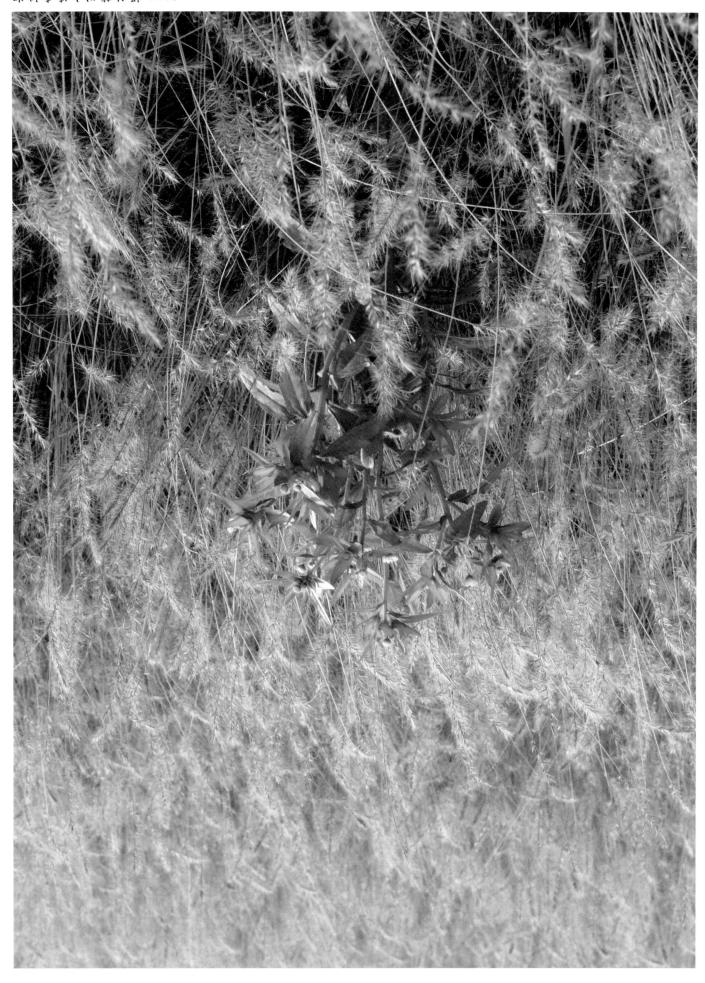

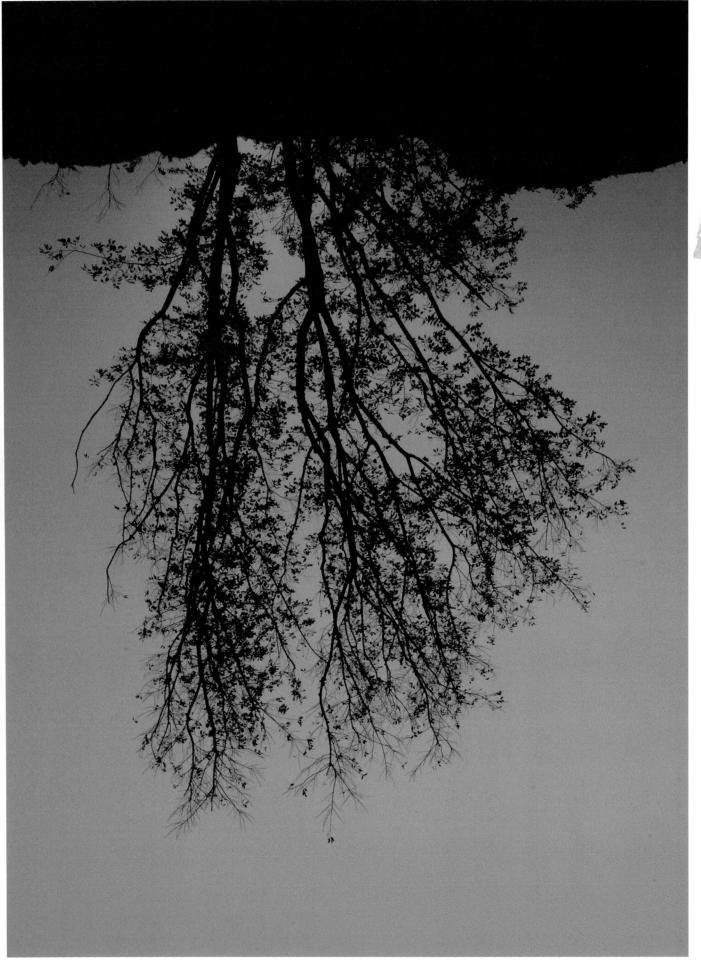

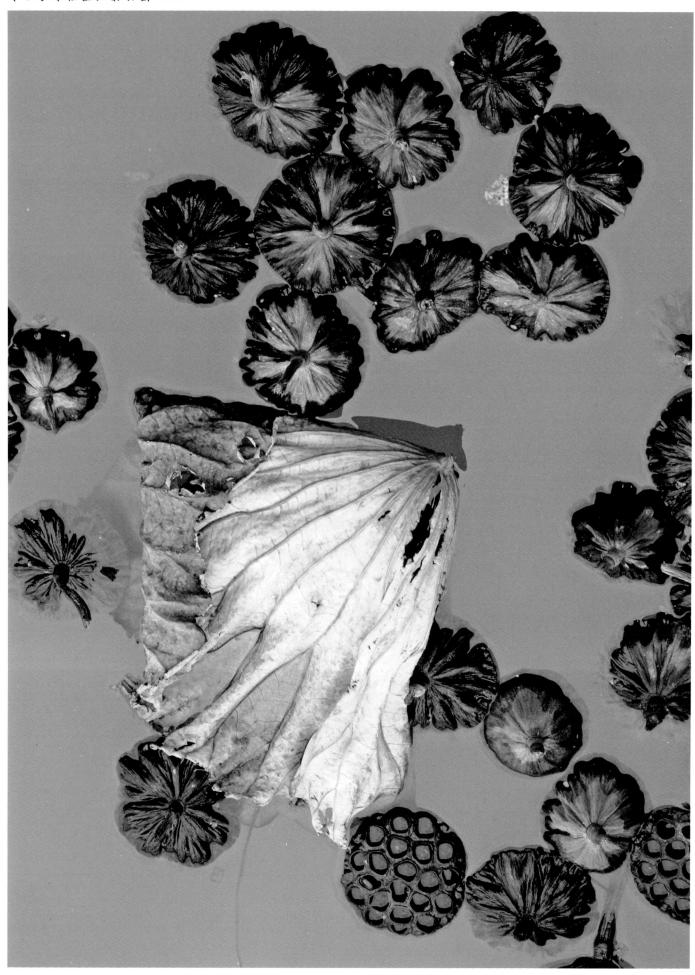

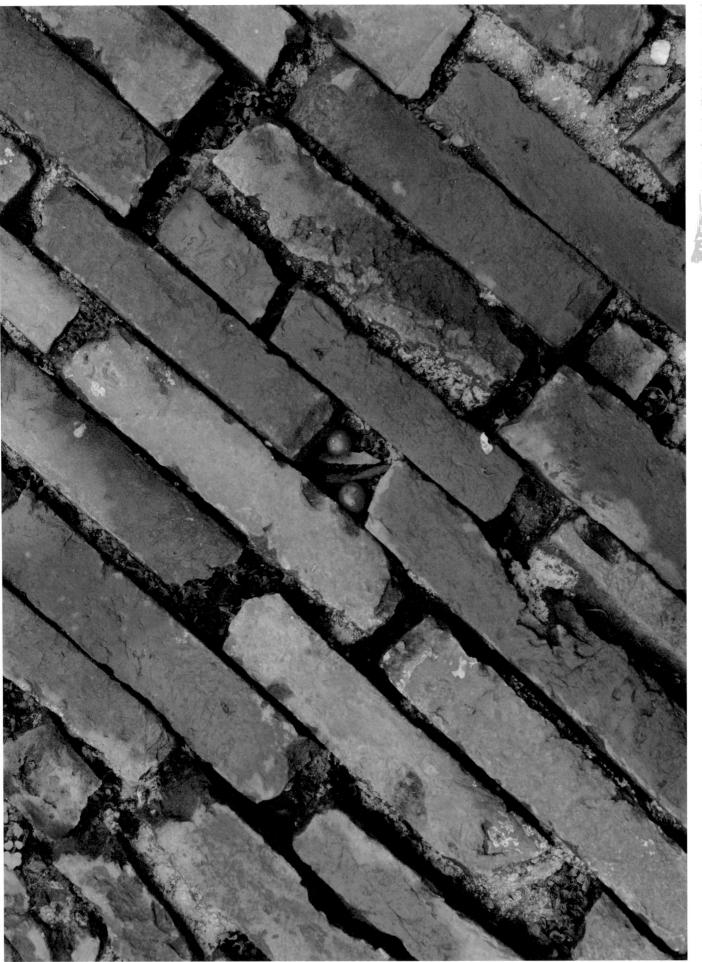

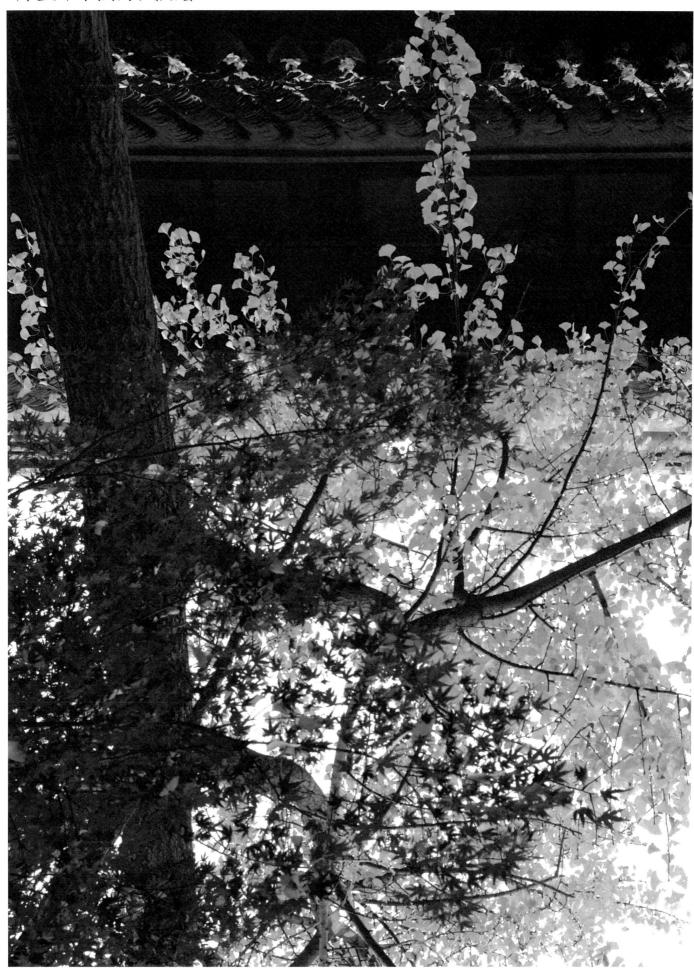

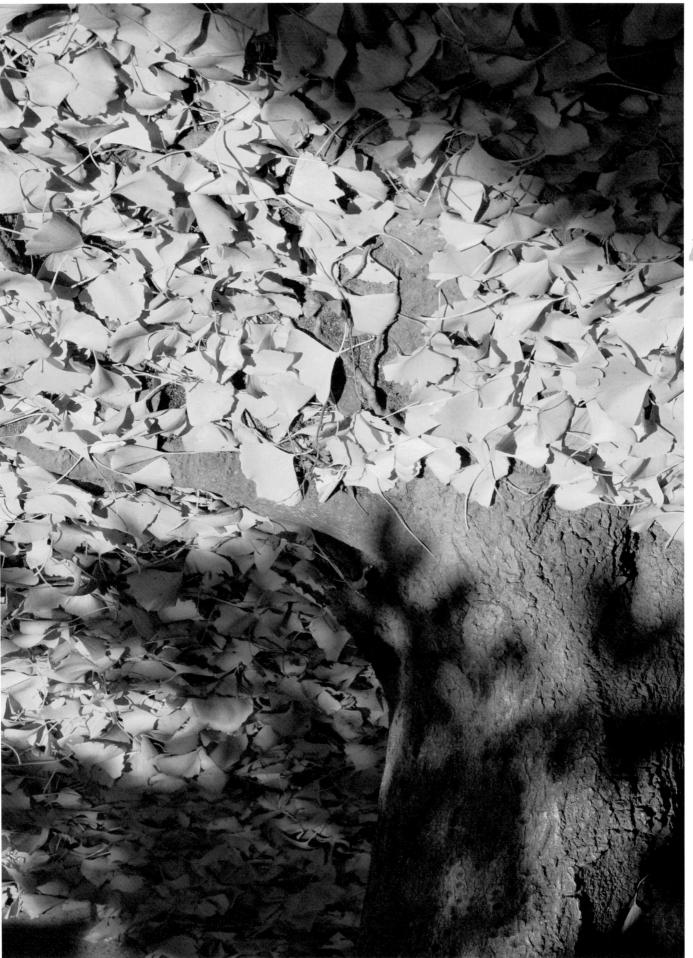

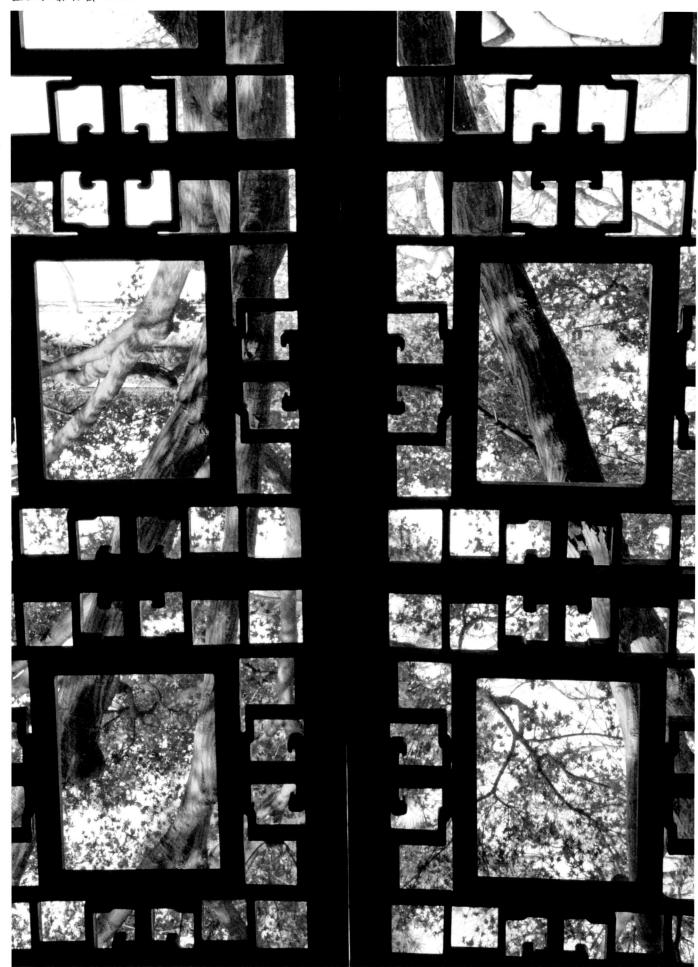

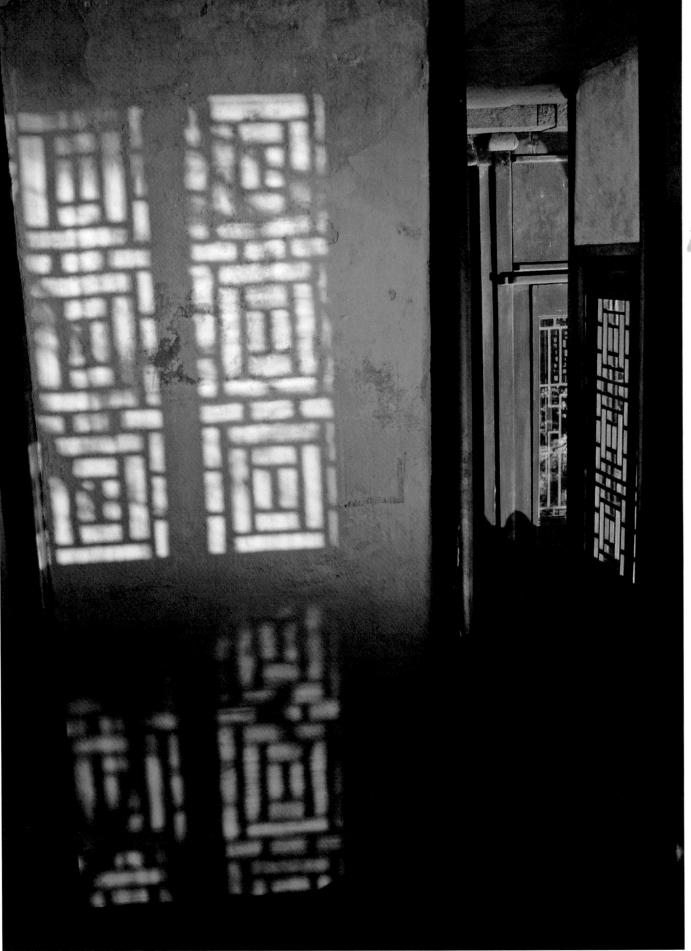

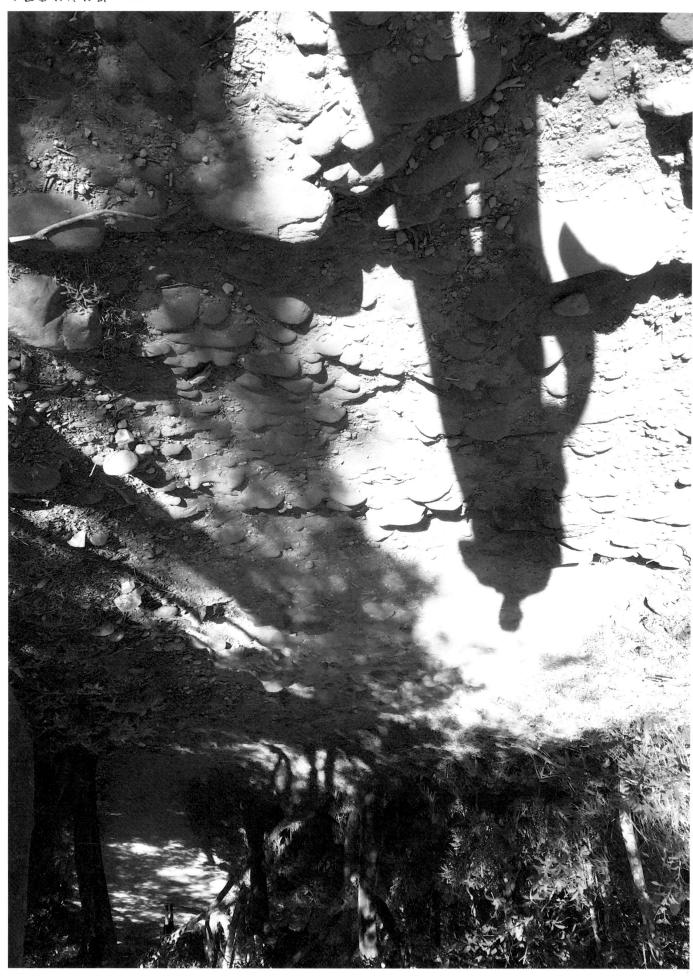

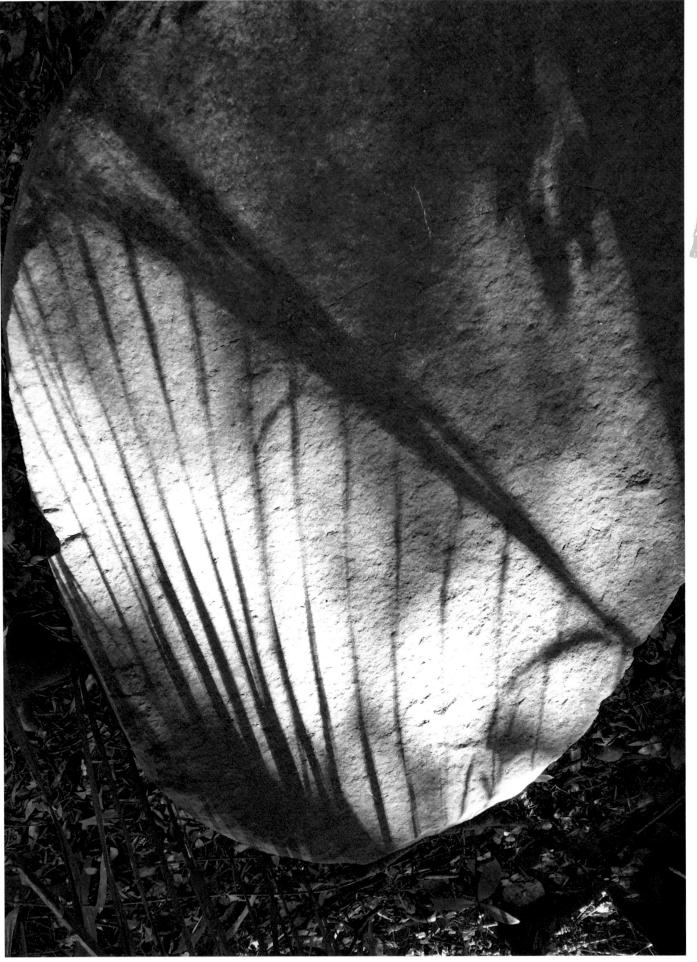

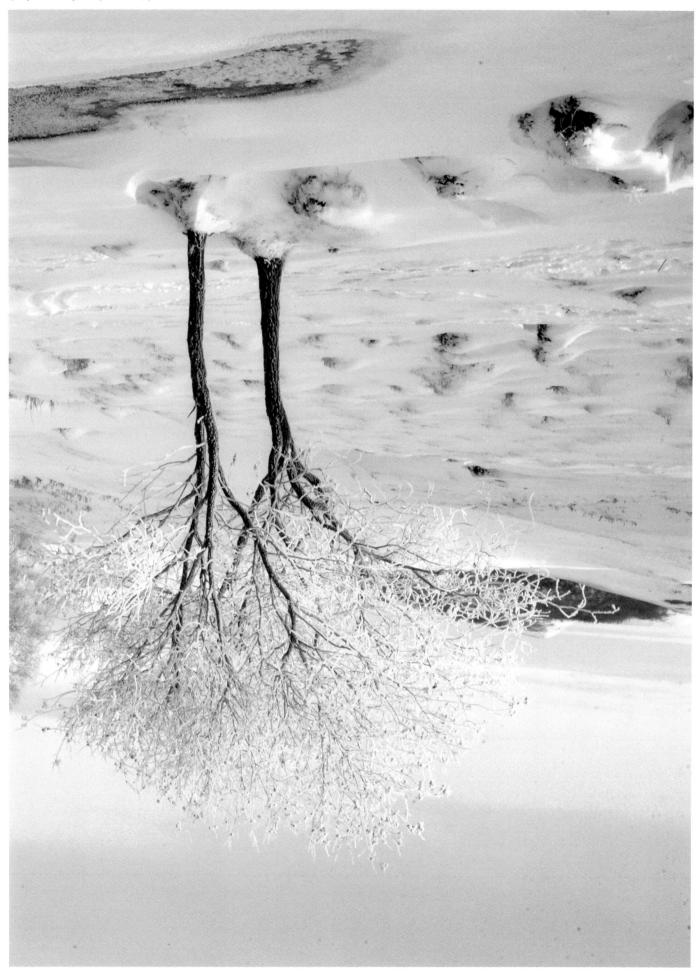

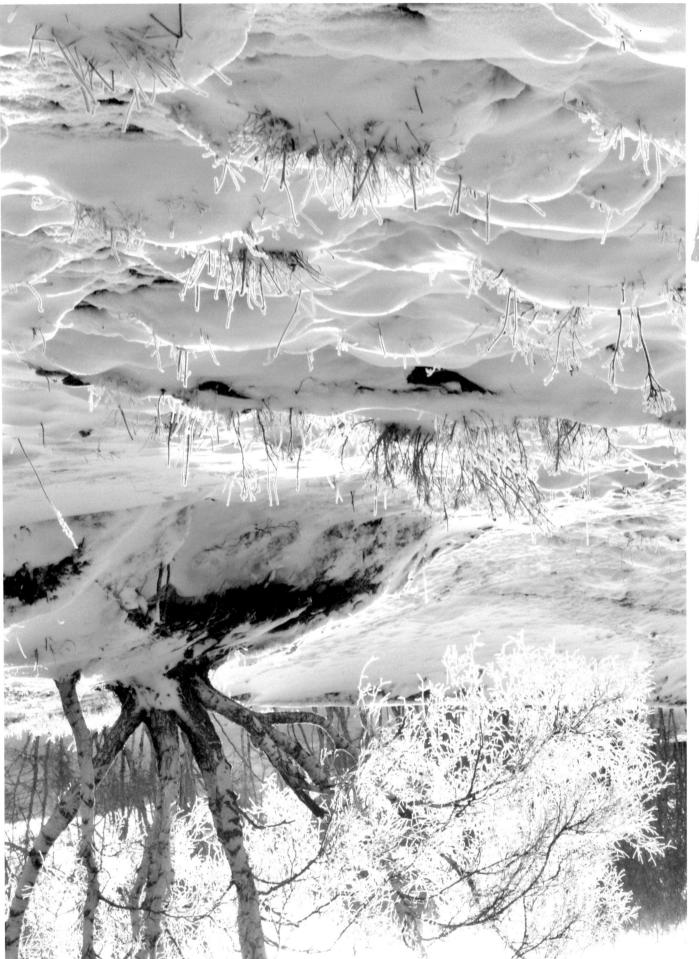

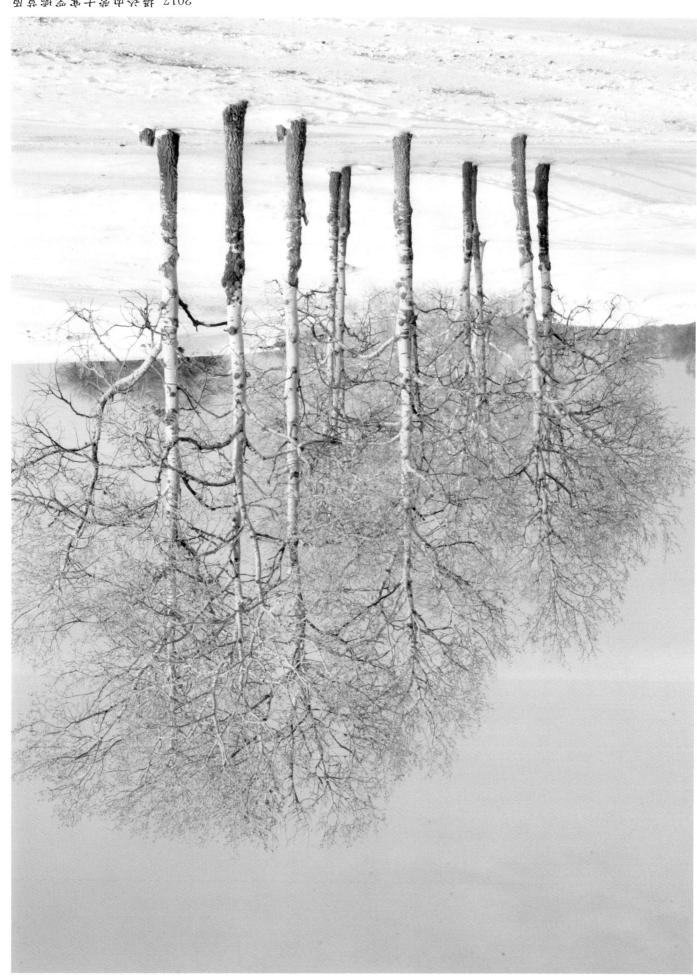

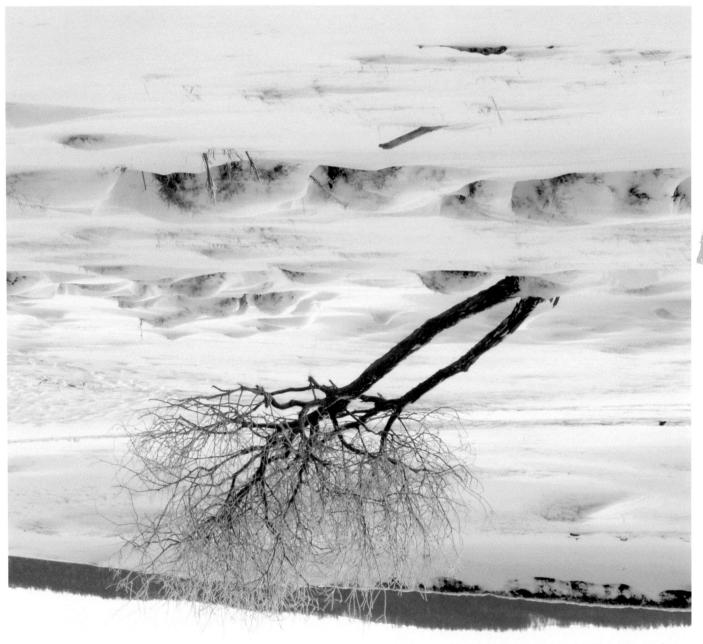

蘇翻克什克古蒙內珍斠 710S

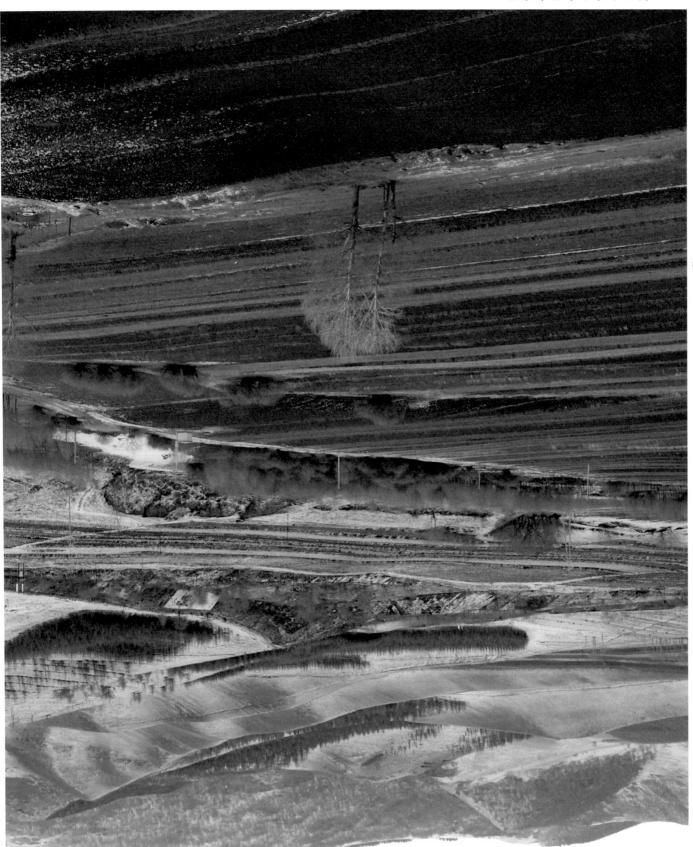

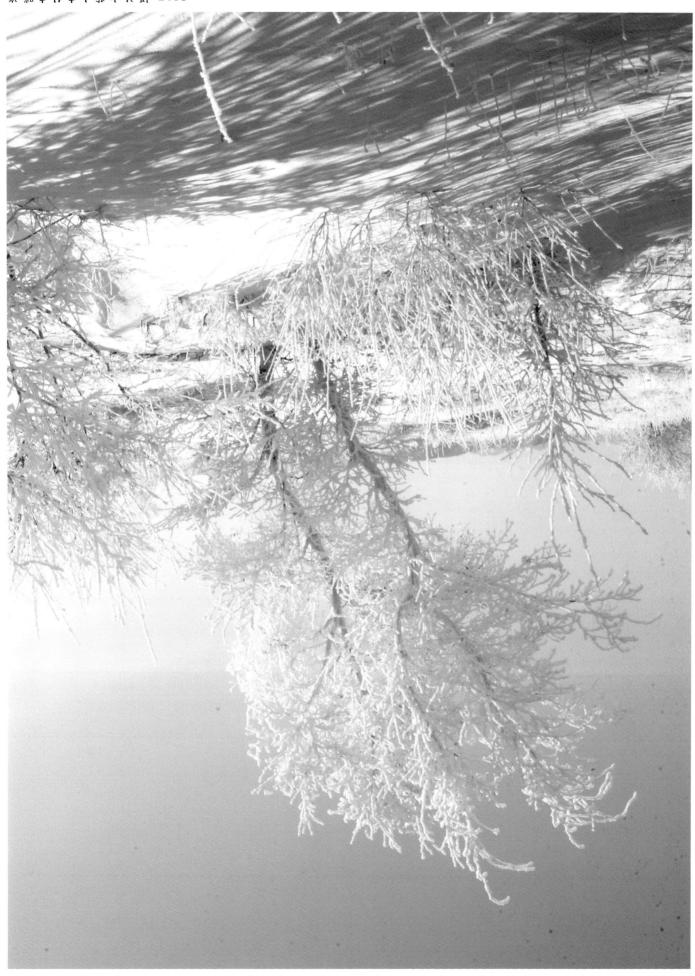

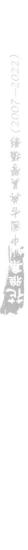

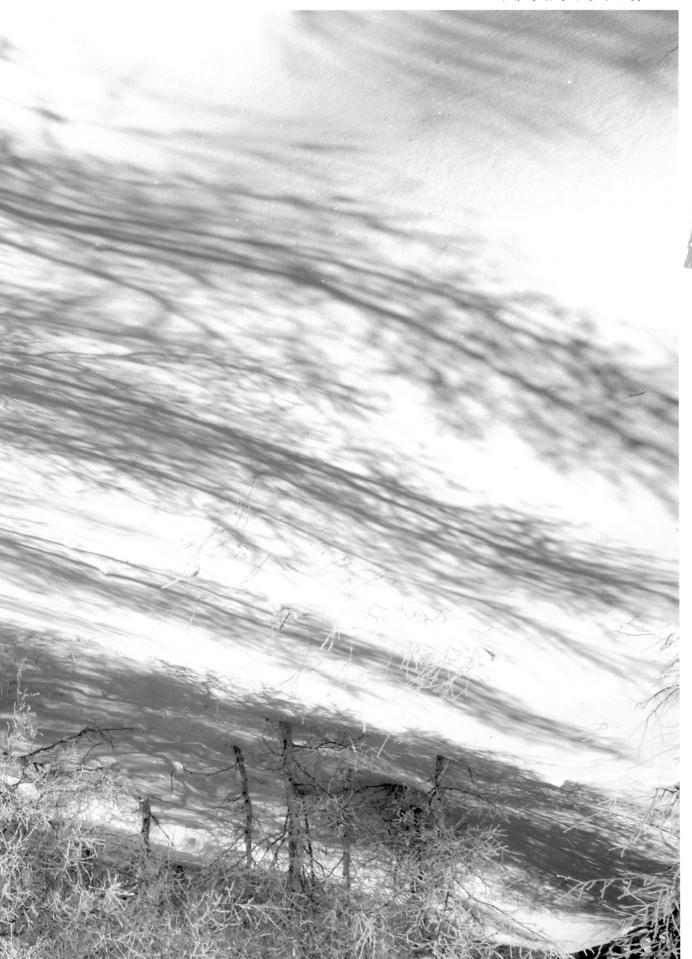

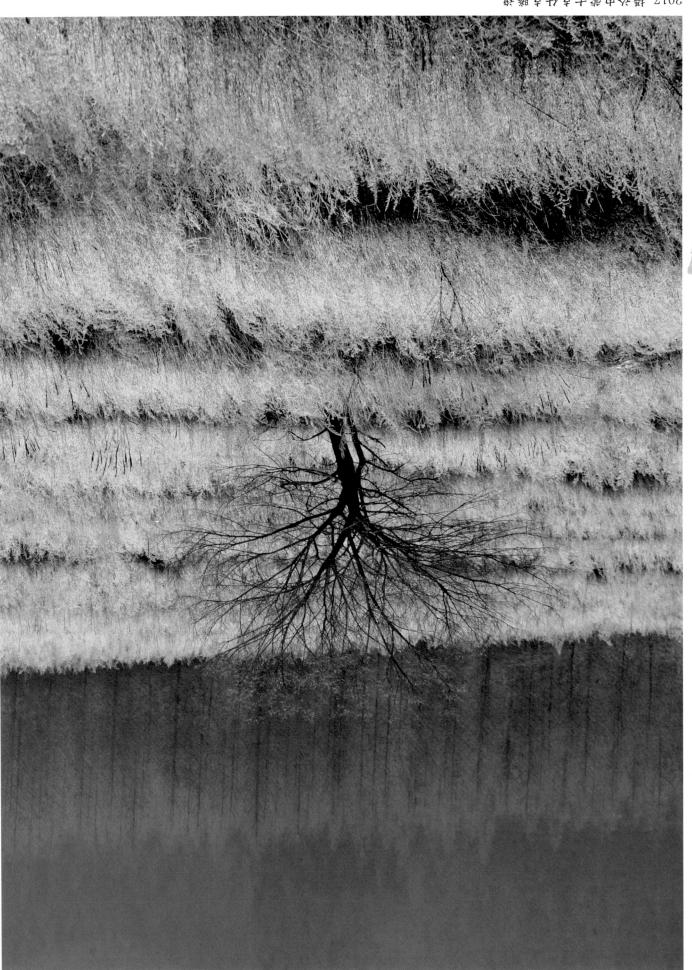

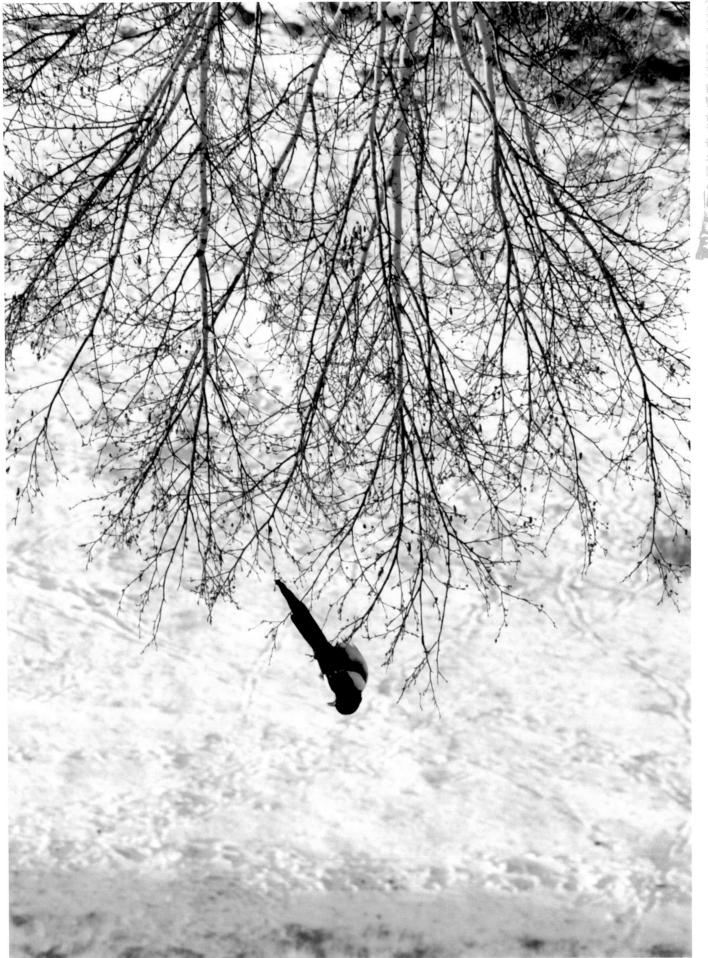

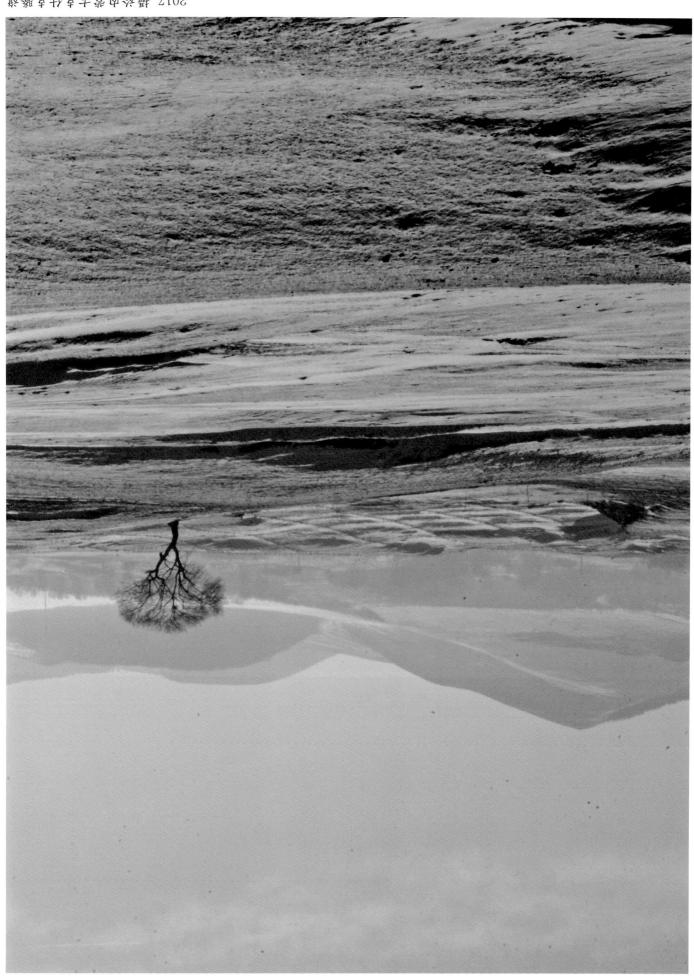

欺勸克·朴克古蒙内於攝 710S

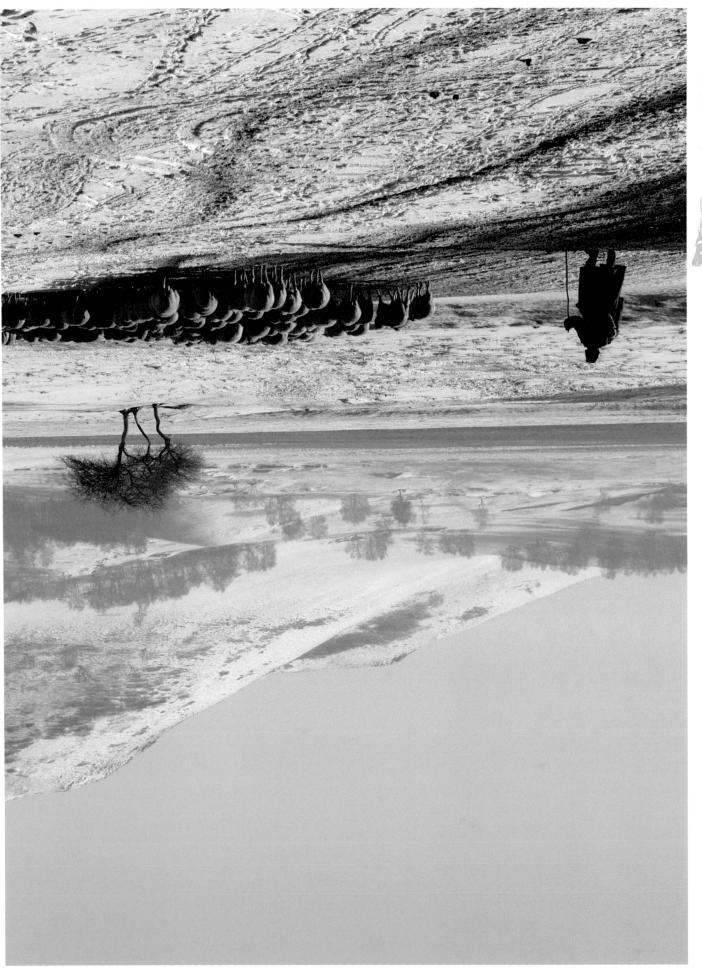

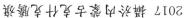

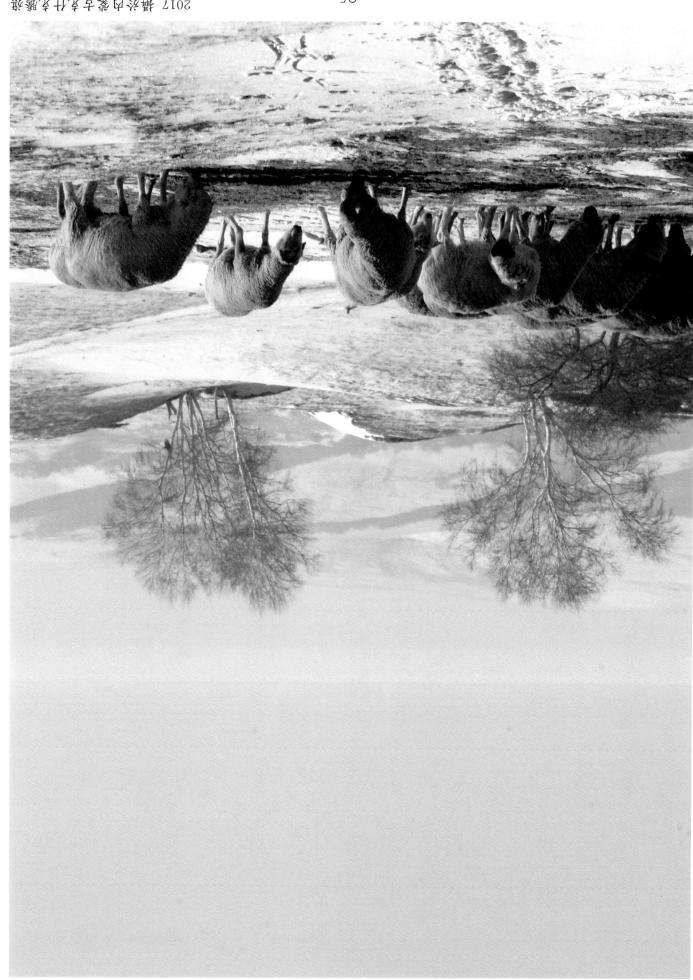

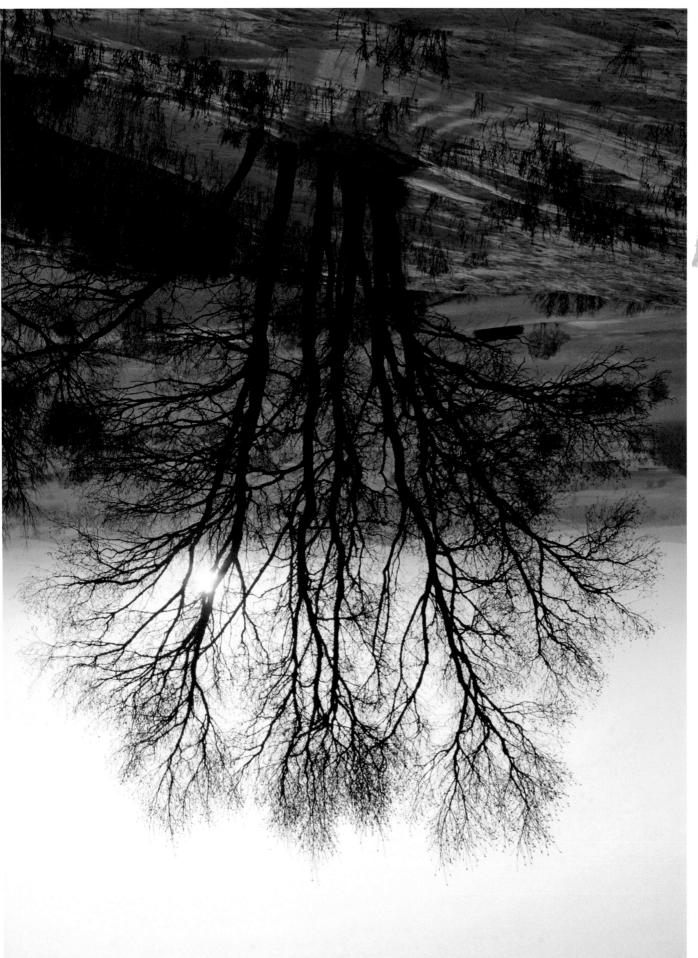

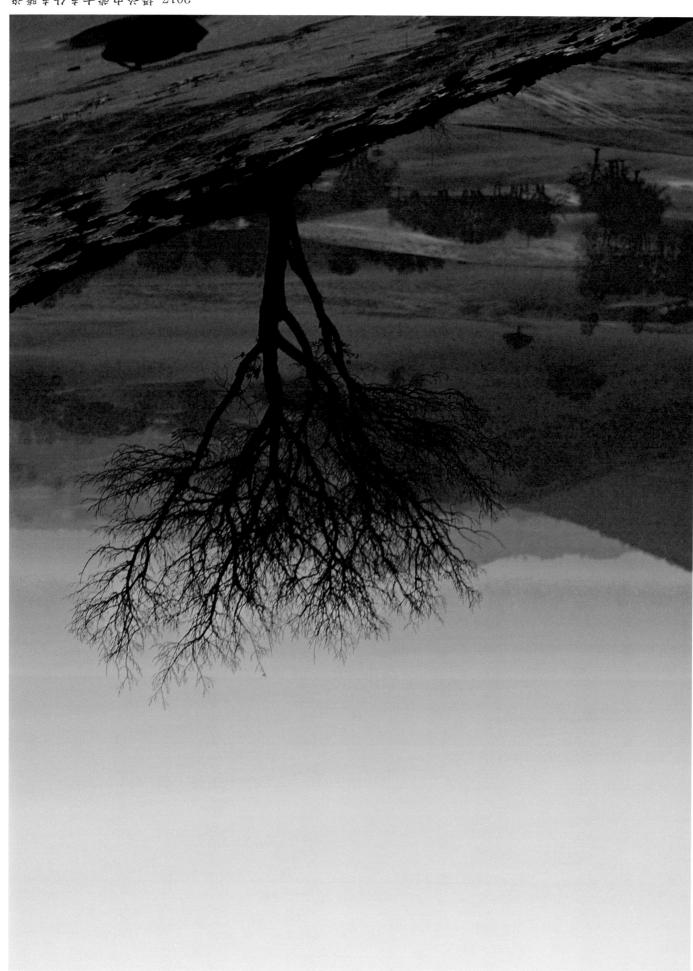

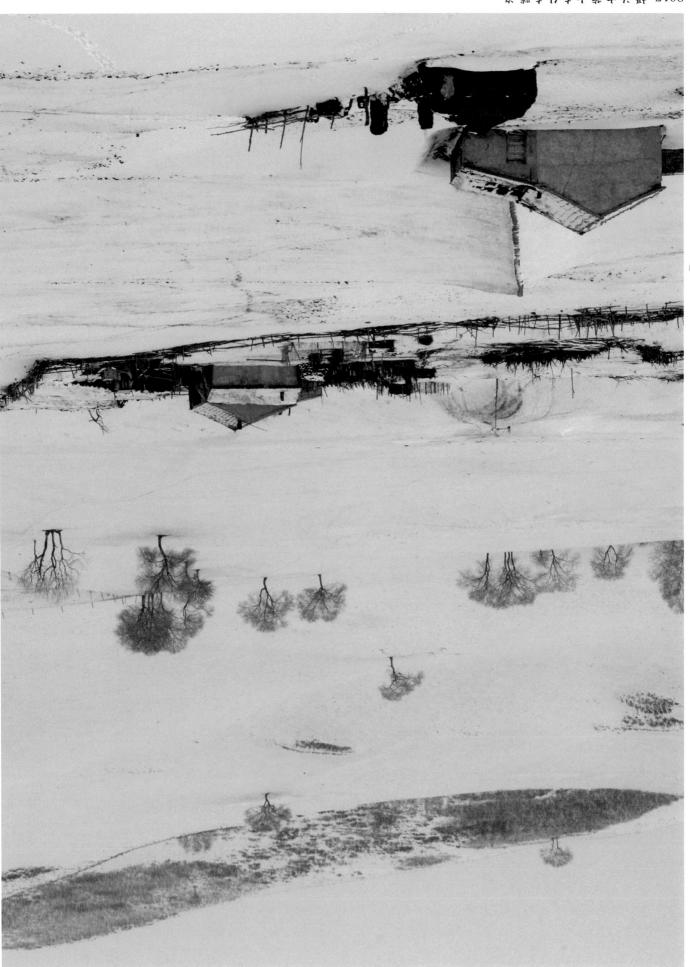

-89 -

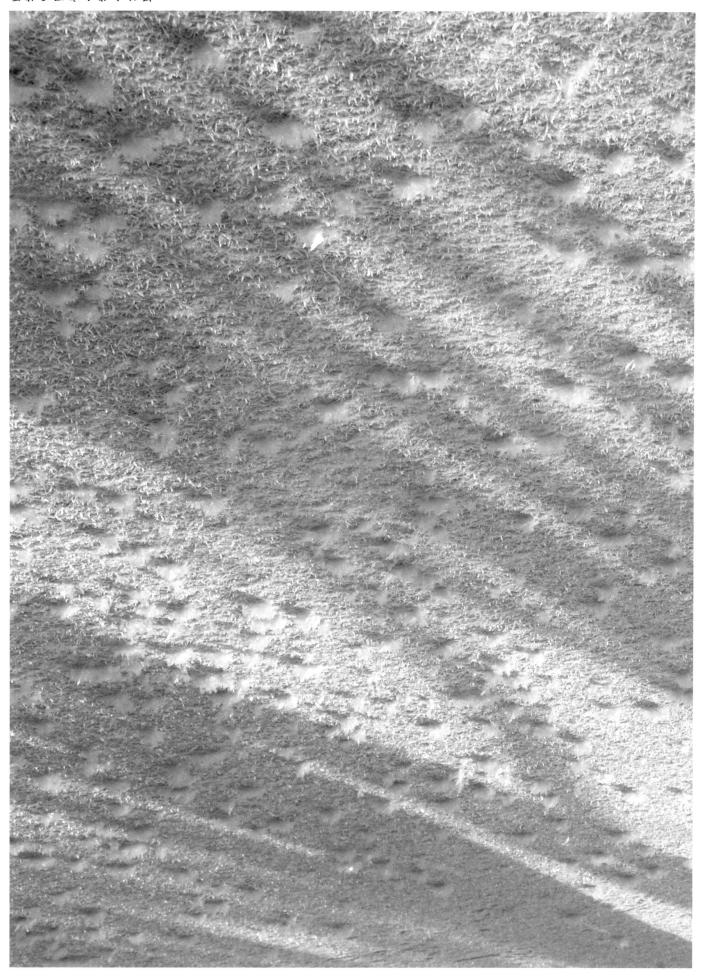

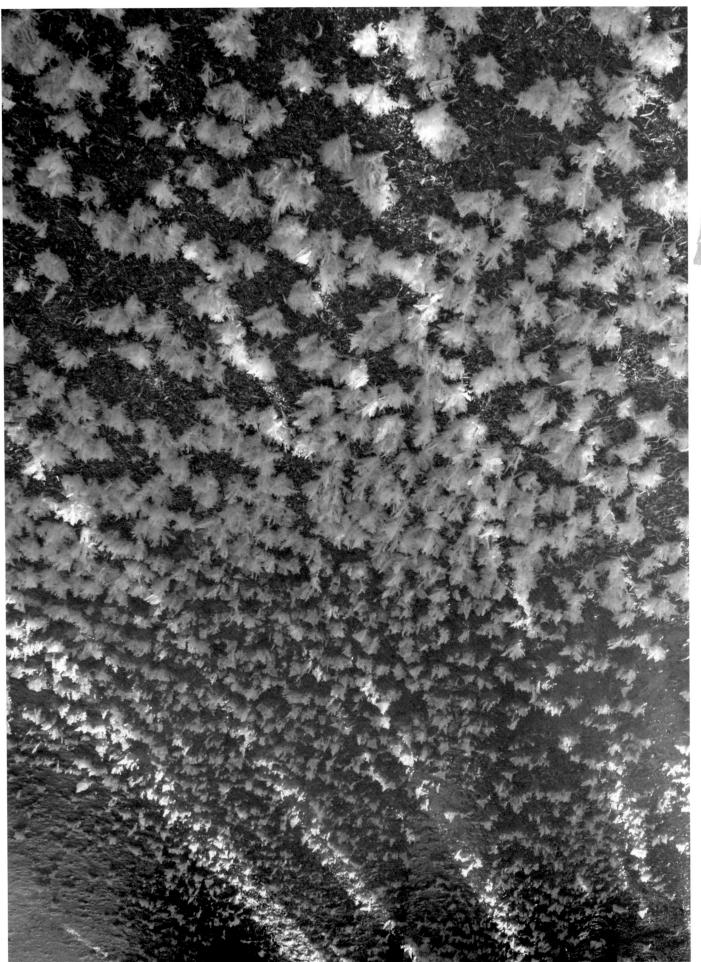

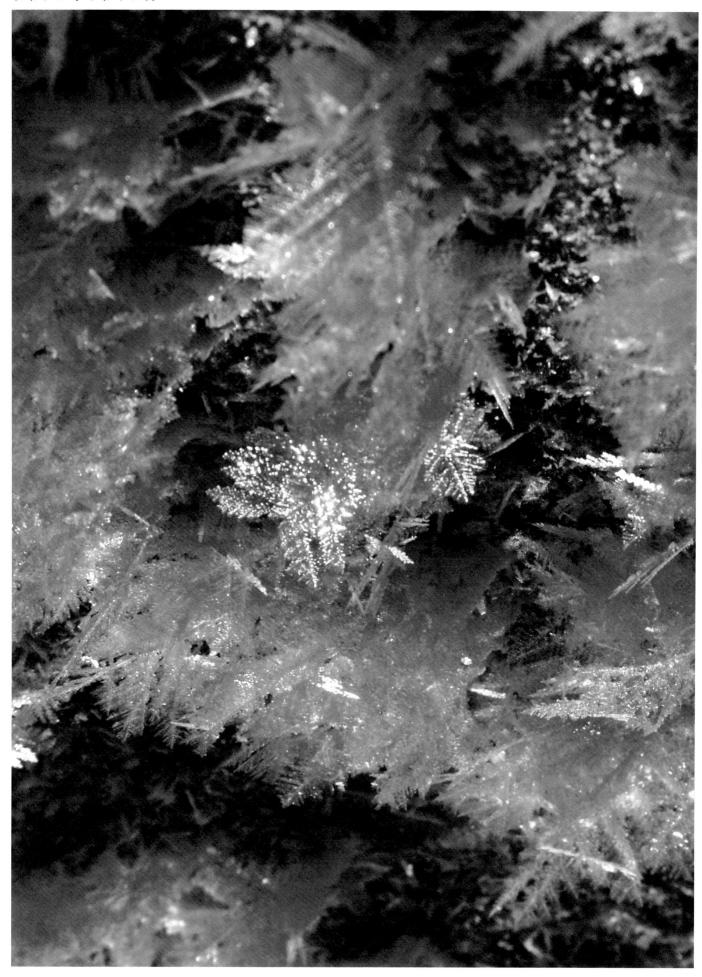

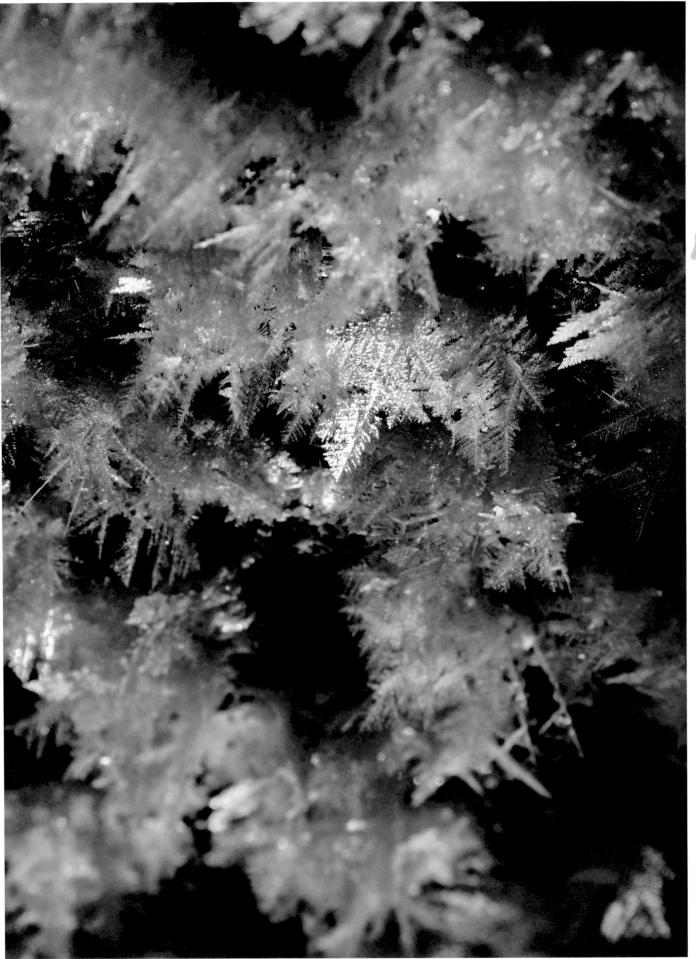

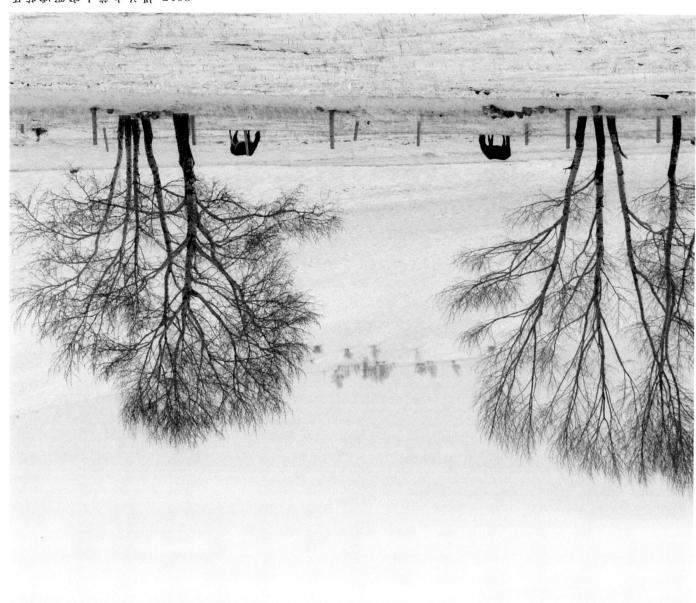

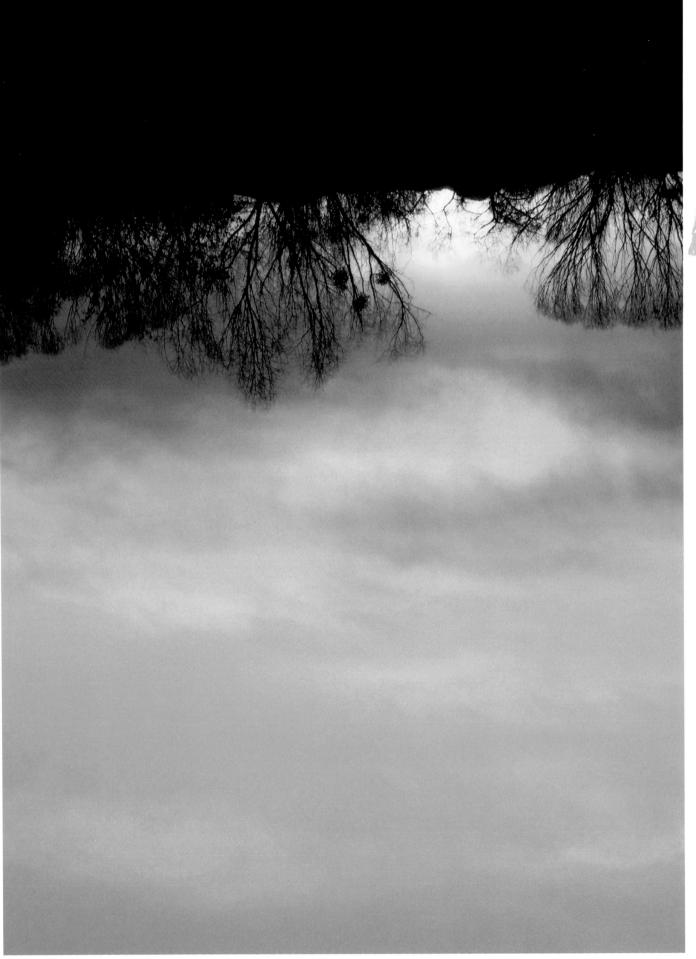

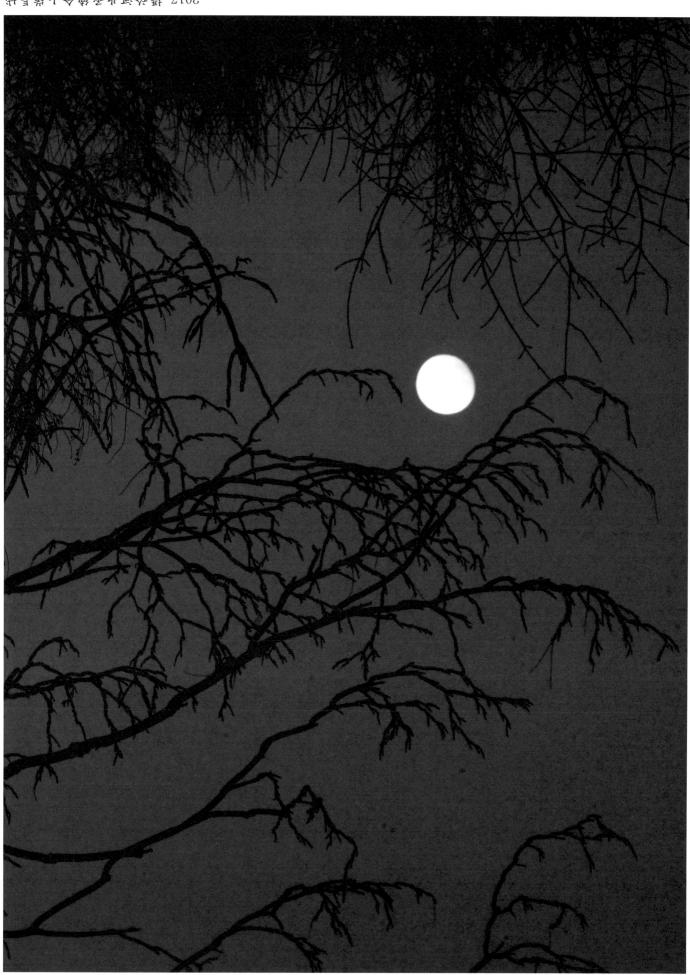

2017 攝於河北承德金山嶺長城

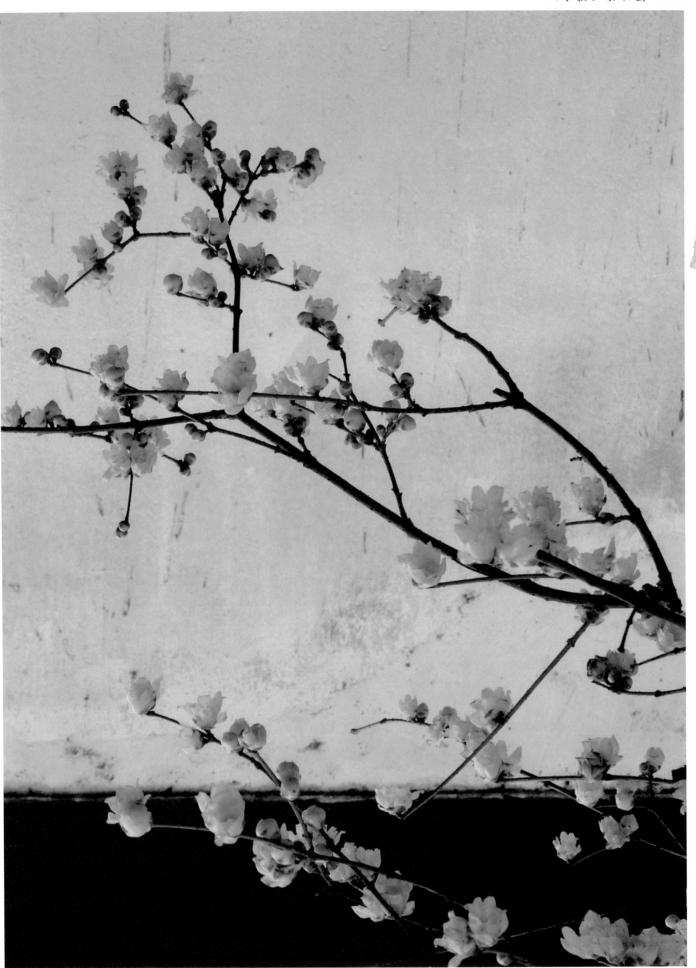

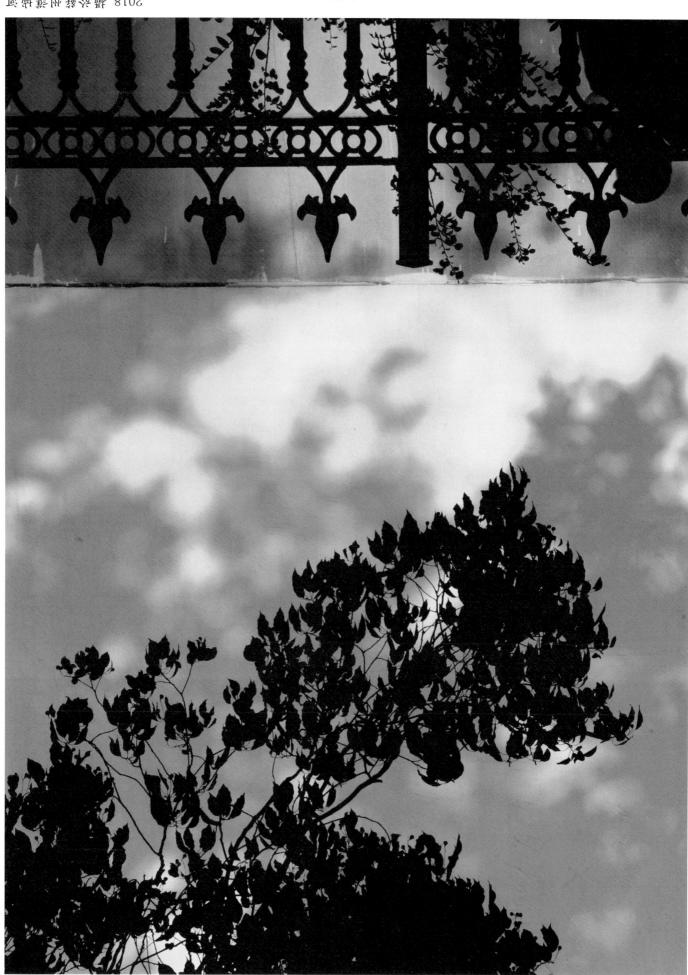

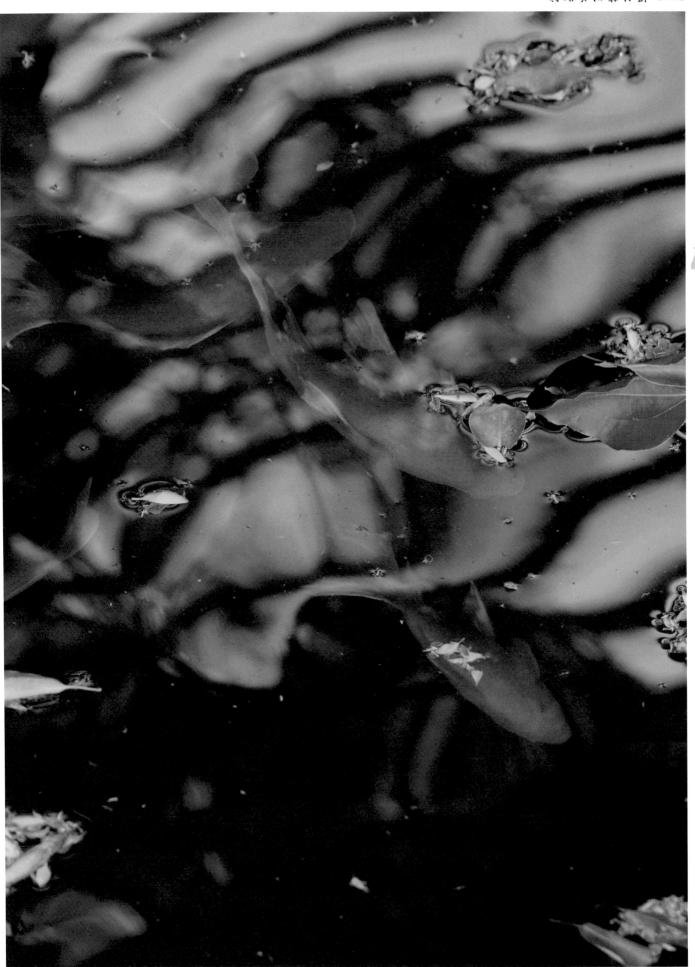

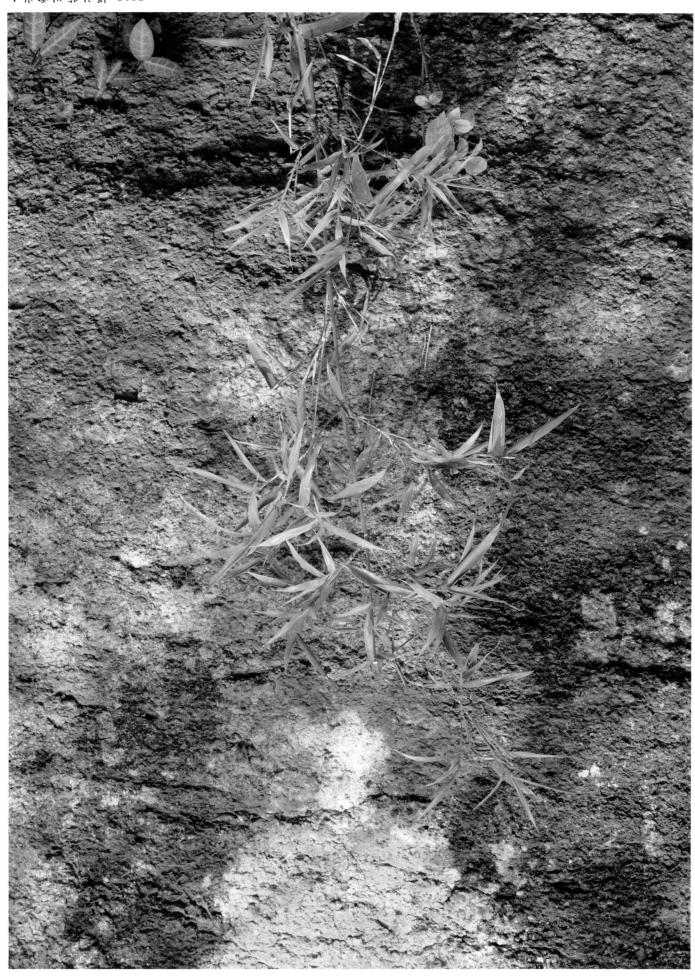

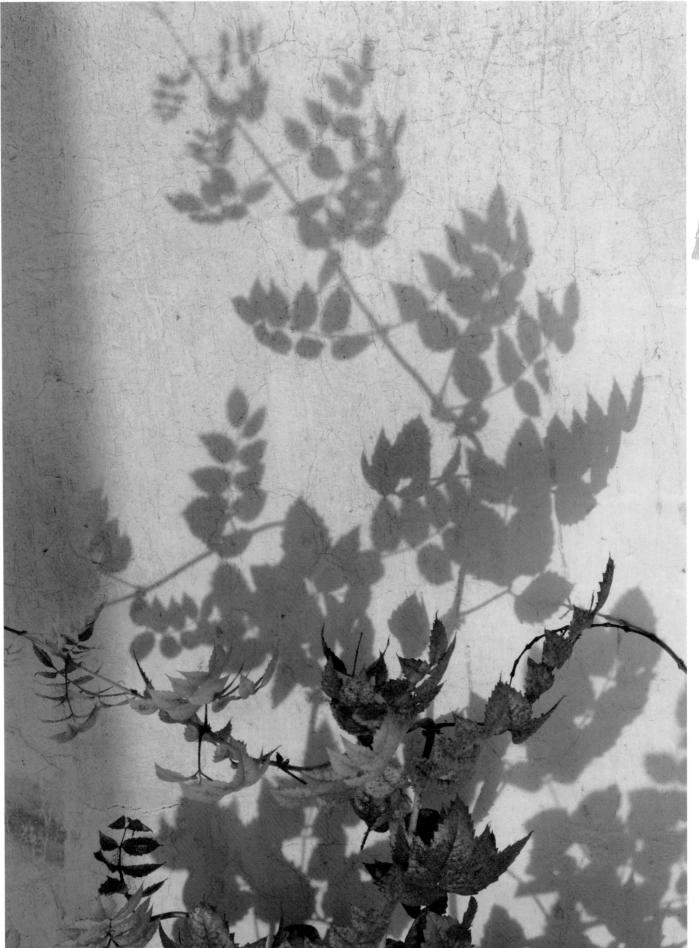

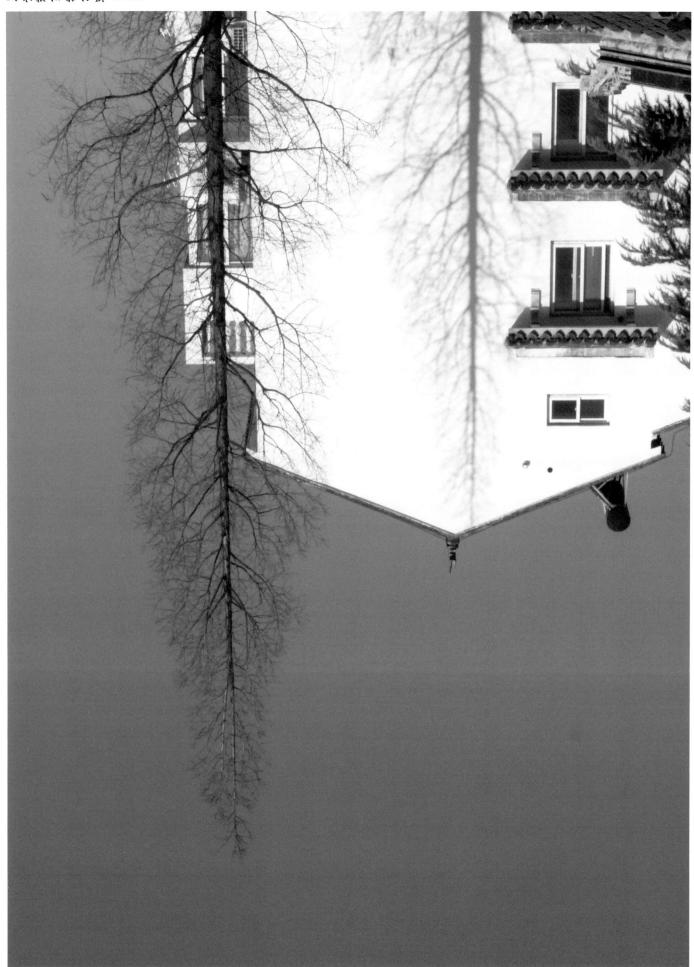

2018 攝於蘇州護城河

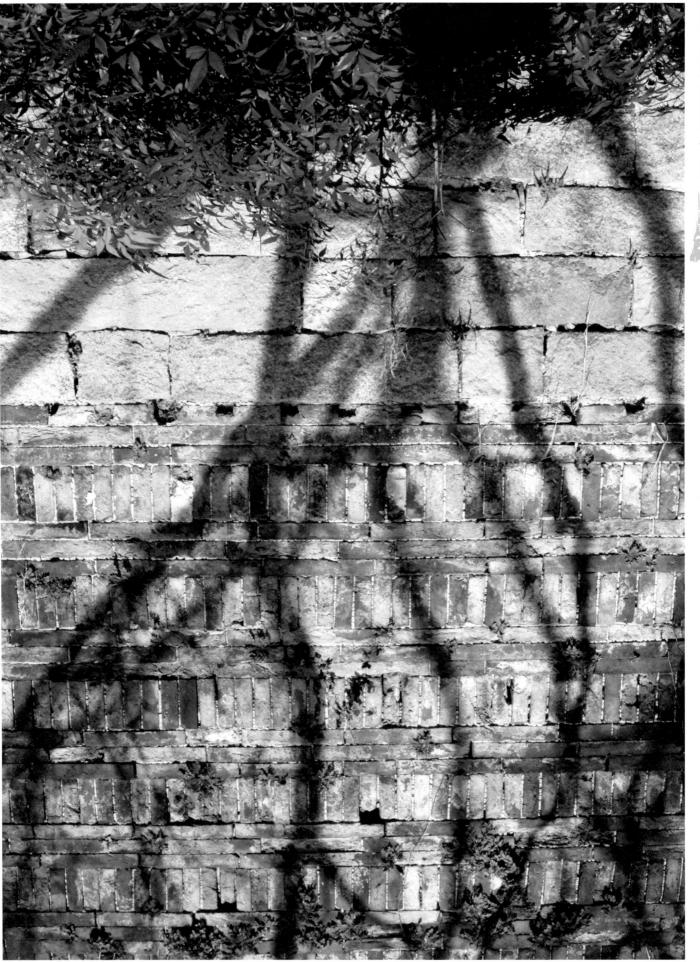

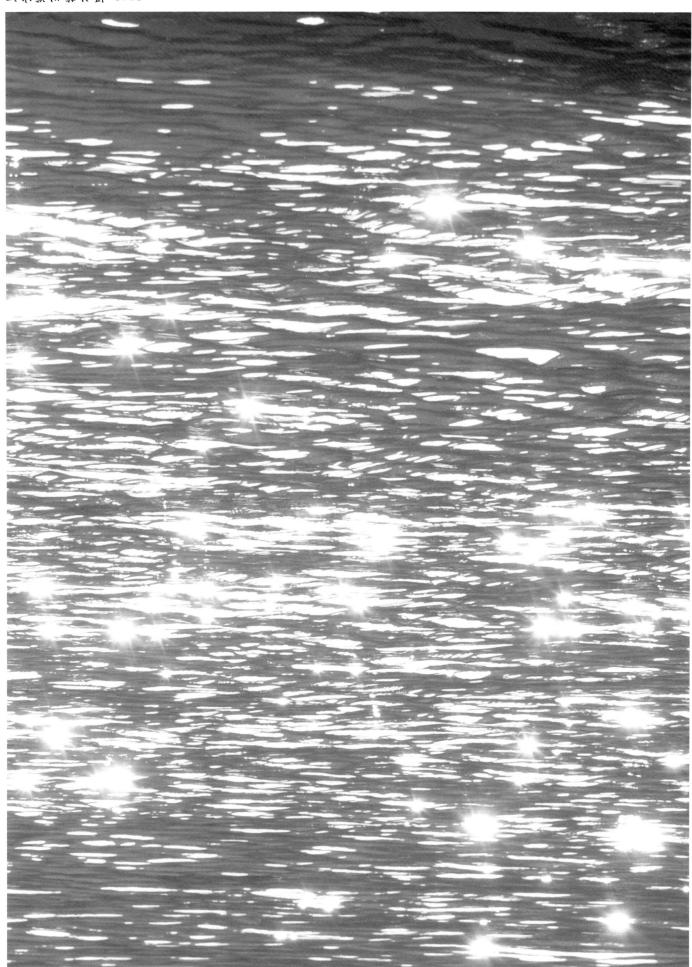

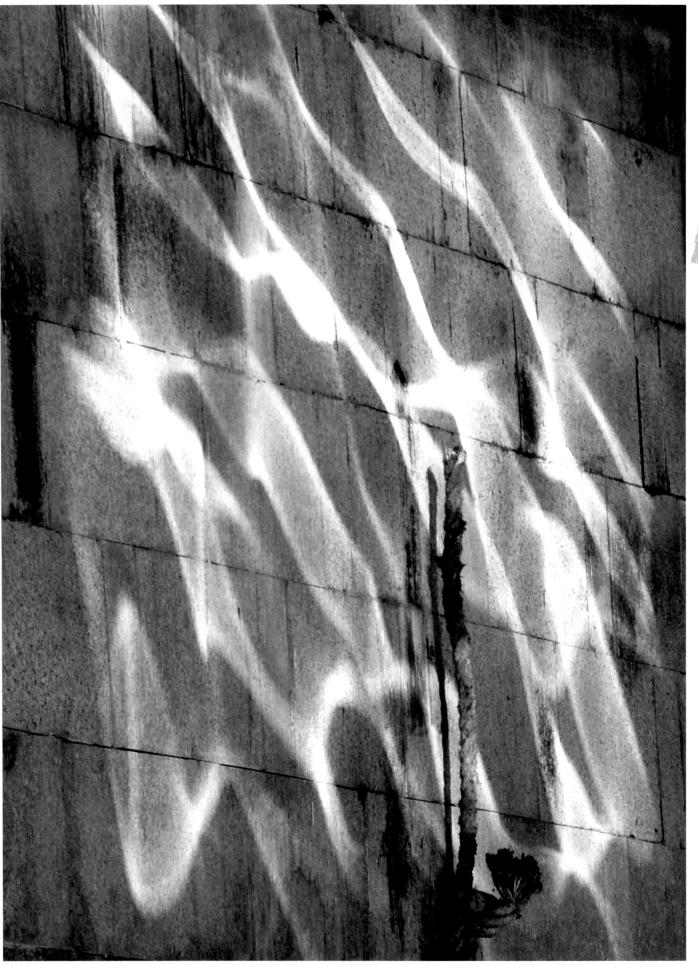

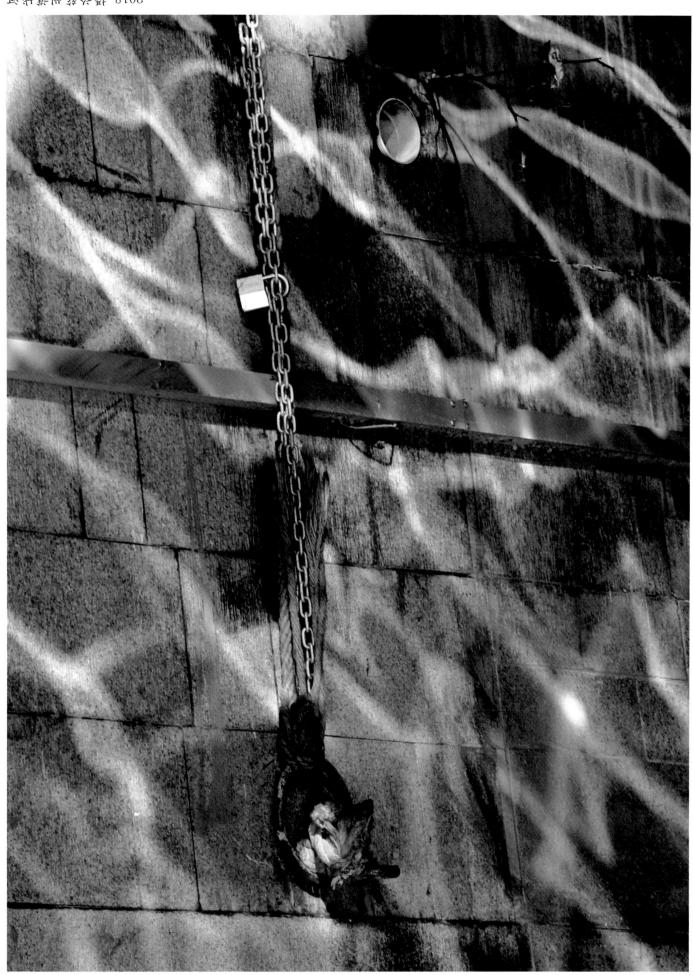

区放態州議於攝 8102

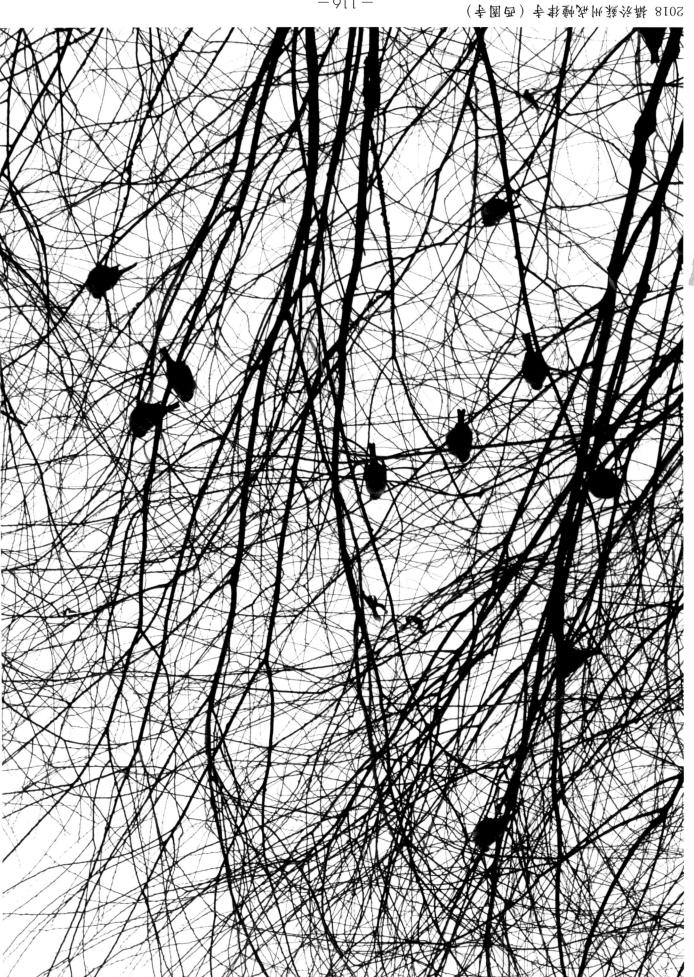

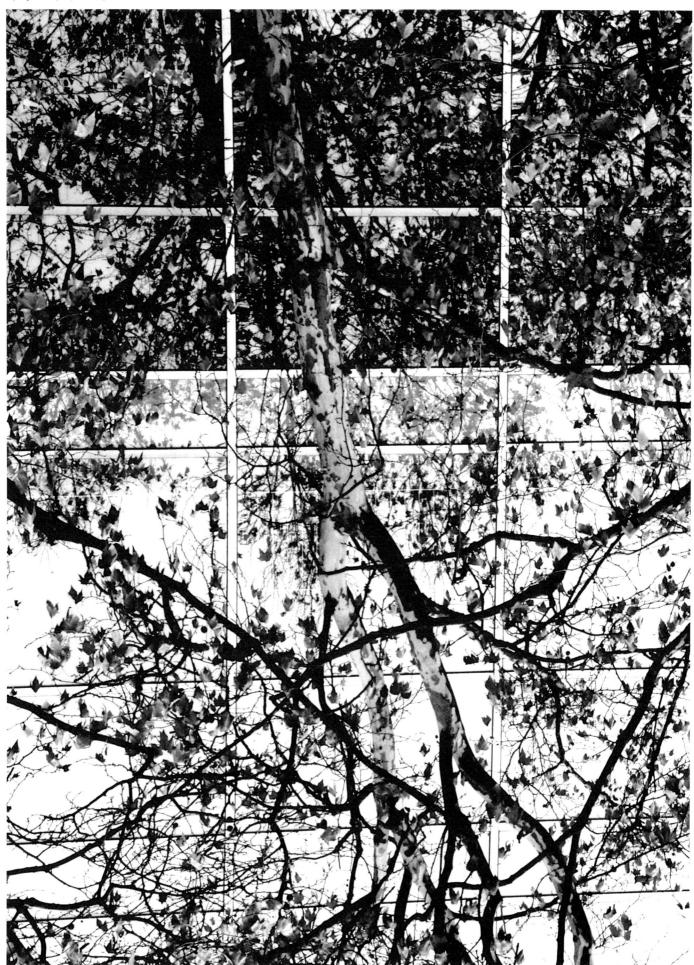

81018 攝於南京玄武湖

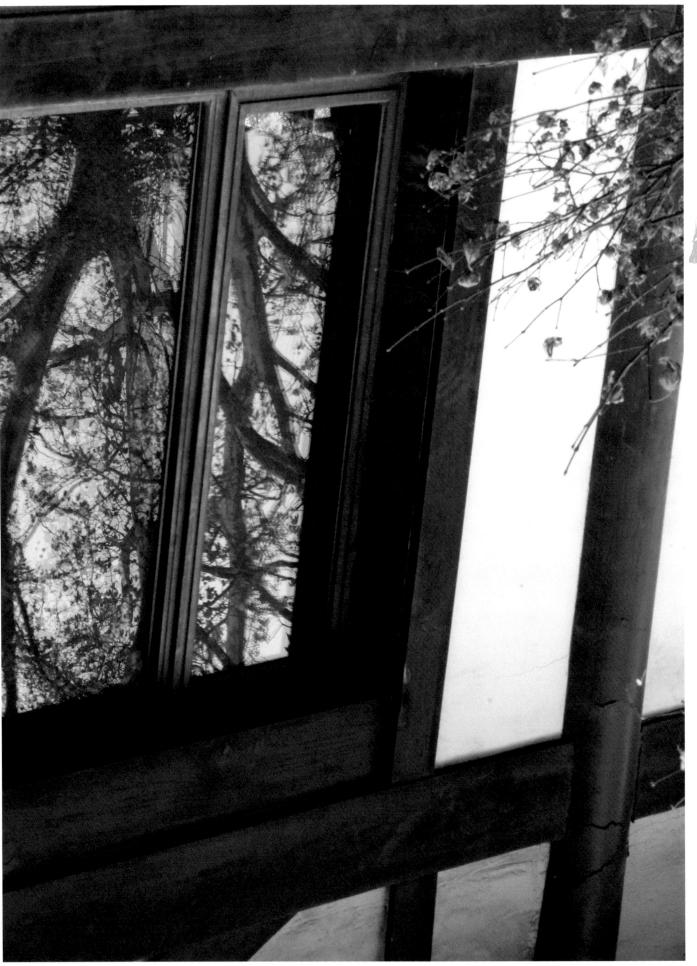

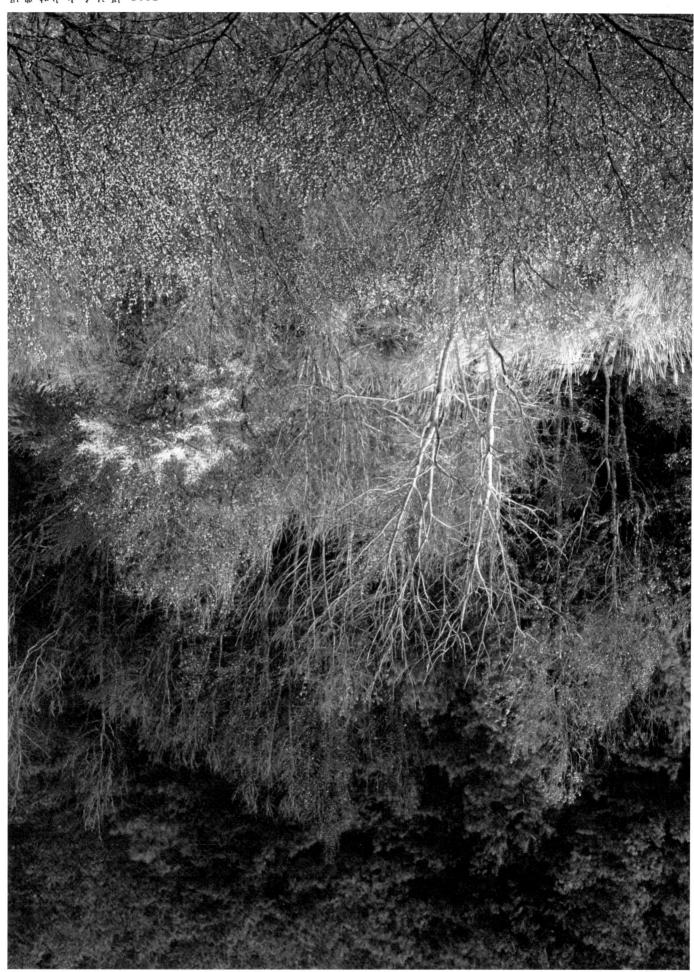

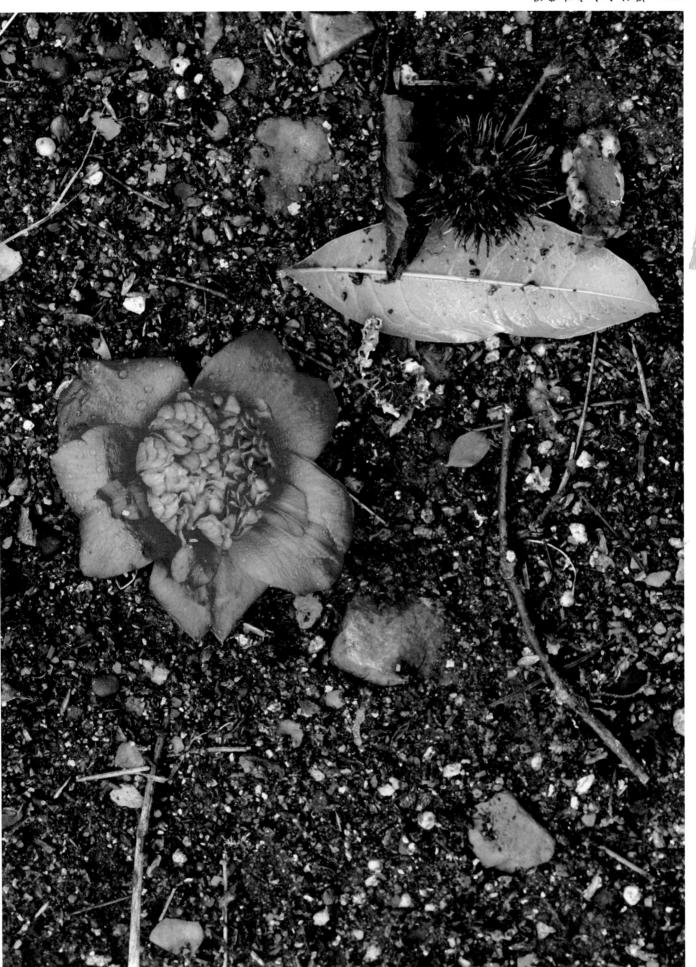

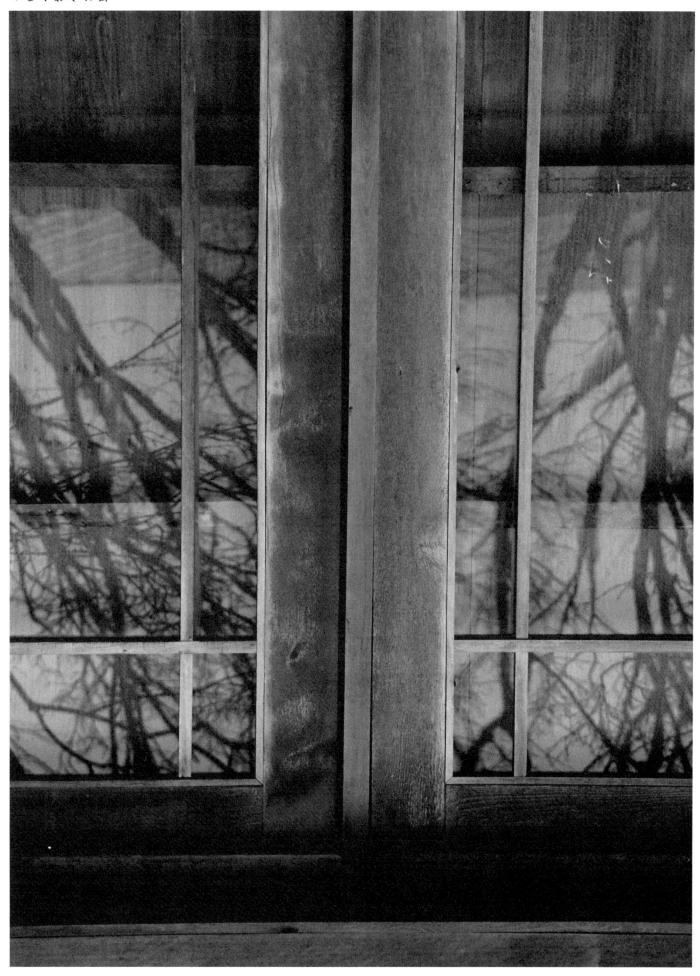

L平太蘭宜於攝 810S

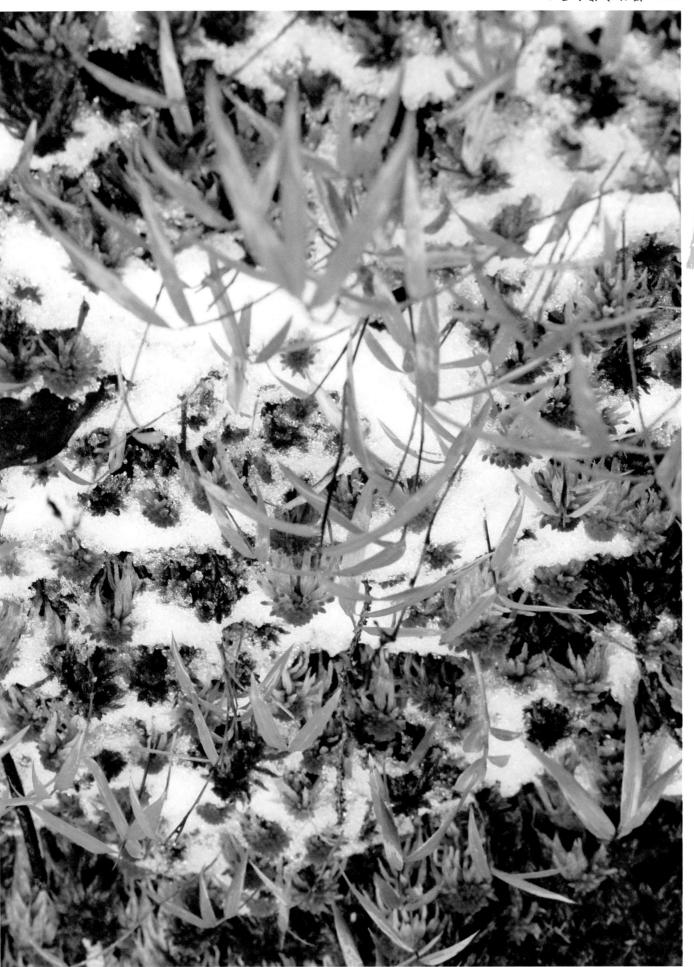

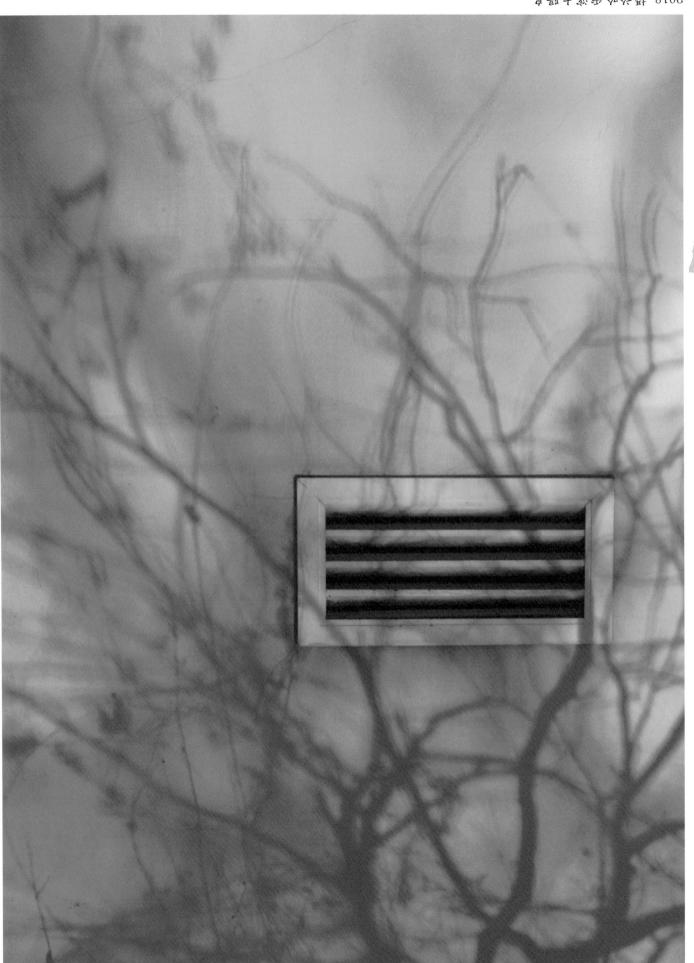

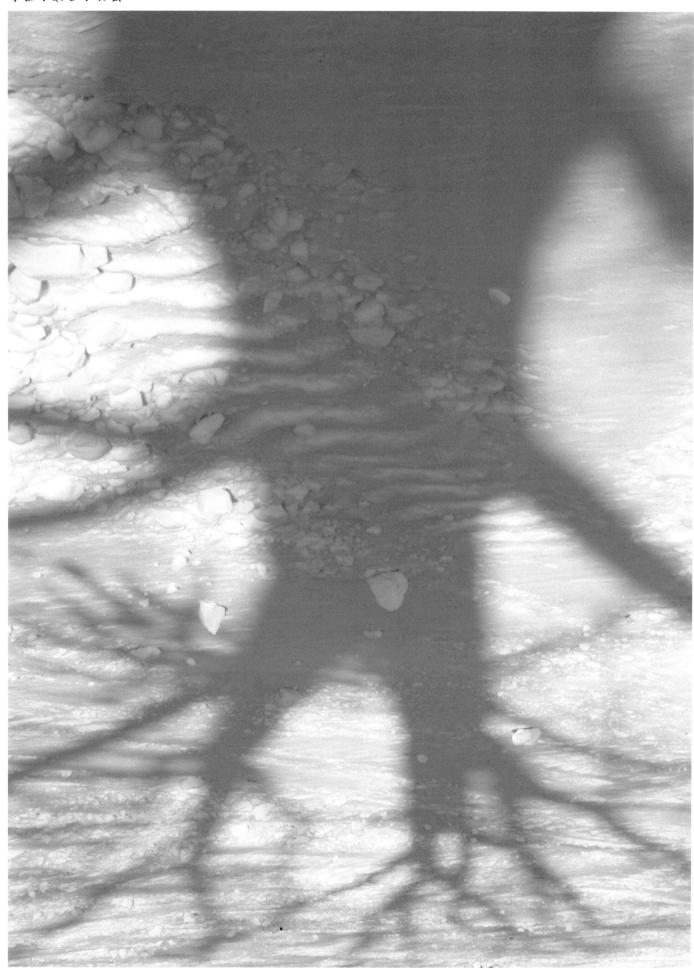

島剧太濱爾智珍縣 8102

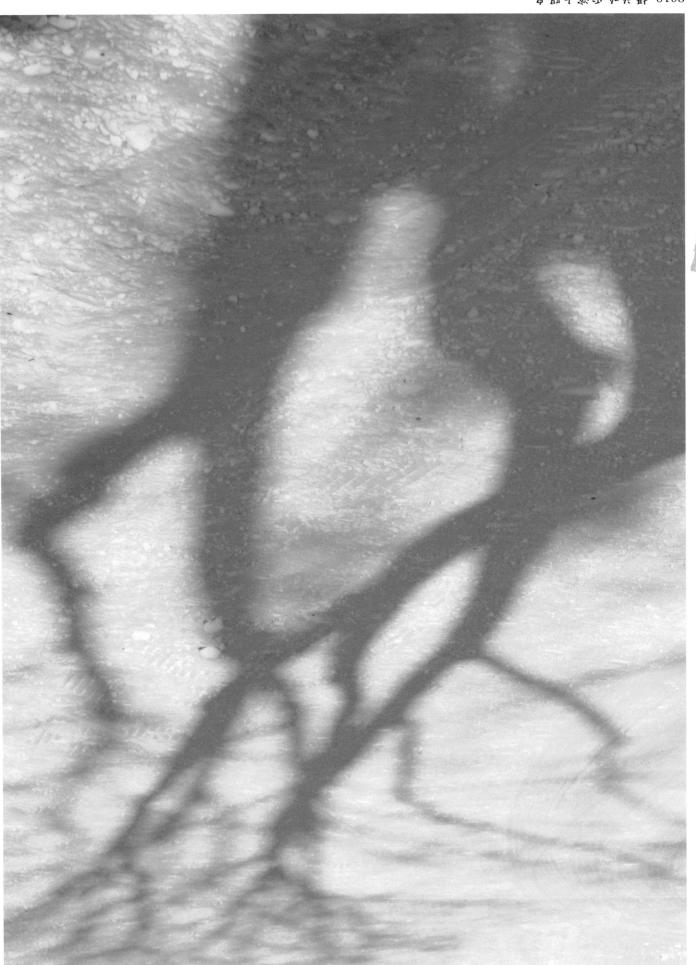

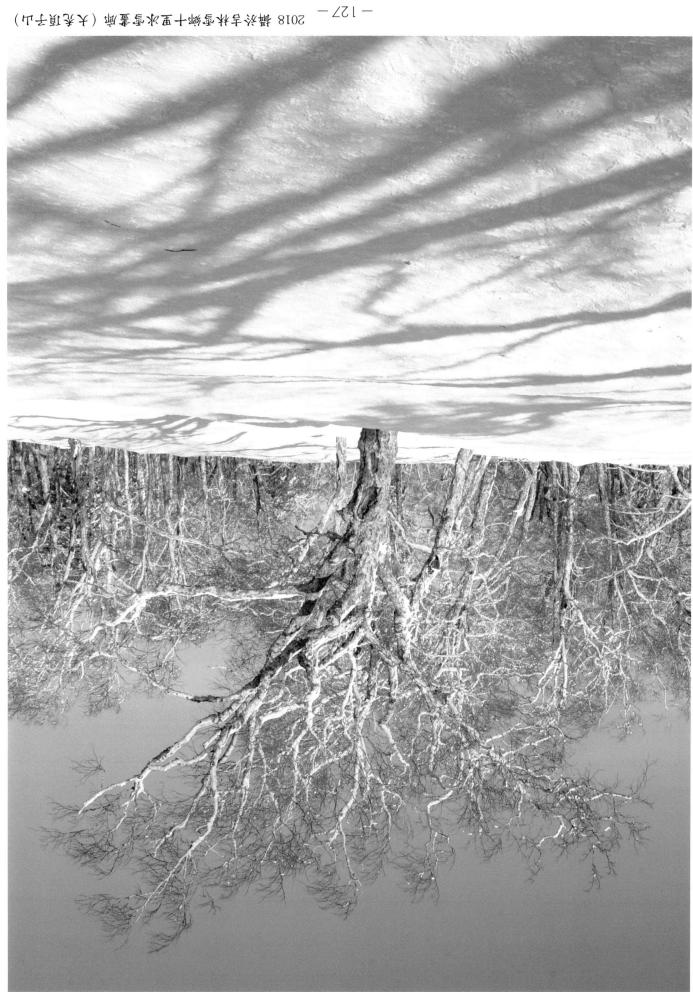

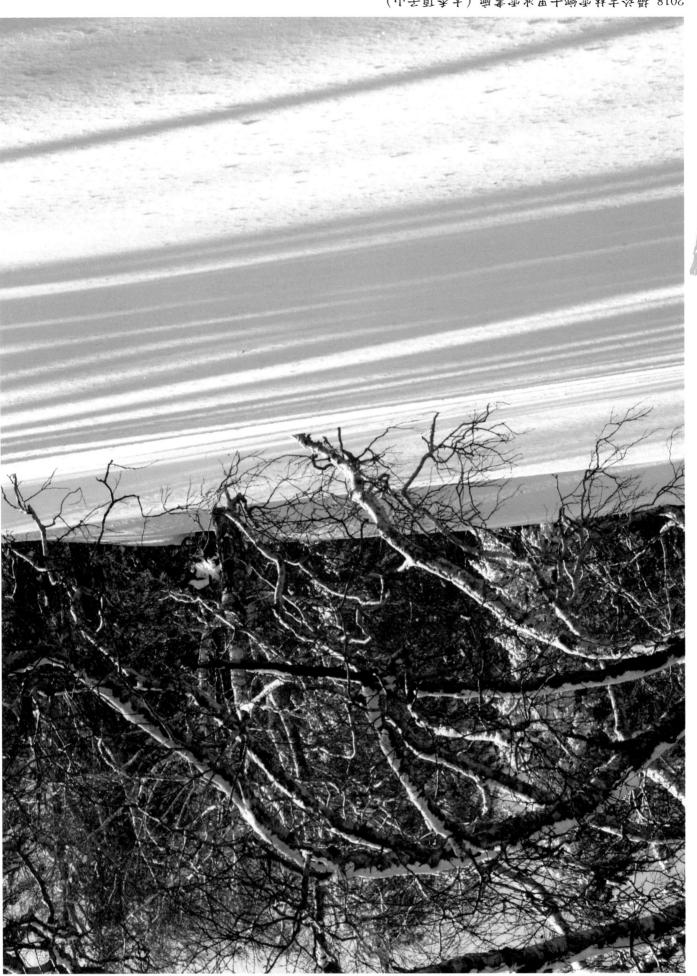

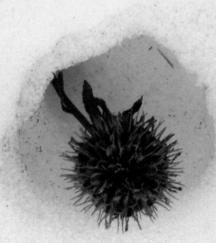

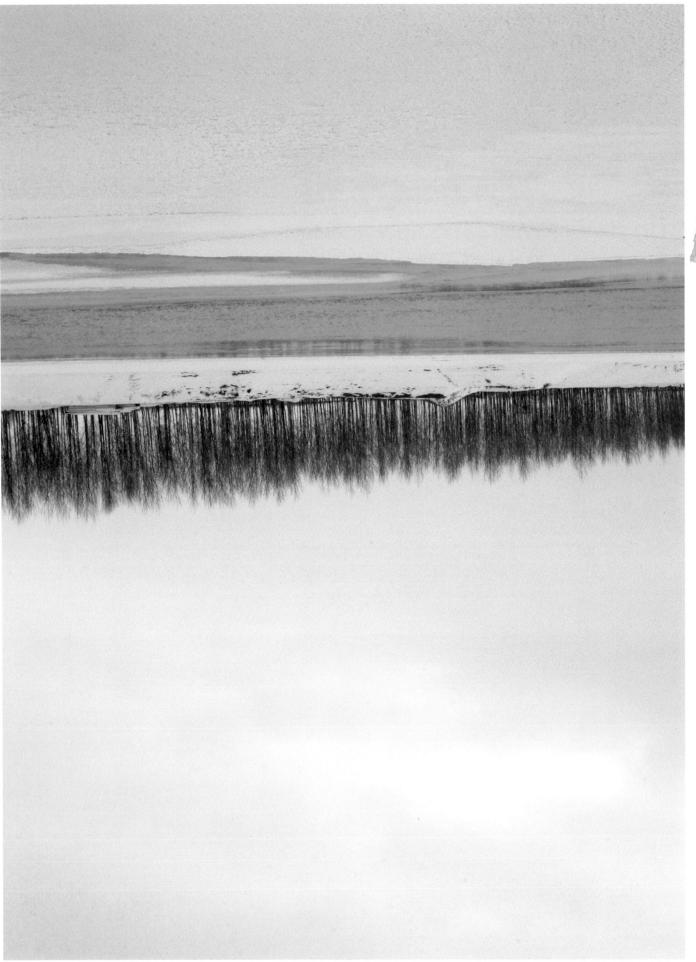

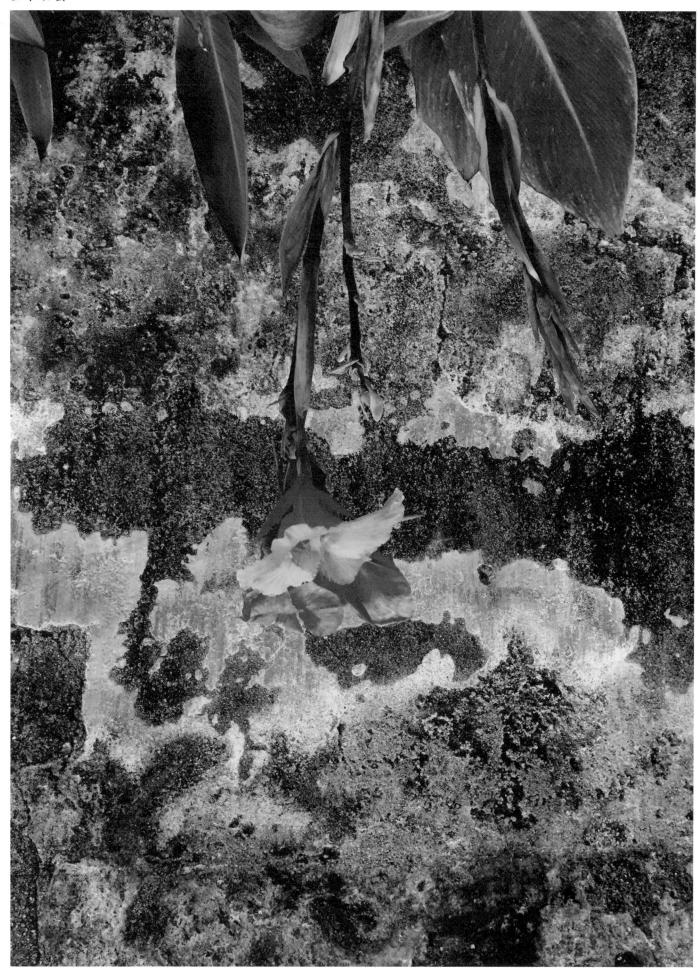

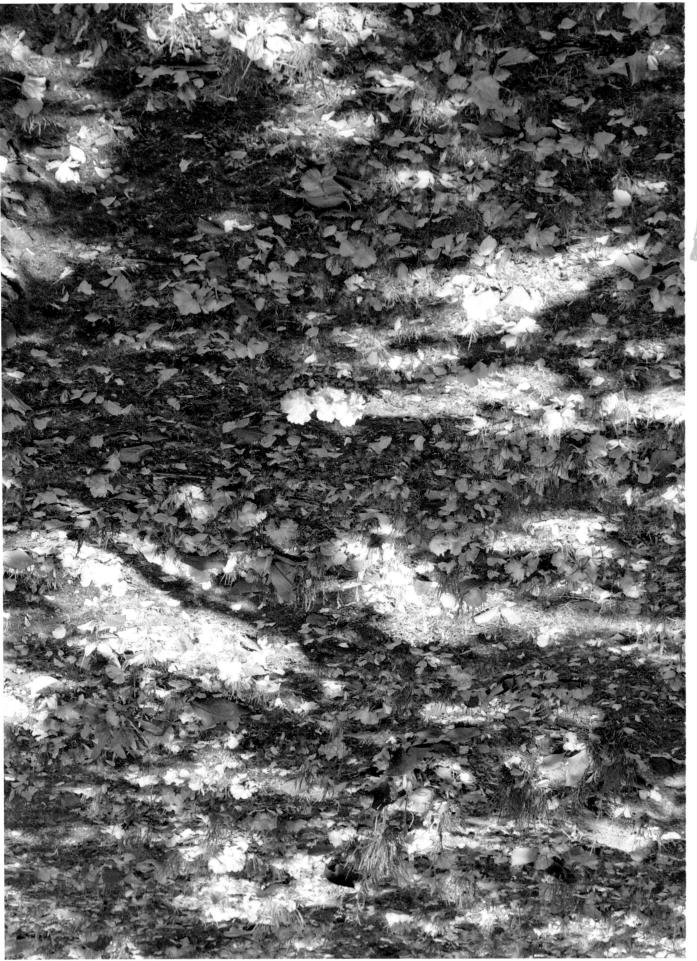

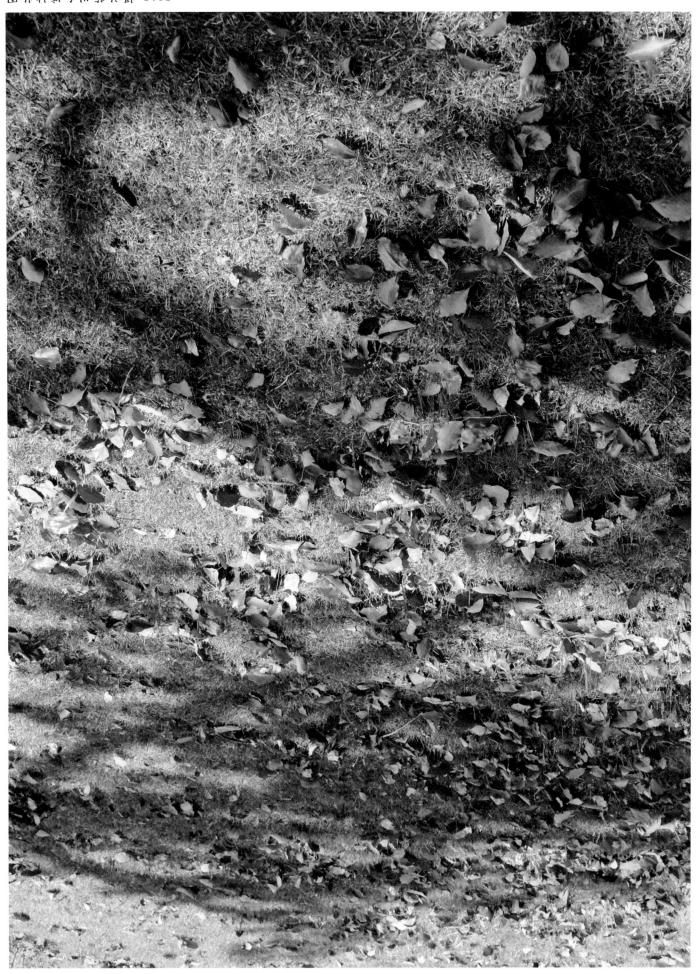

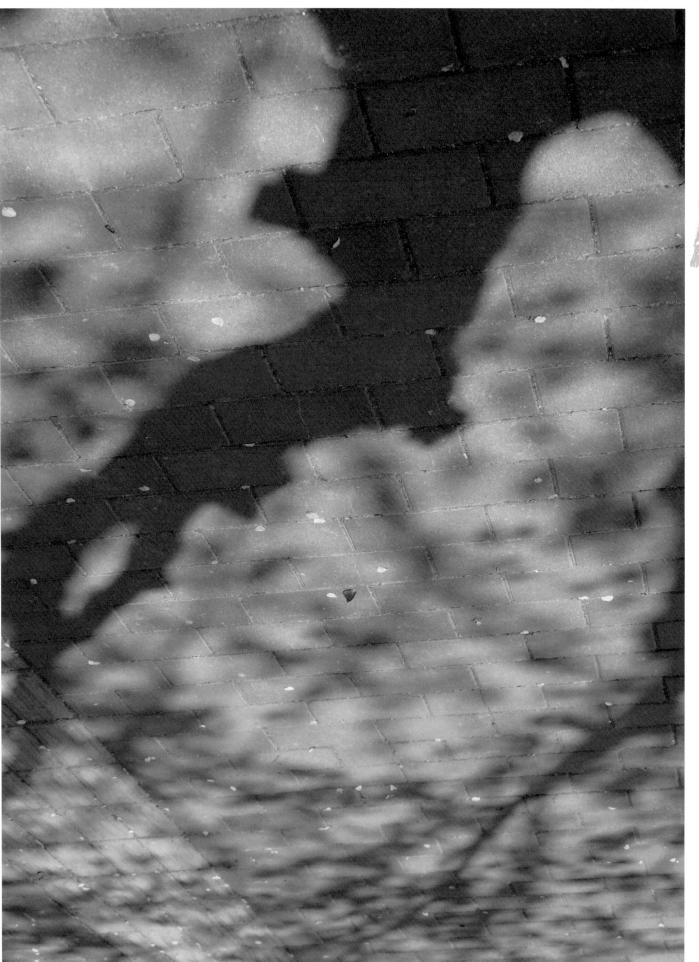

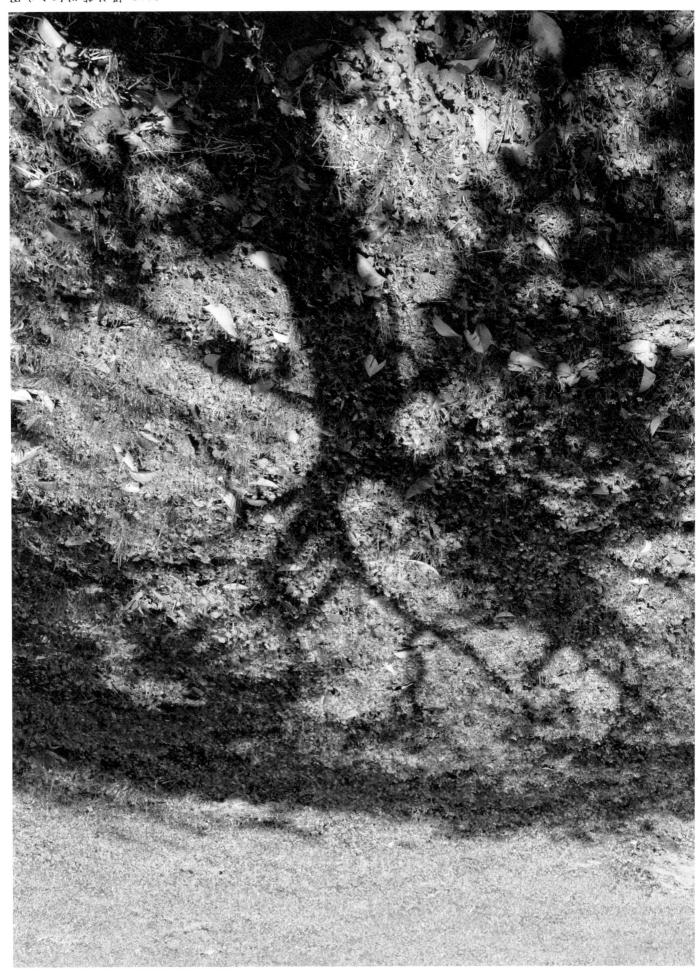

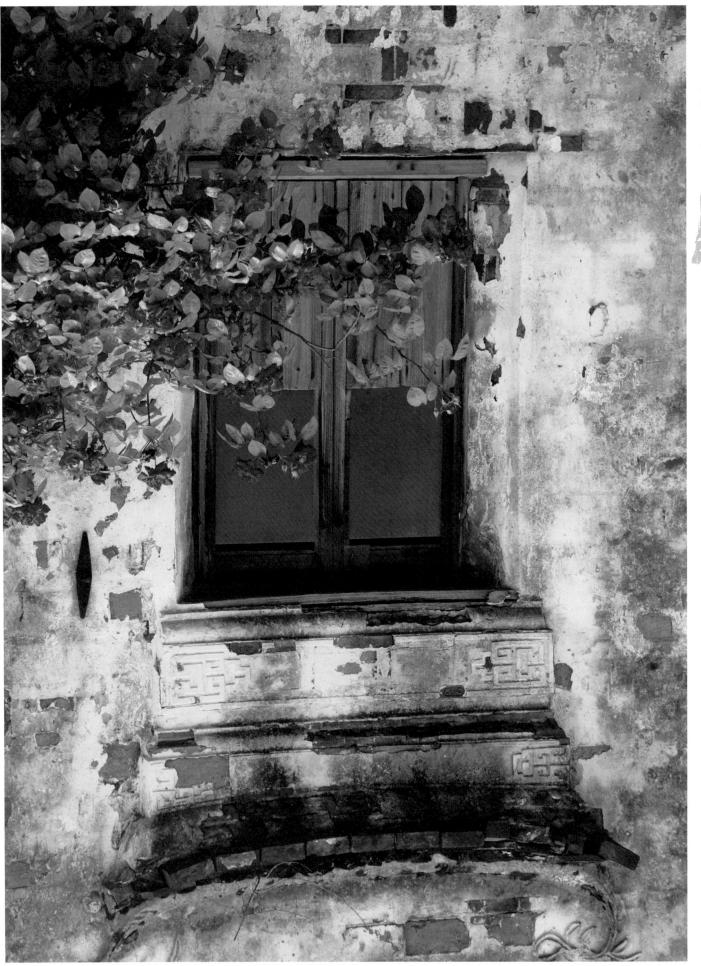

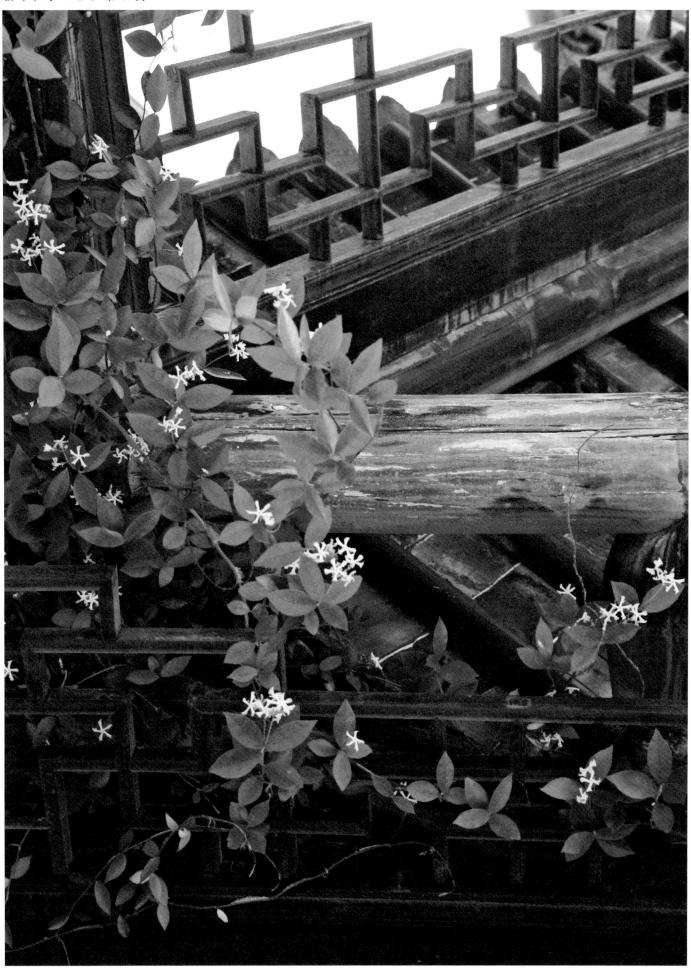

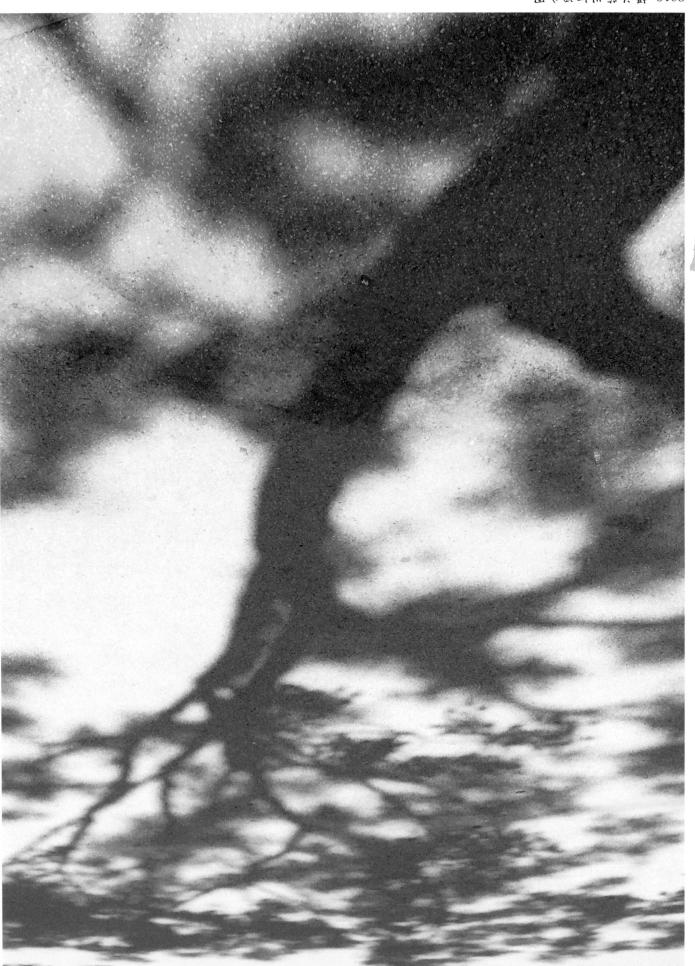

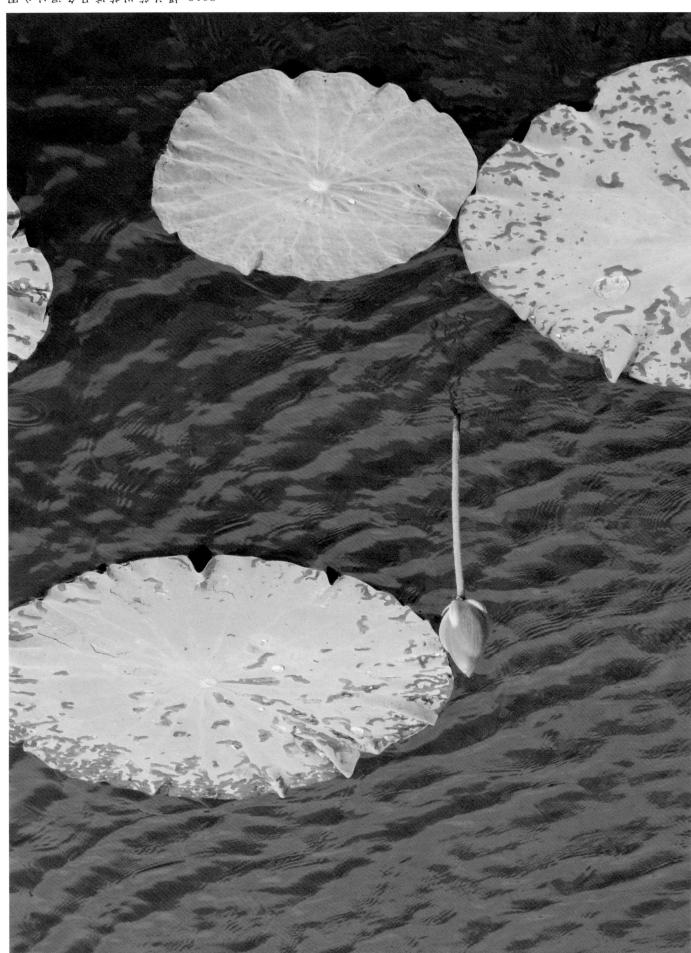

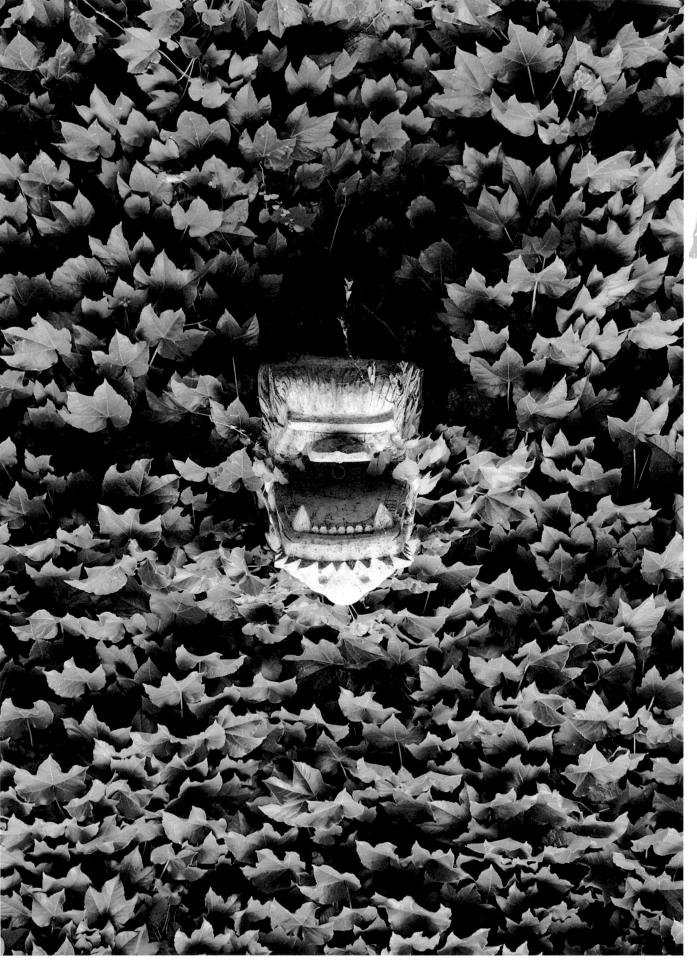

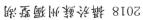

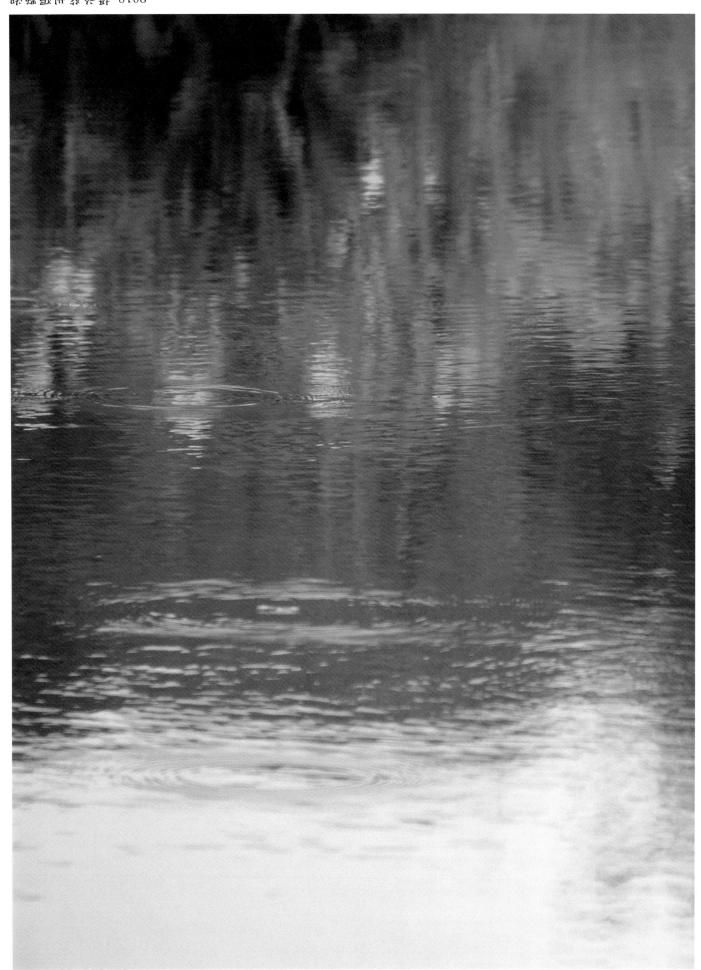

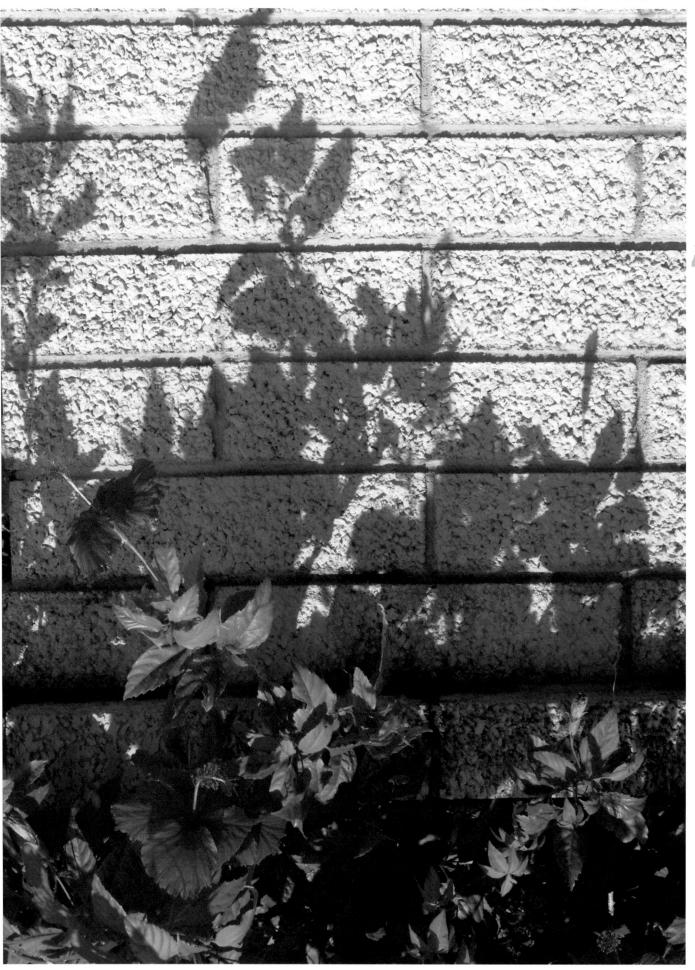

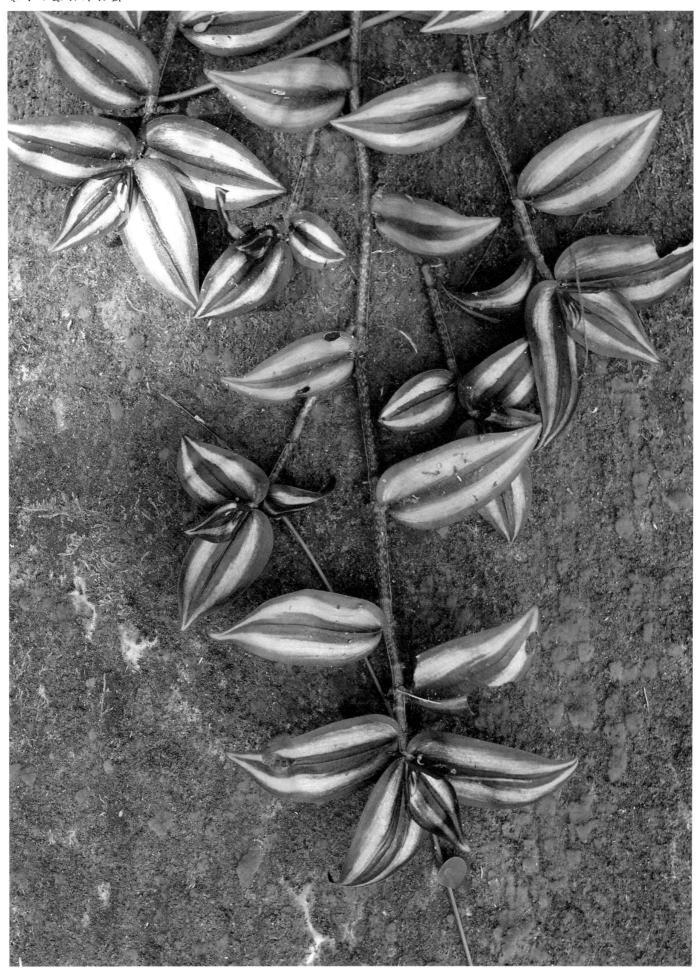

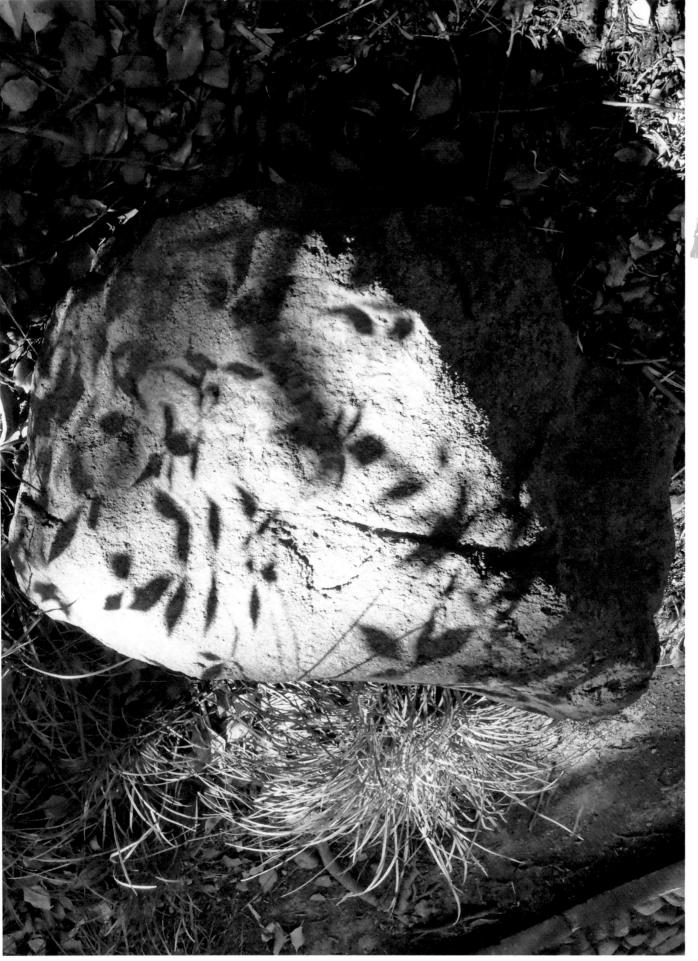

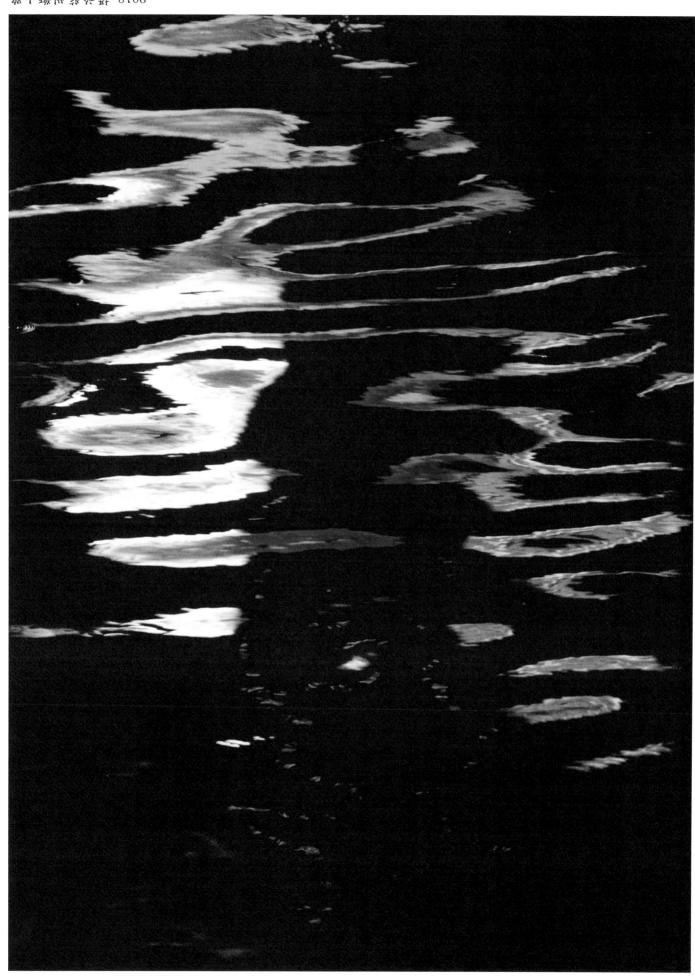

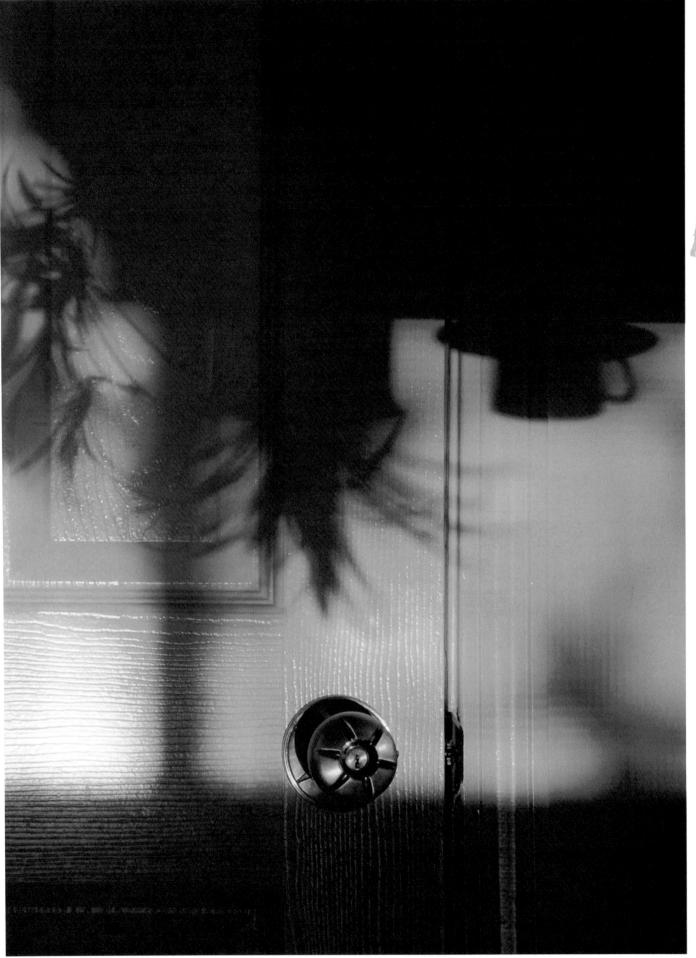

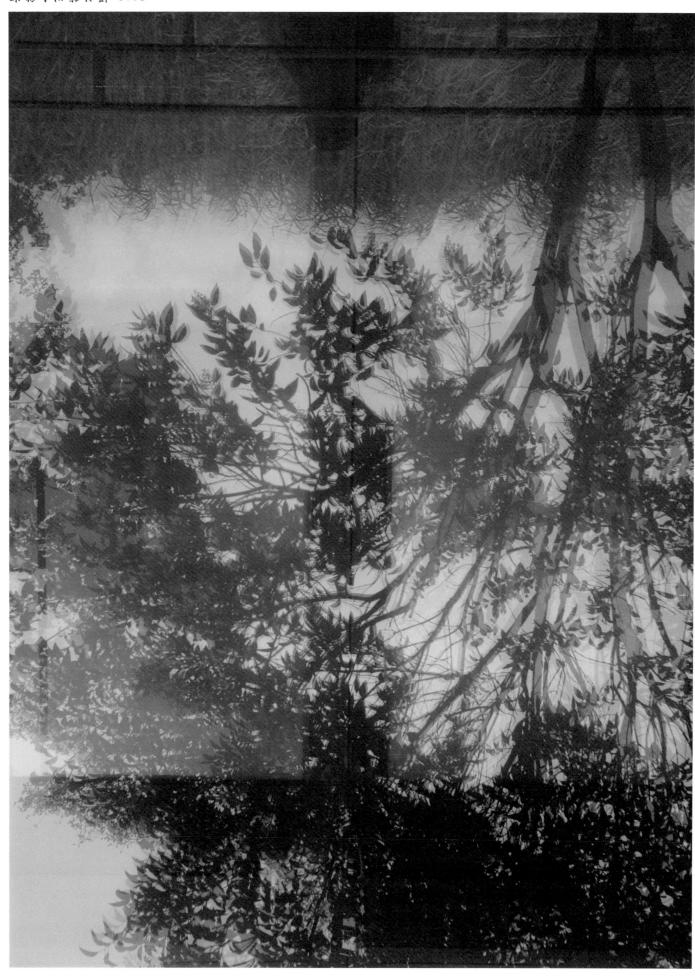

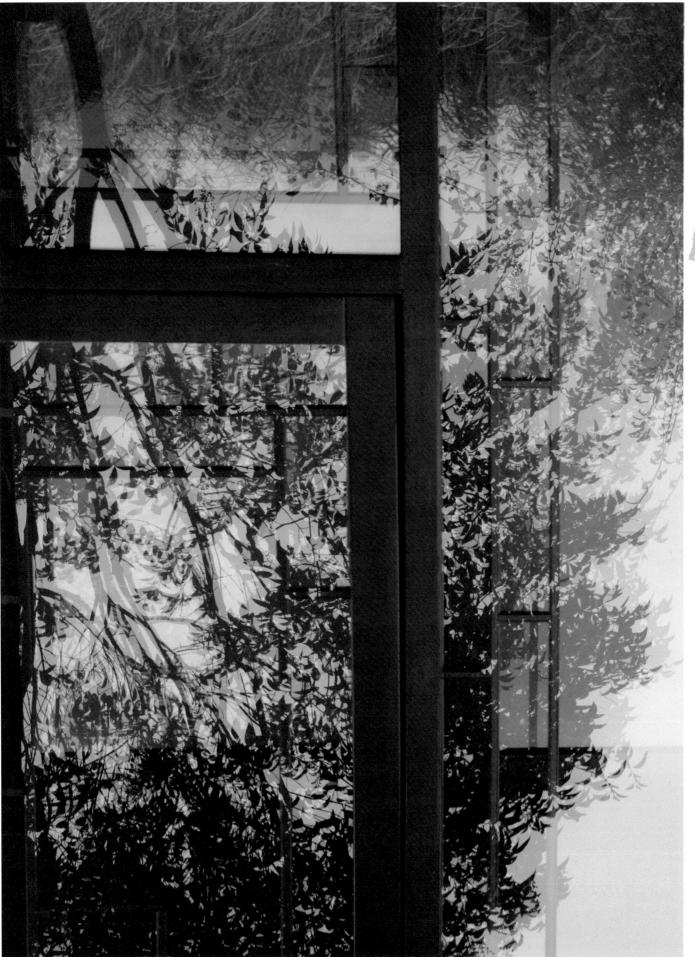

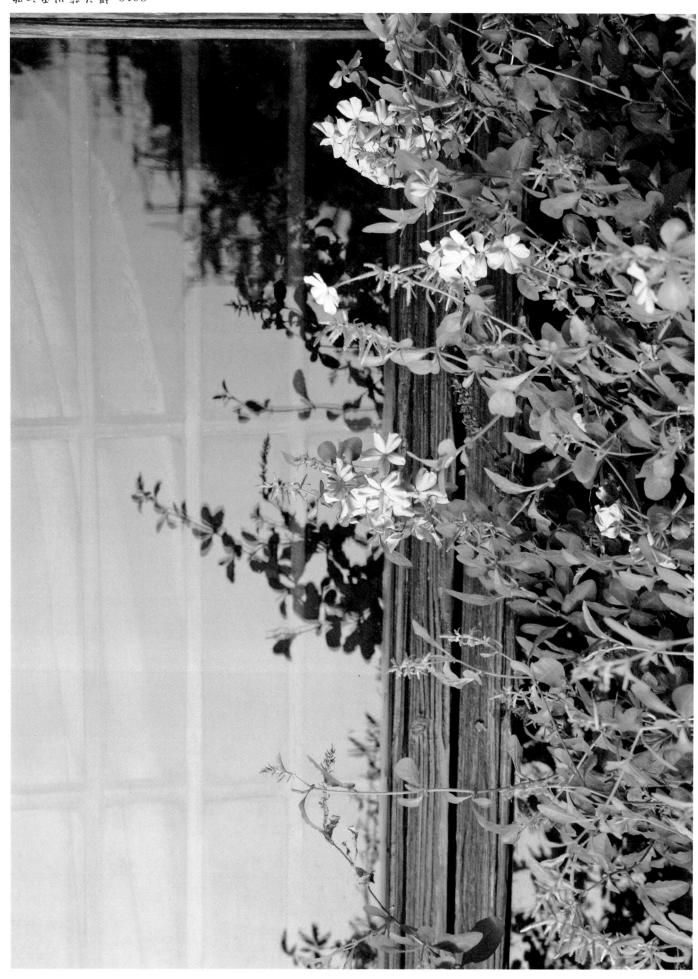

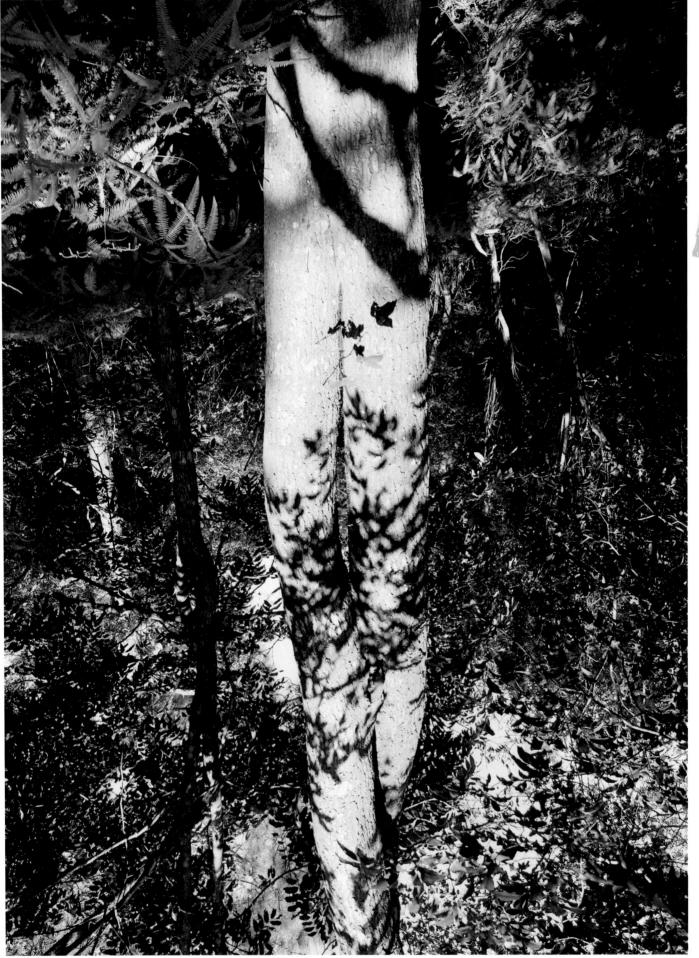

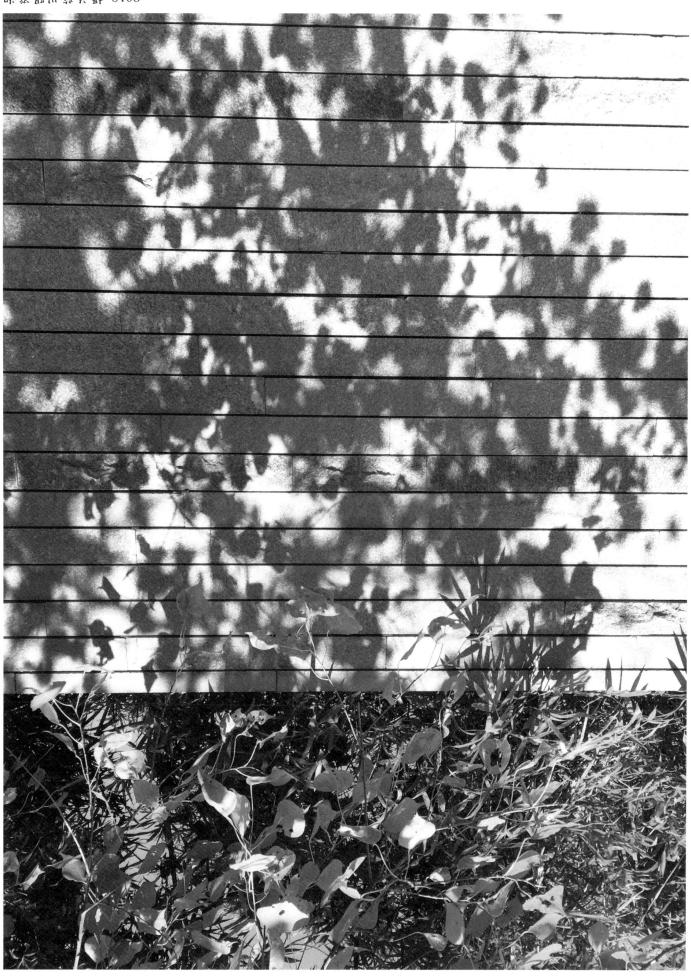

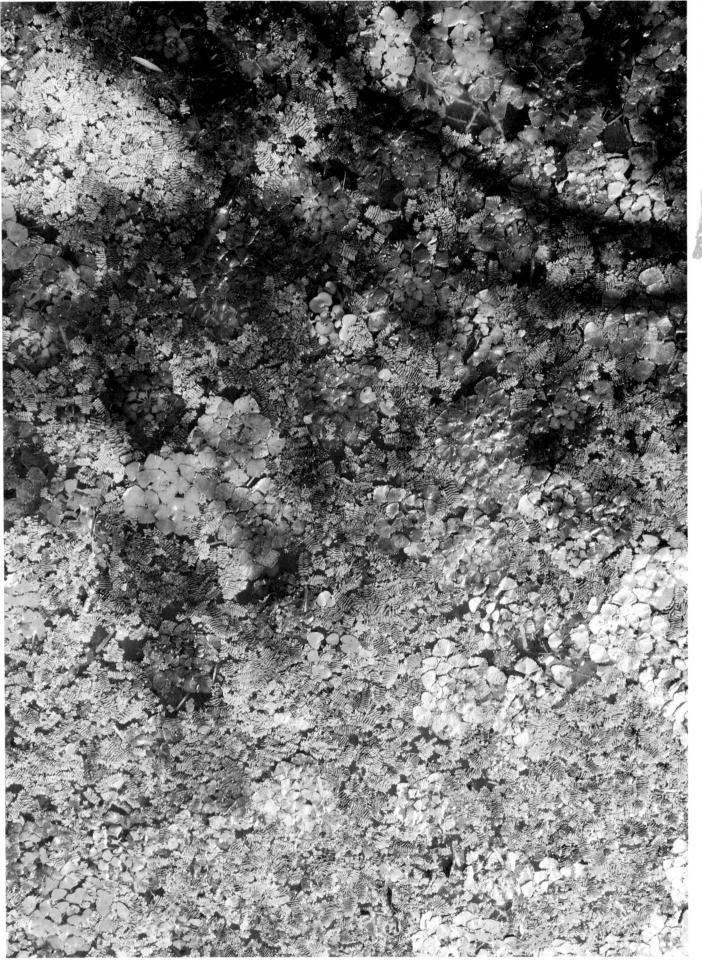

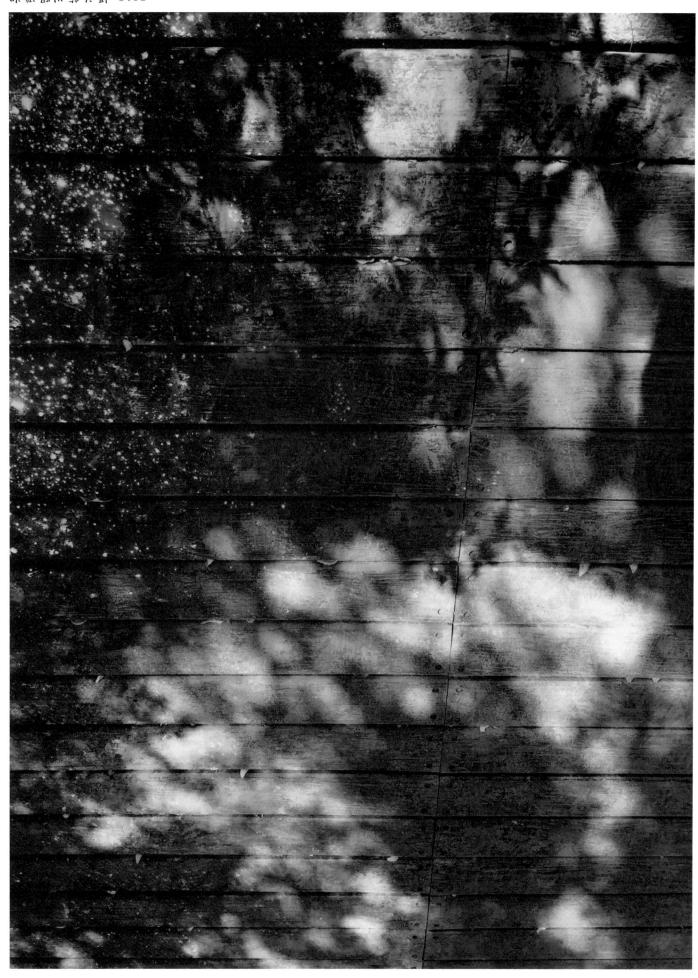

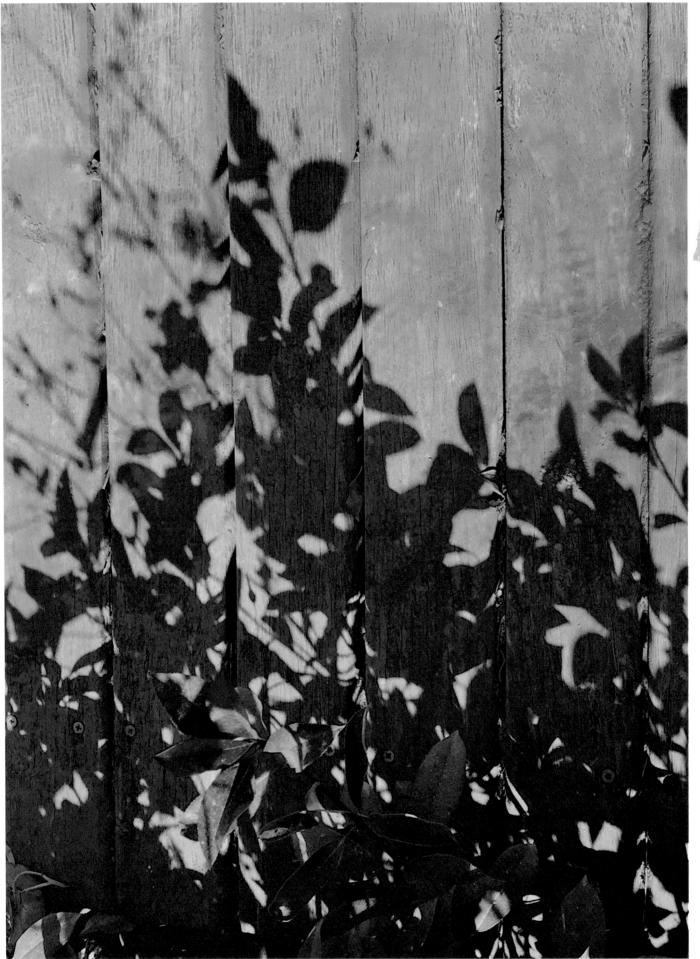

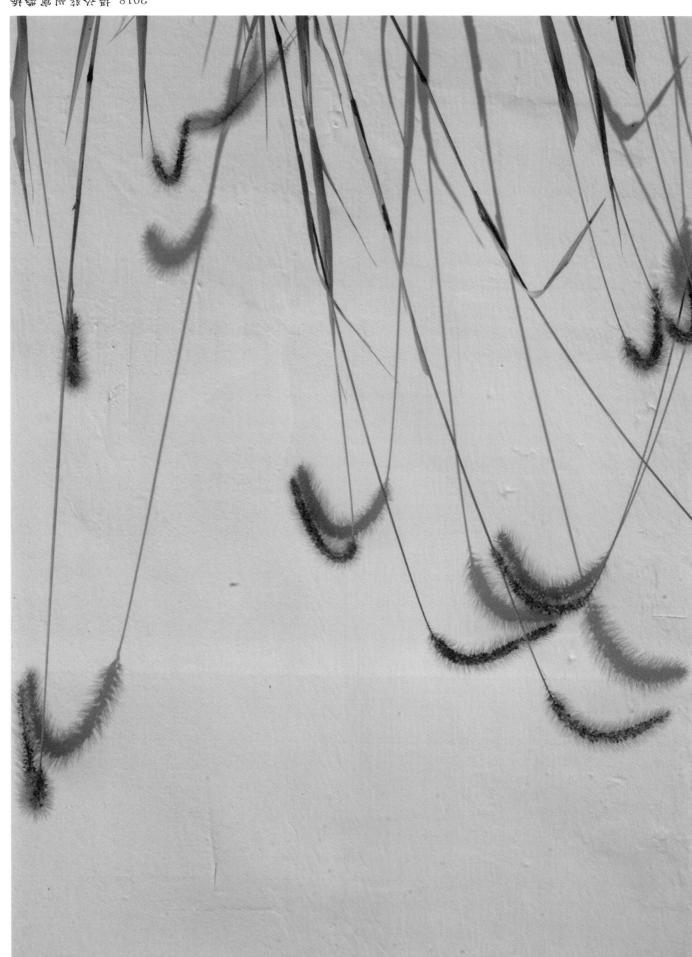

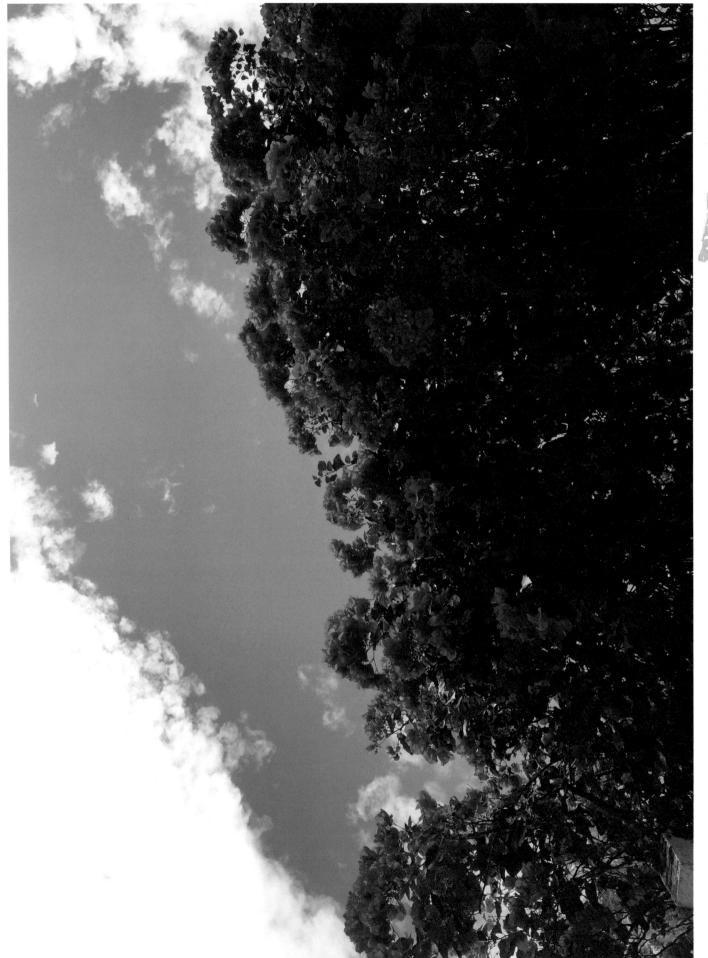

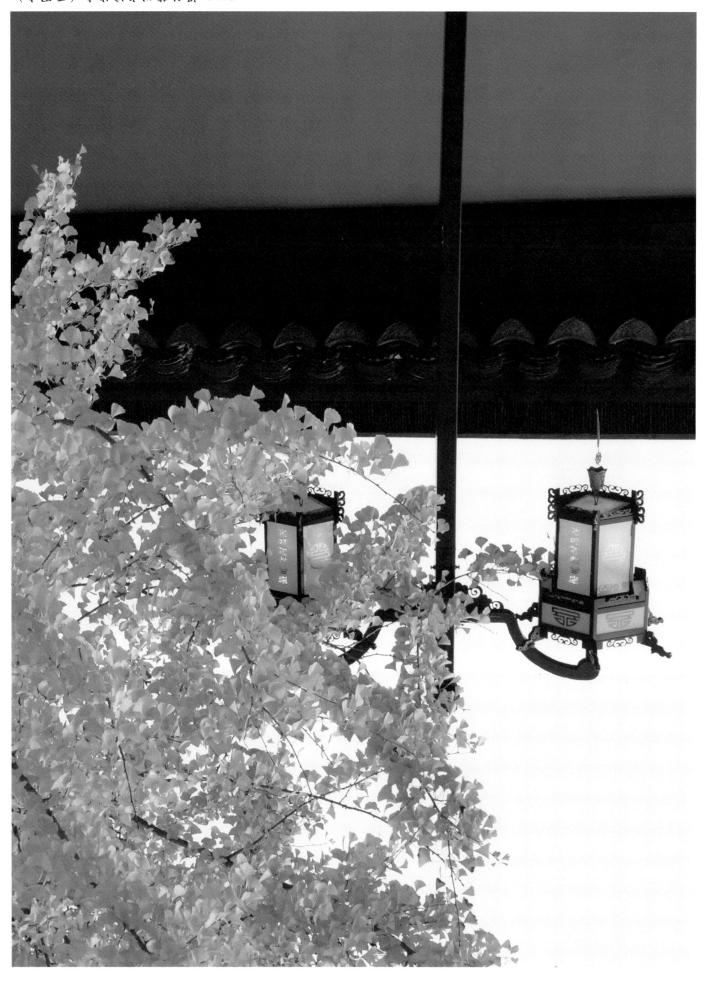

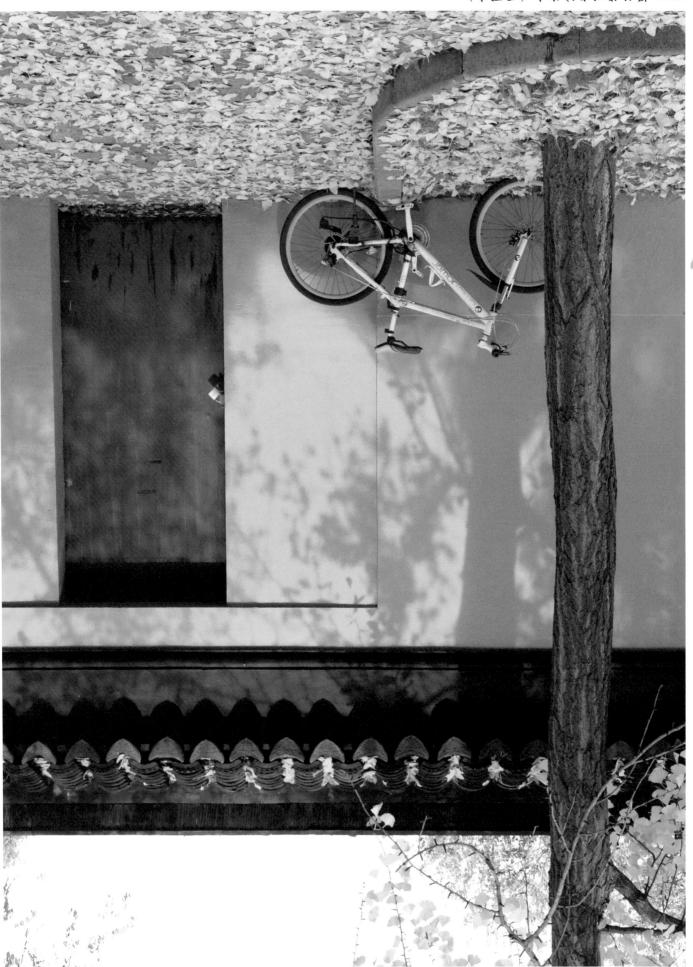

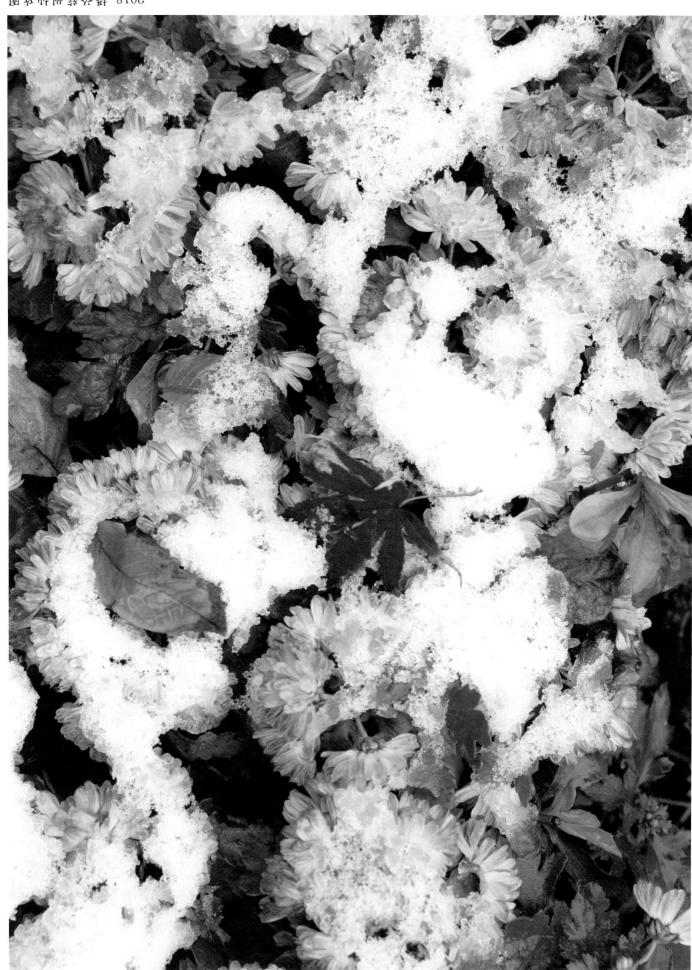

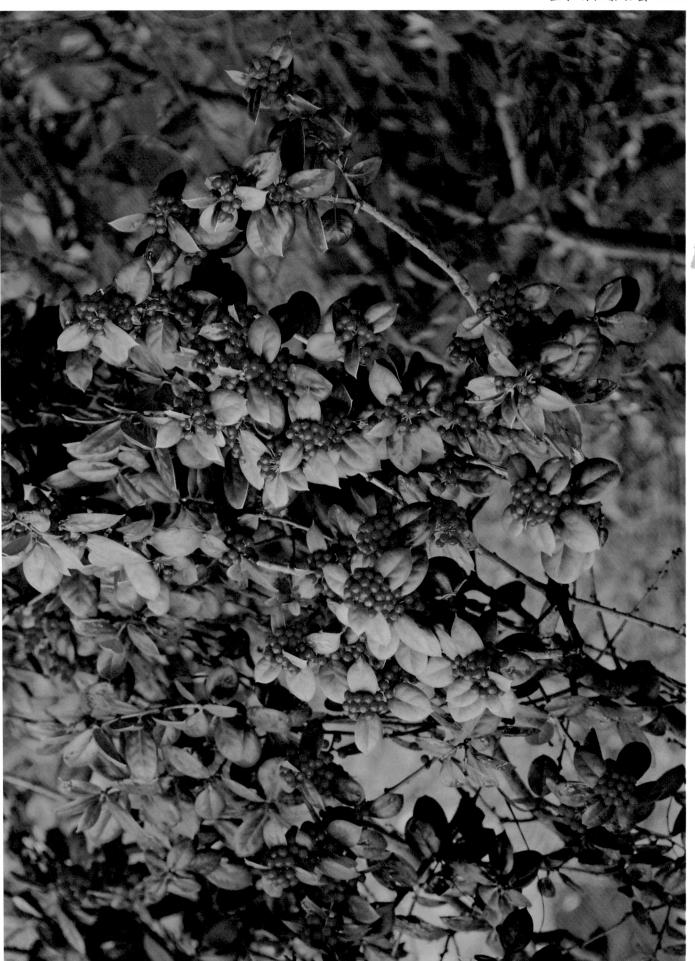

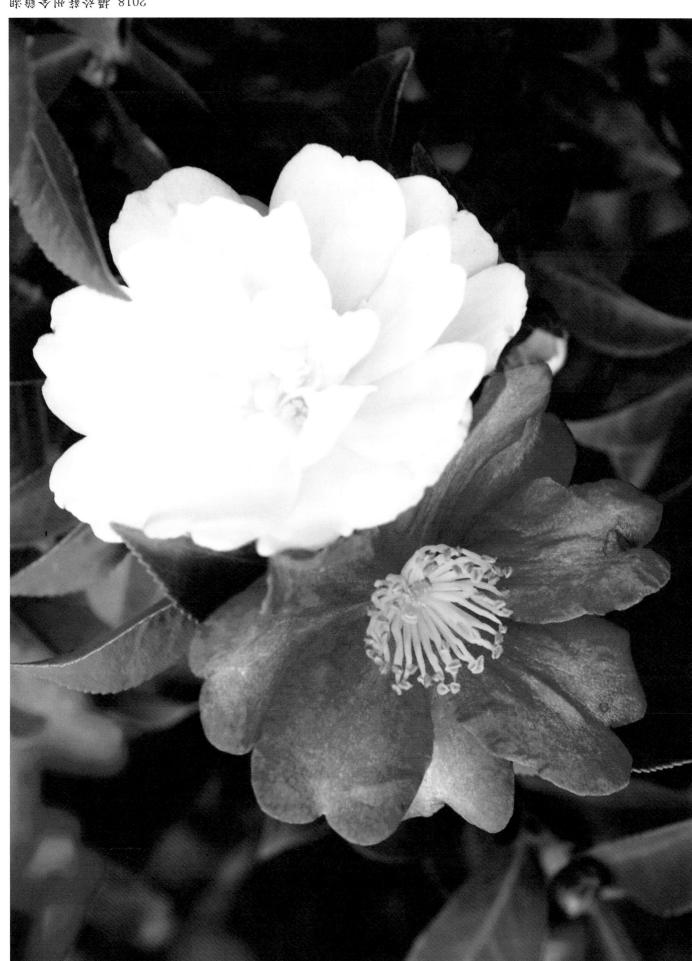

路鋒金州蘓於聶 8105

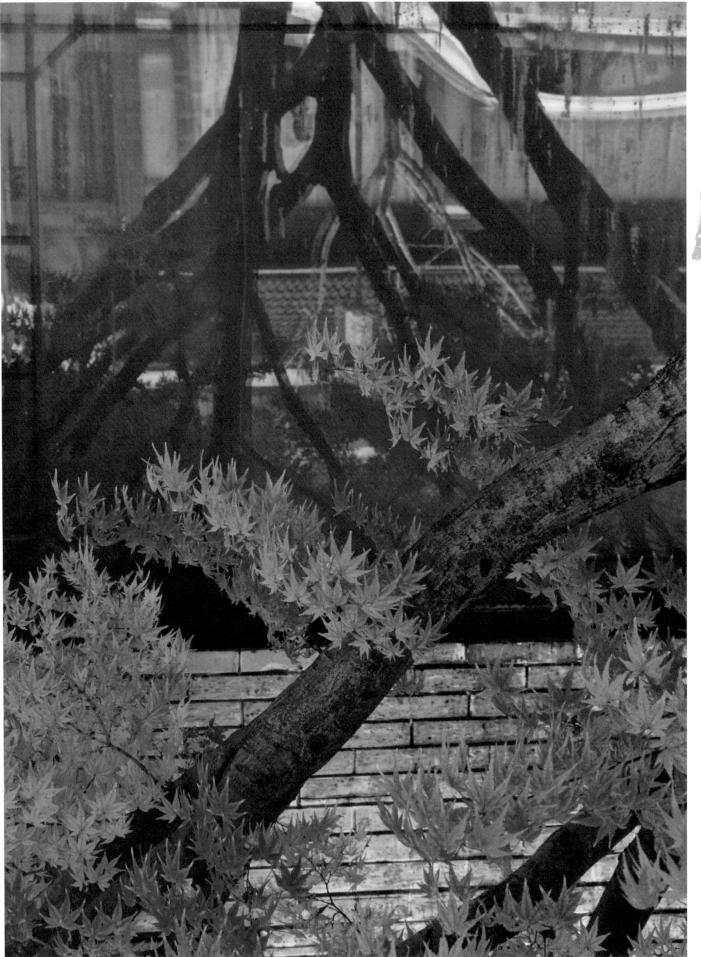

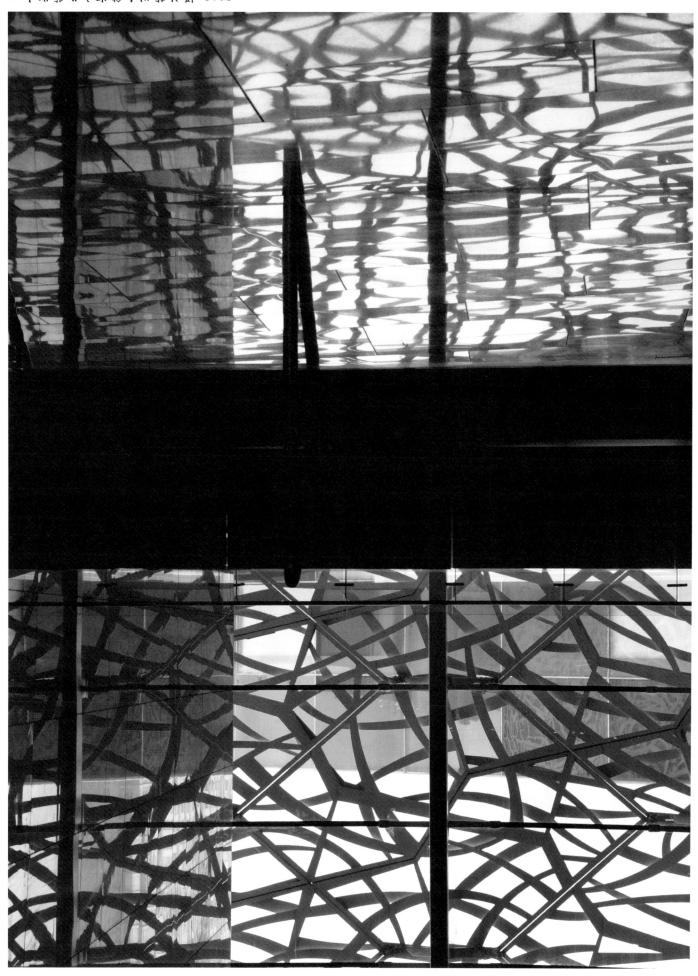

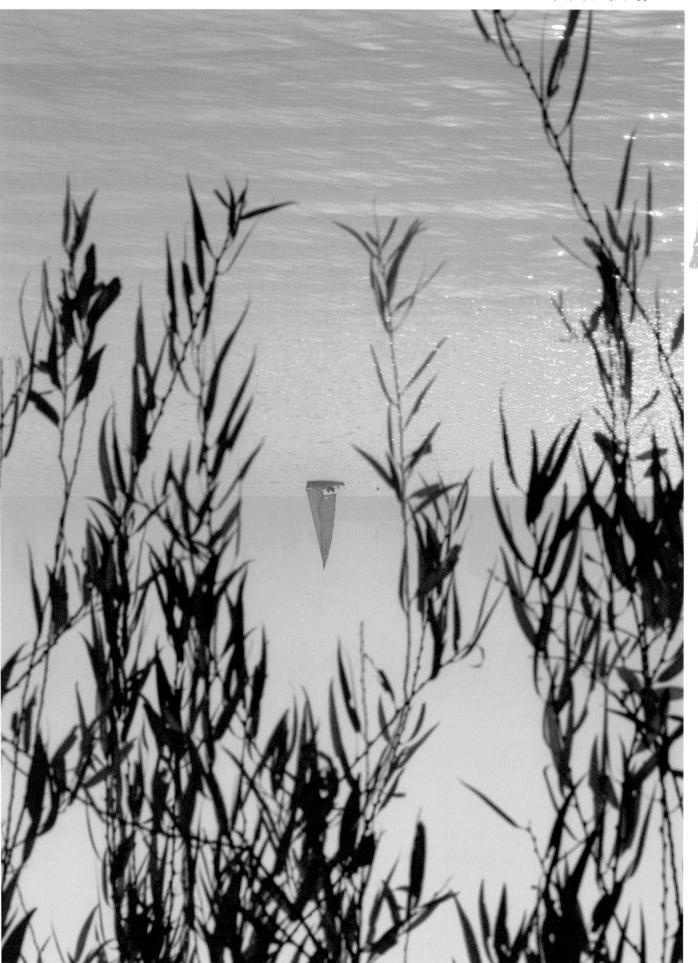

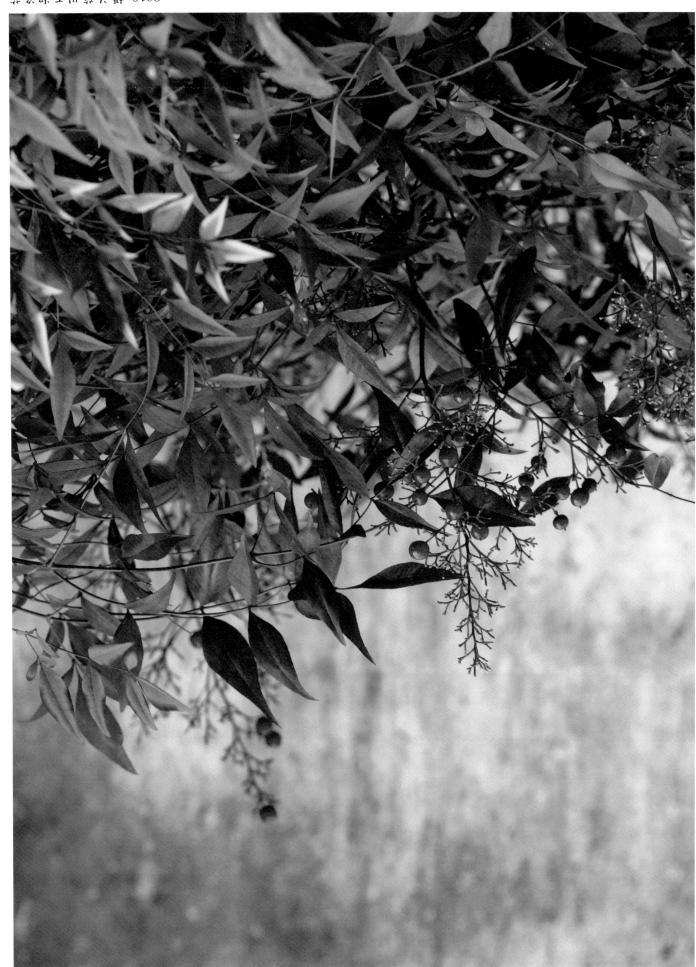

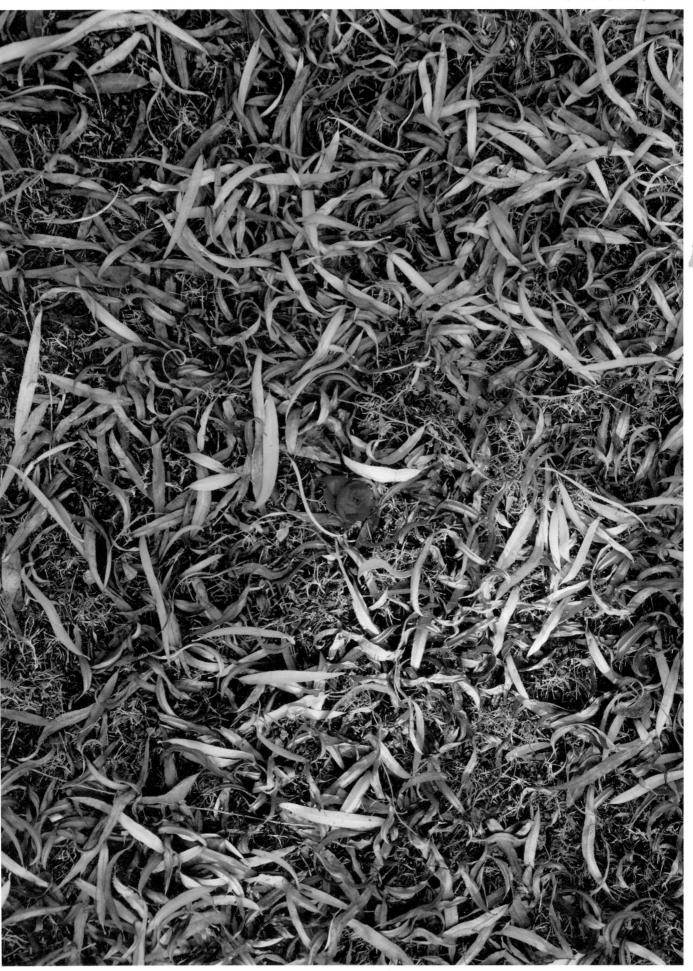

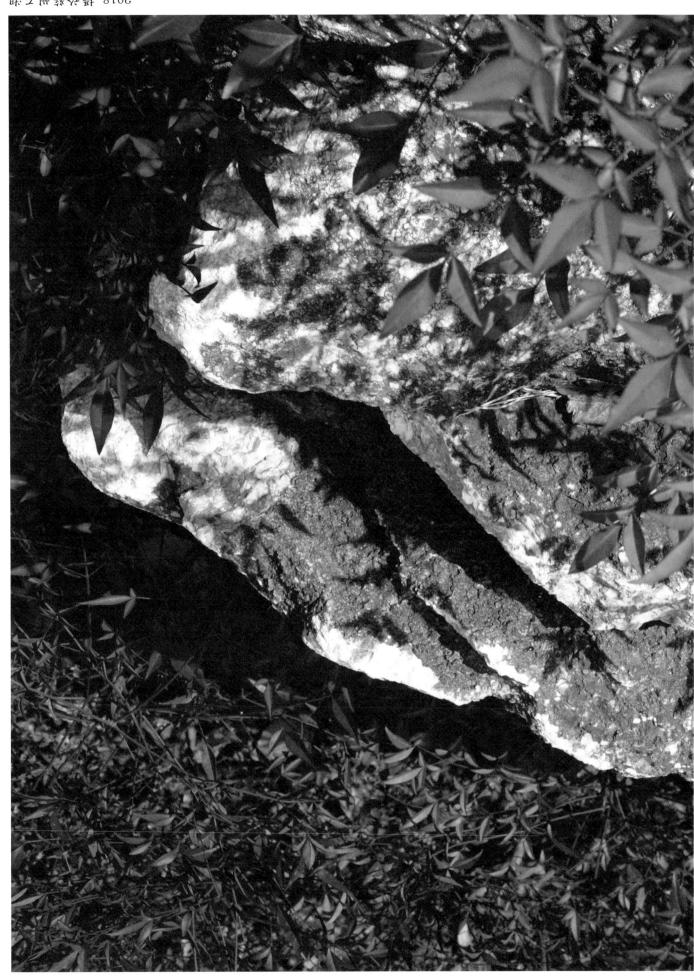

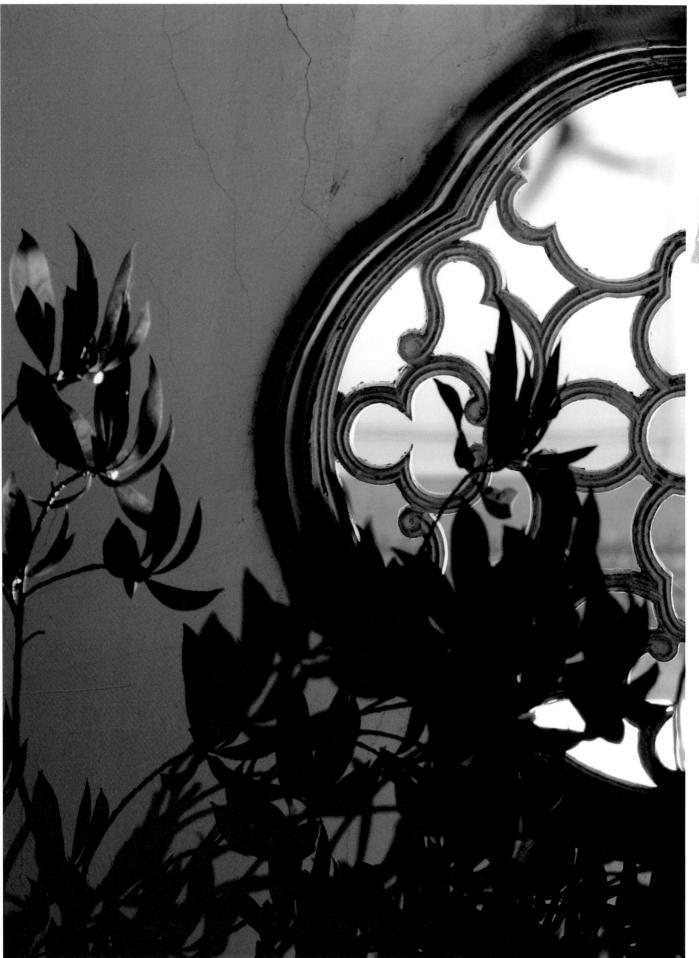

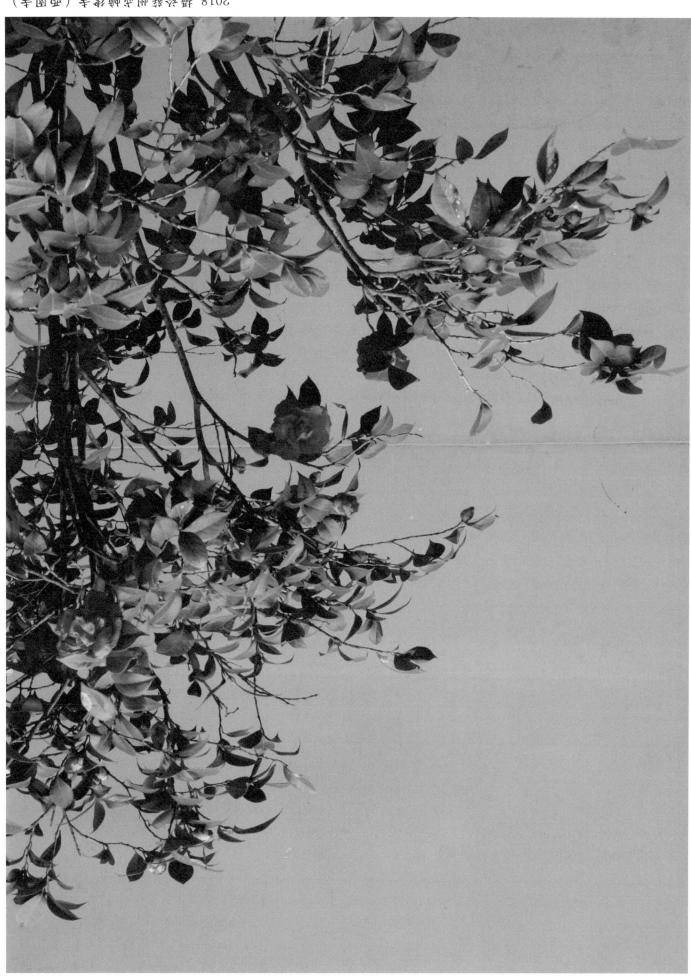

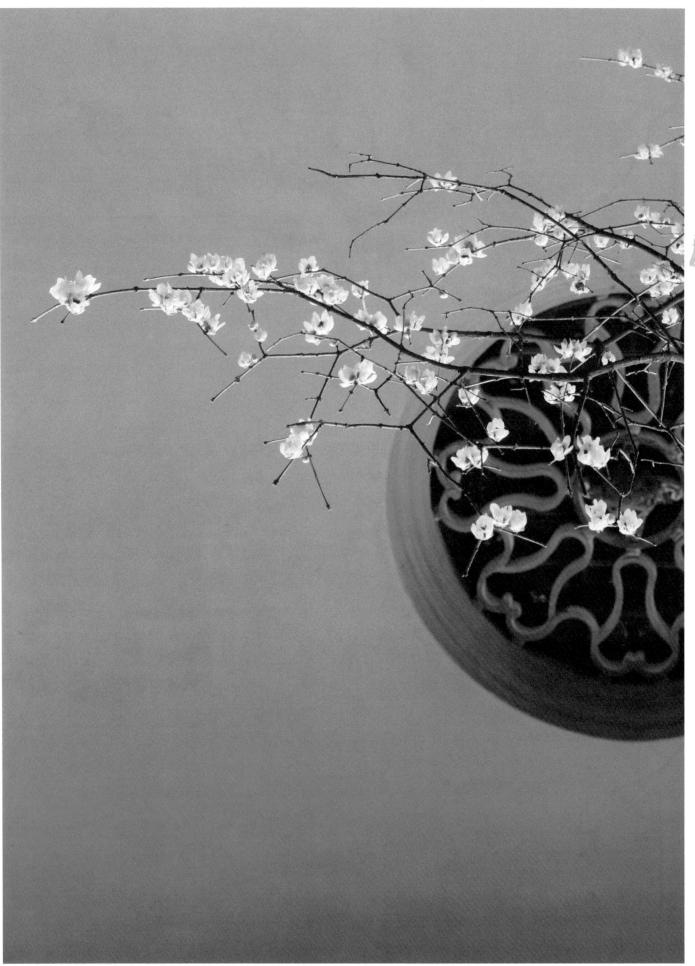

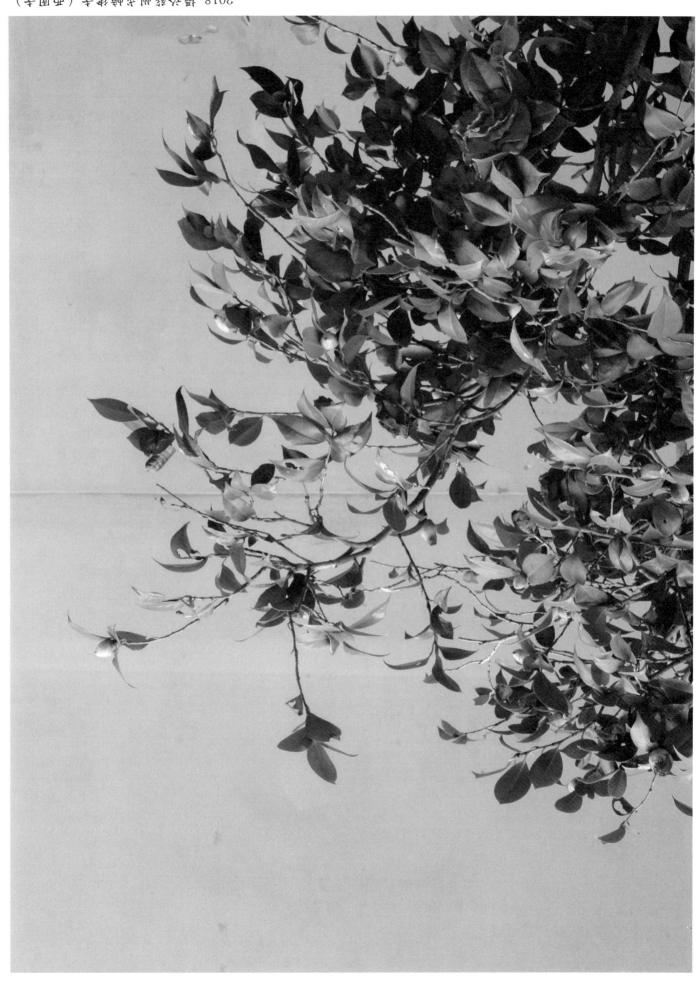

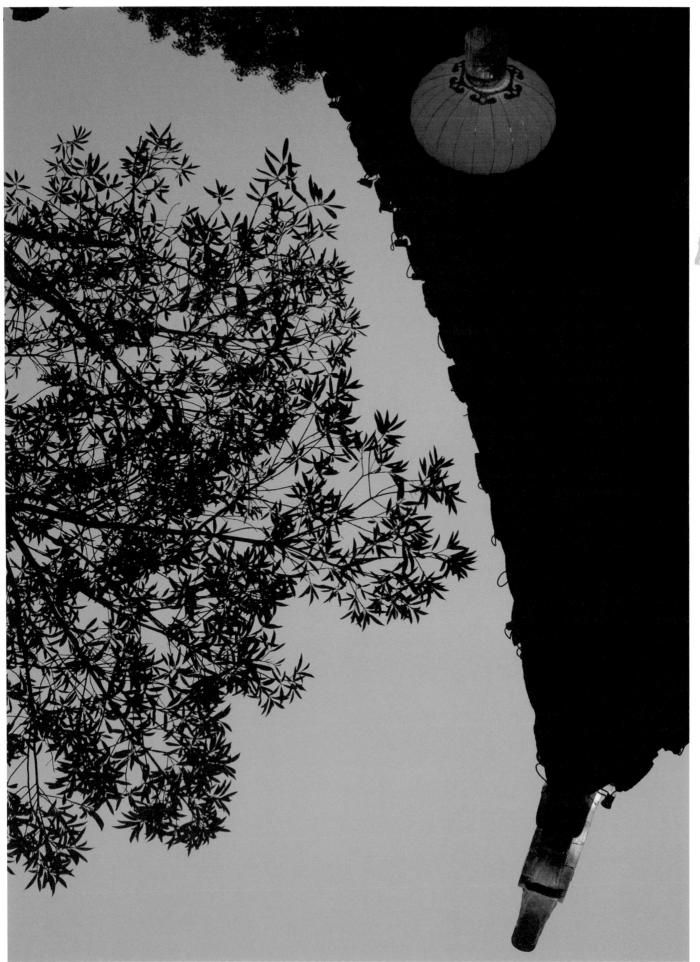

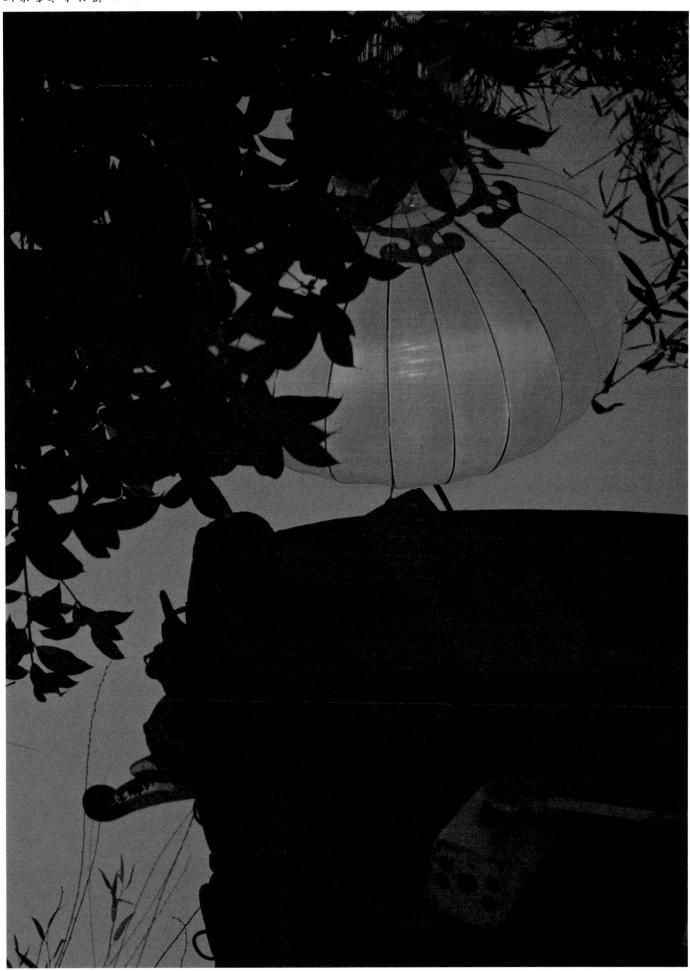

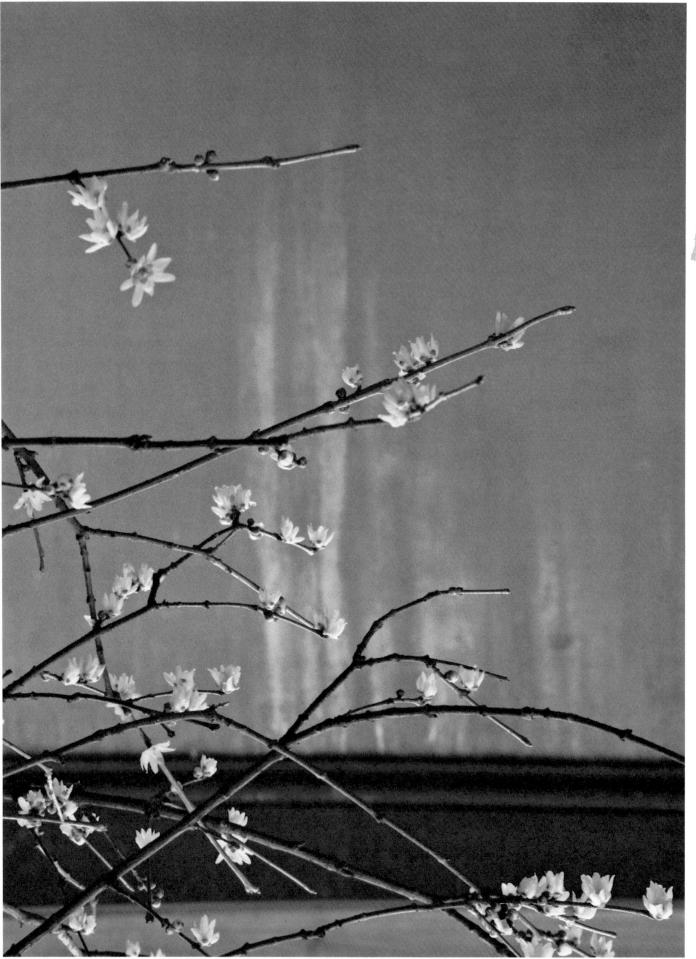

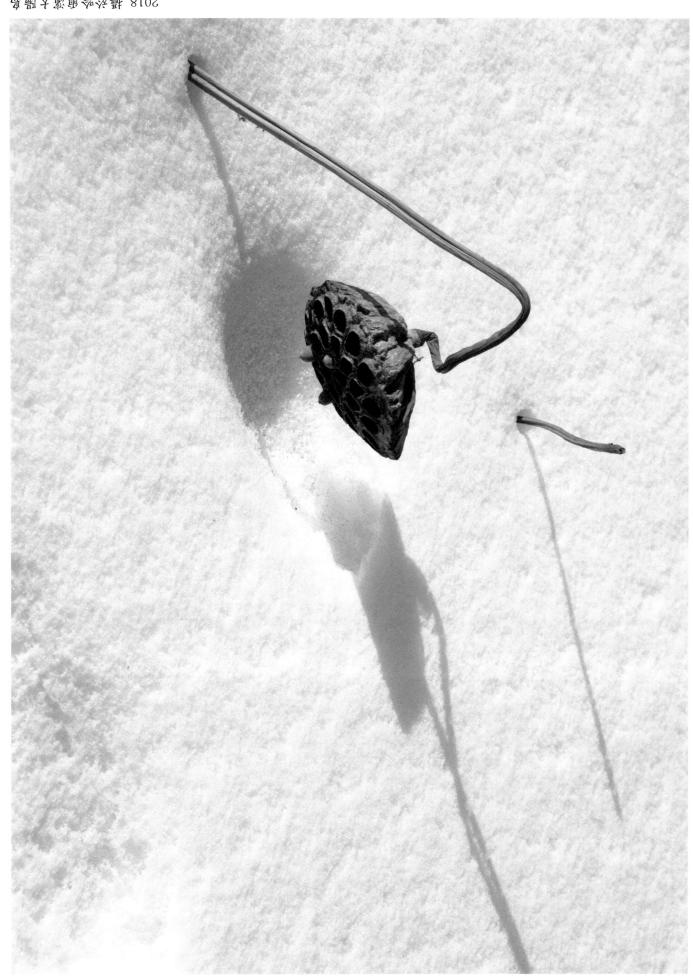

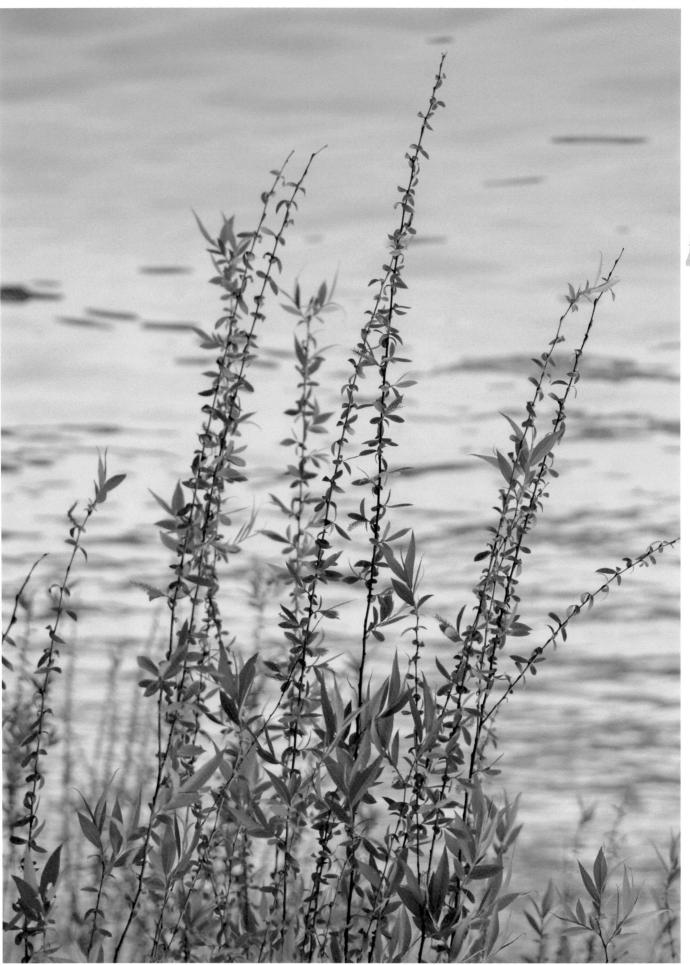

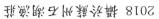

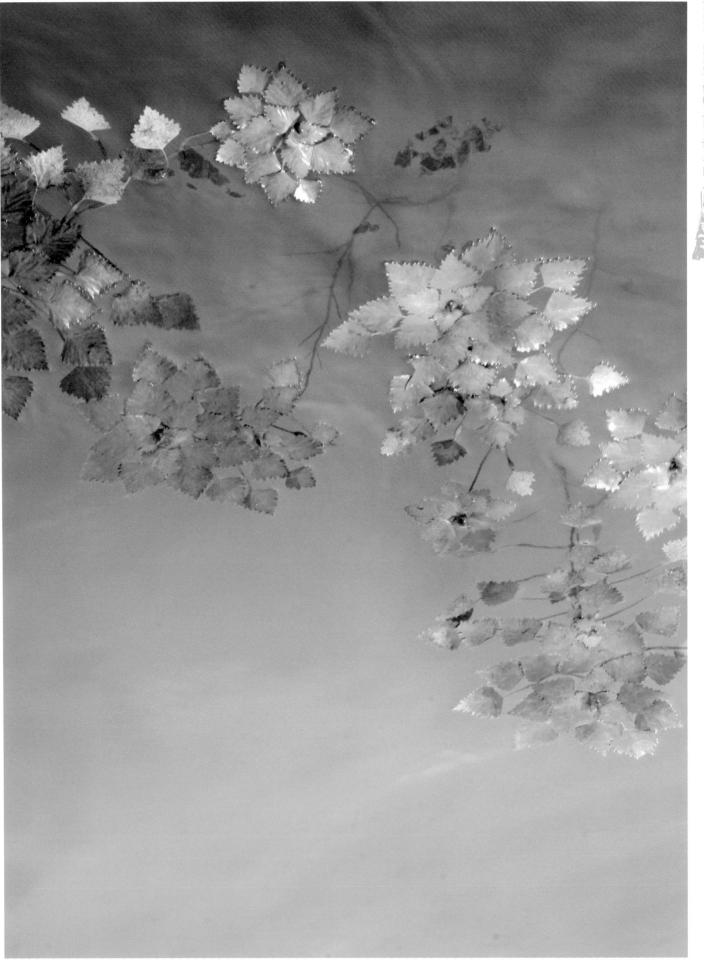

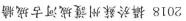

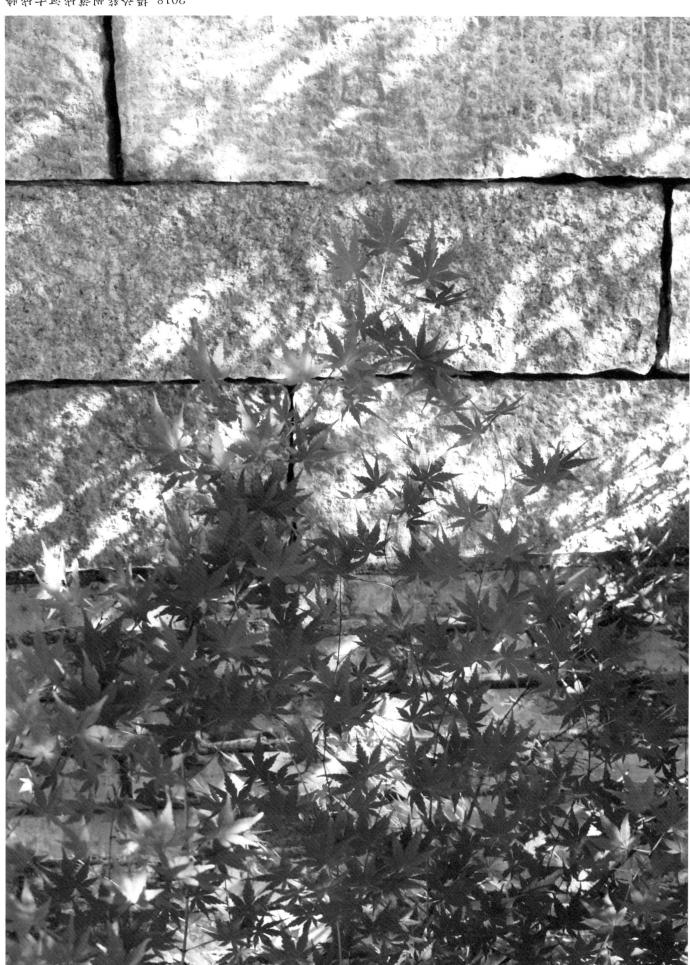

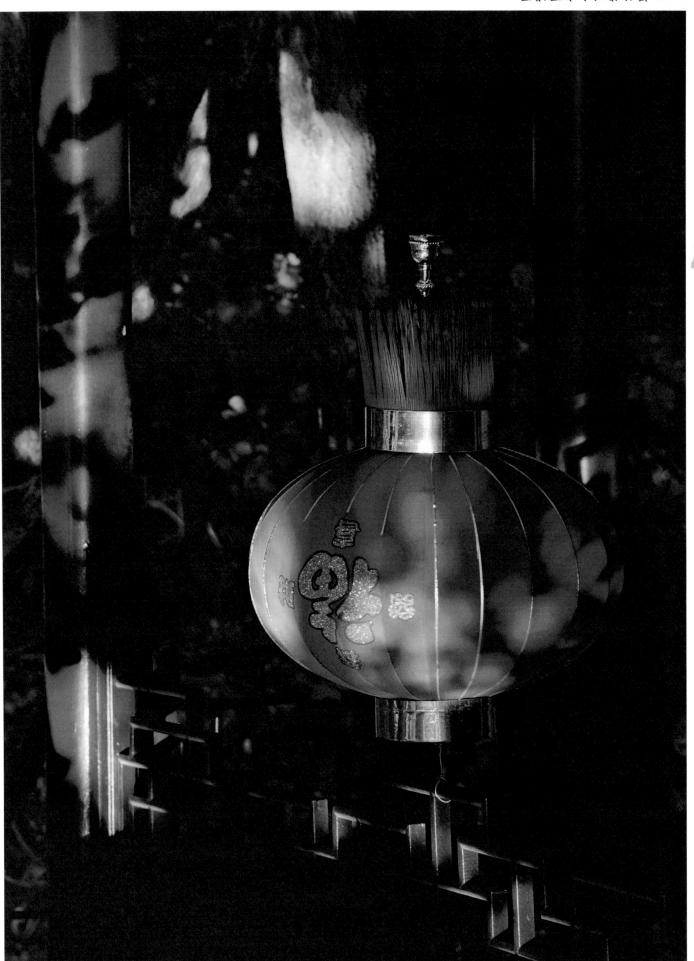

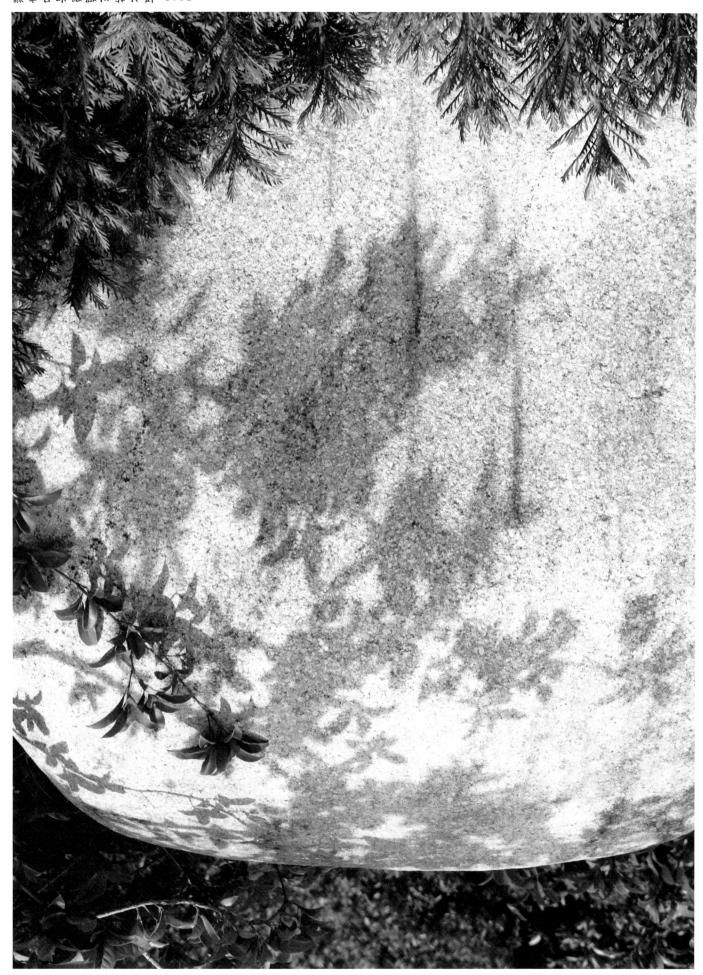

图 五 基 州 基 经 基 录 量 图 102

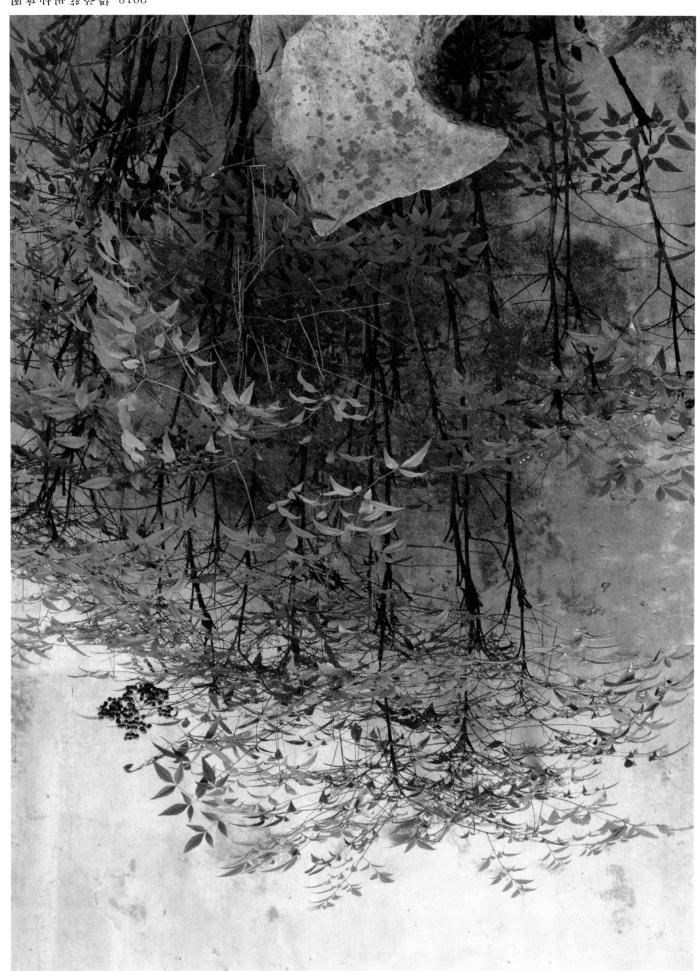

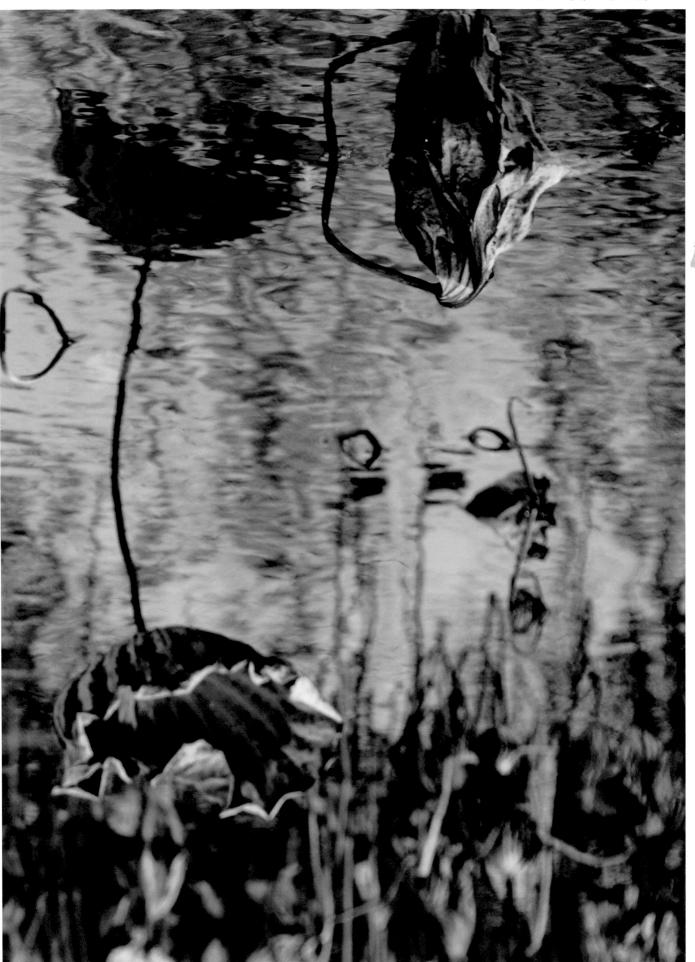

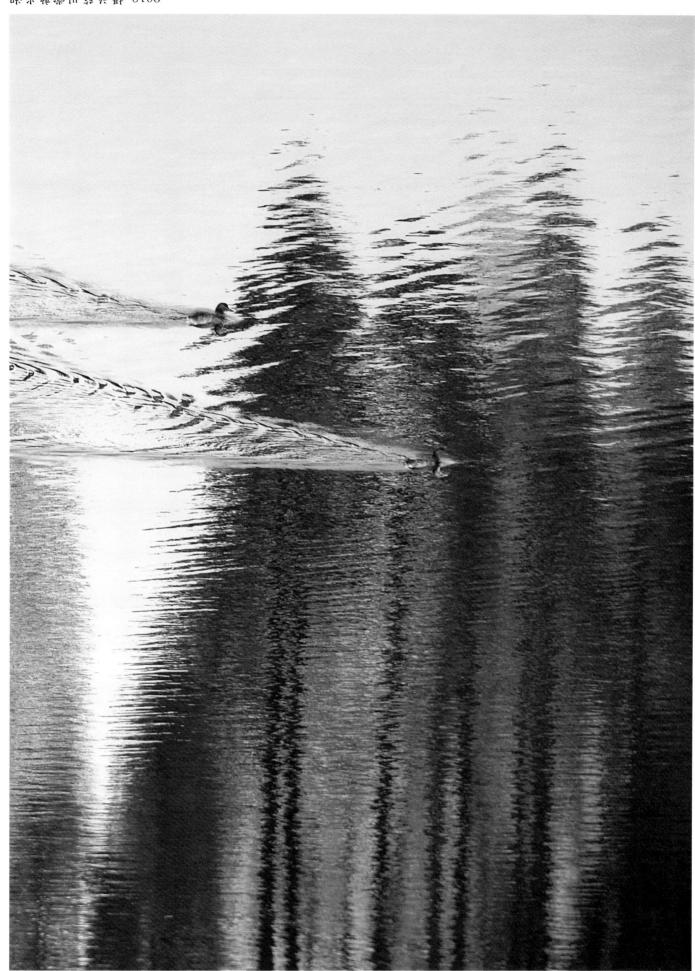

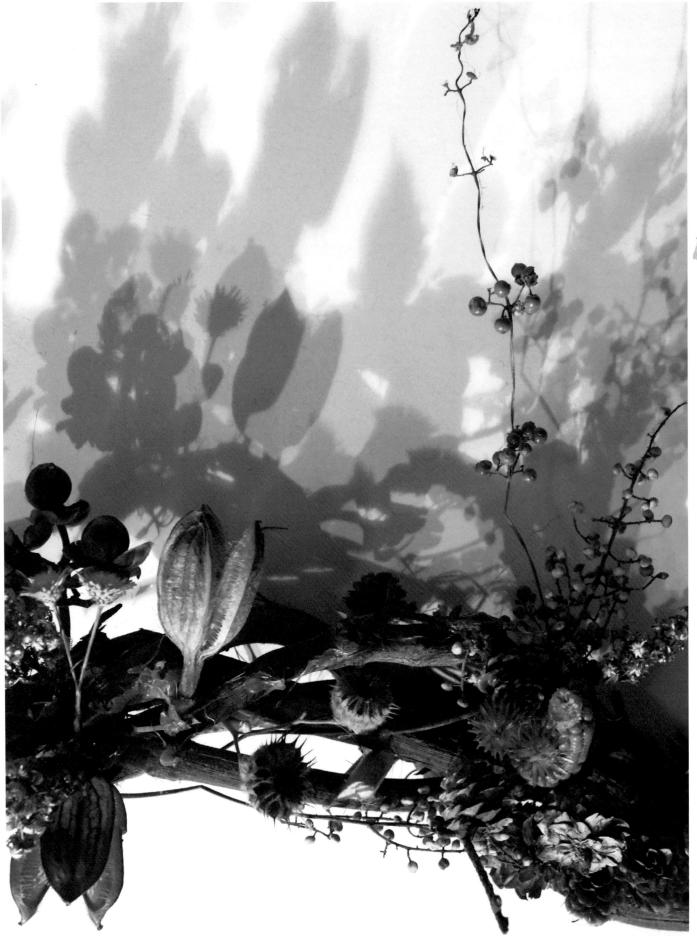

園六兼緊金本日於縣 9102

園六兼緊金本日於聯 9102

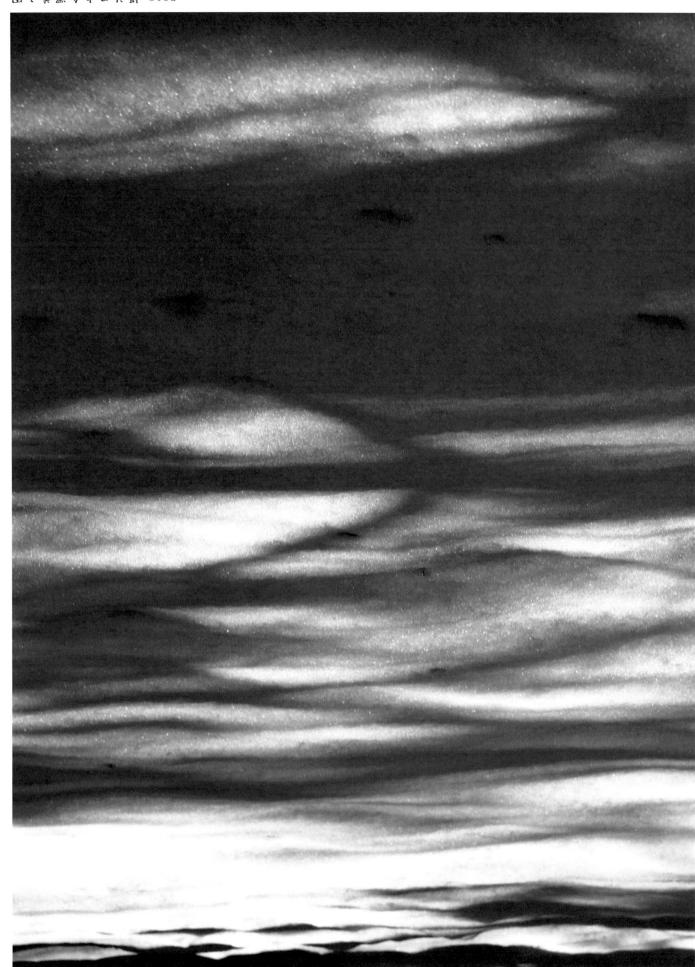

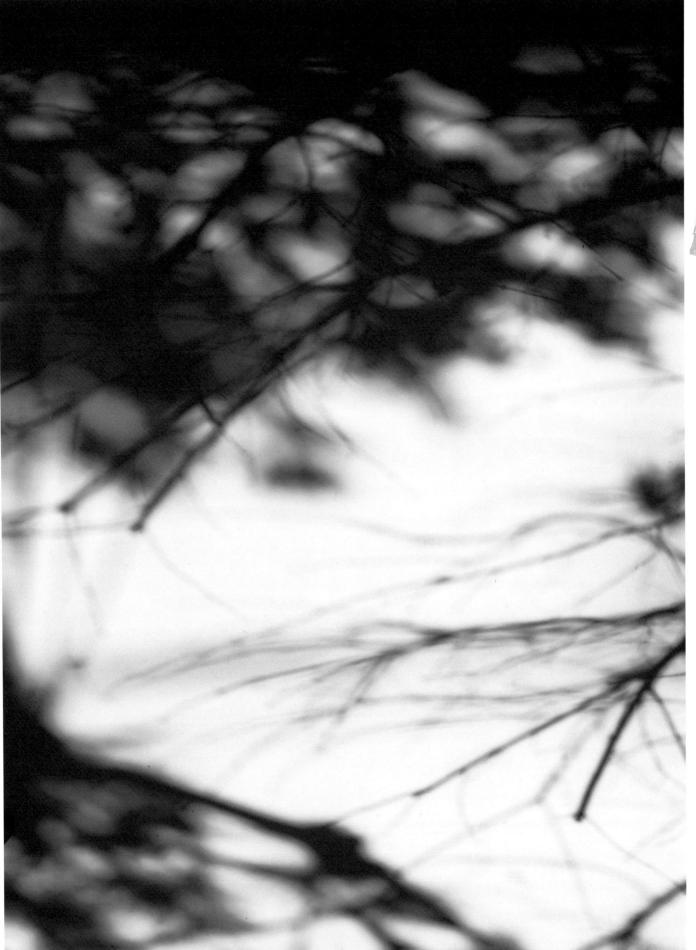

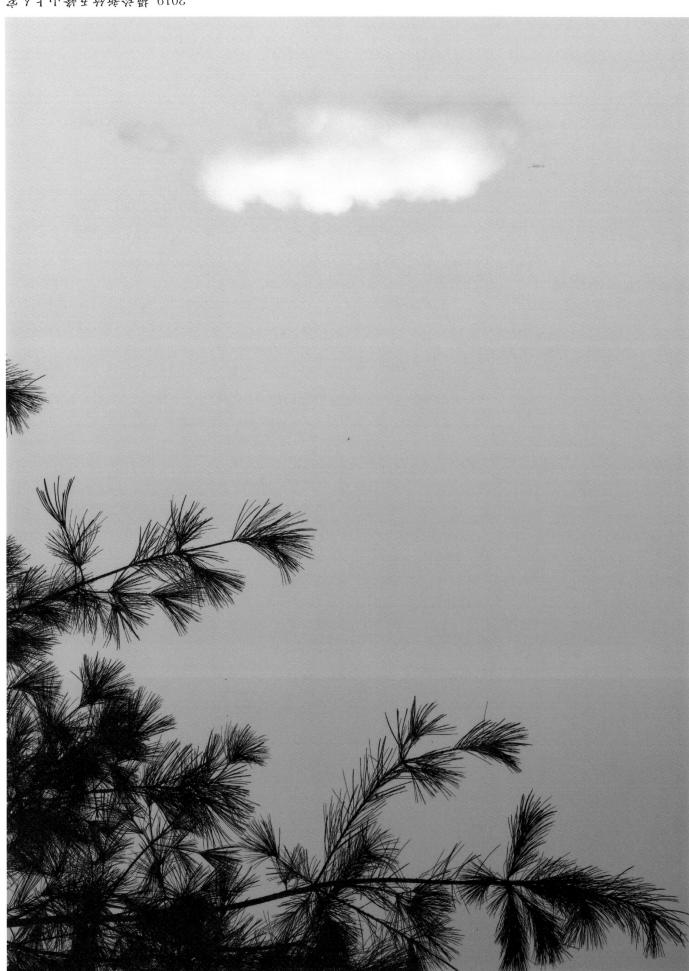

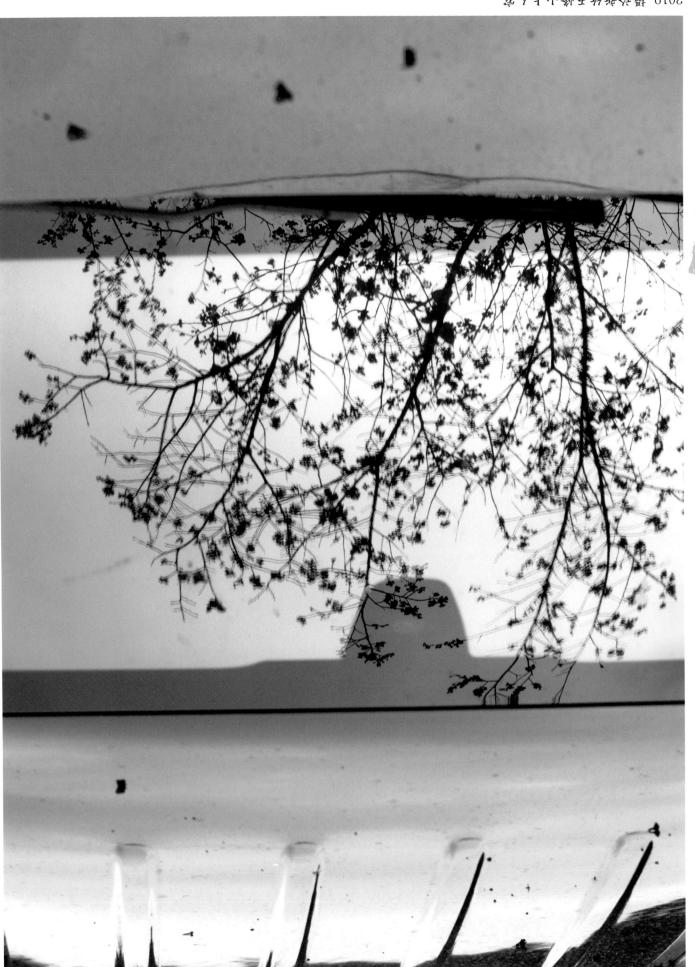

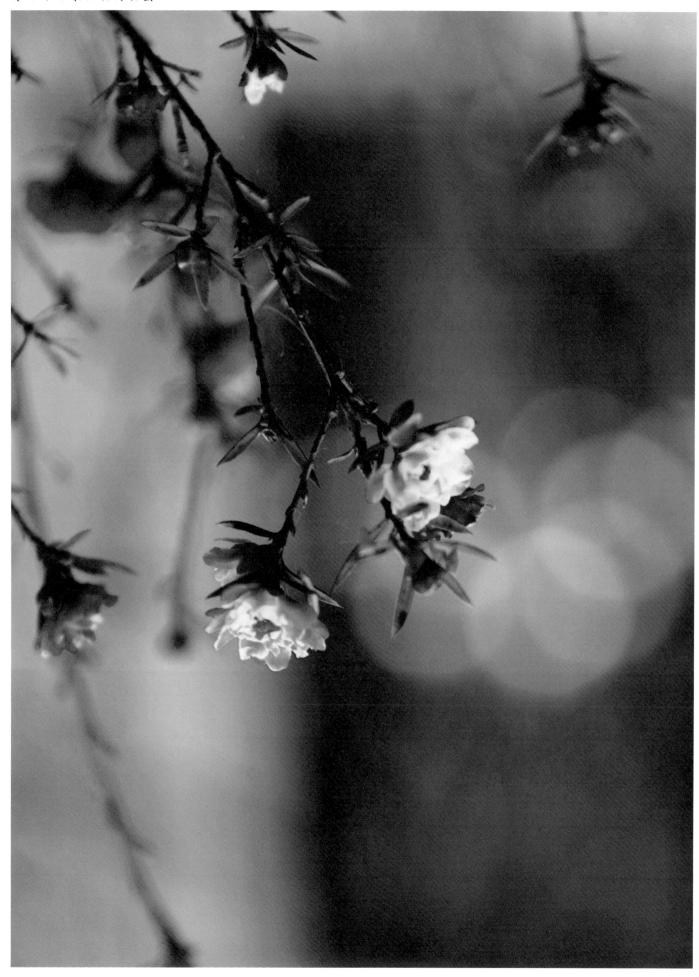

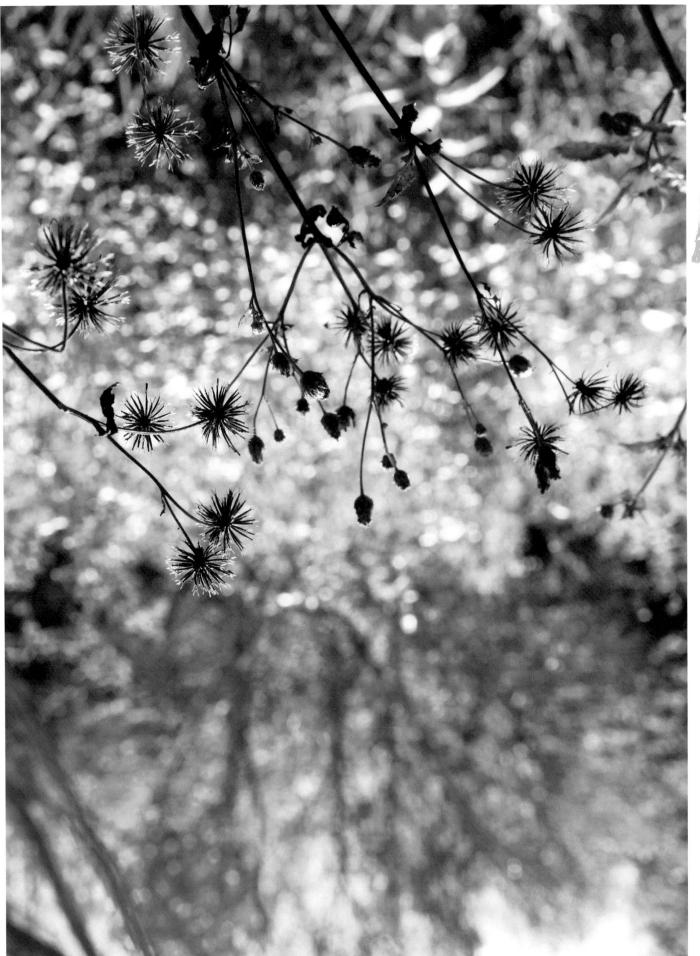

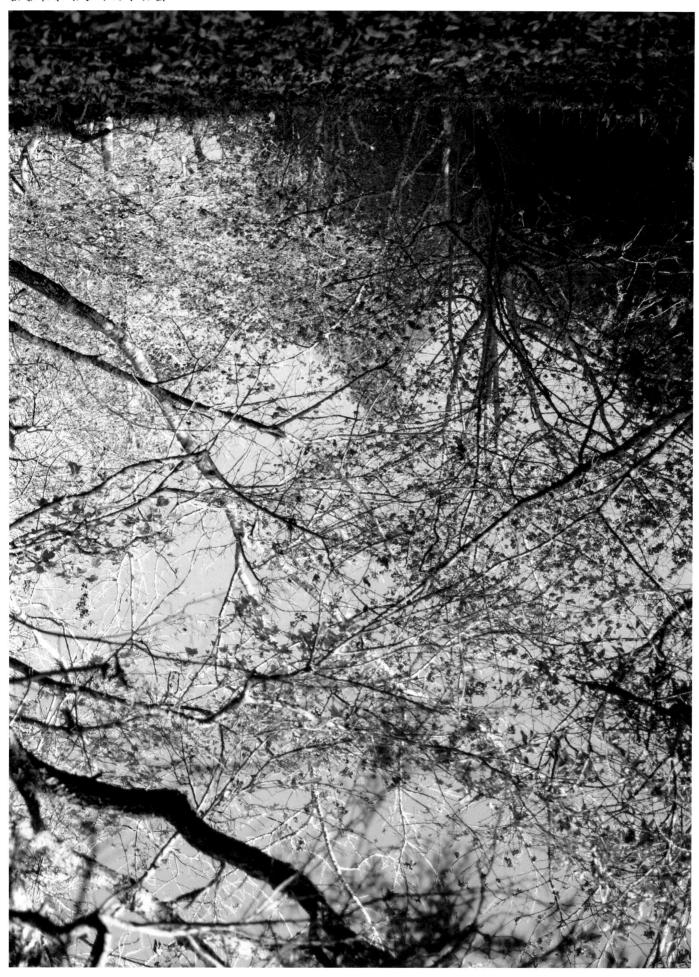

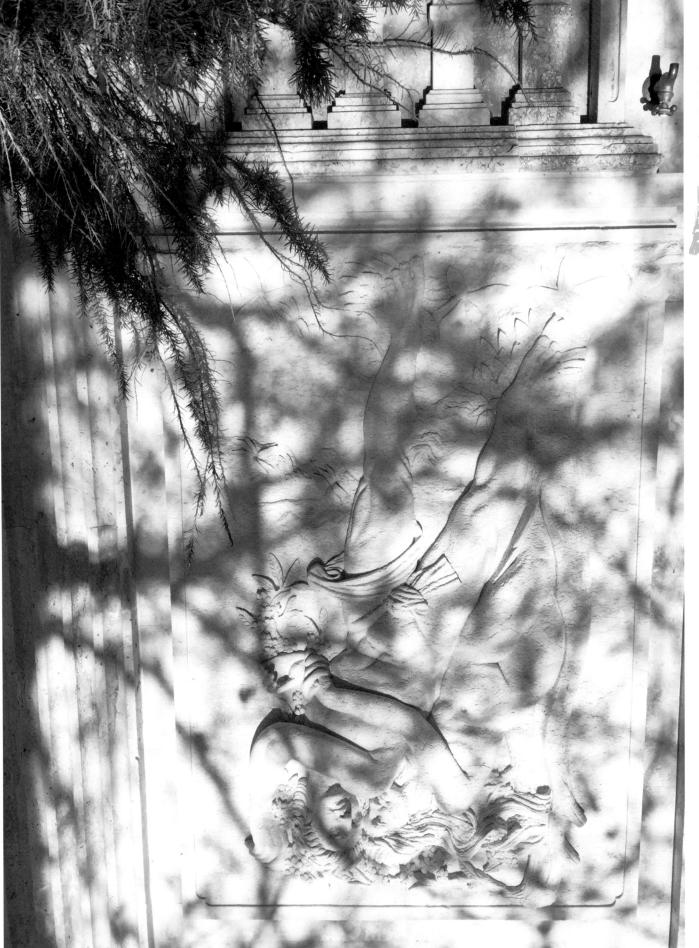

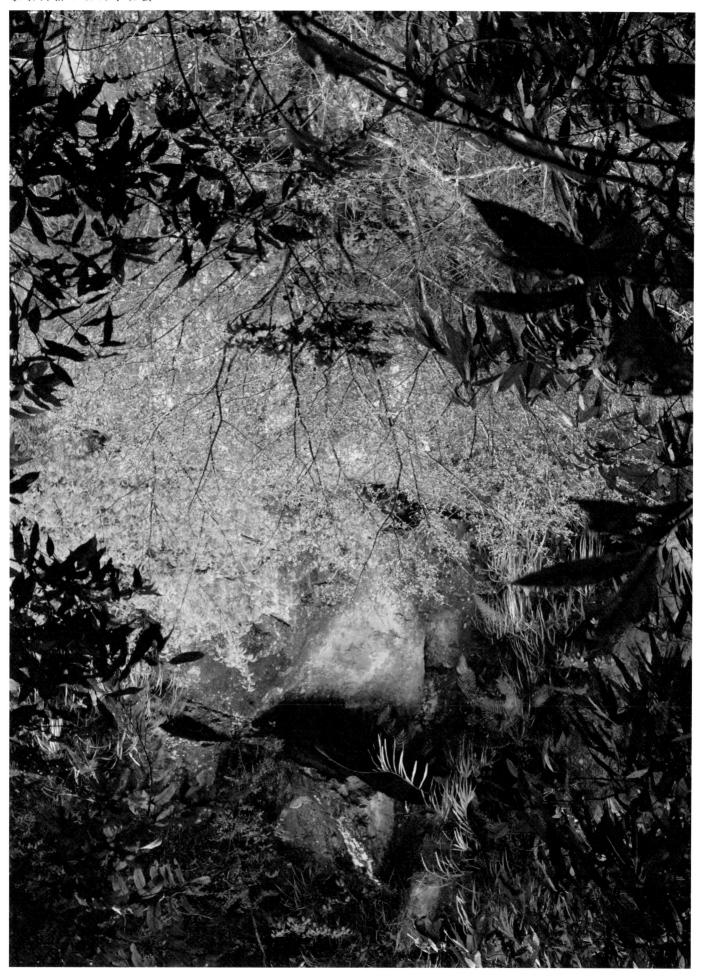

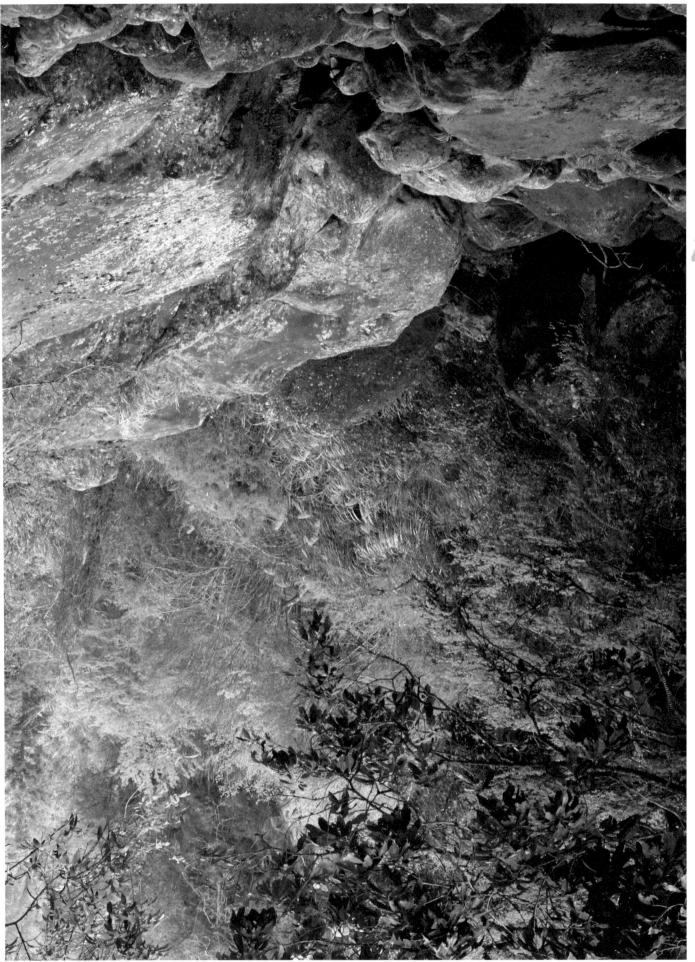

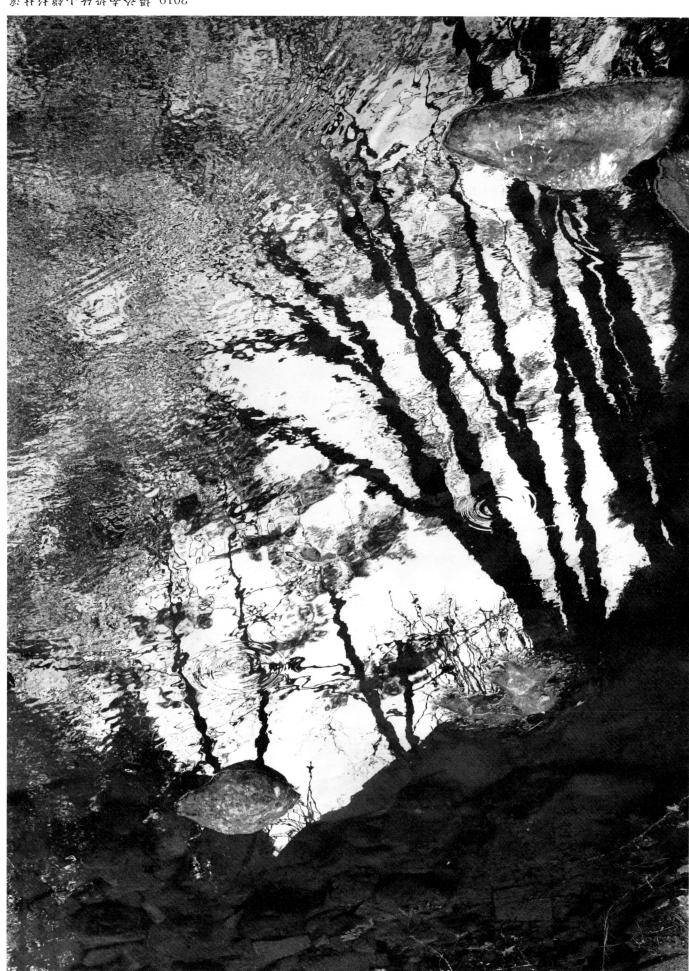

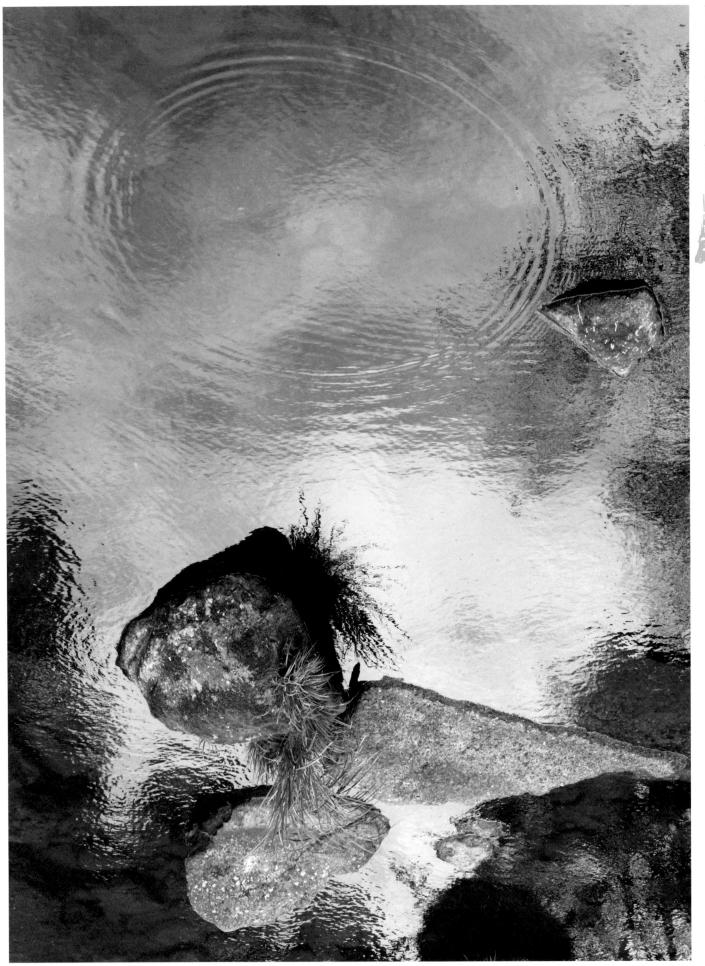

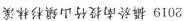

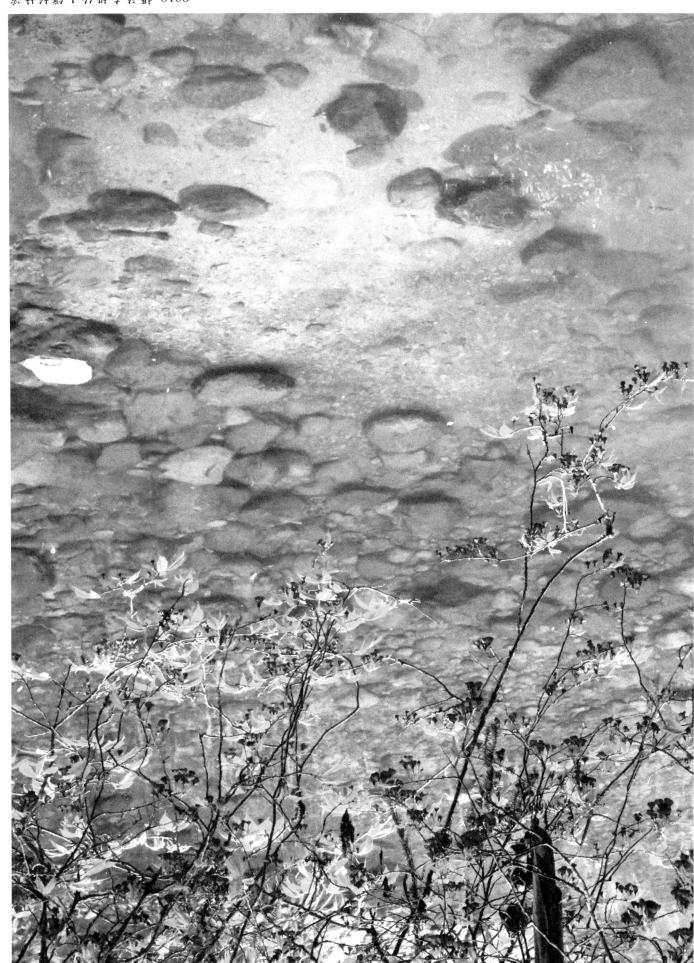

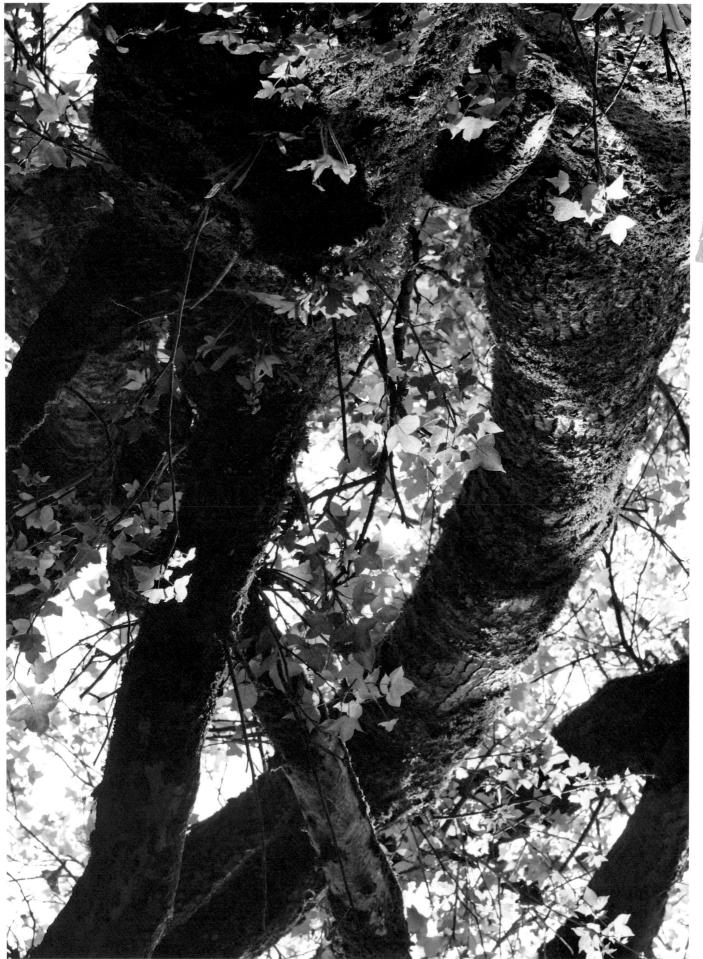

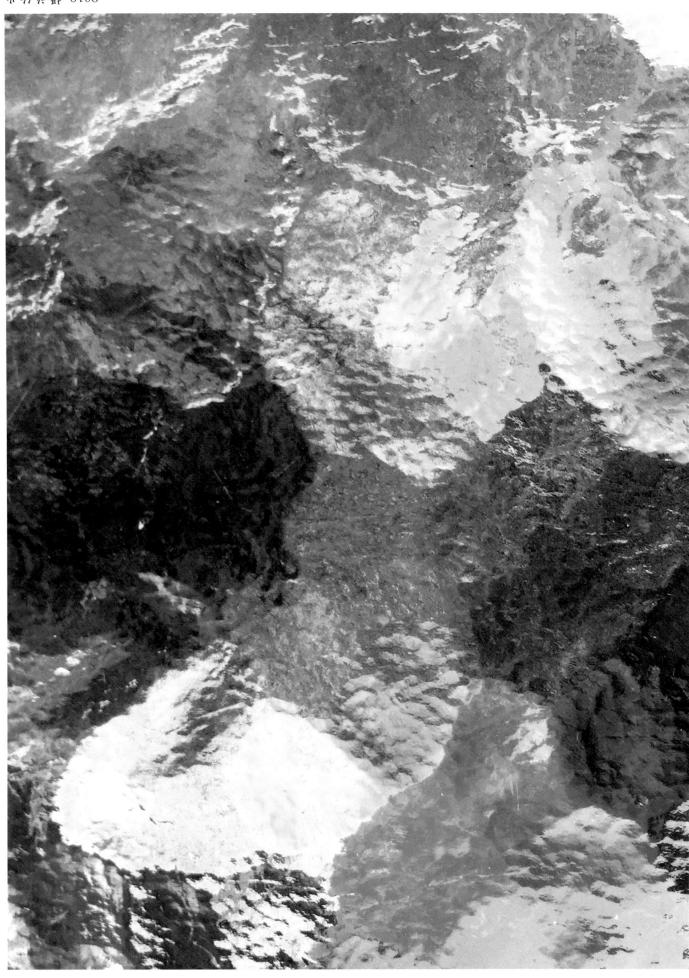

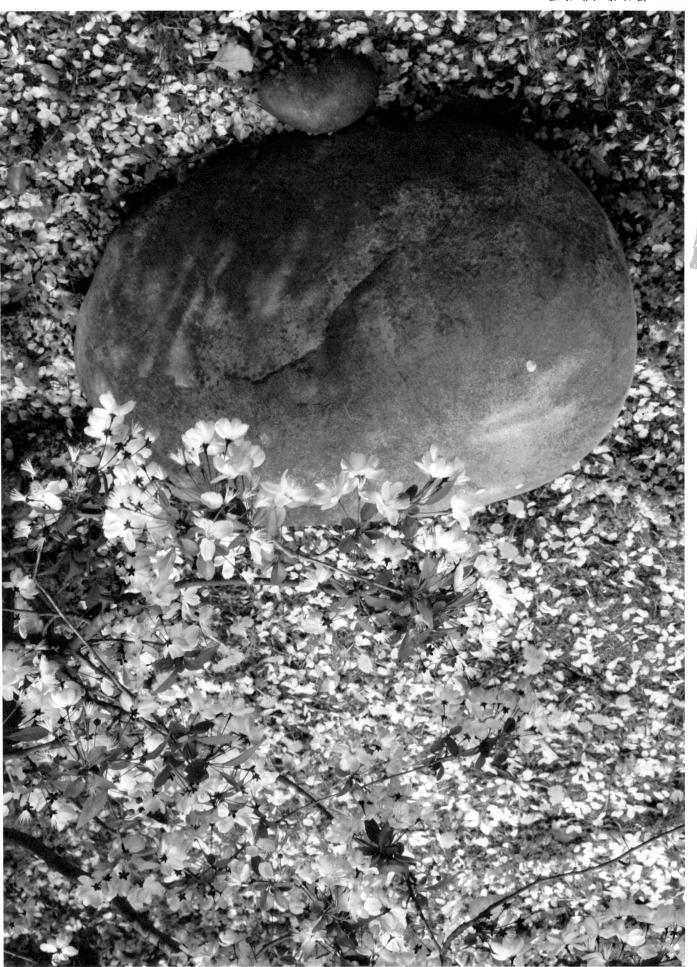

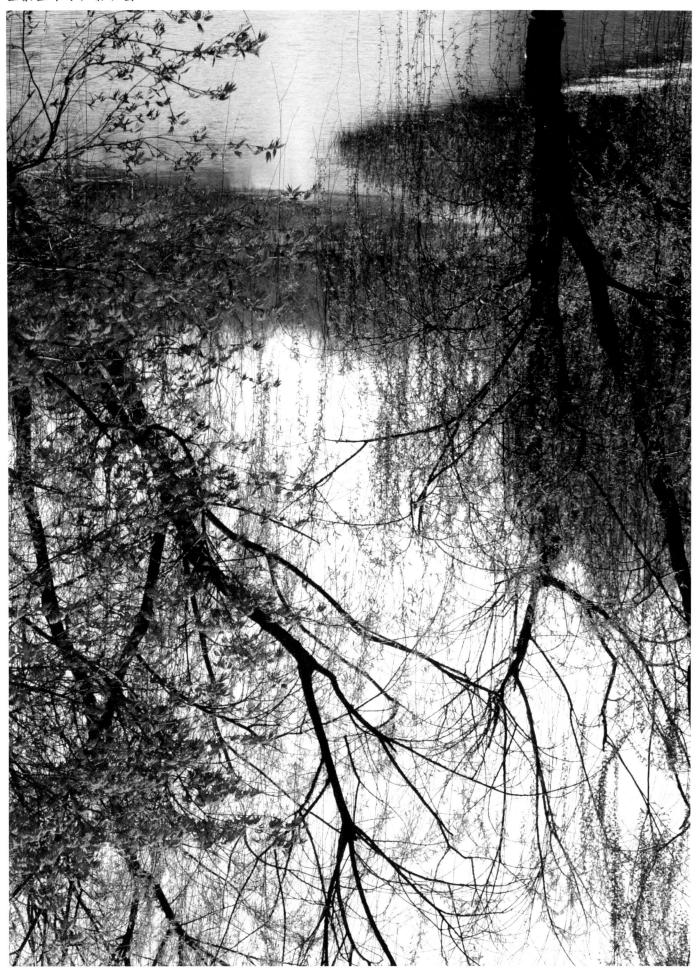

園勢園膨太帆蘓珍縣 910S

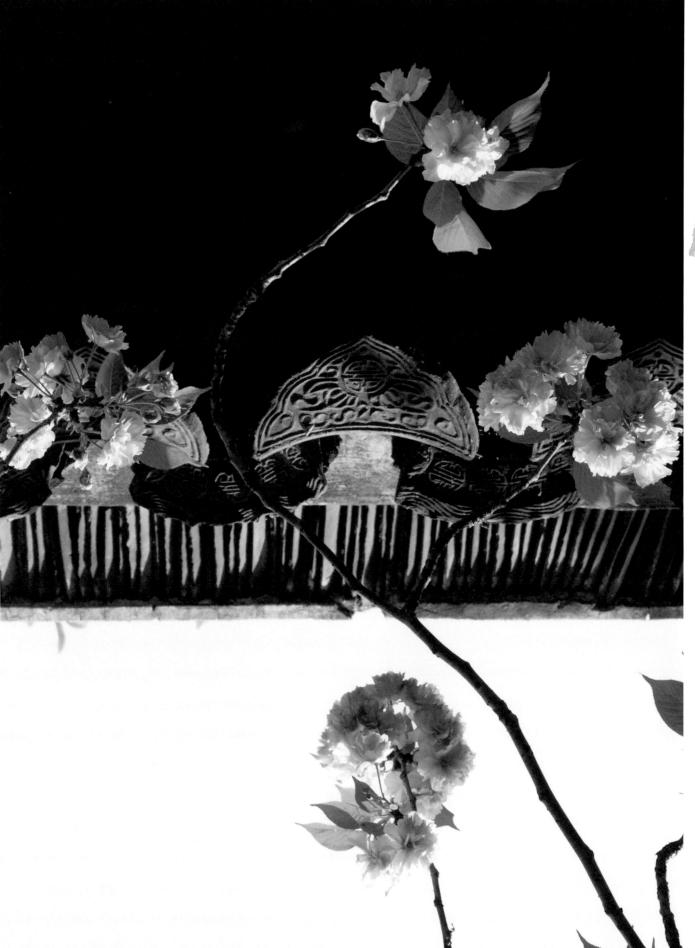

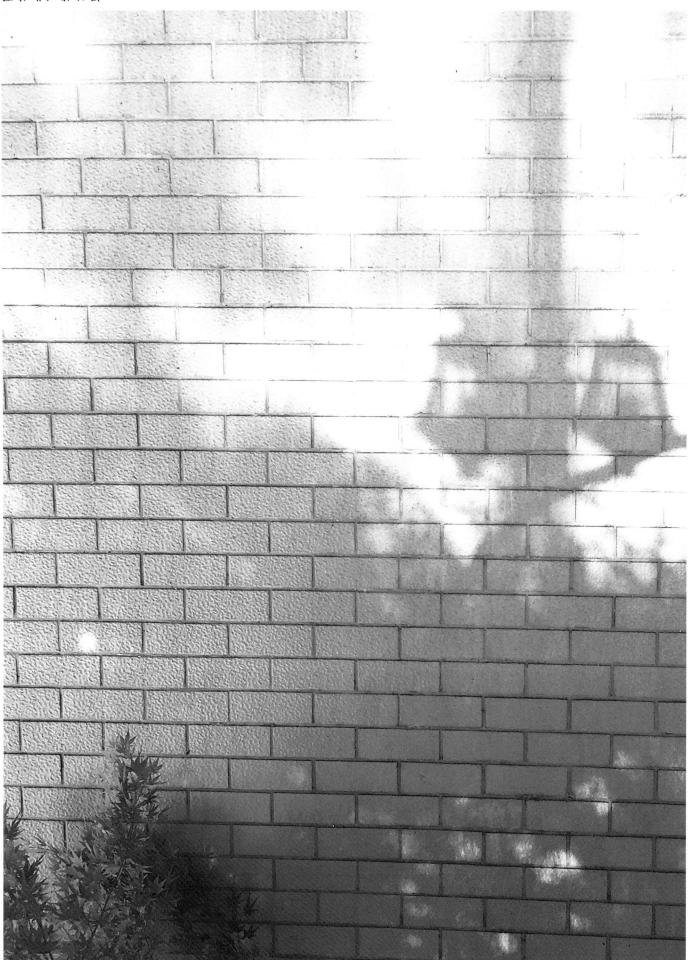

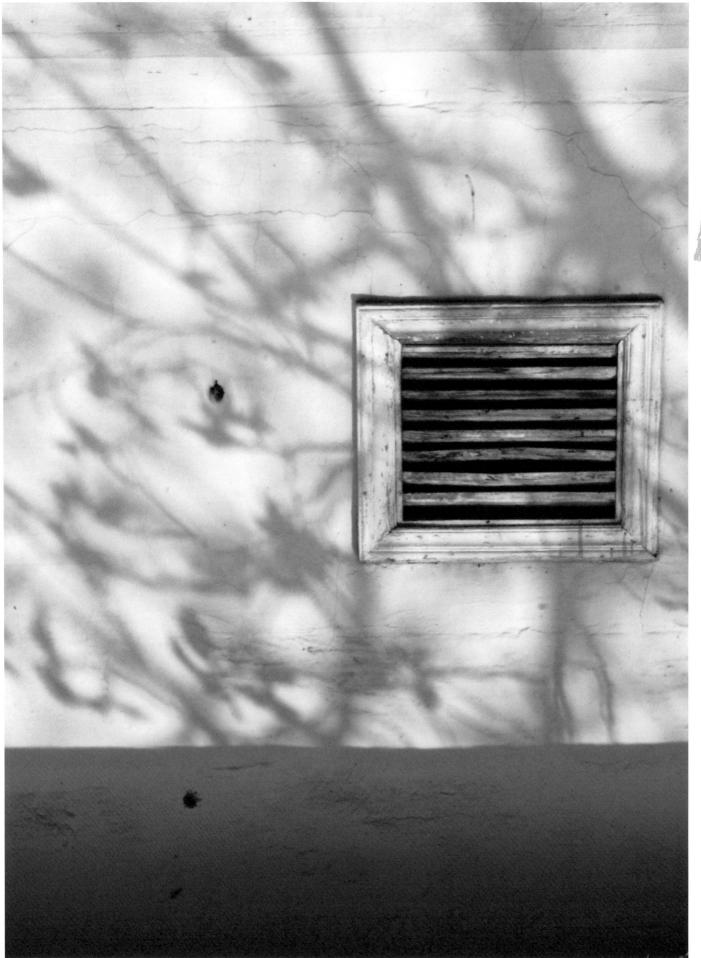

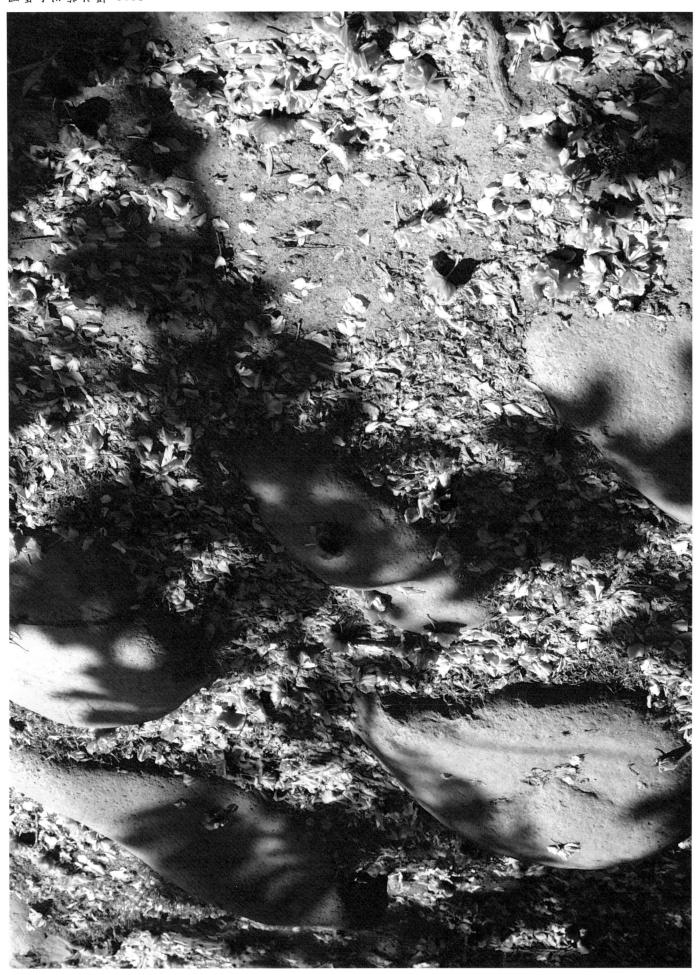

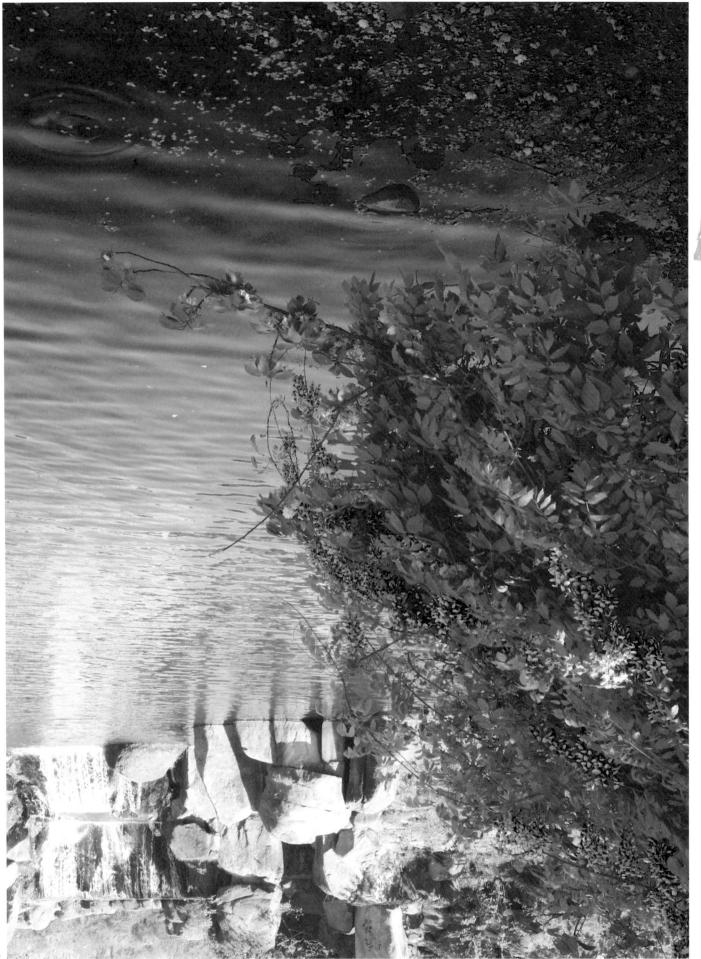

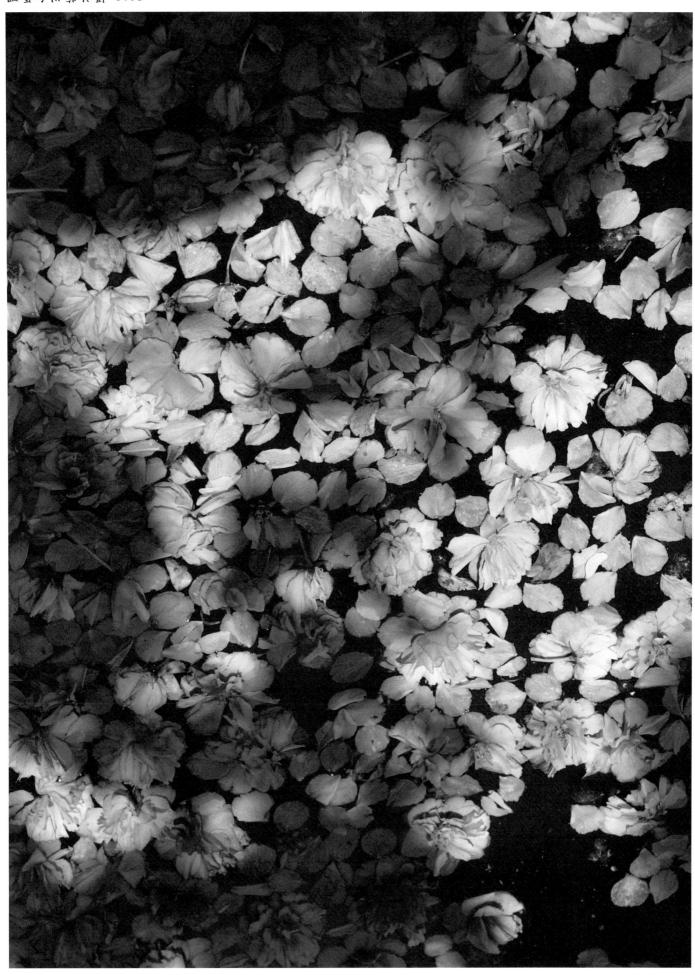

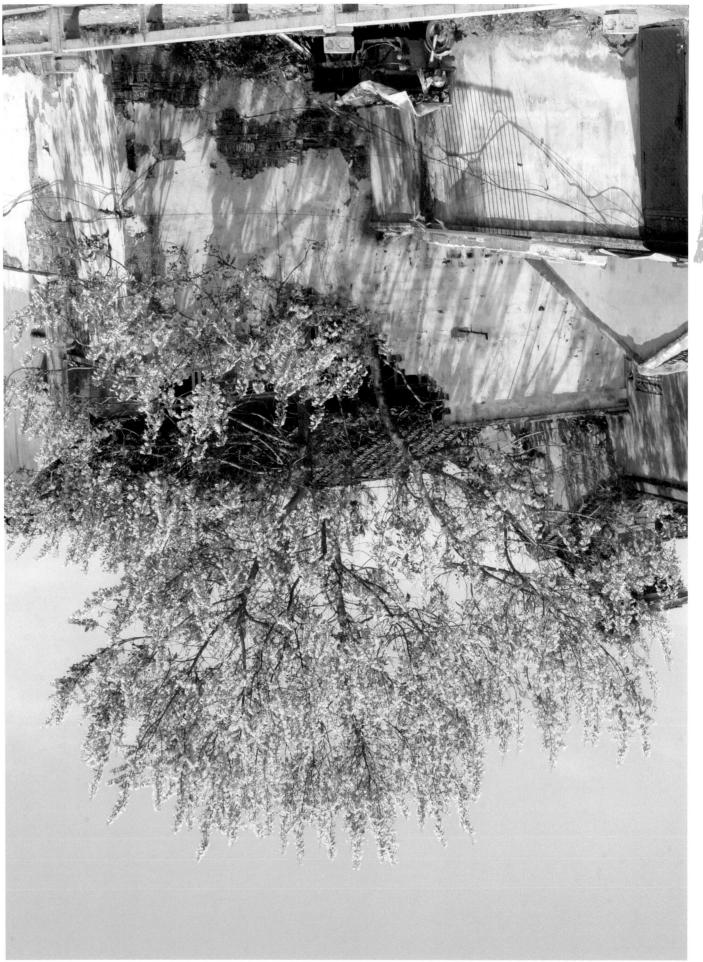

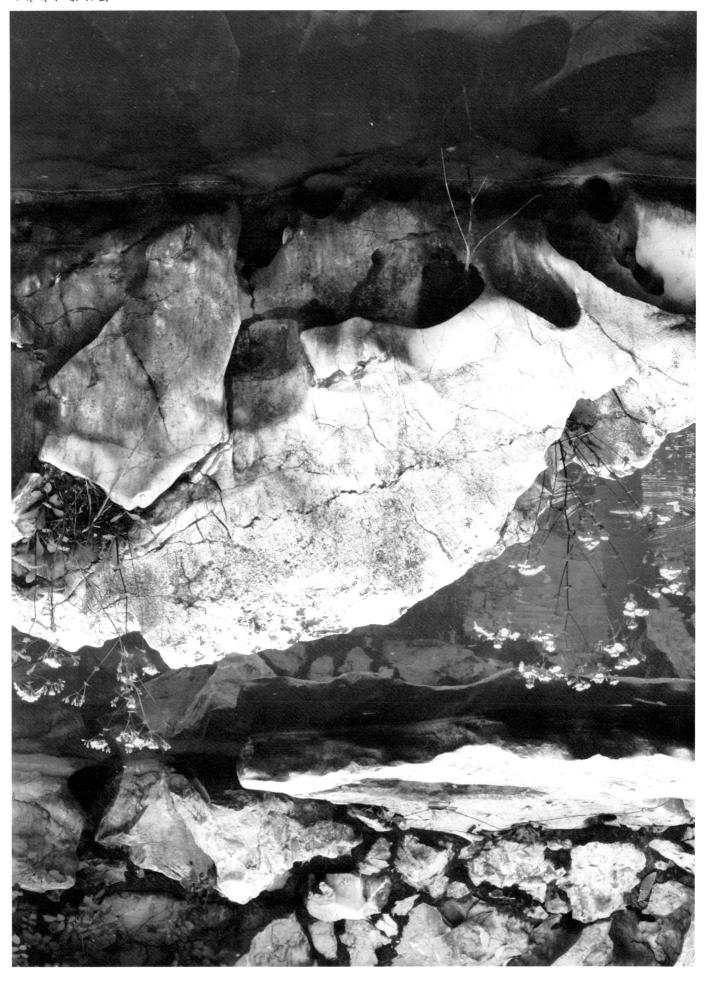

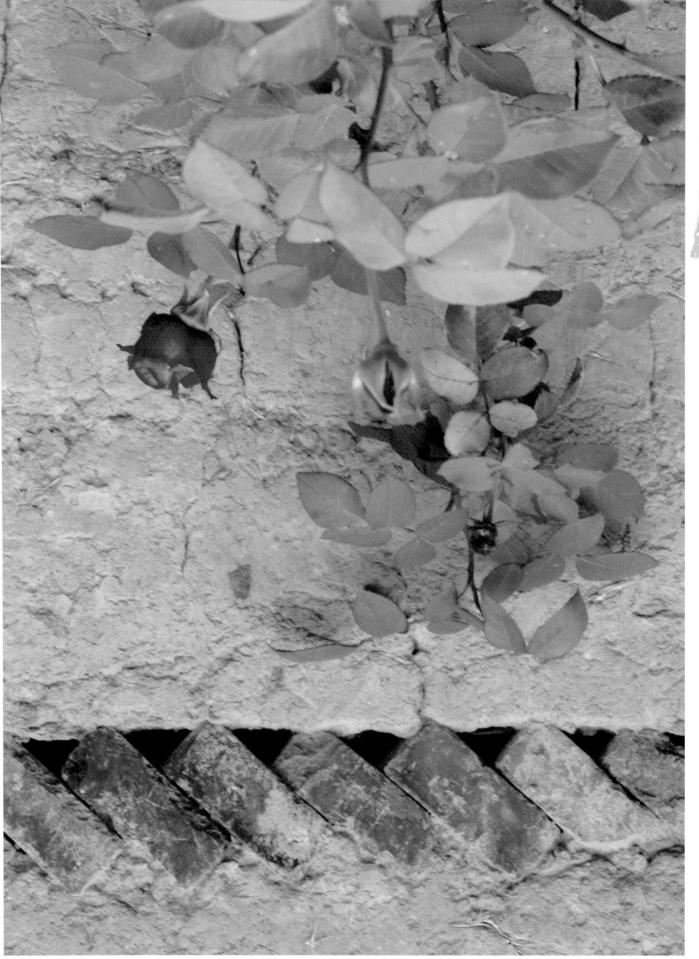

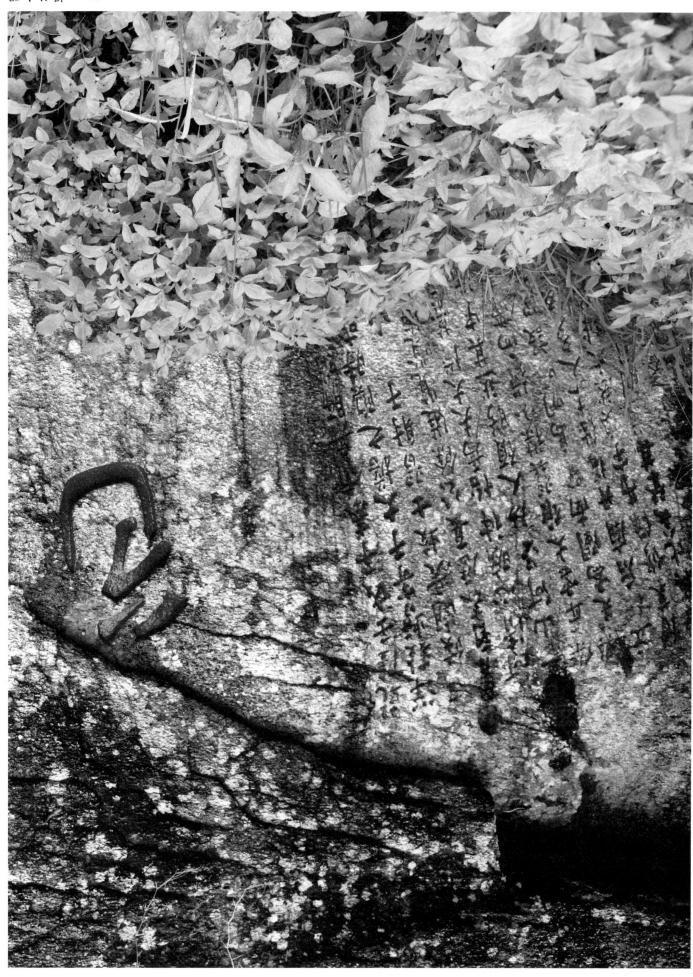

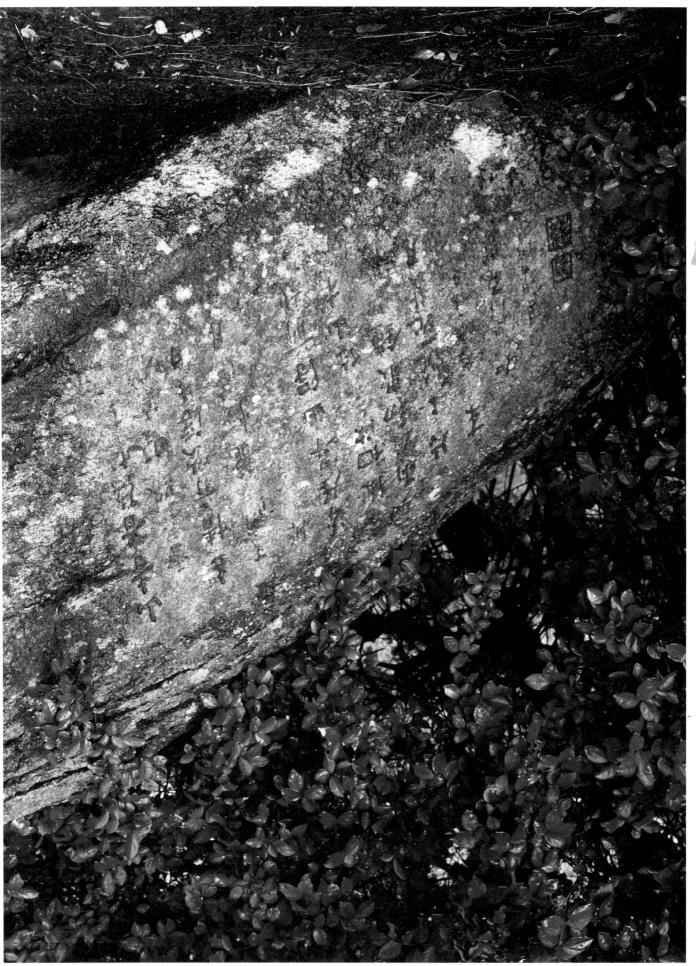

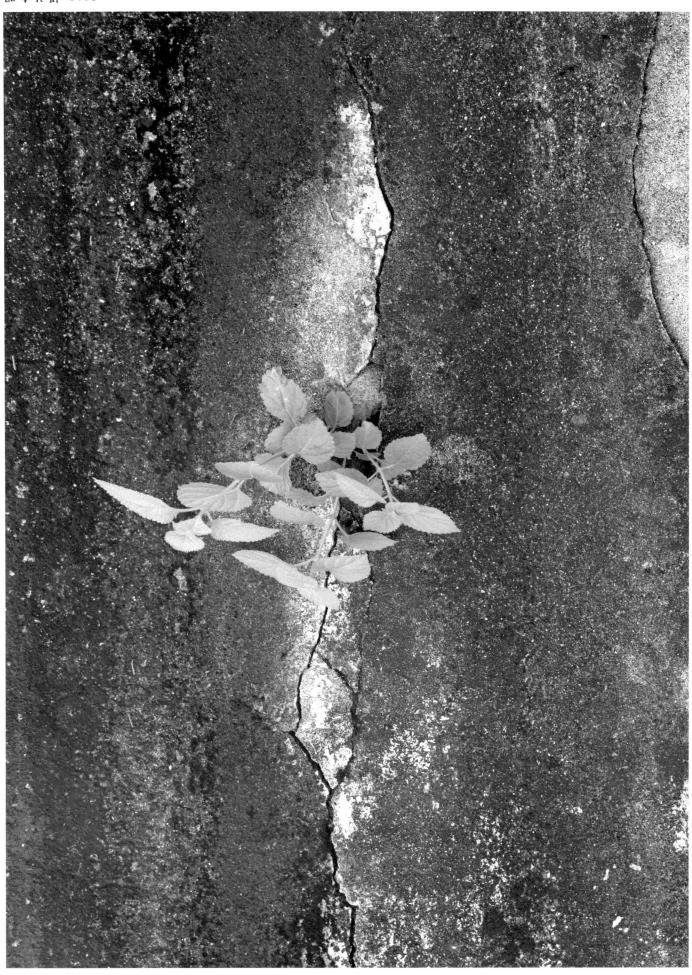

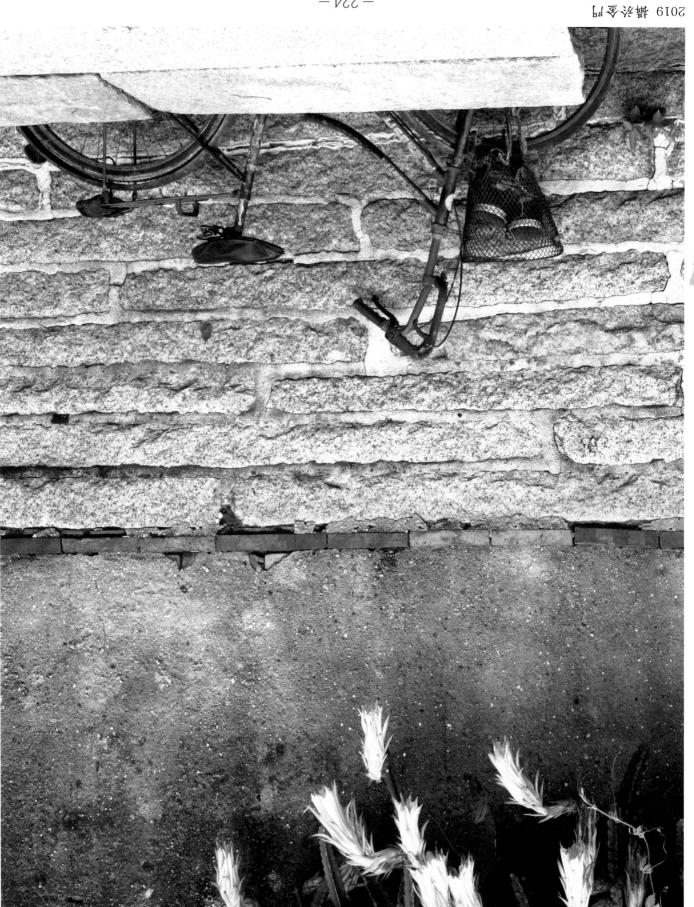

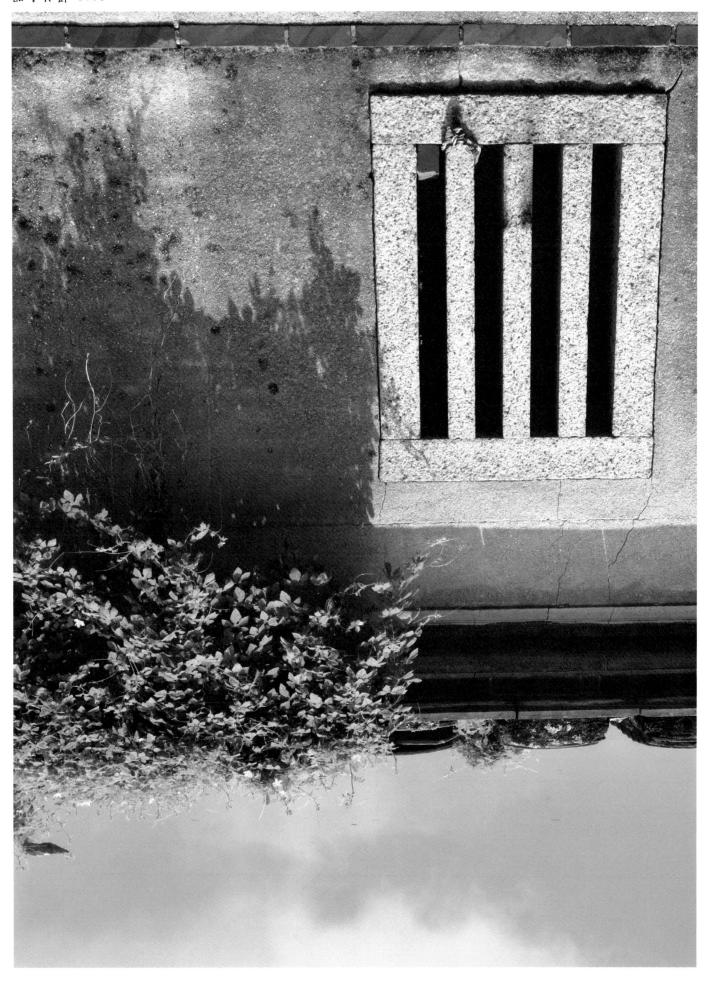

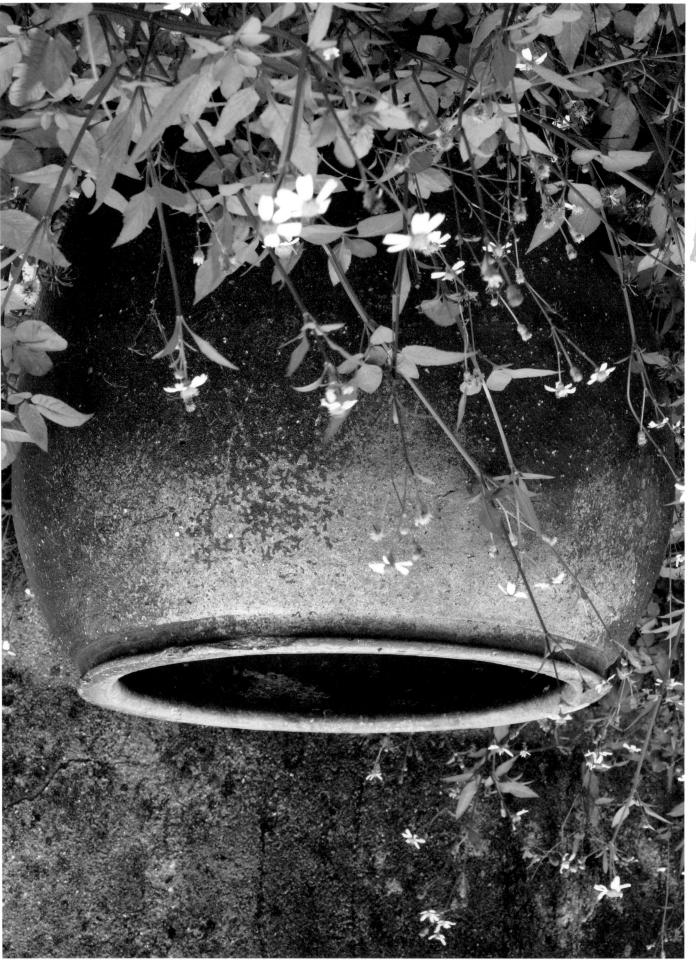

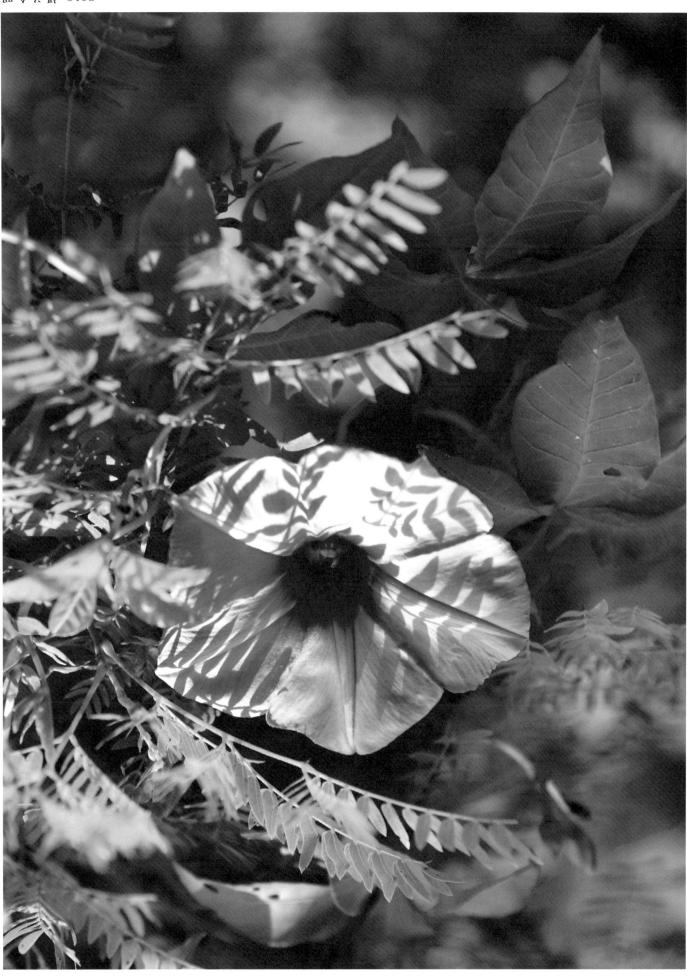

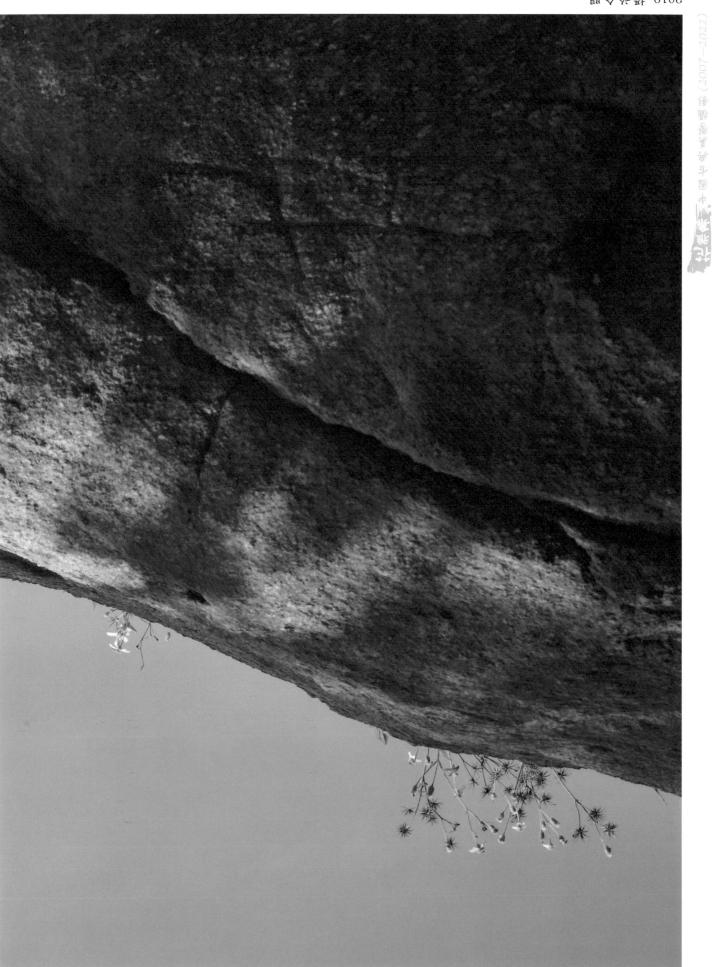

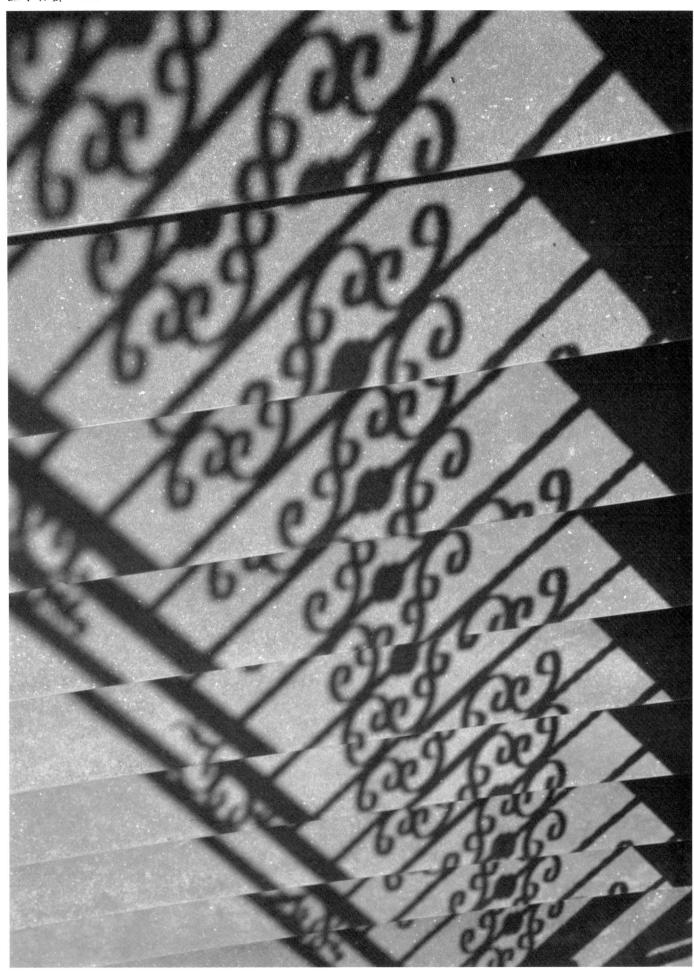

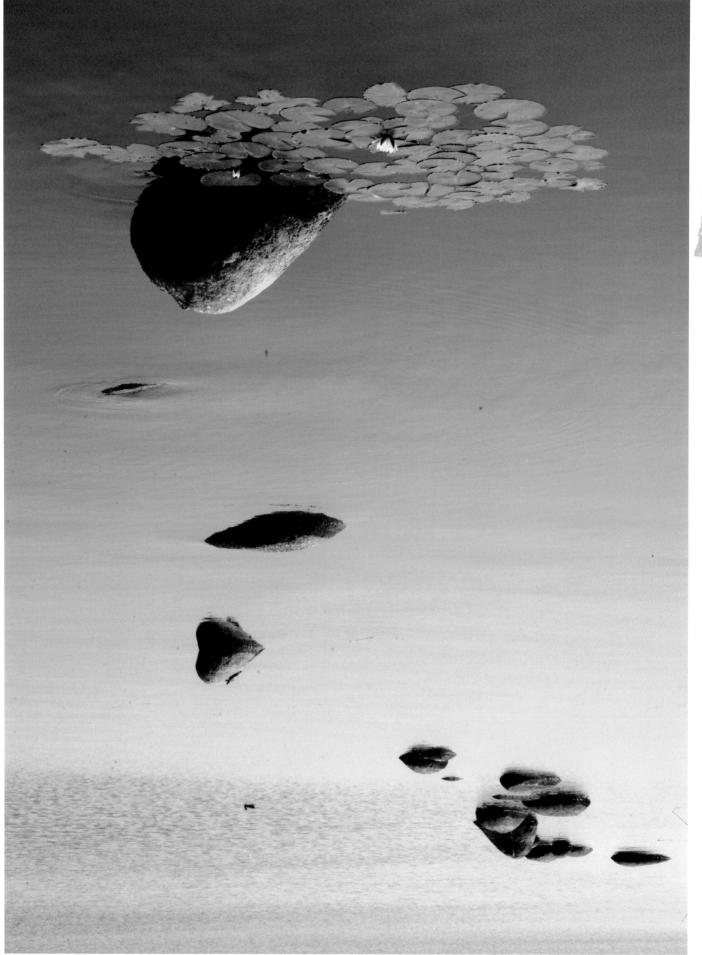

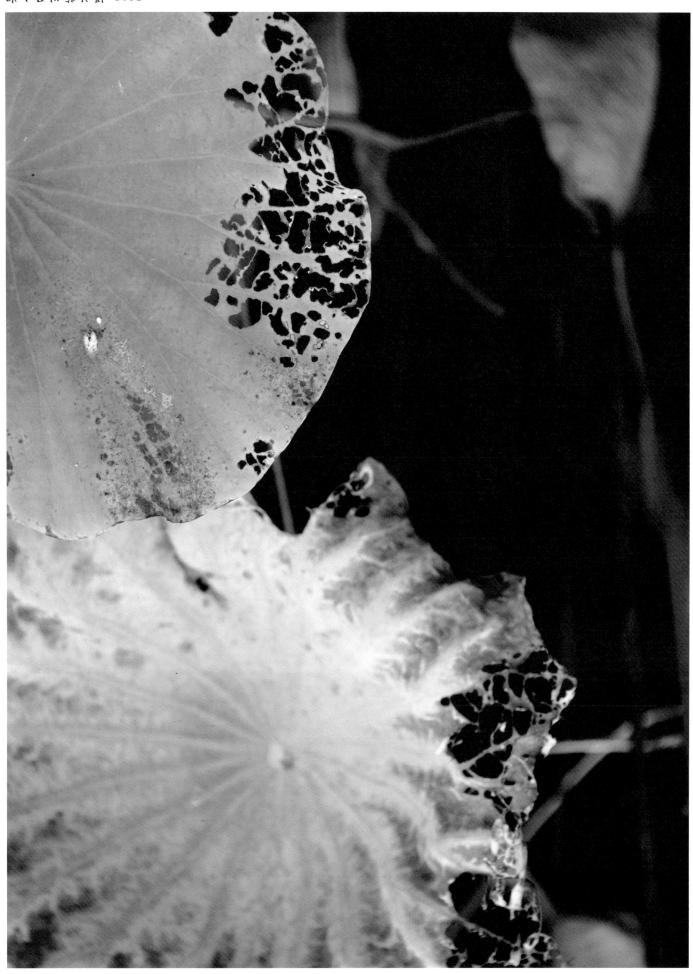

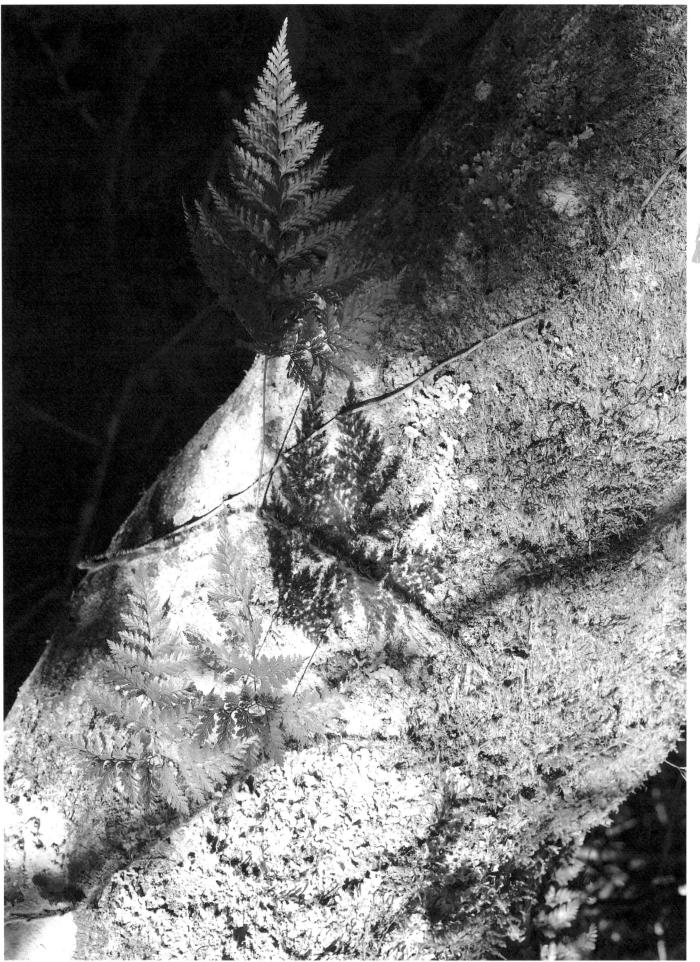

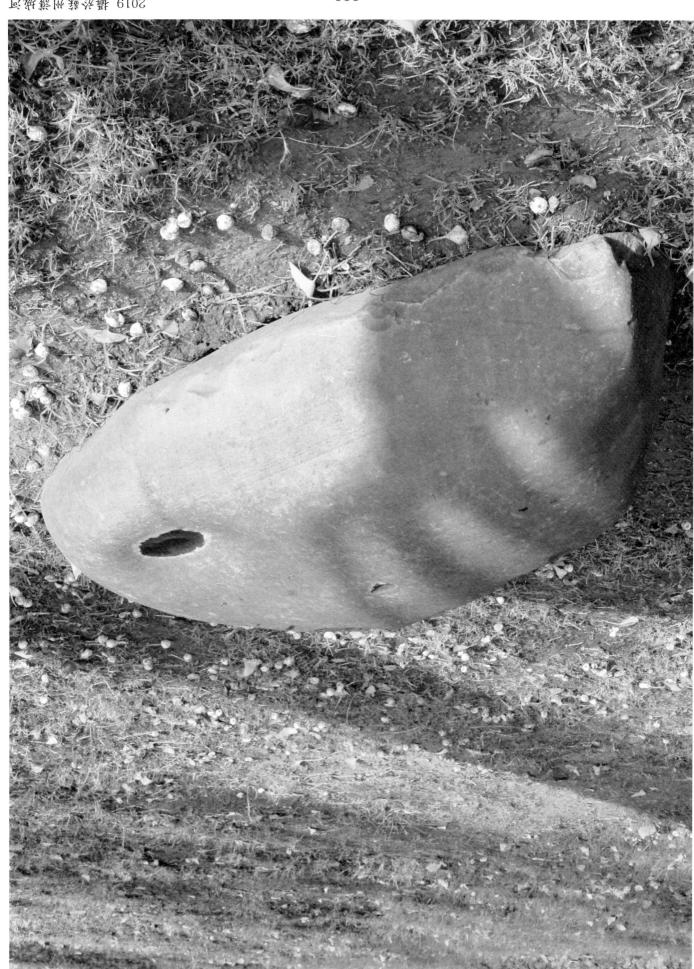

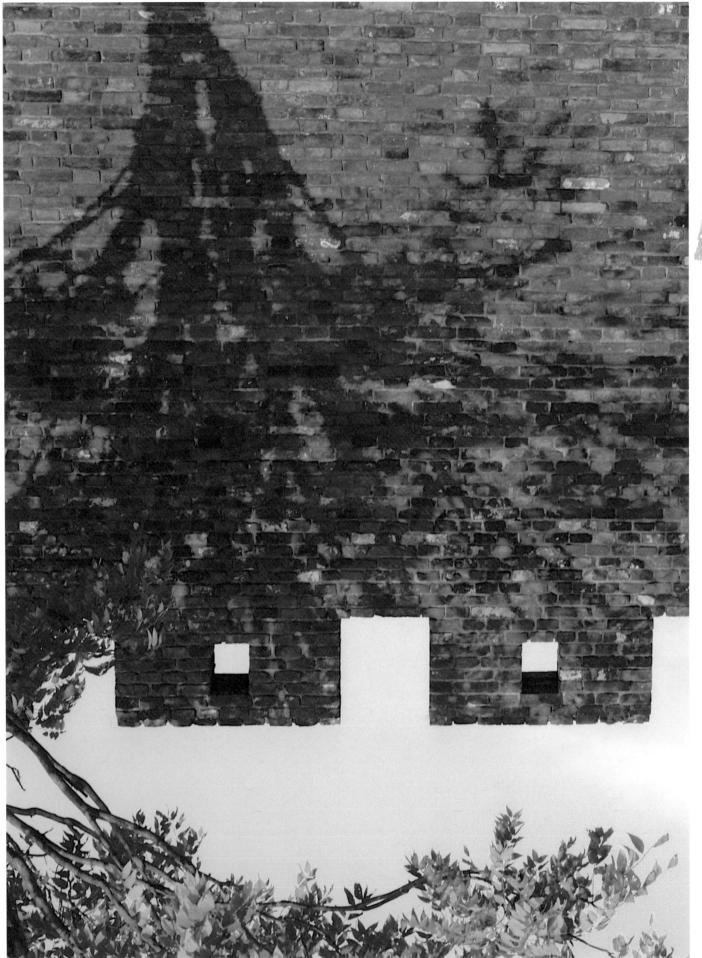

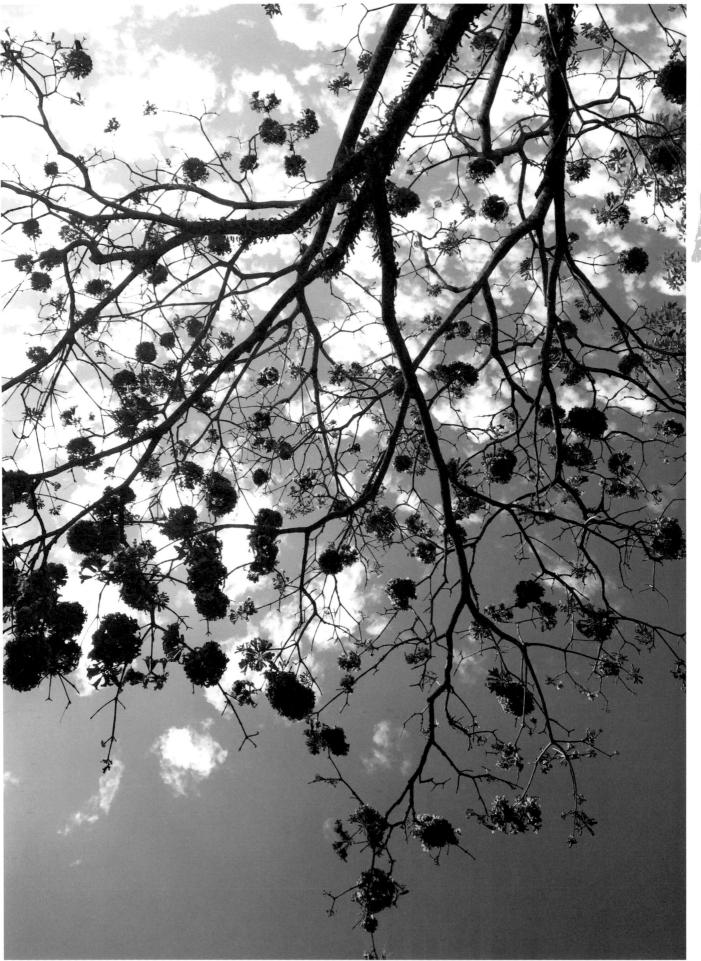

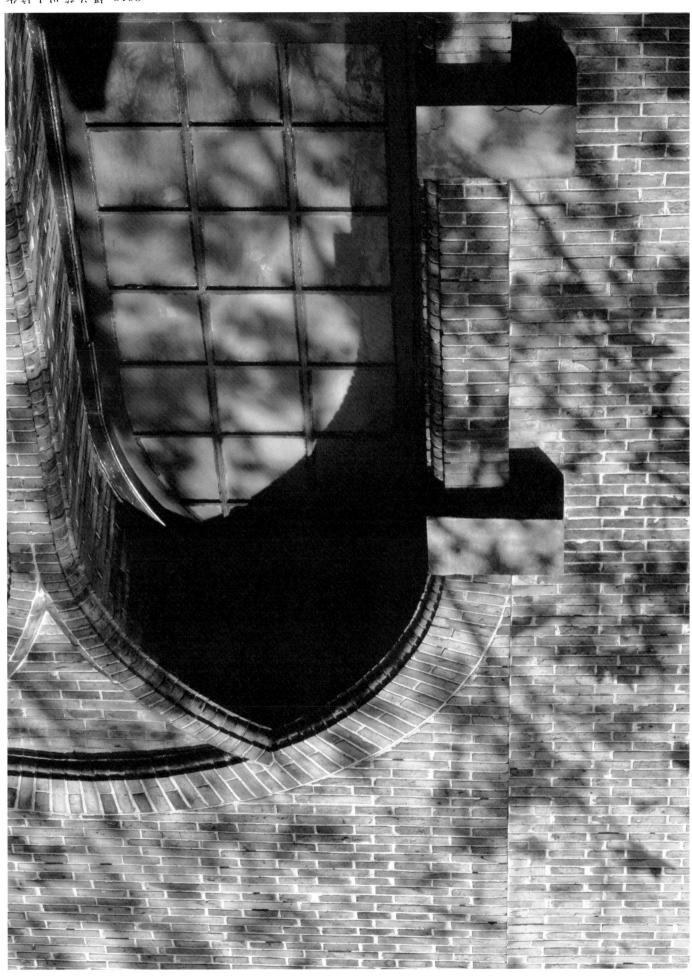

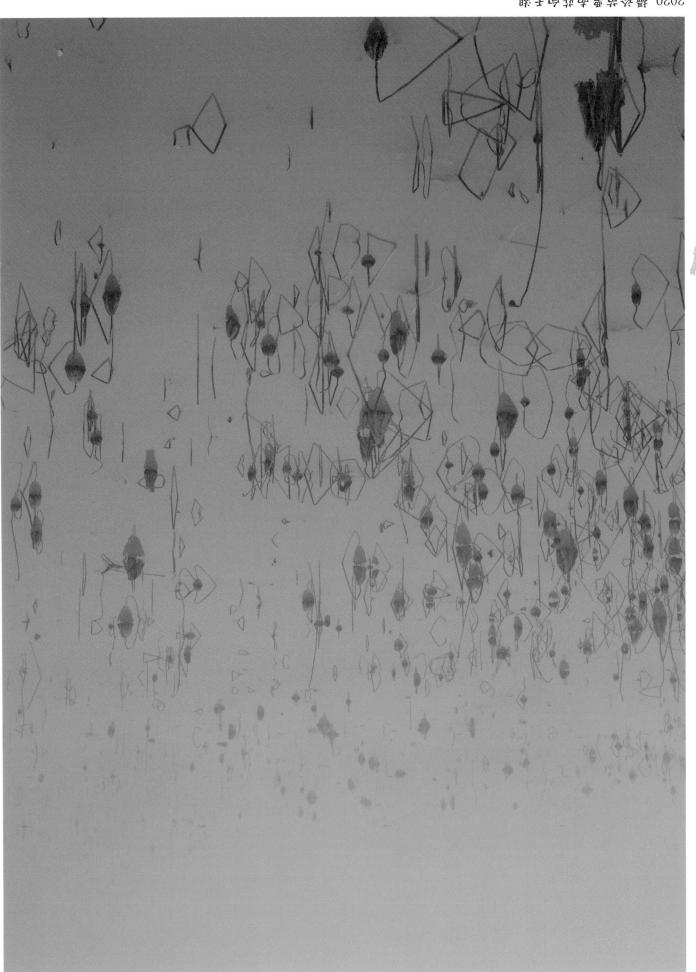

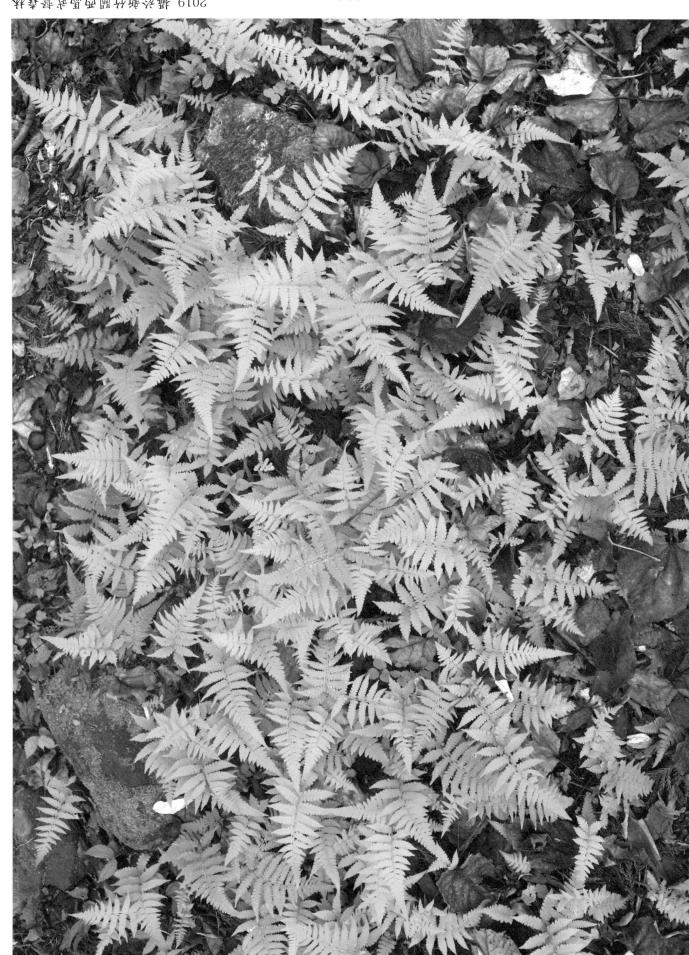

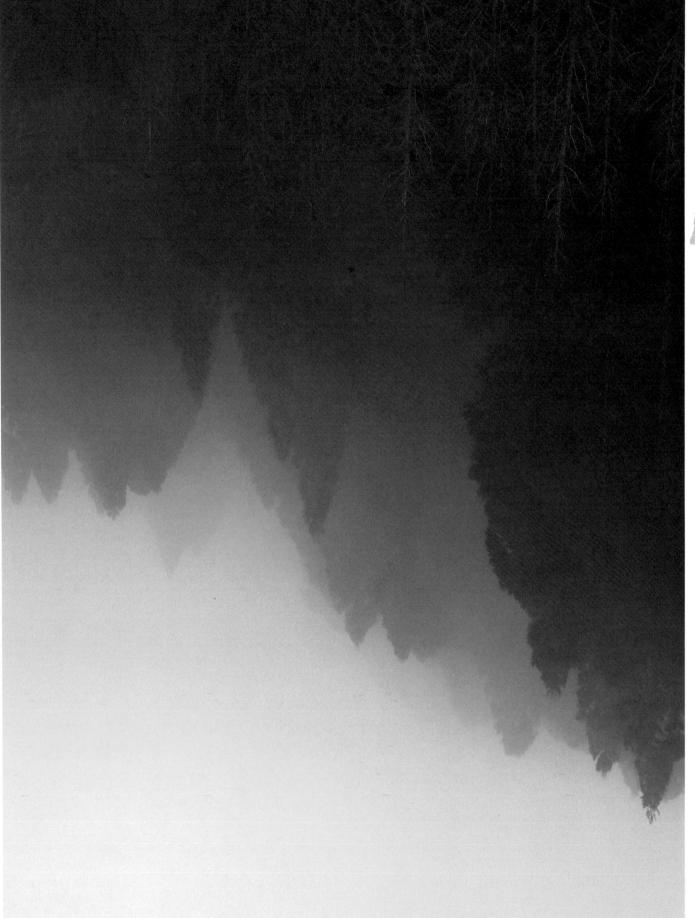

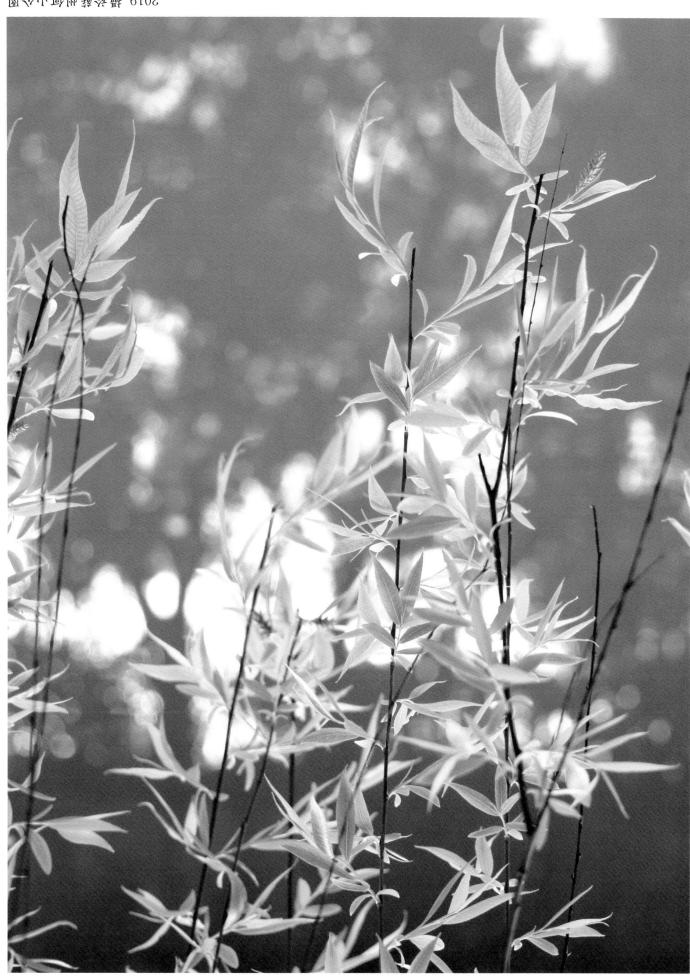

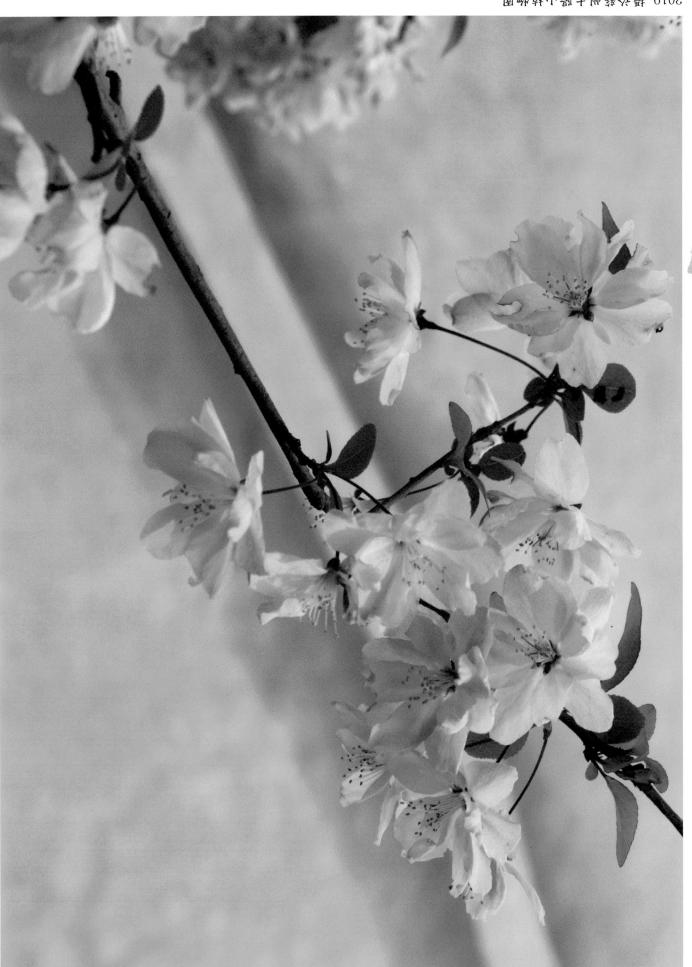

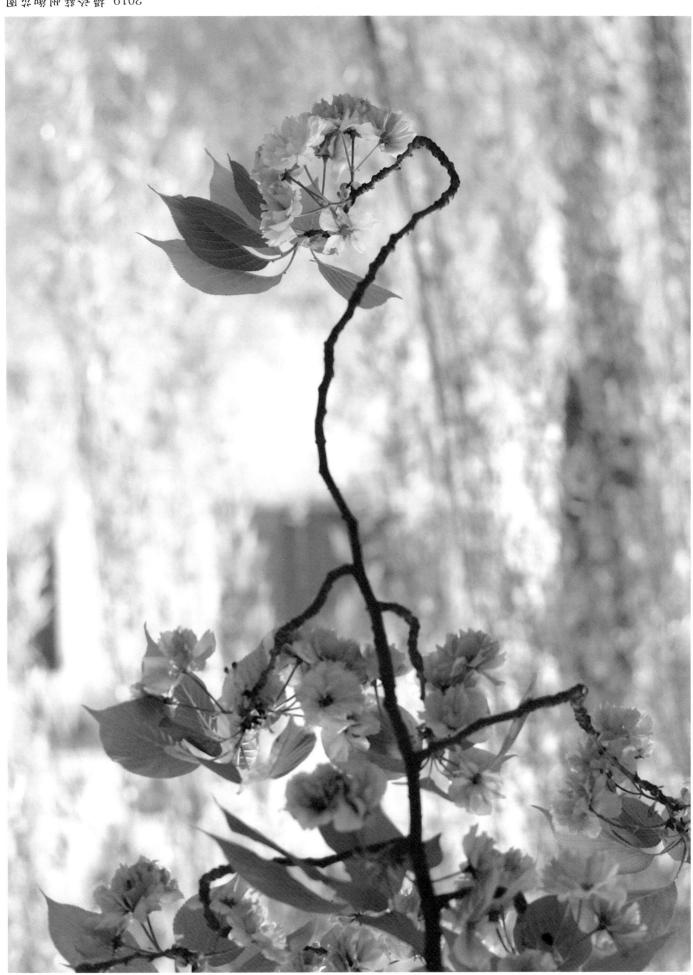

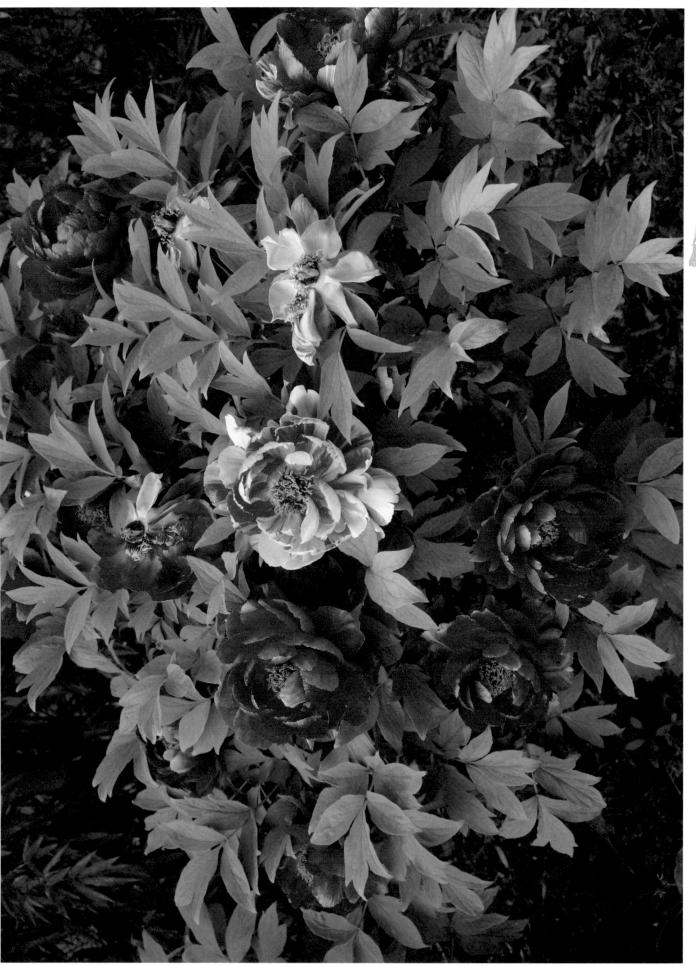

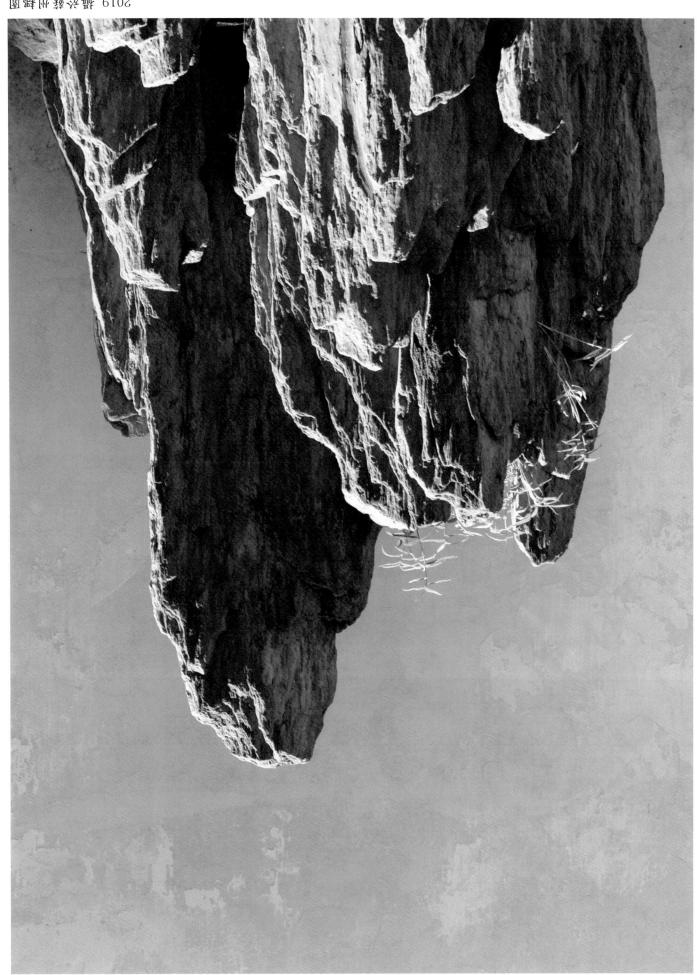

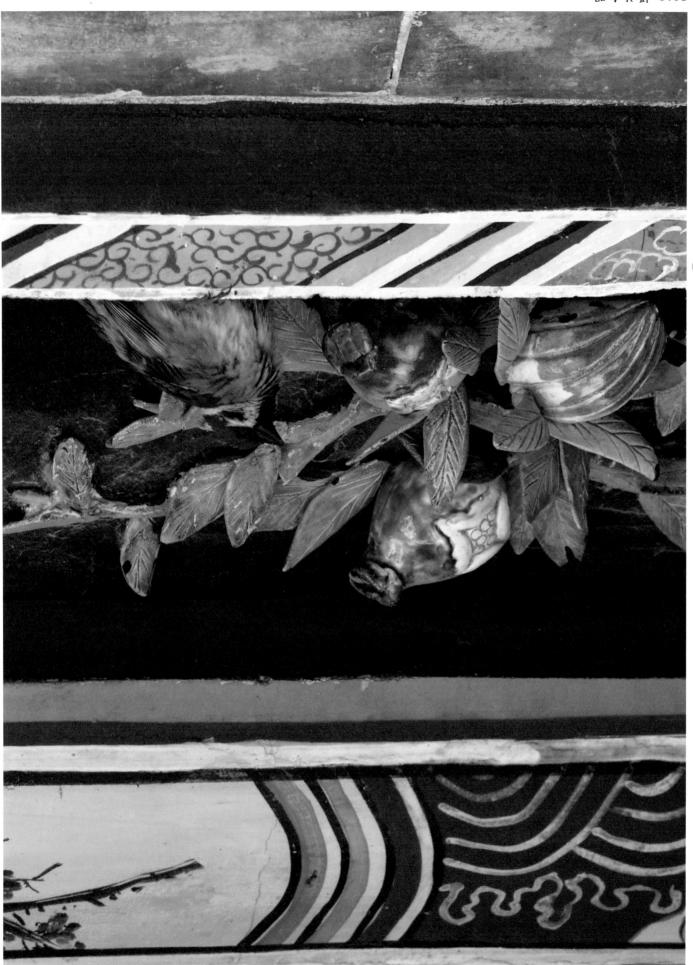

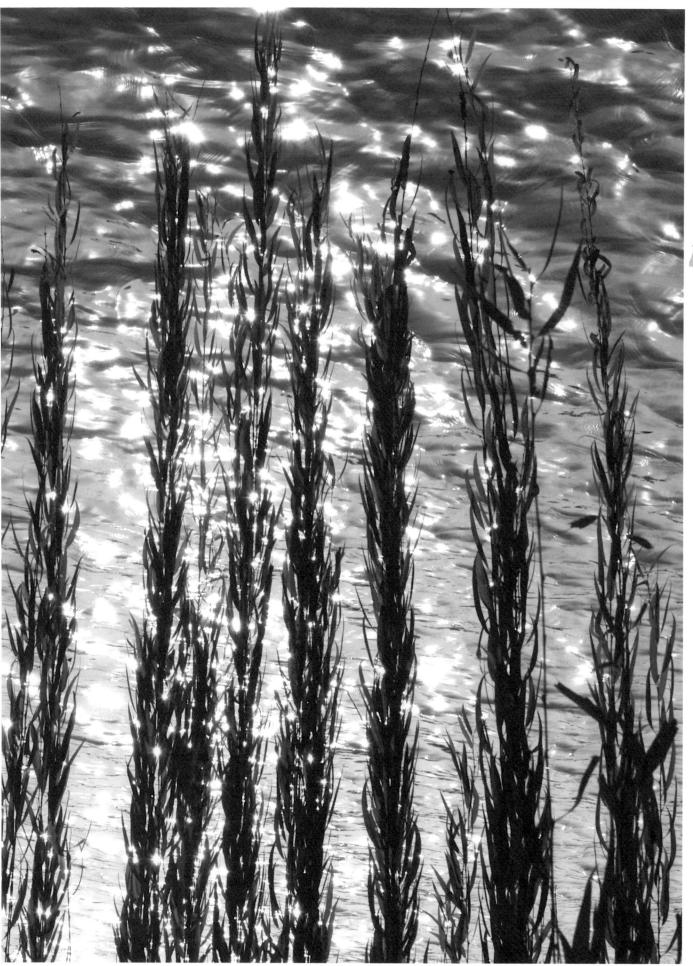

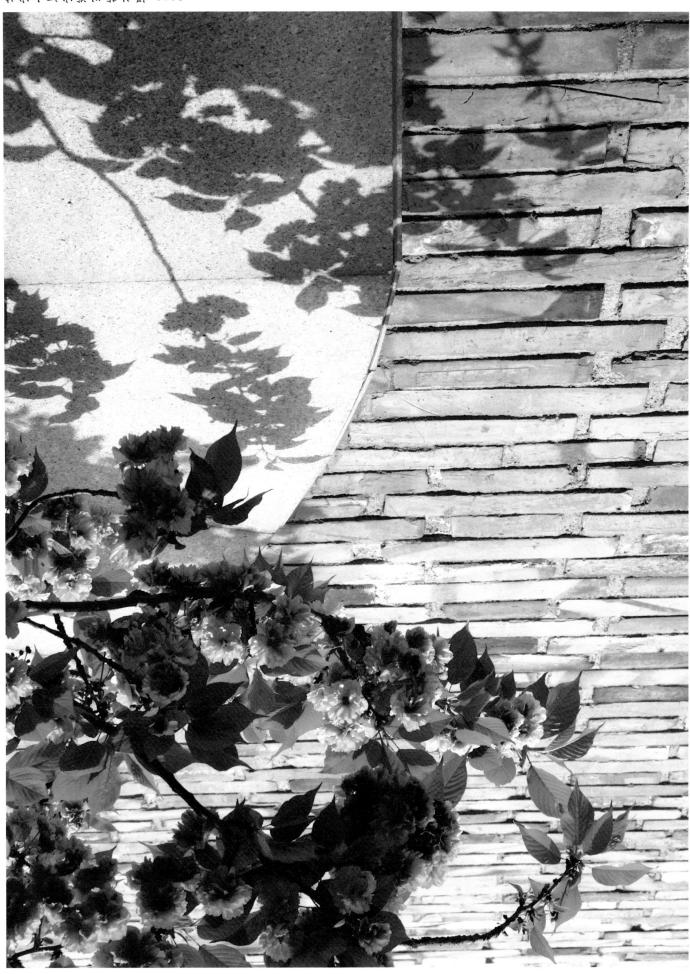

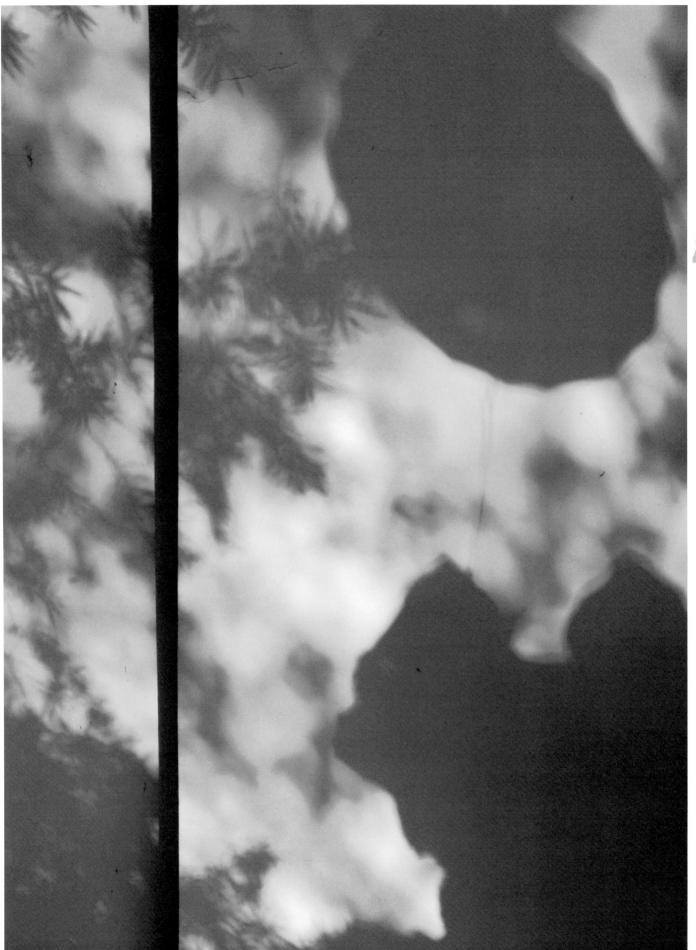

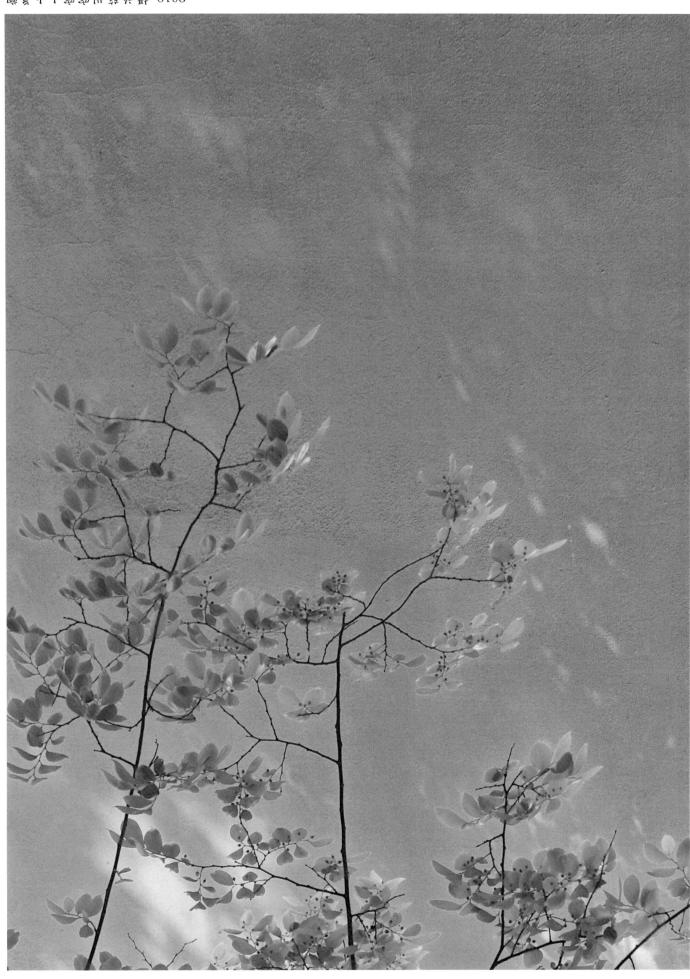

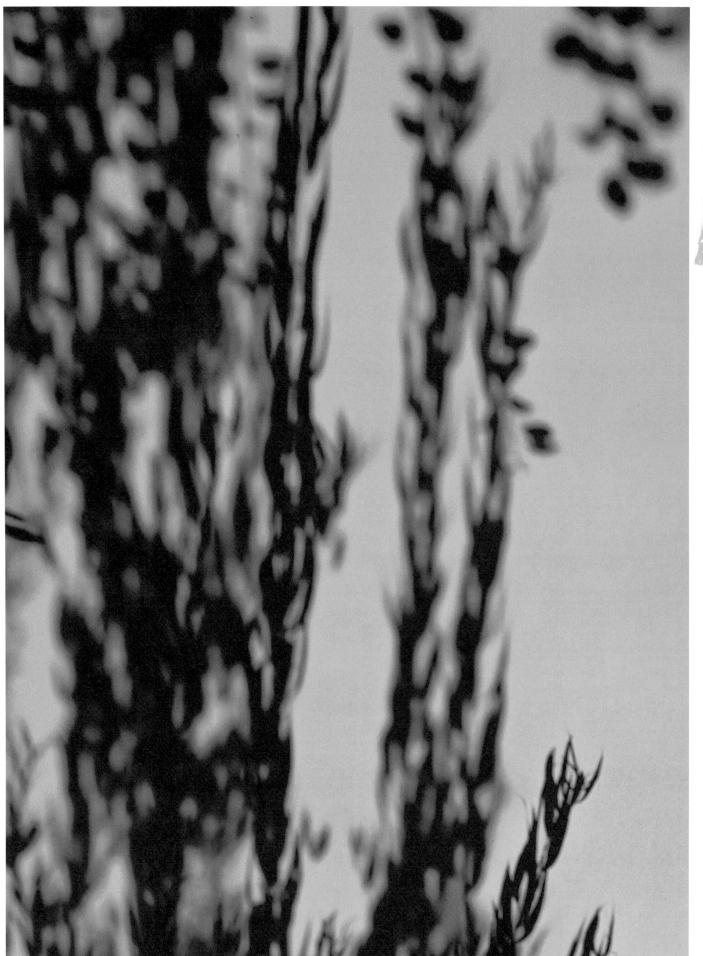

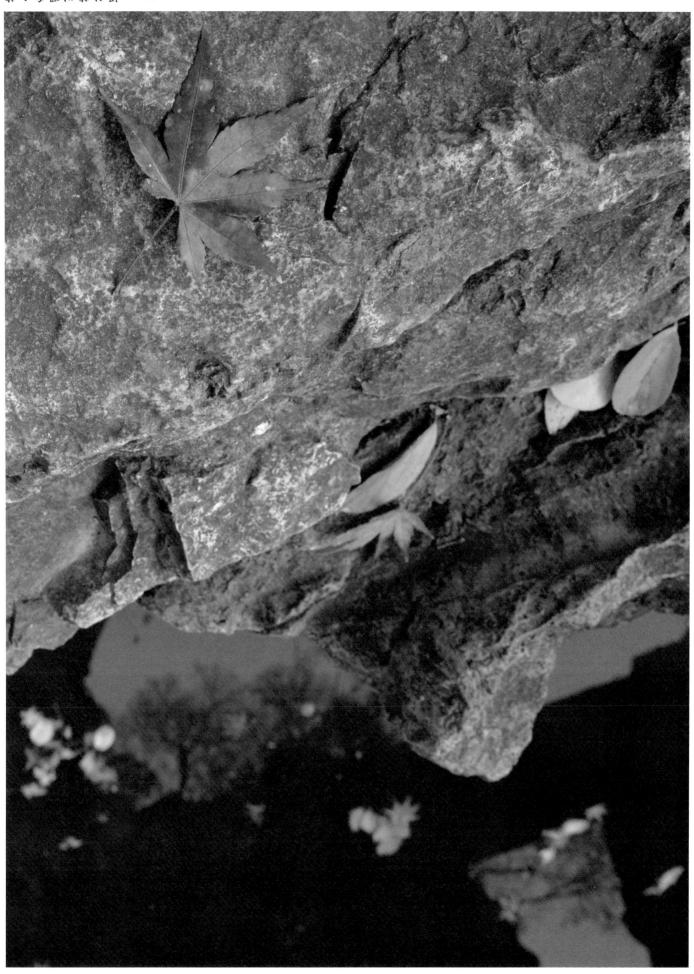

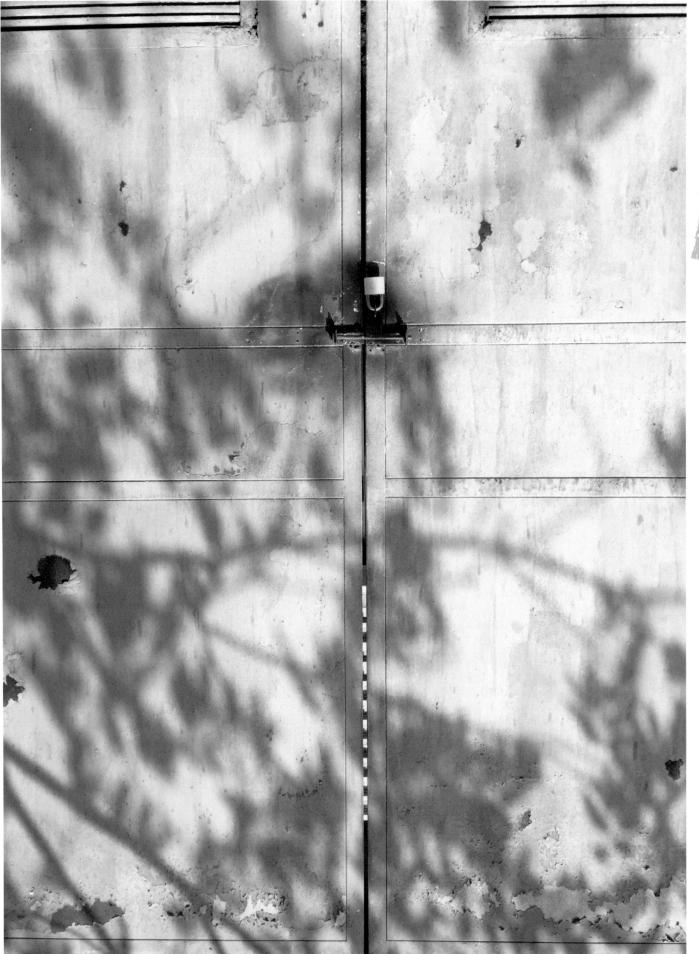

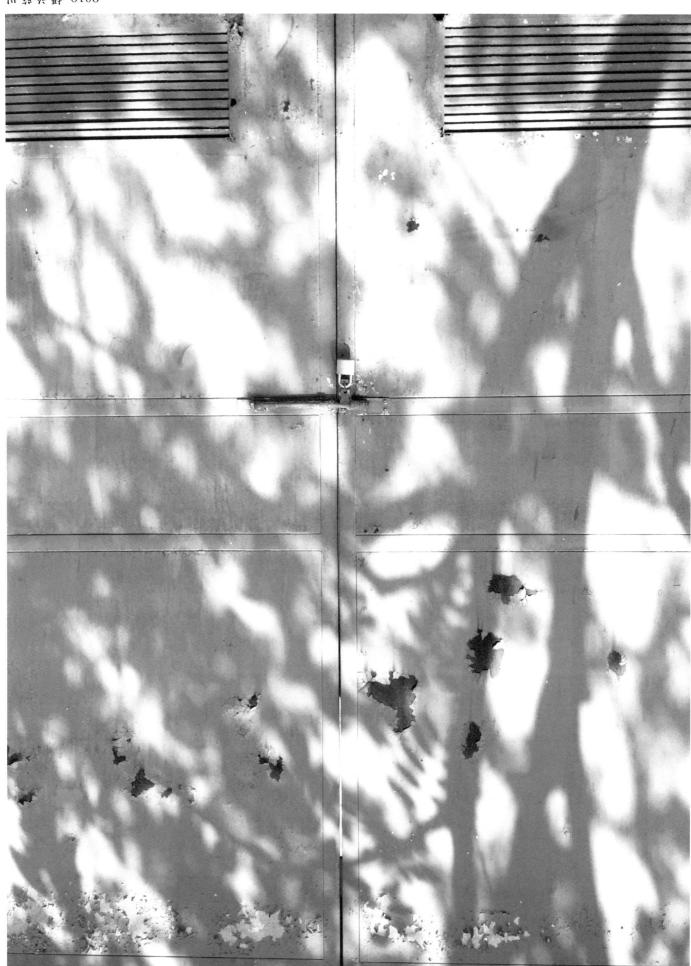

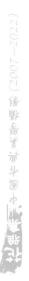

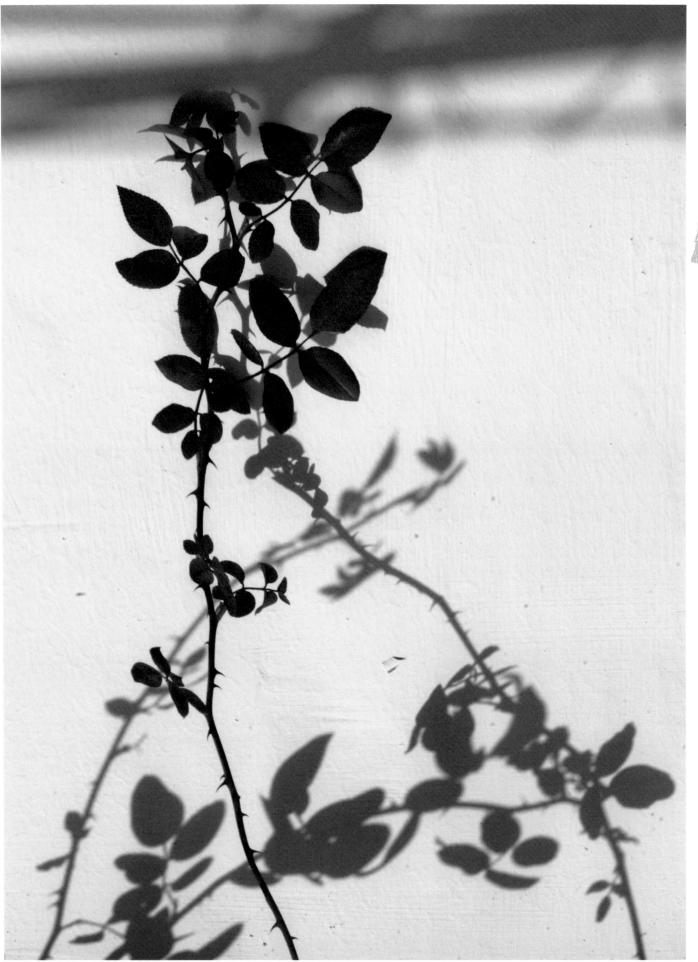

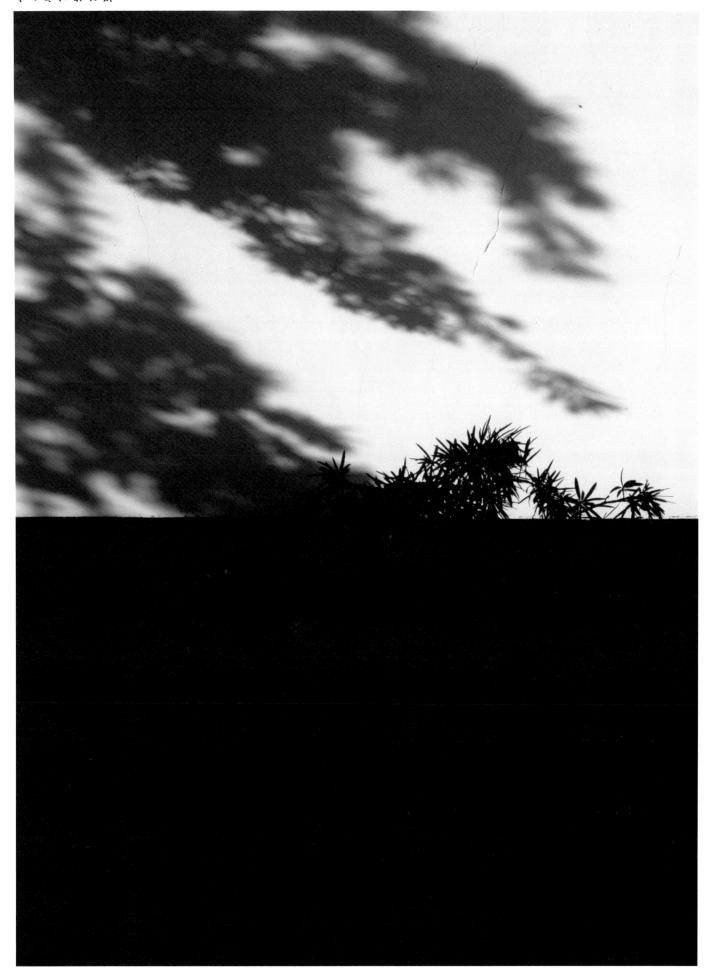

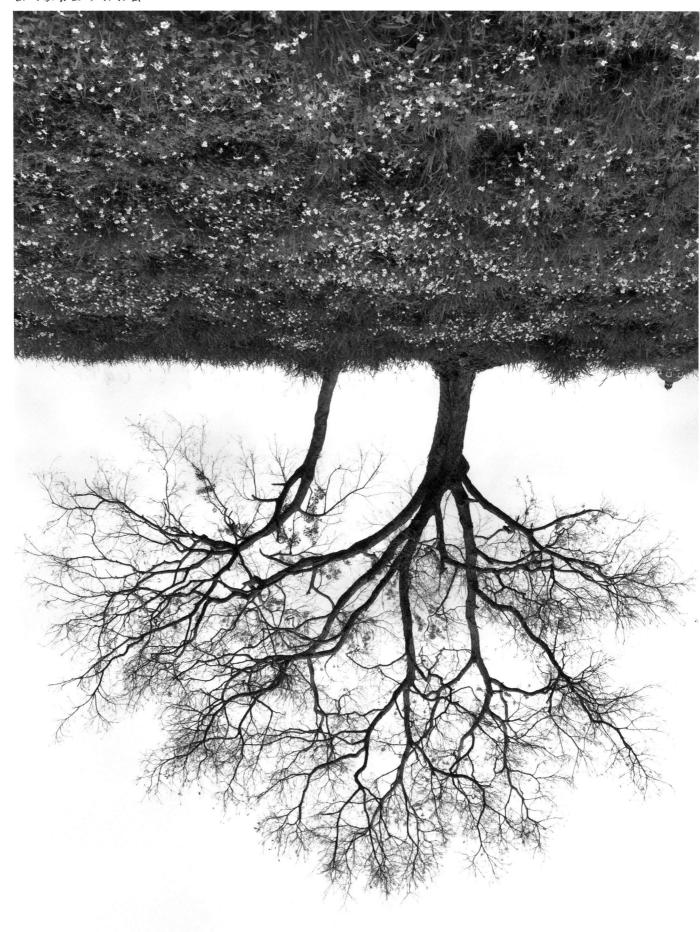

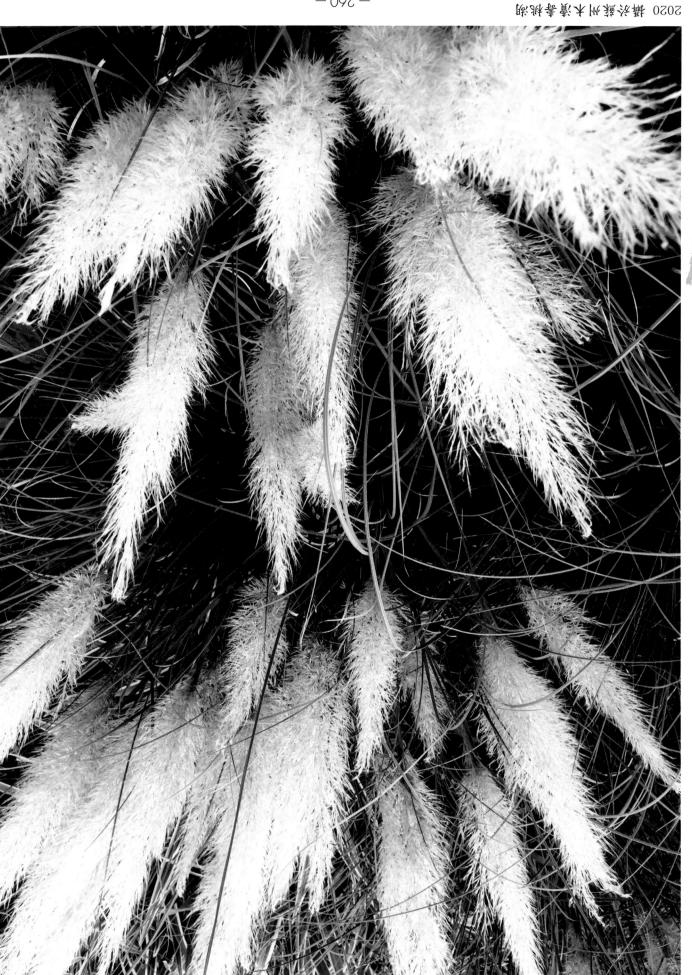

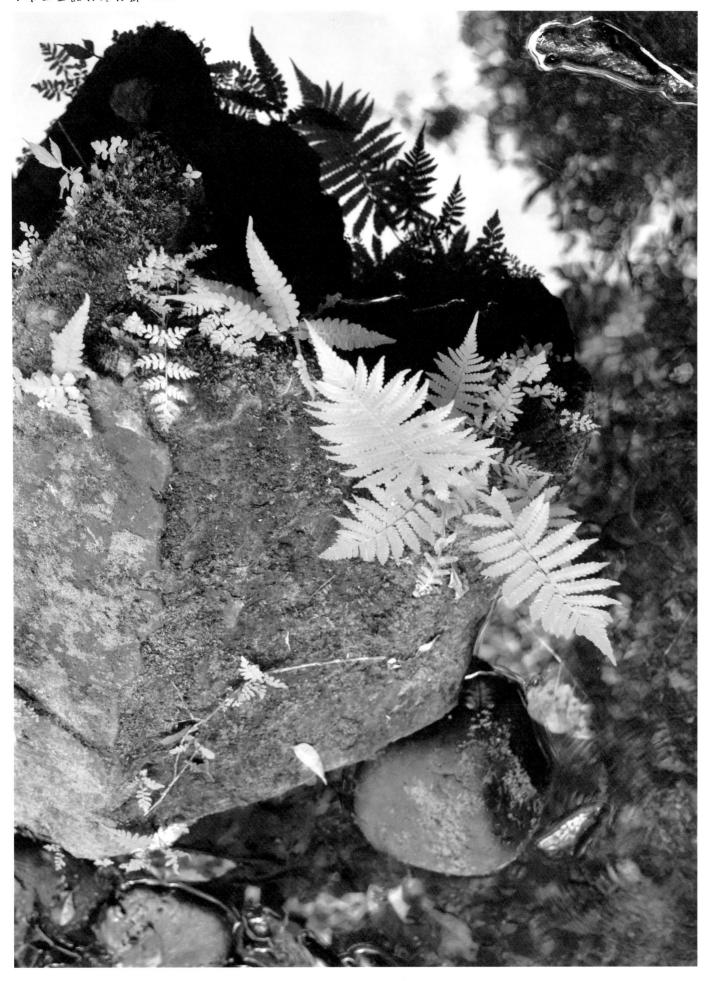

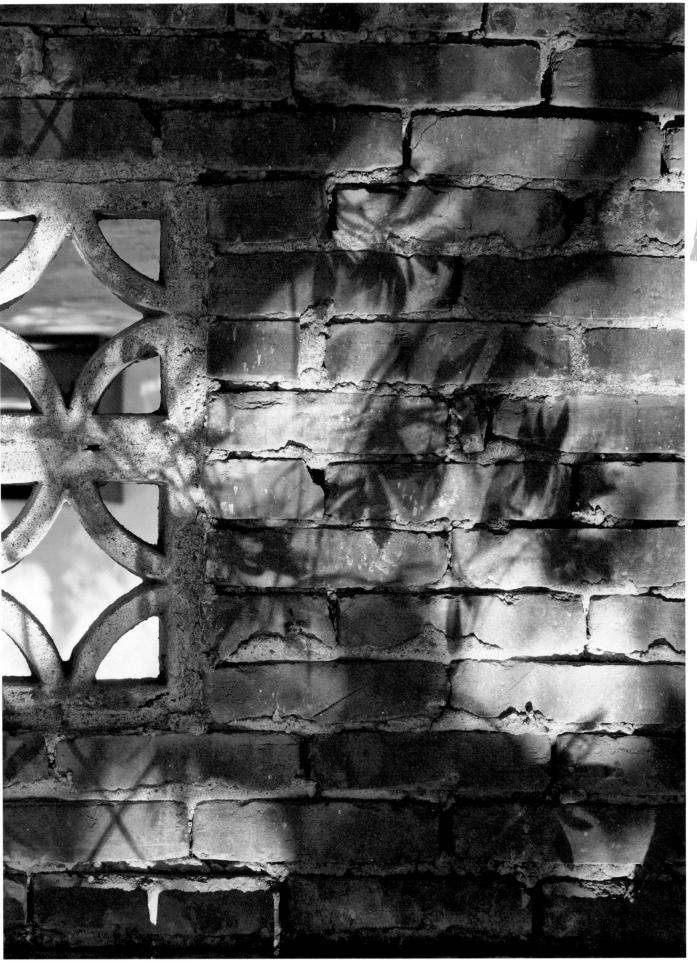

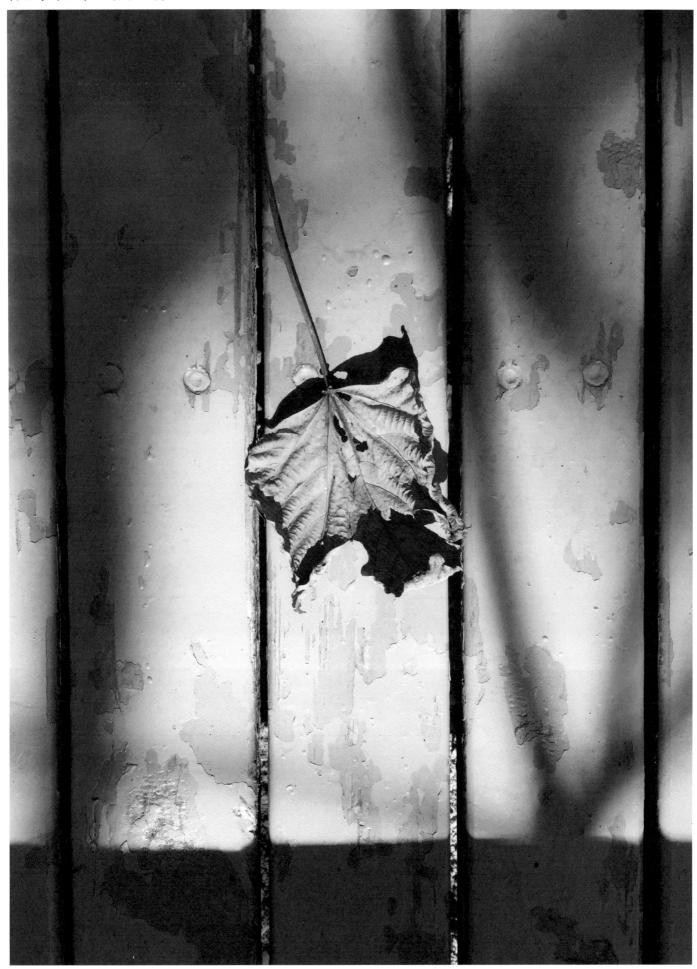

\$1020 攝於音樂三葉苗於攝 0S0S

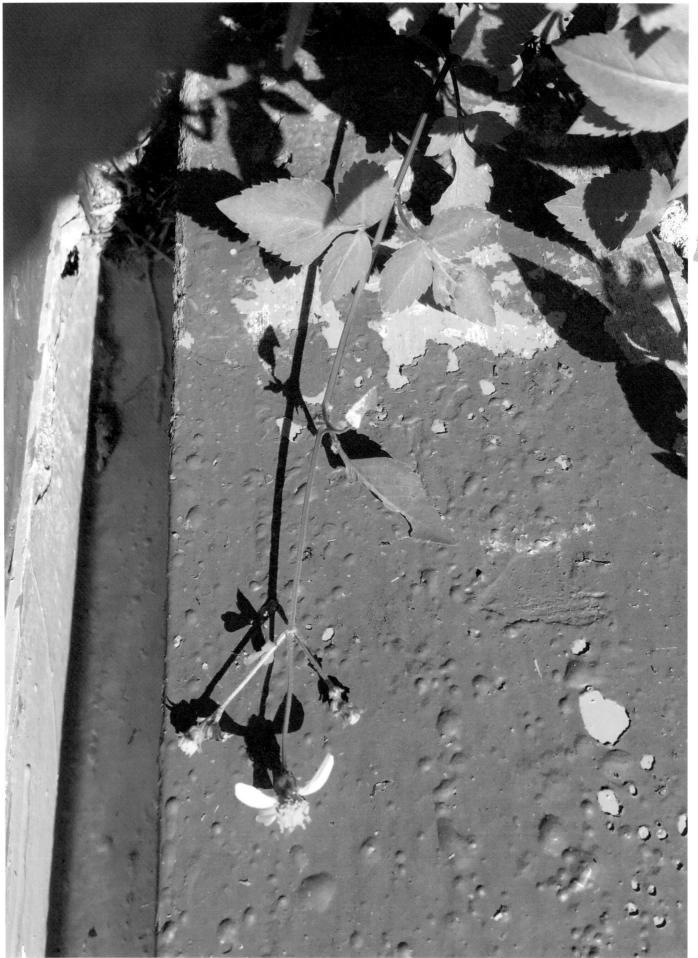

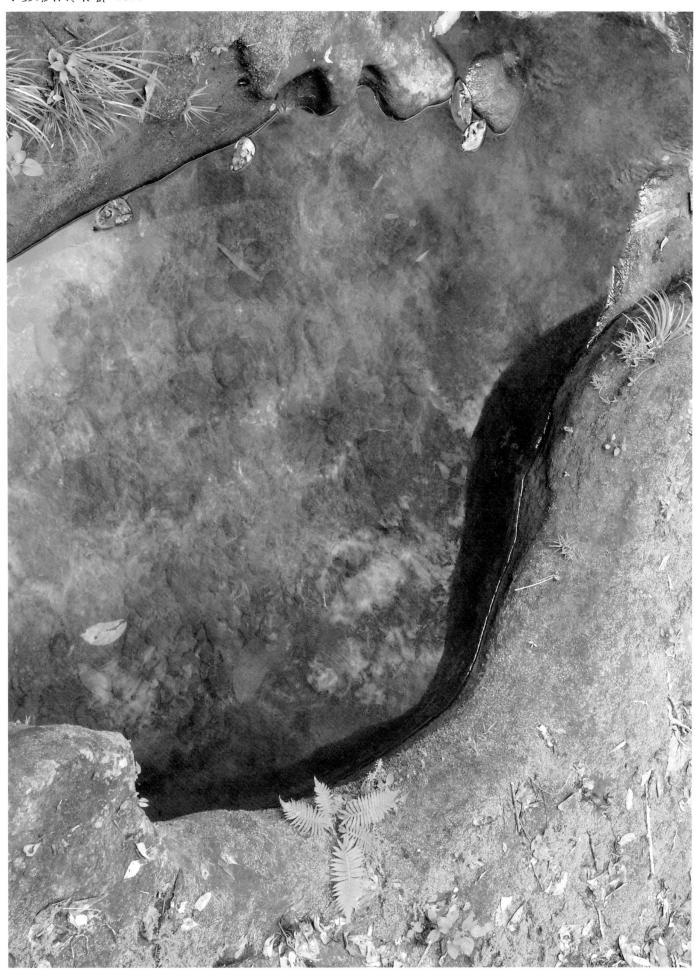

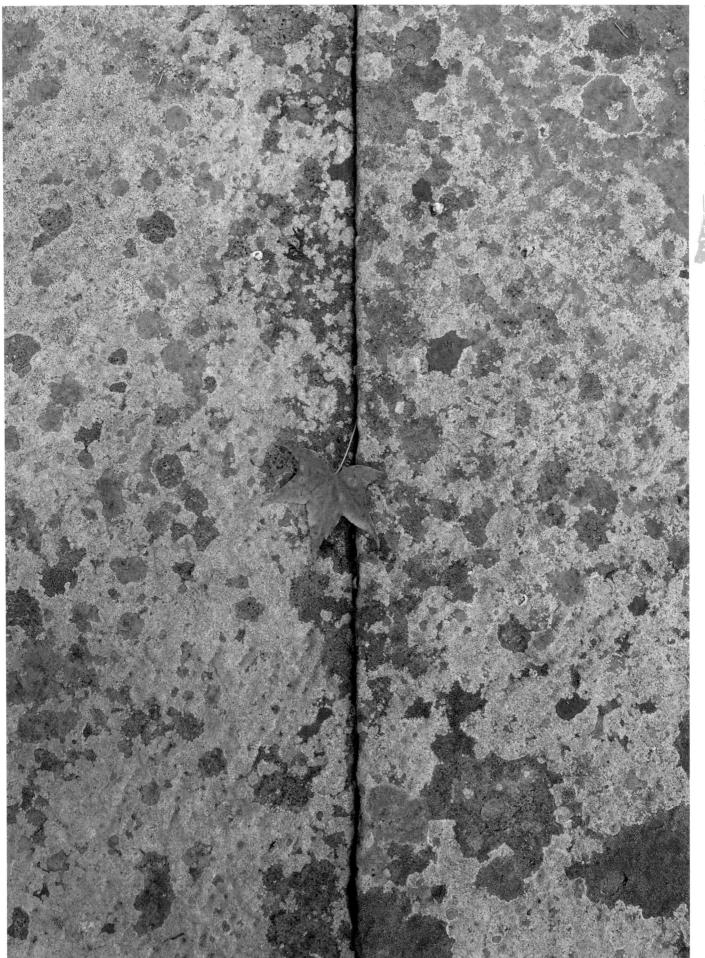

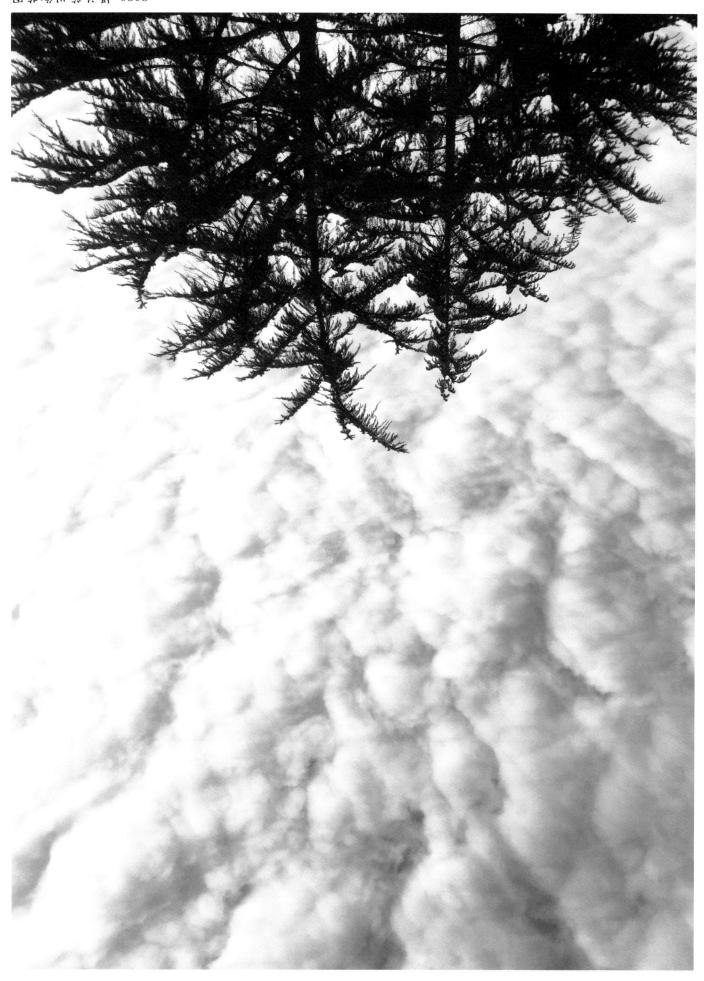

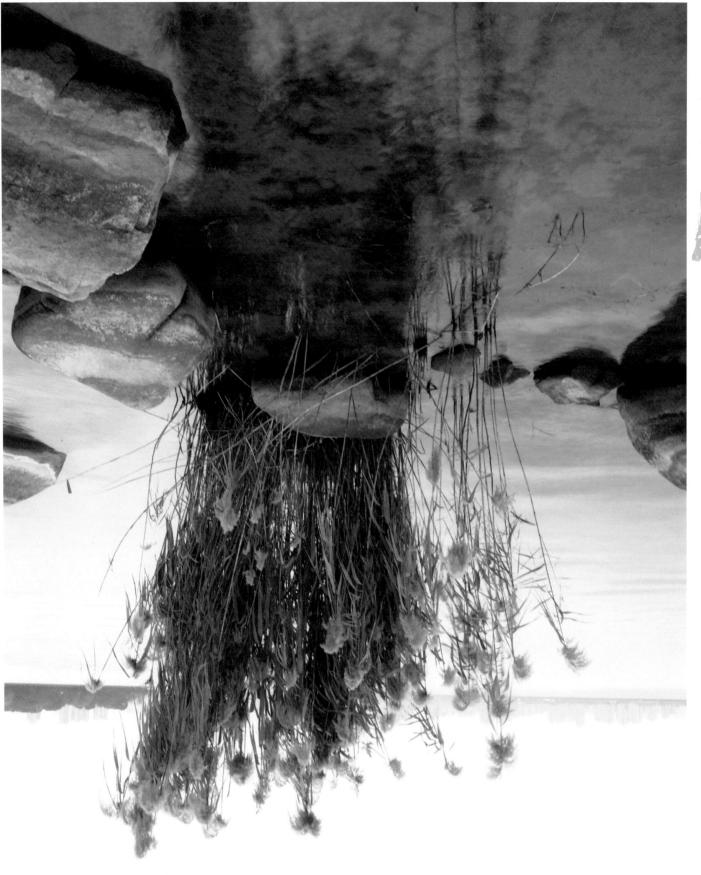

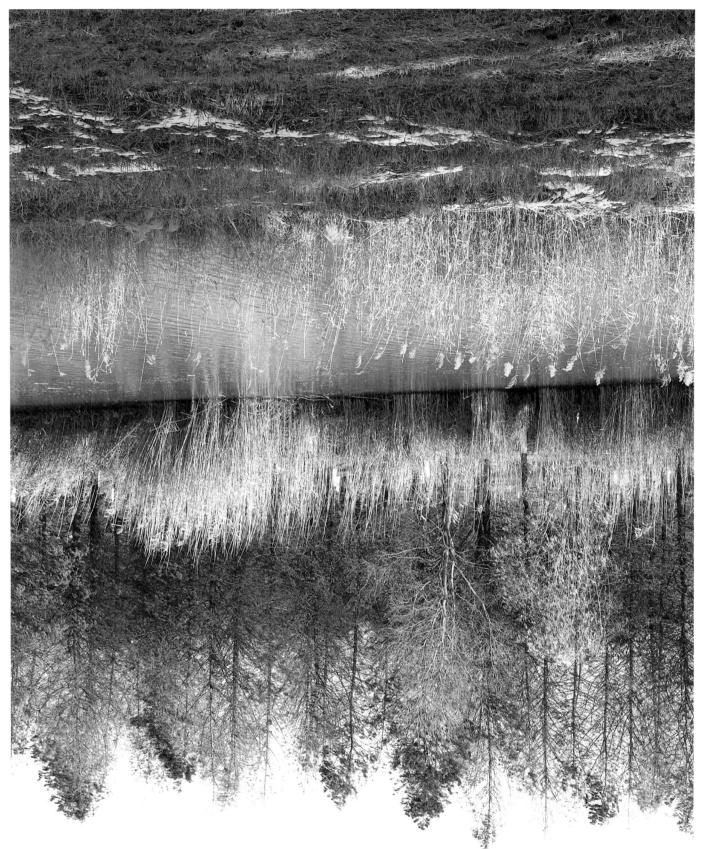

園公此濕膨太州蘓洛縣 0202

一年一十一年國古典美學品勢(2007-2022

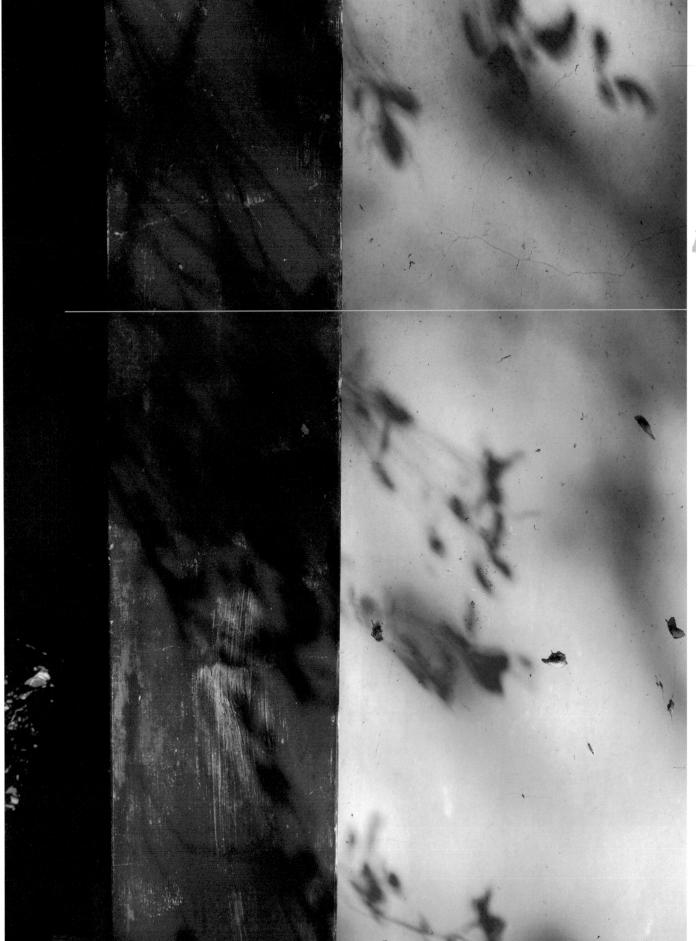

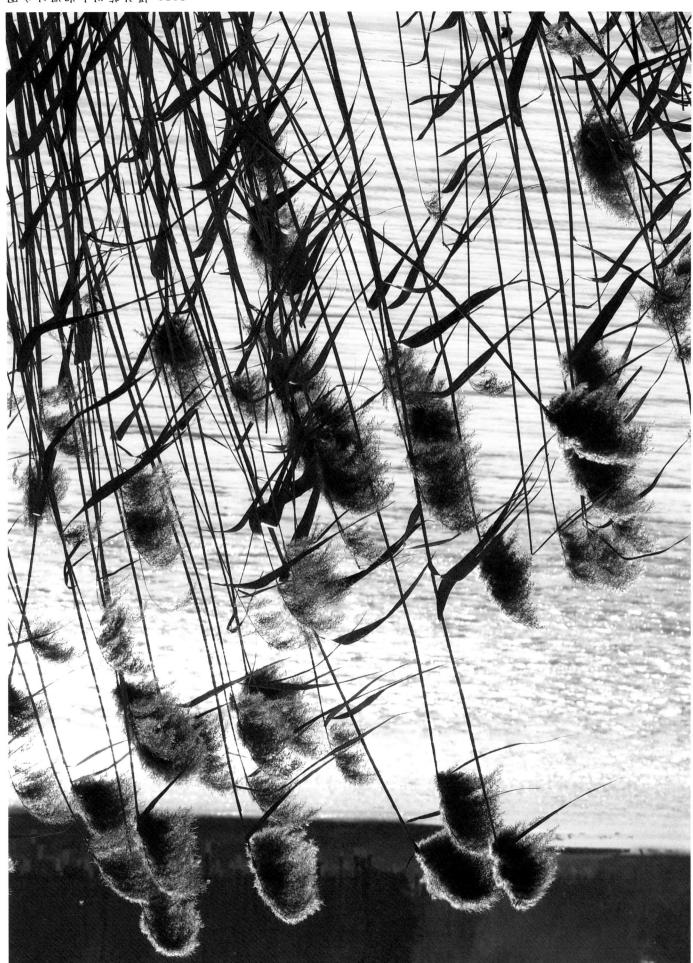

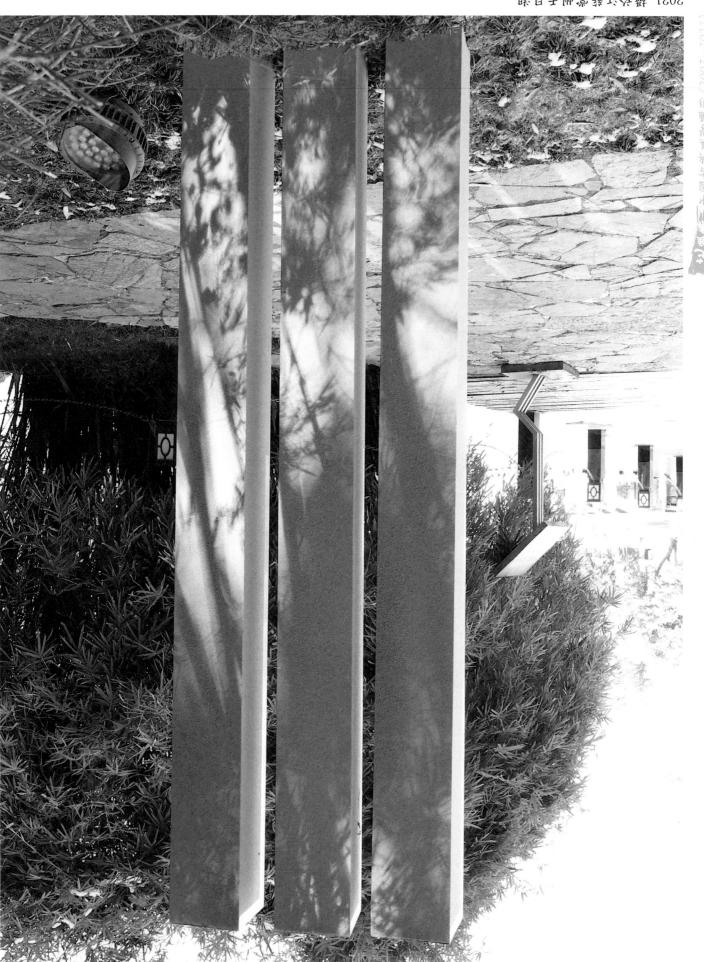

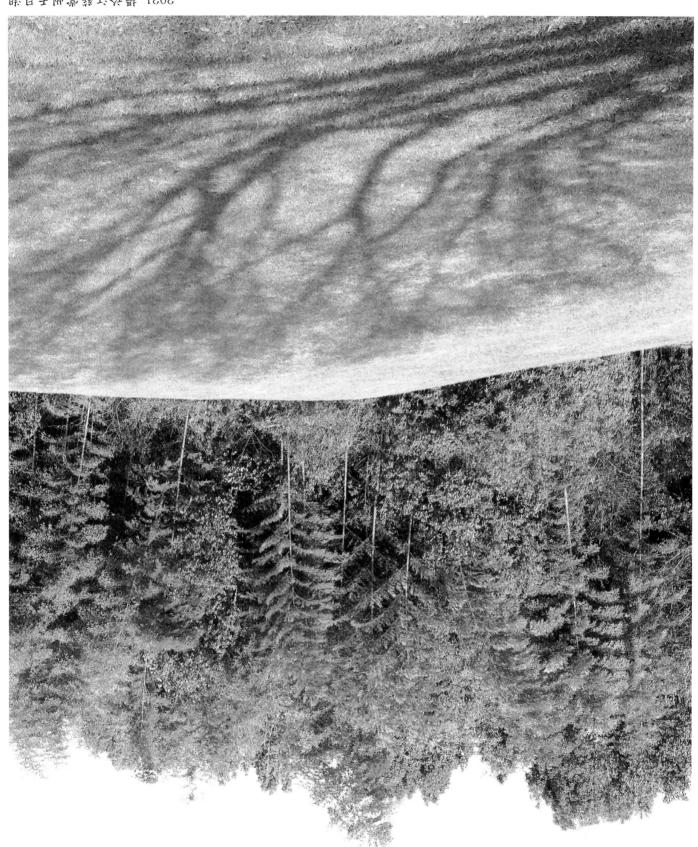

版目天州常蘓式於攝 ISOS

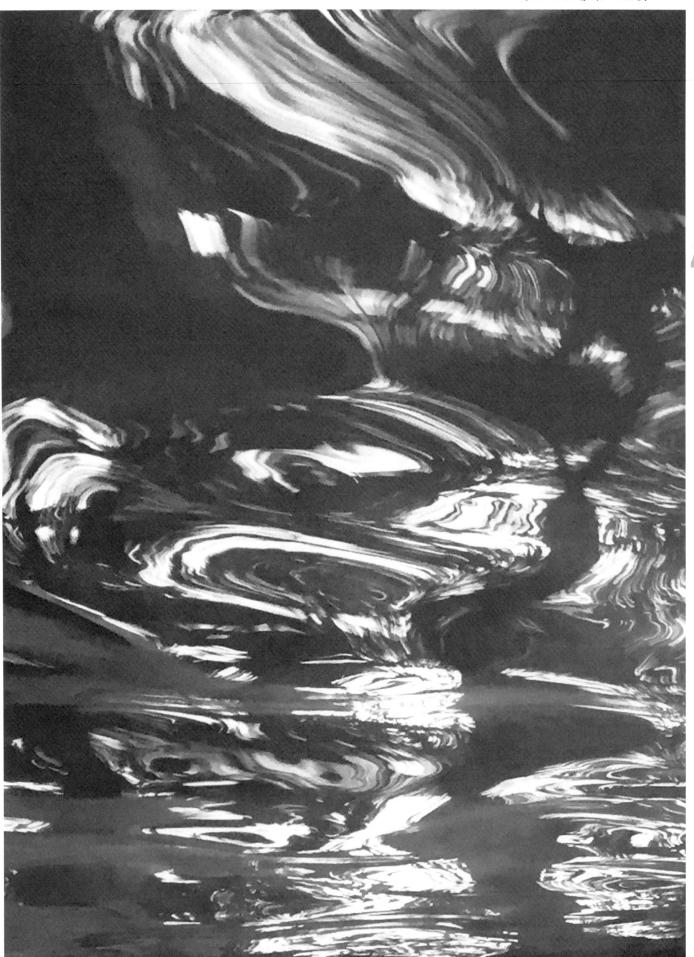

膨目天州常蘓式於攝 ISOS

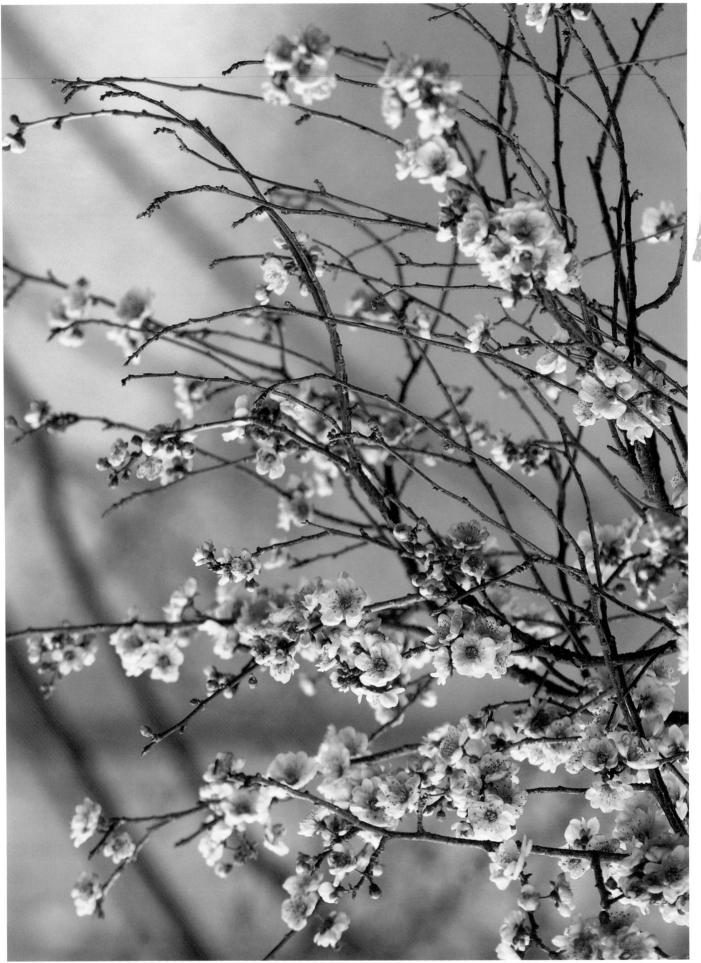

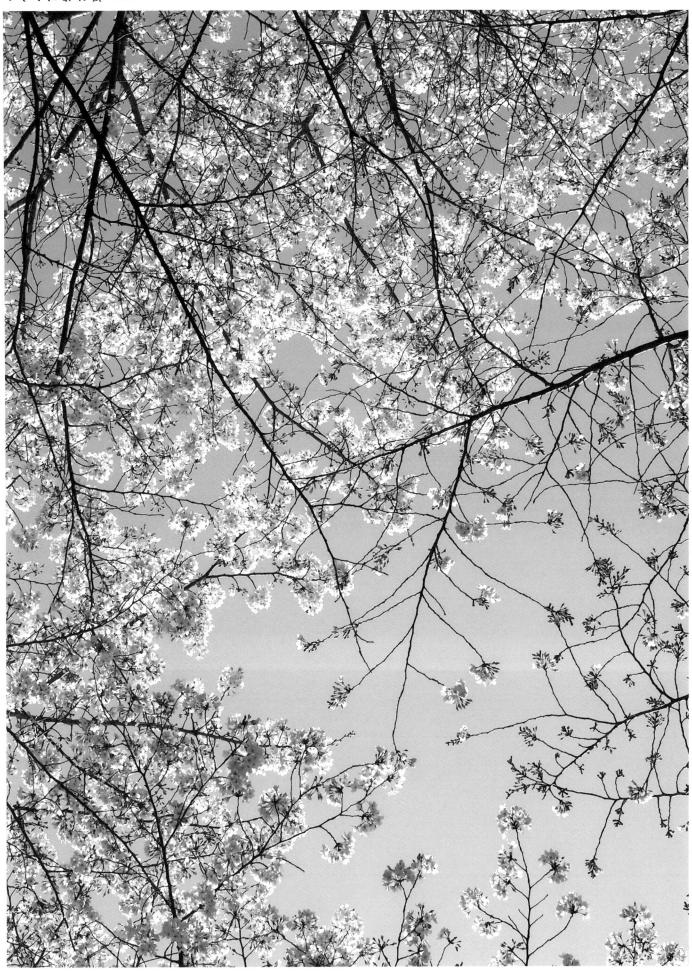

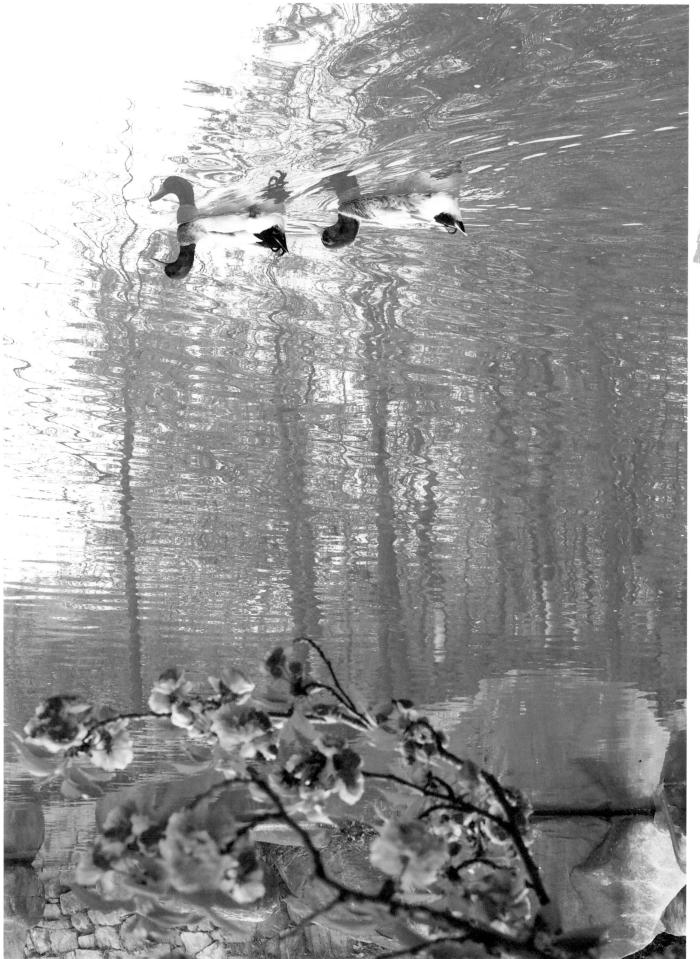

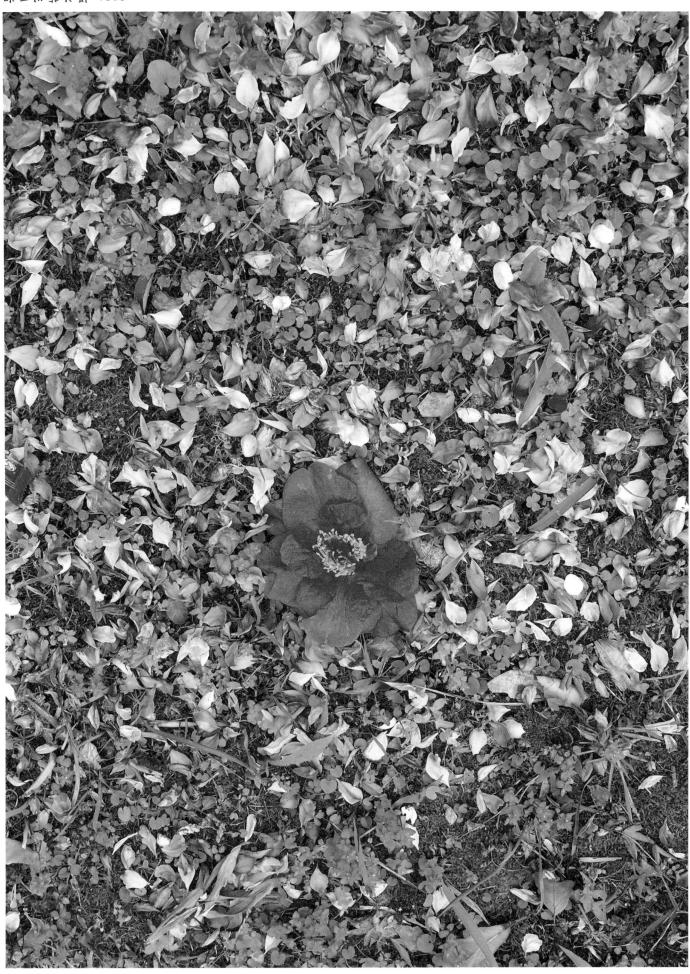

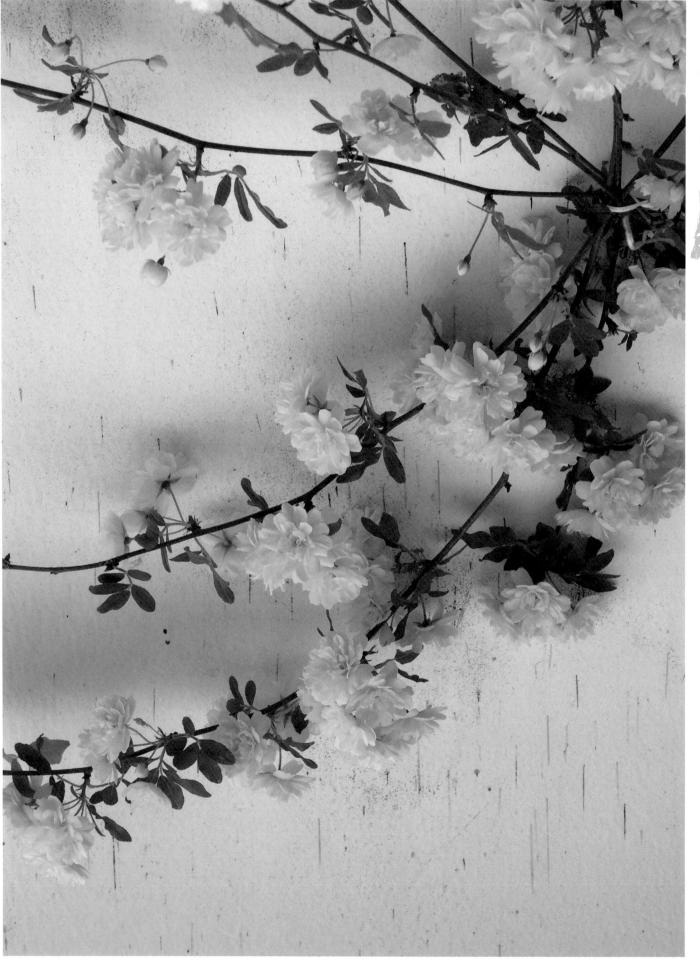

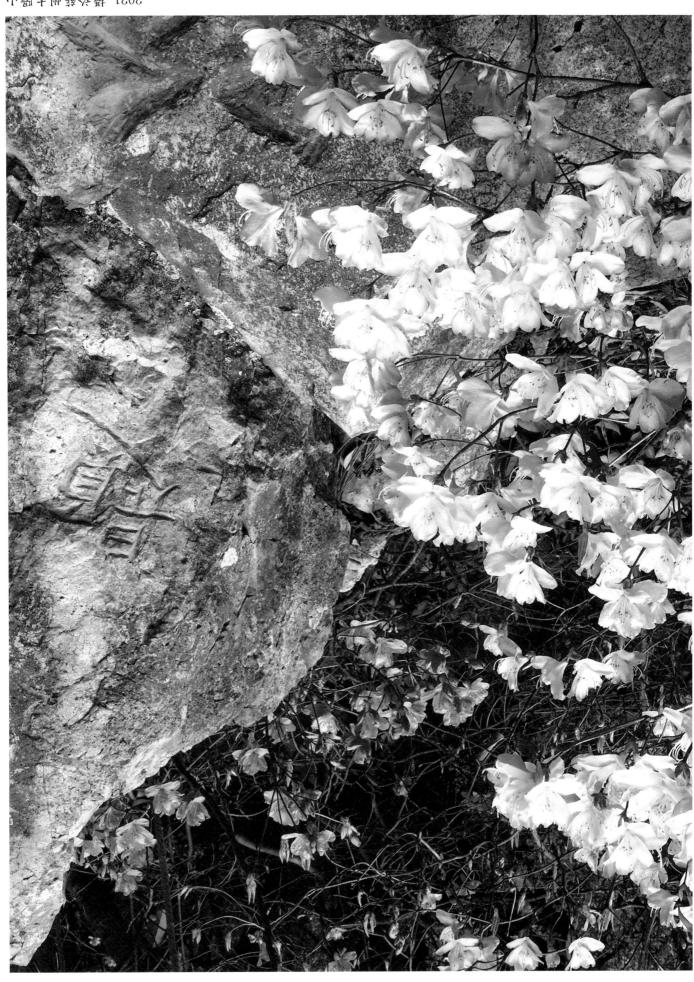

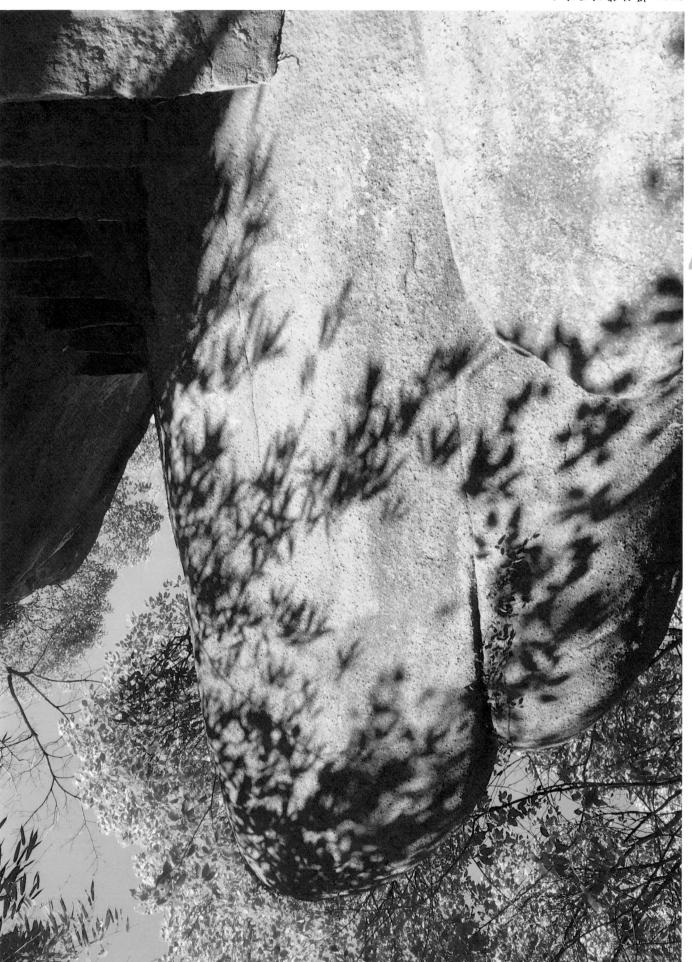

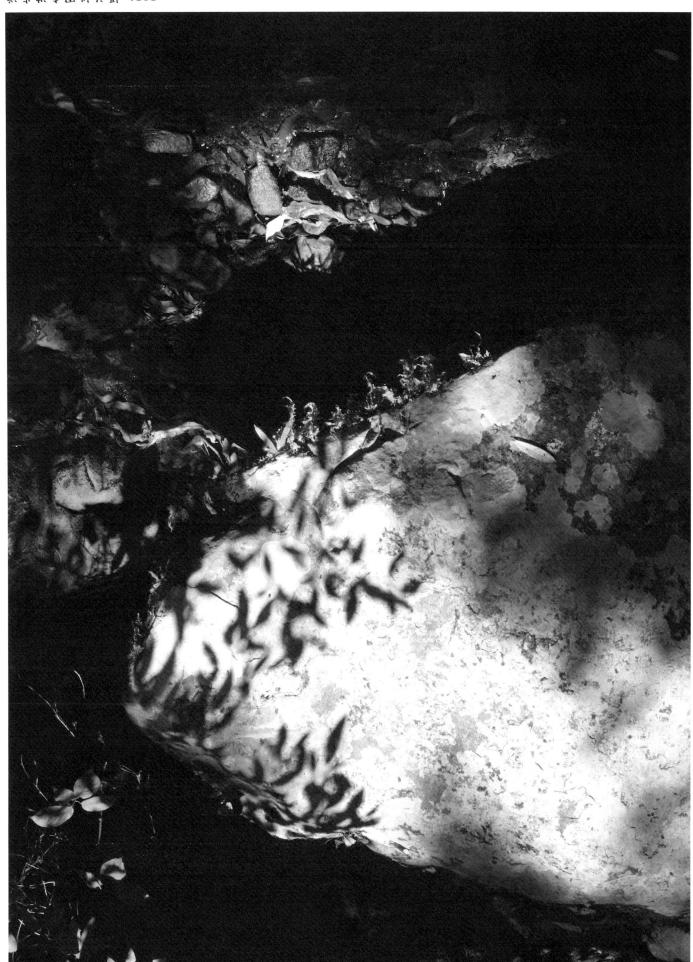

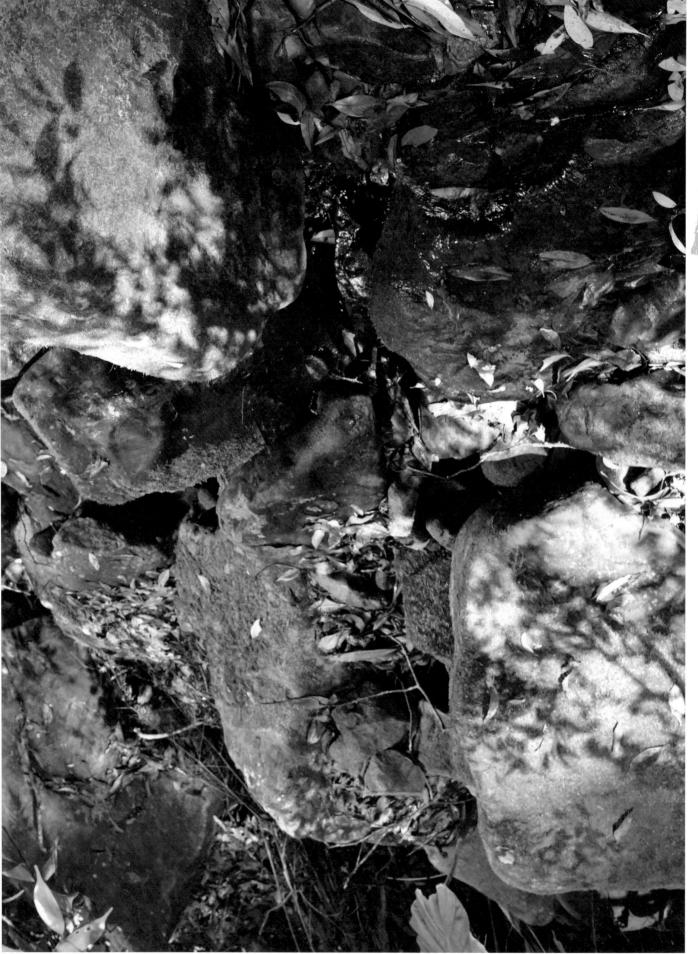

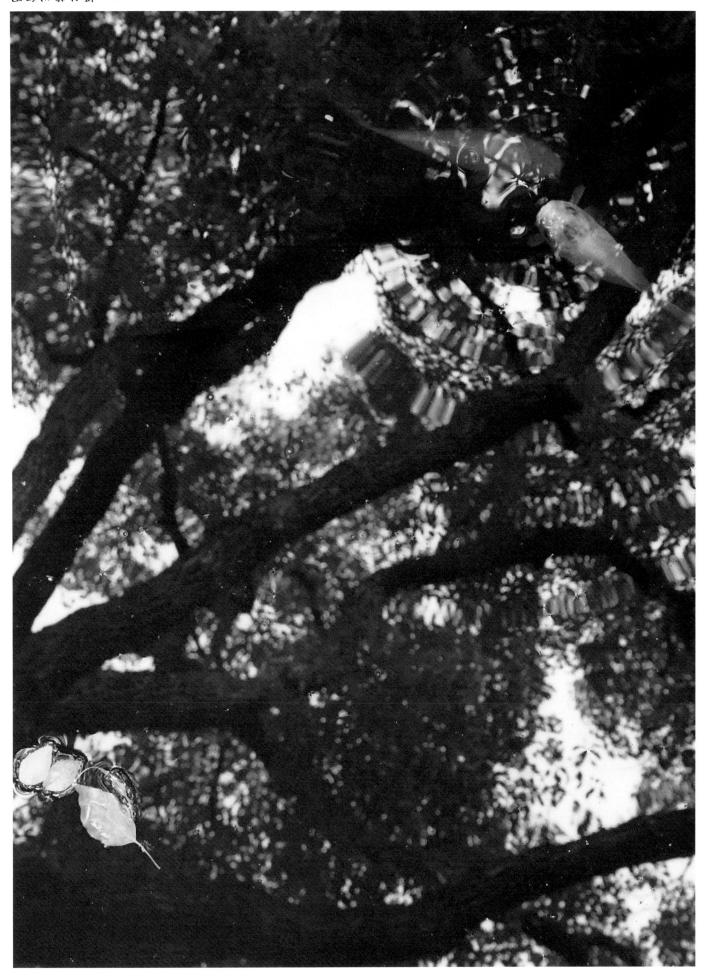

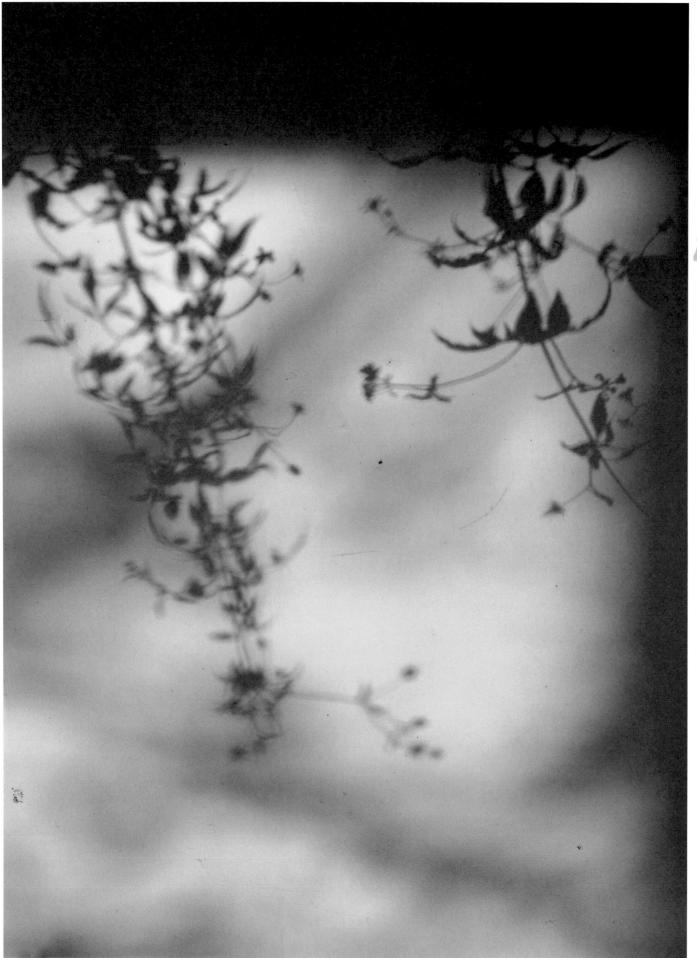

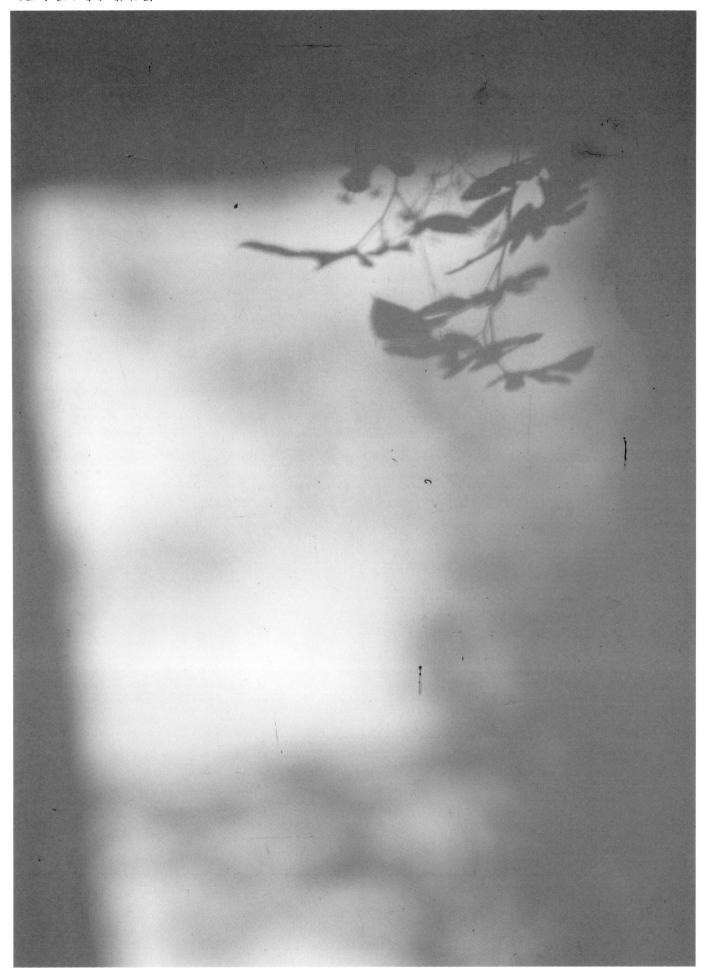

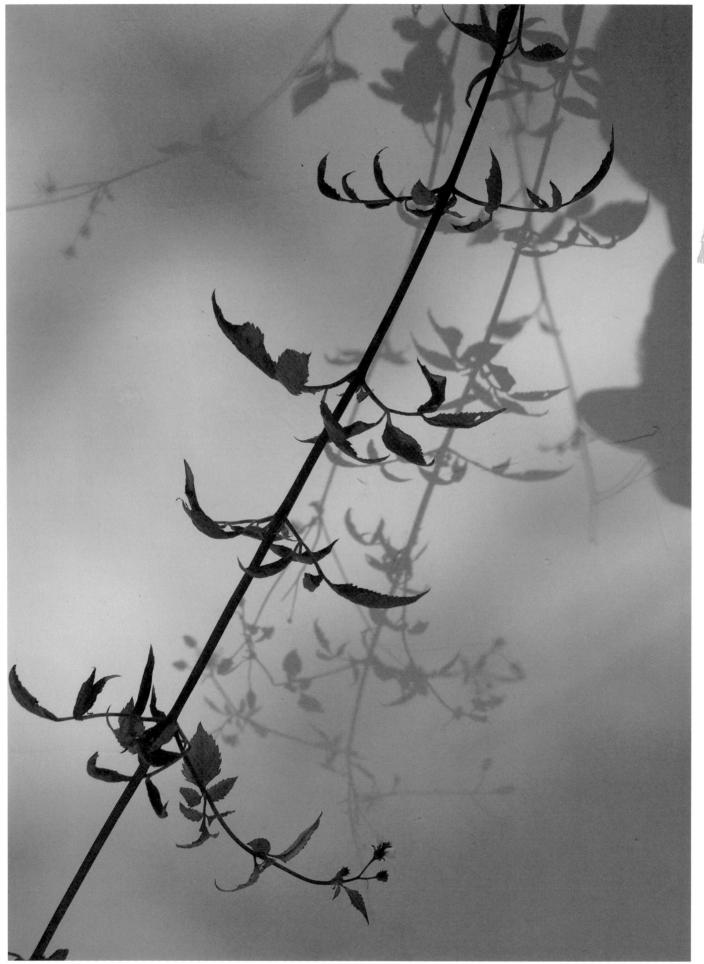

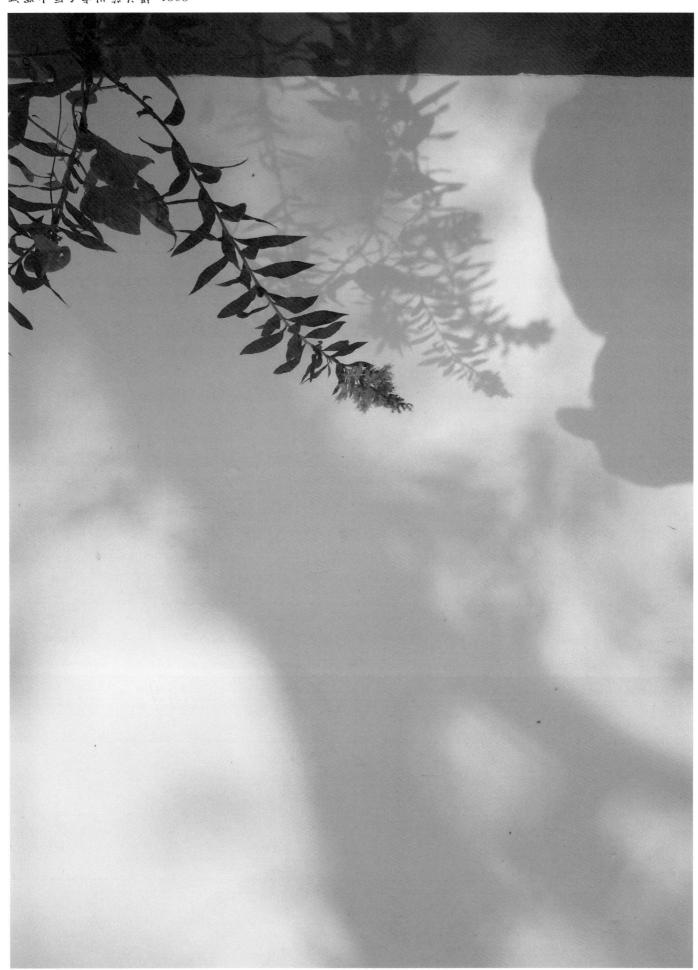

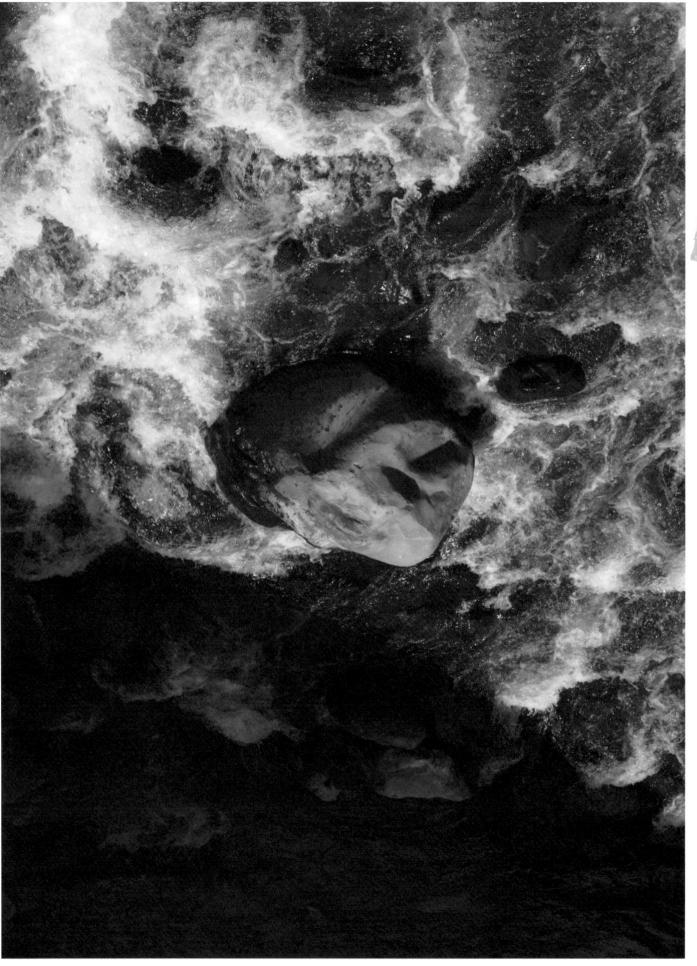

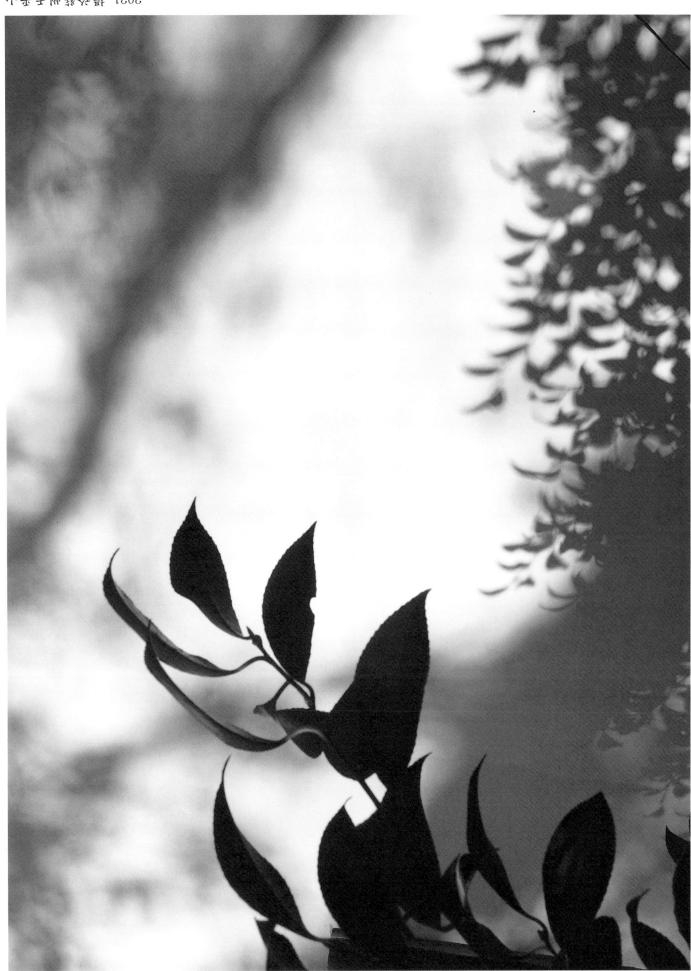

山平天州蘓汝斠 ISOS

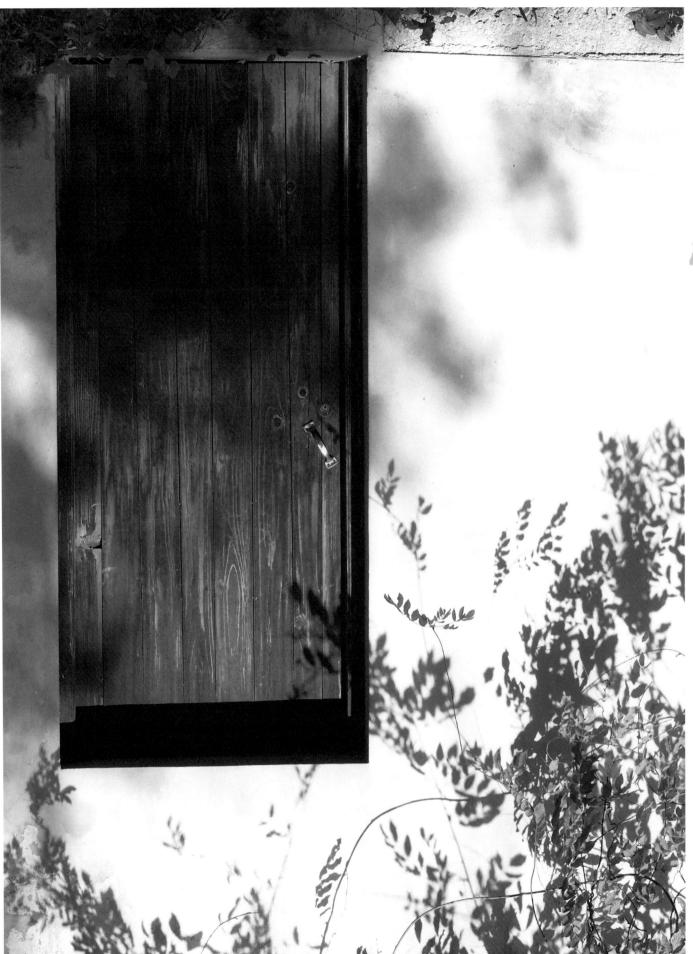

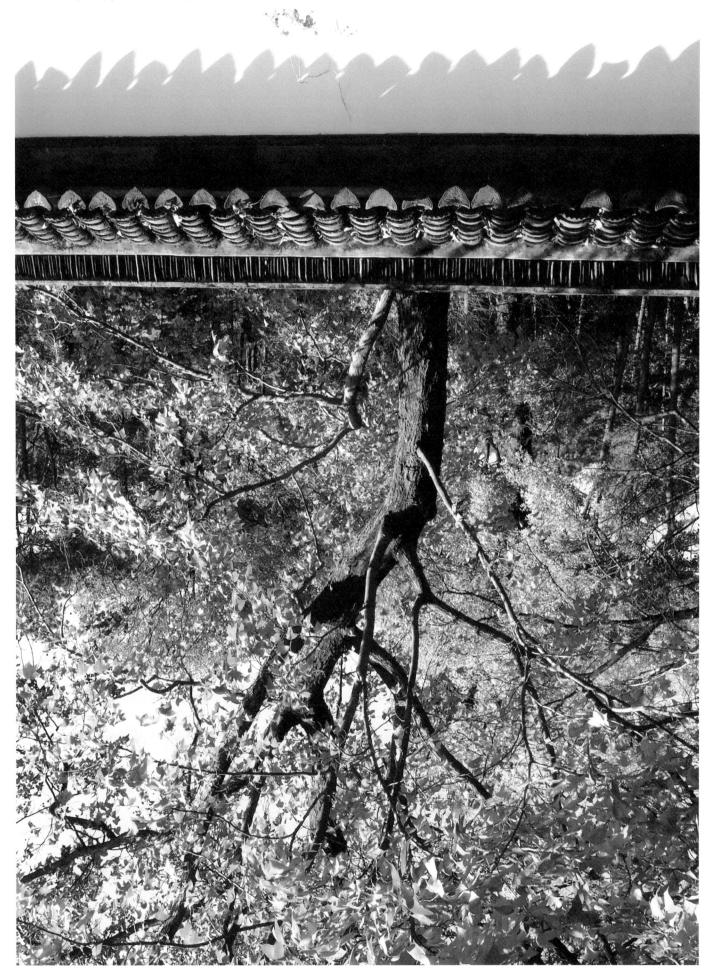

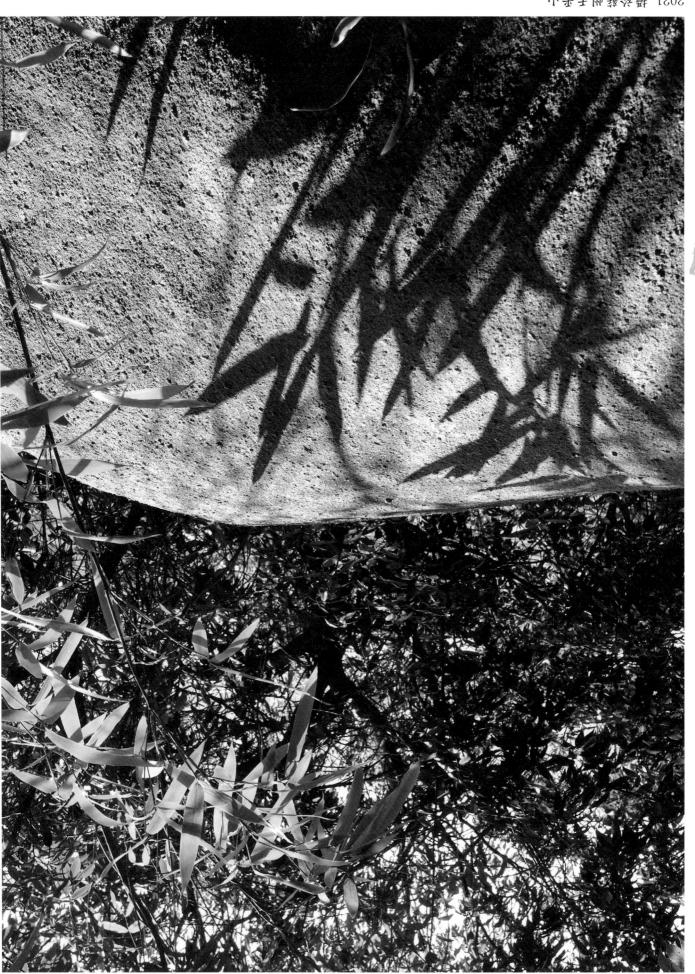

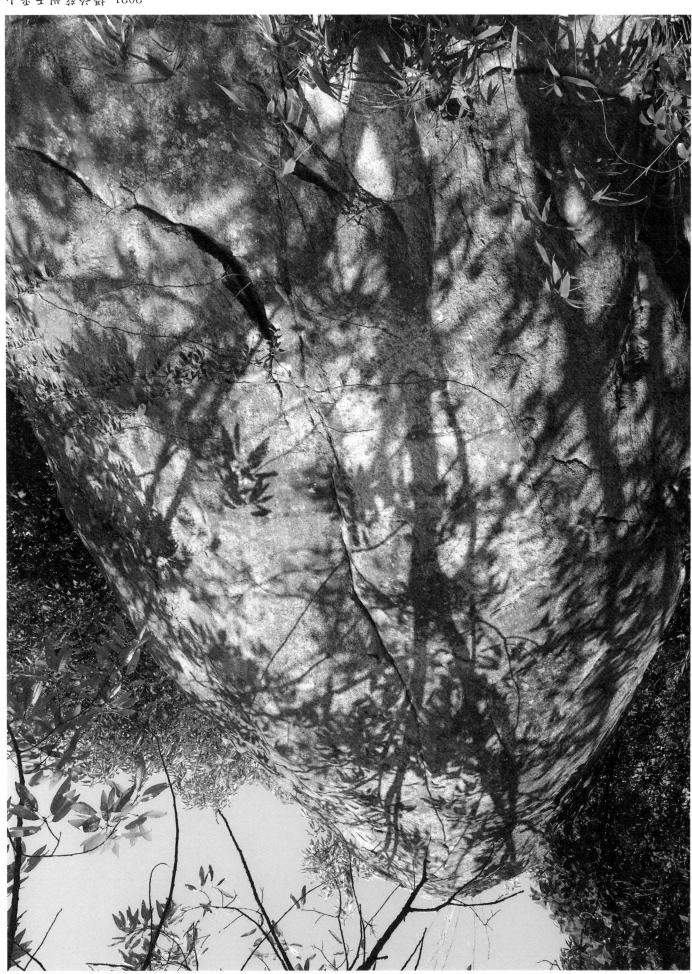

山平天州蘓珍斠 ISOS

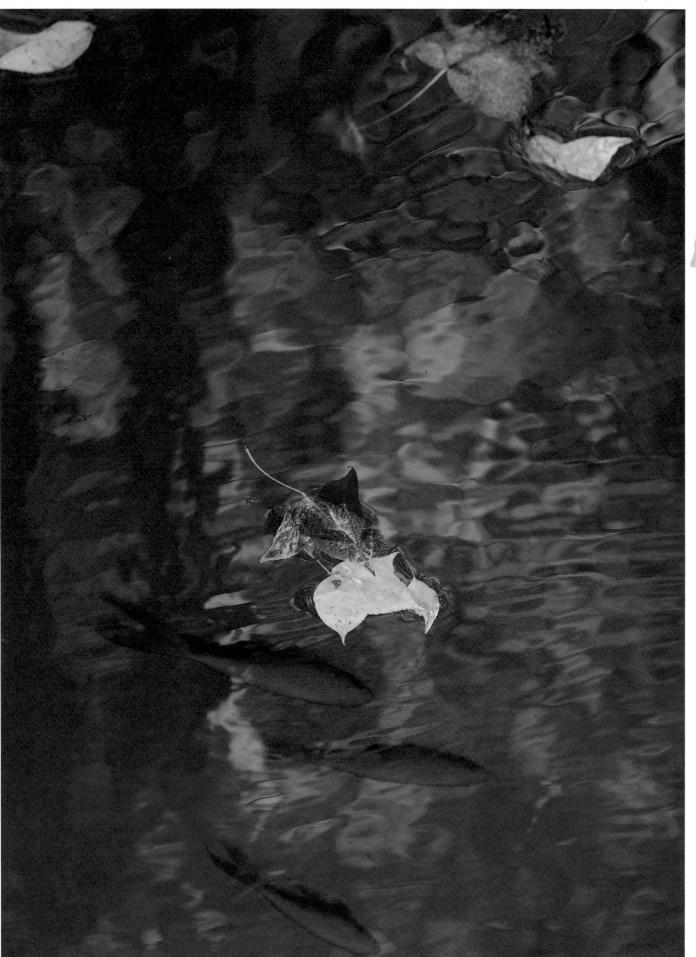

山平天州蘓汝斠 ISOS

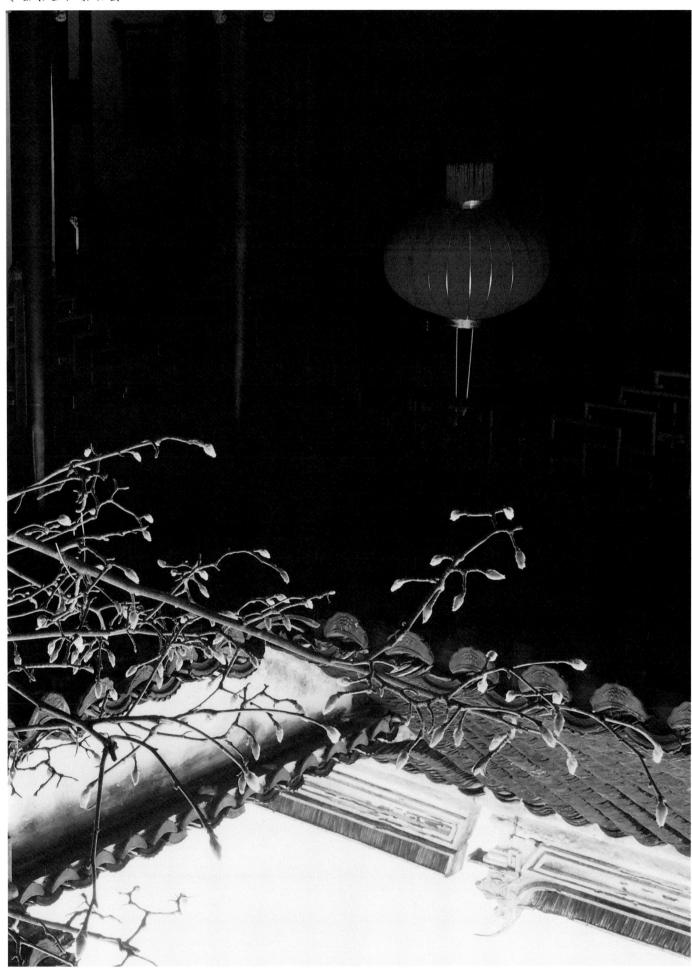

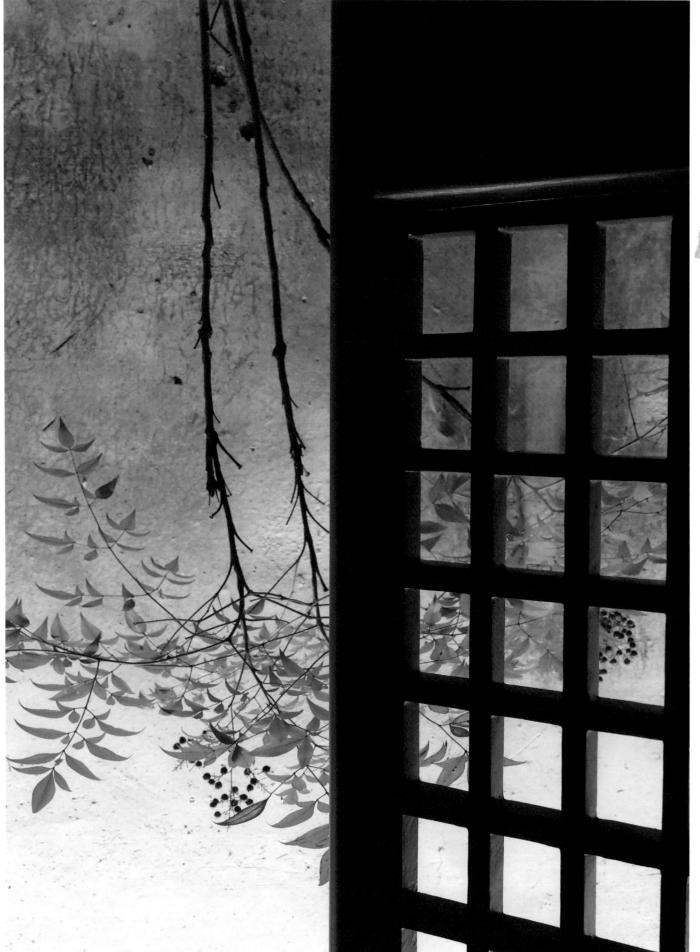

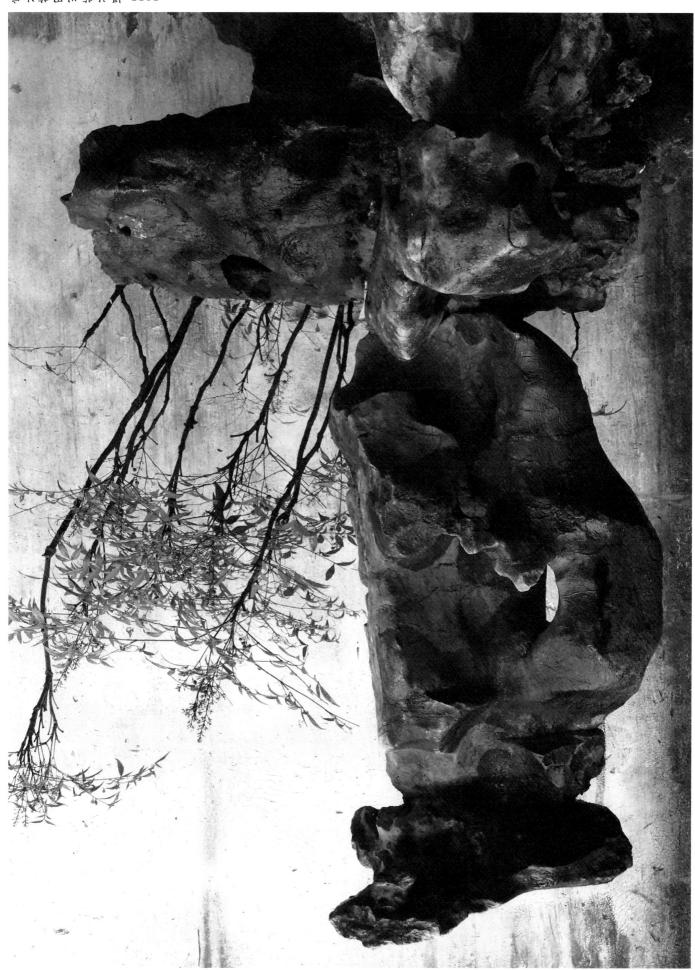

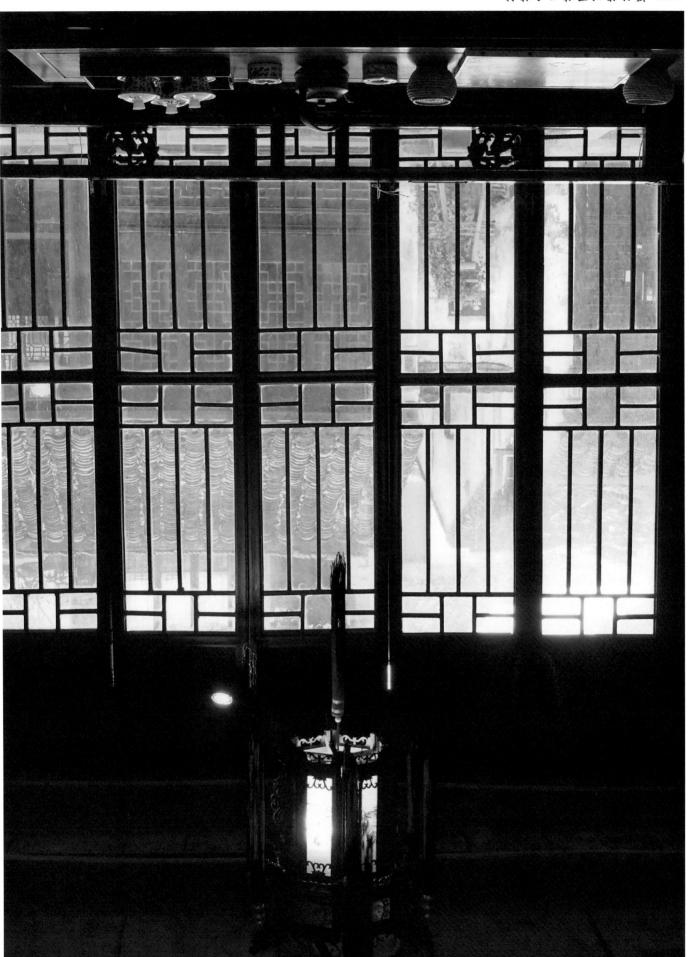

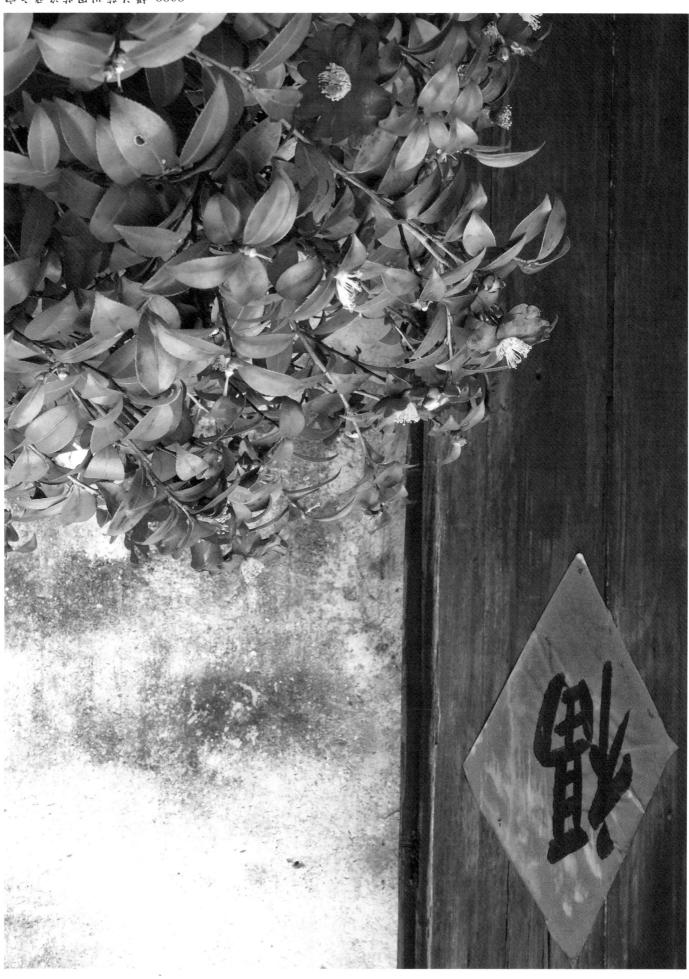

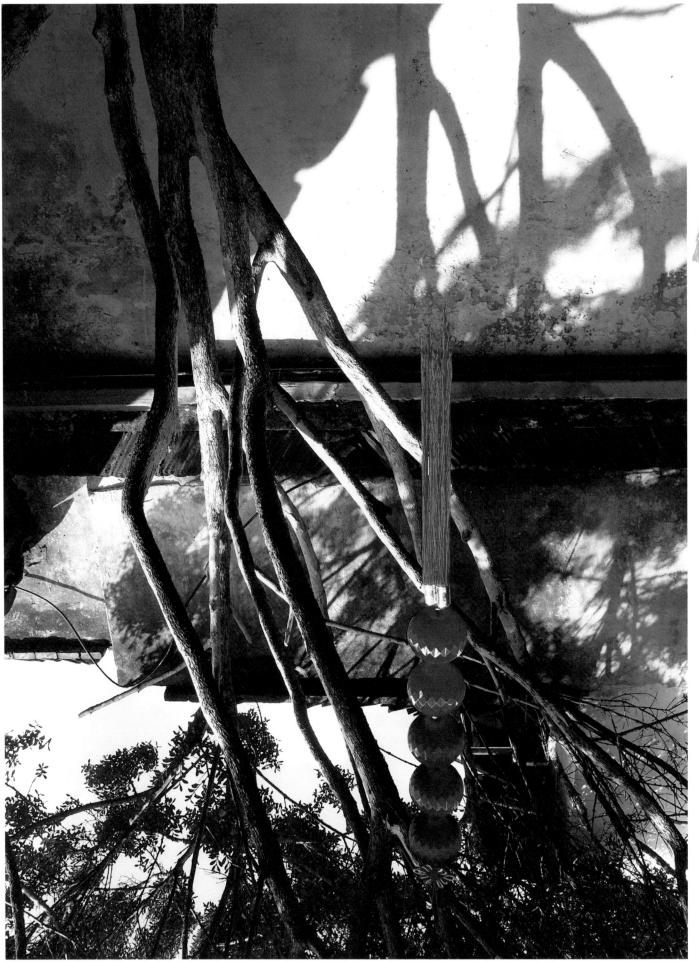

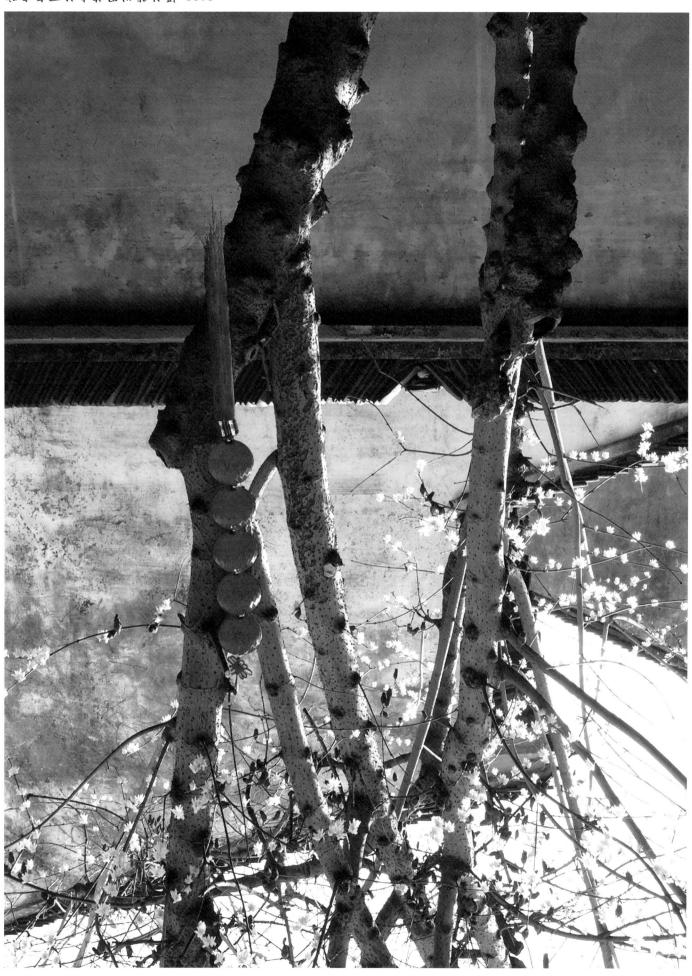

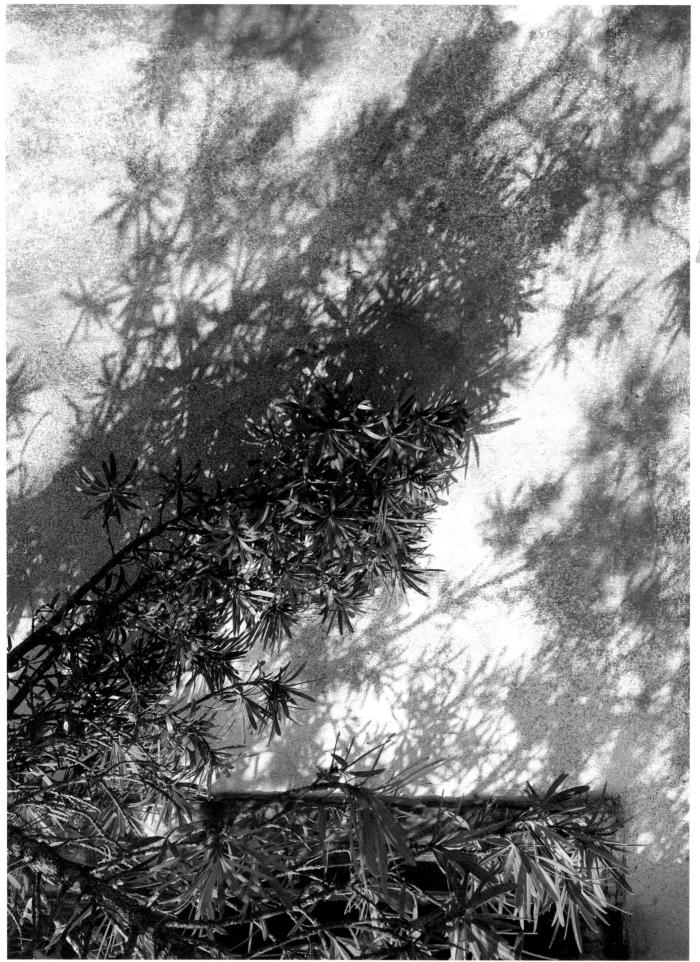

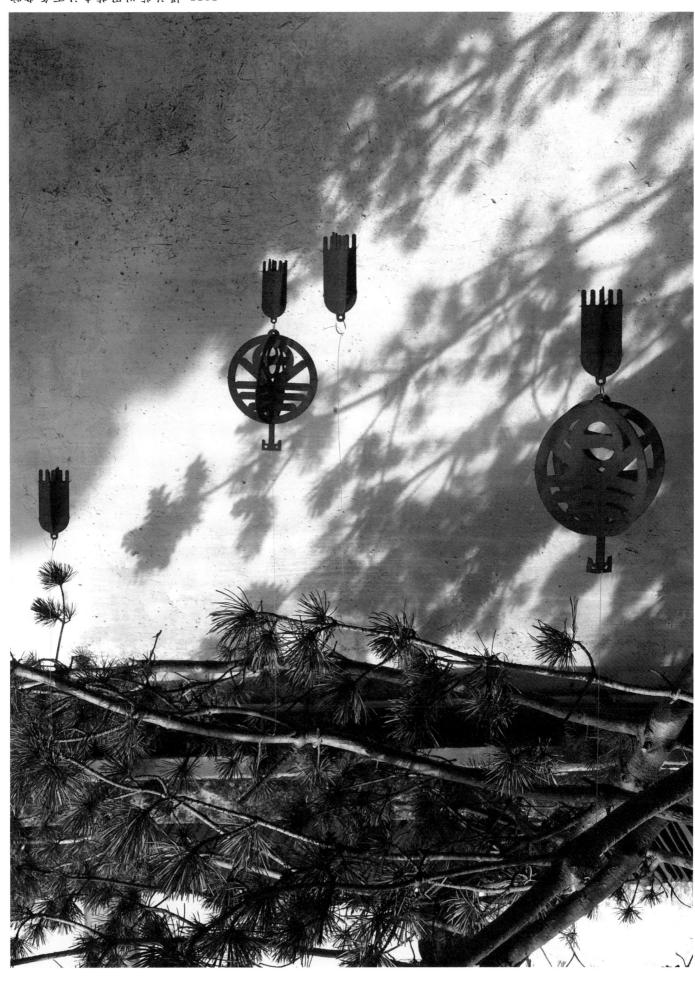

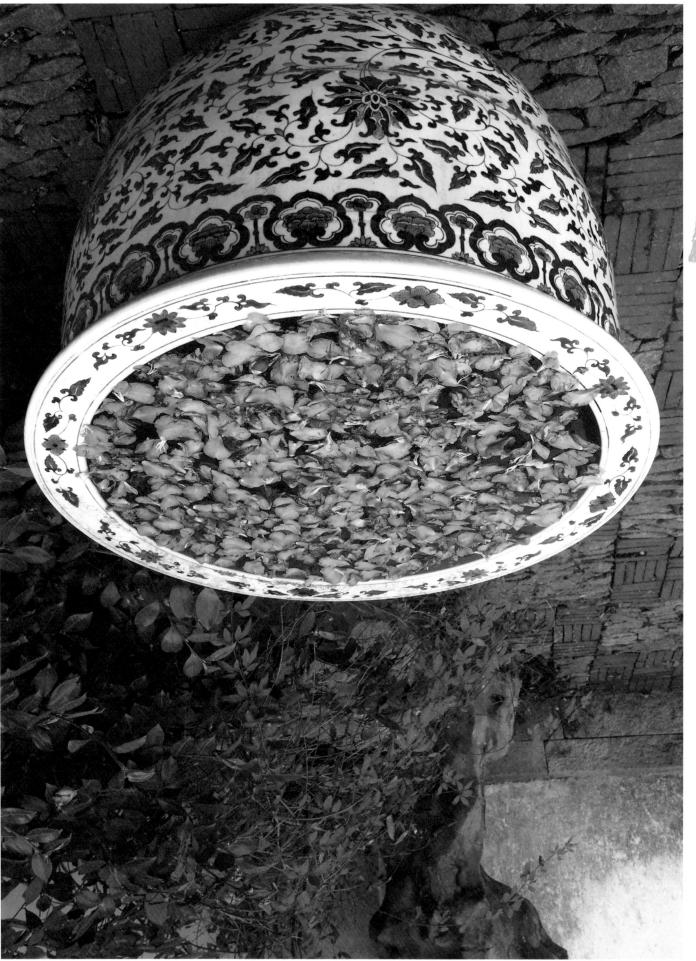

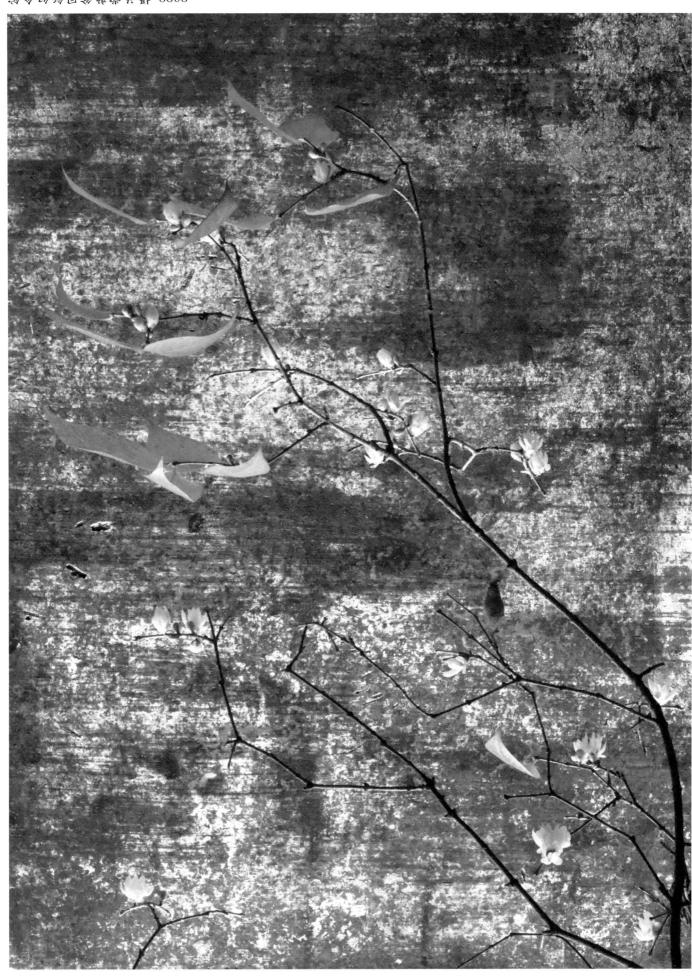

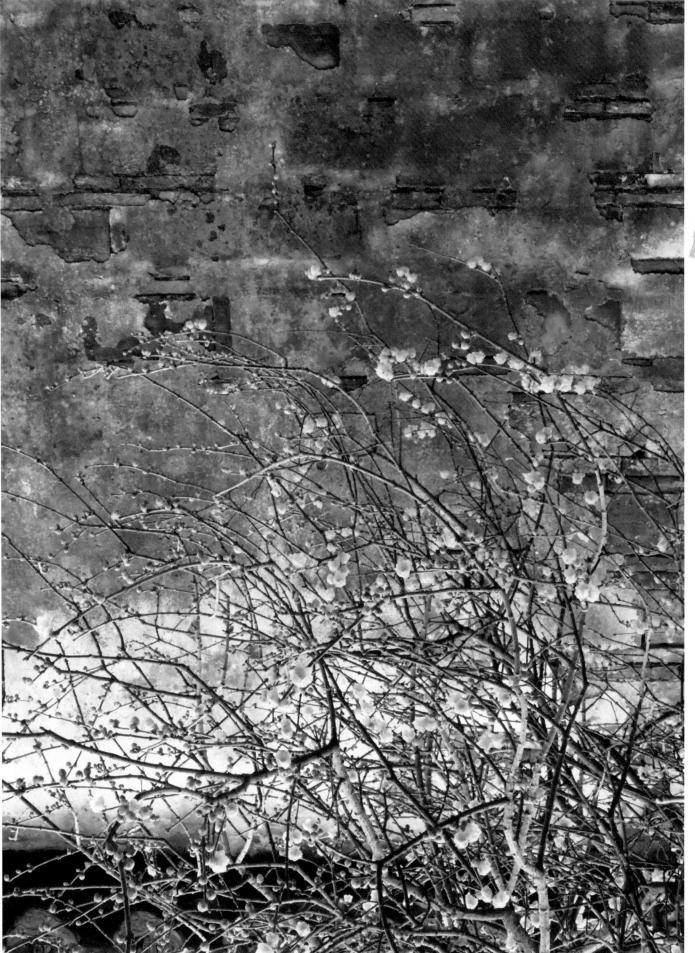

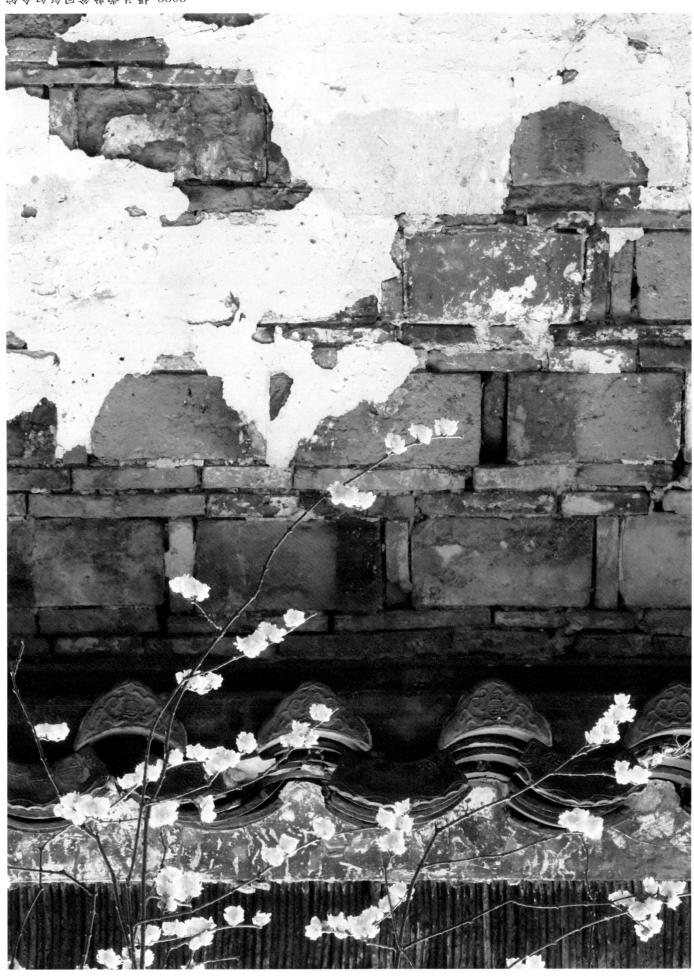

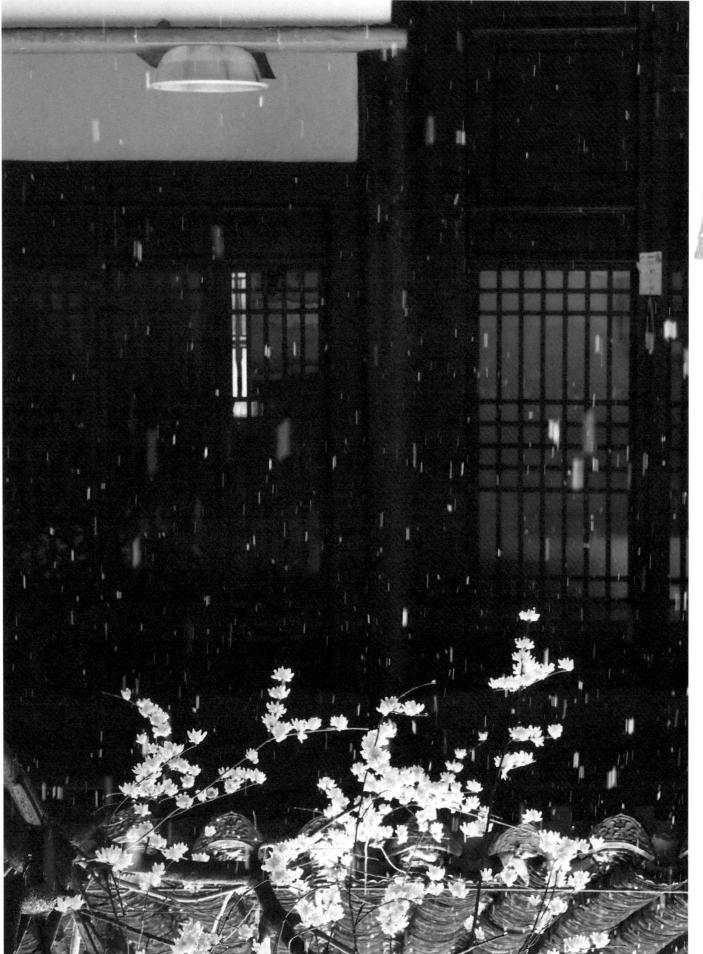

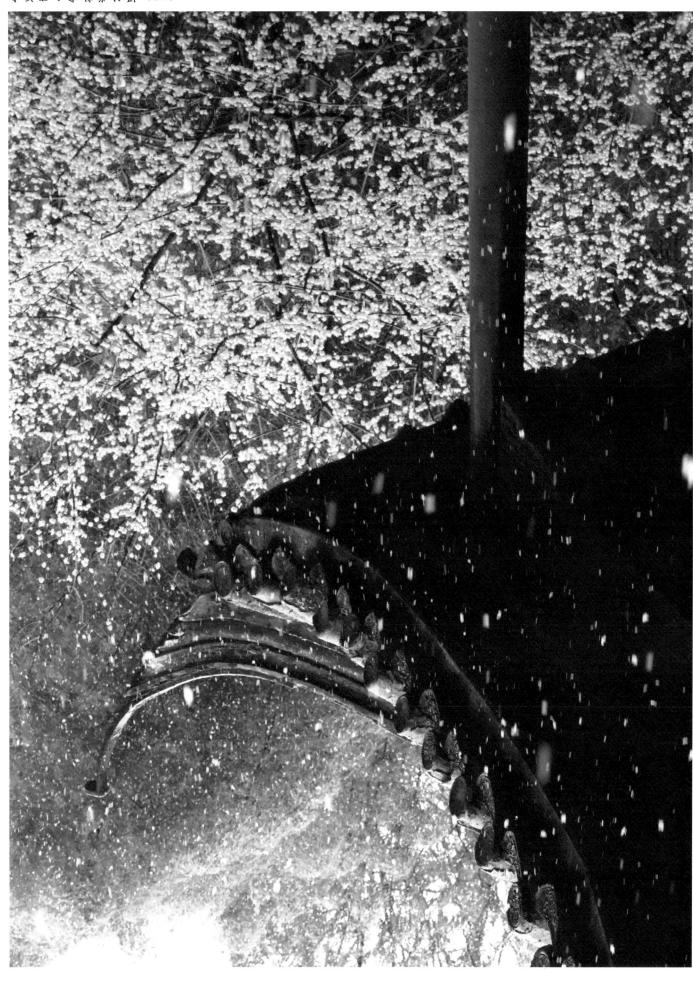

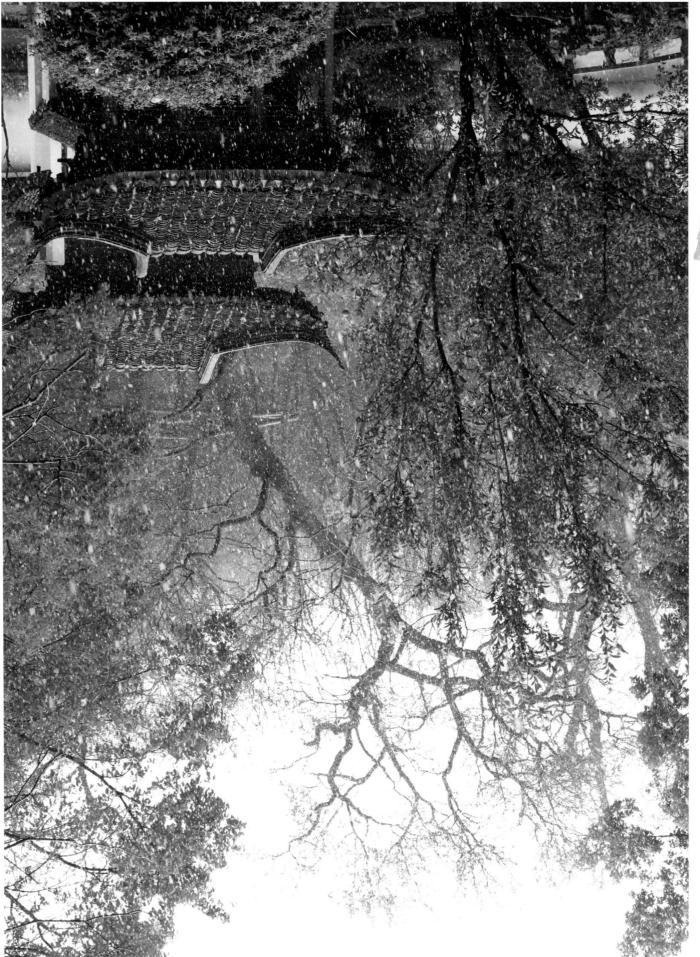

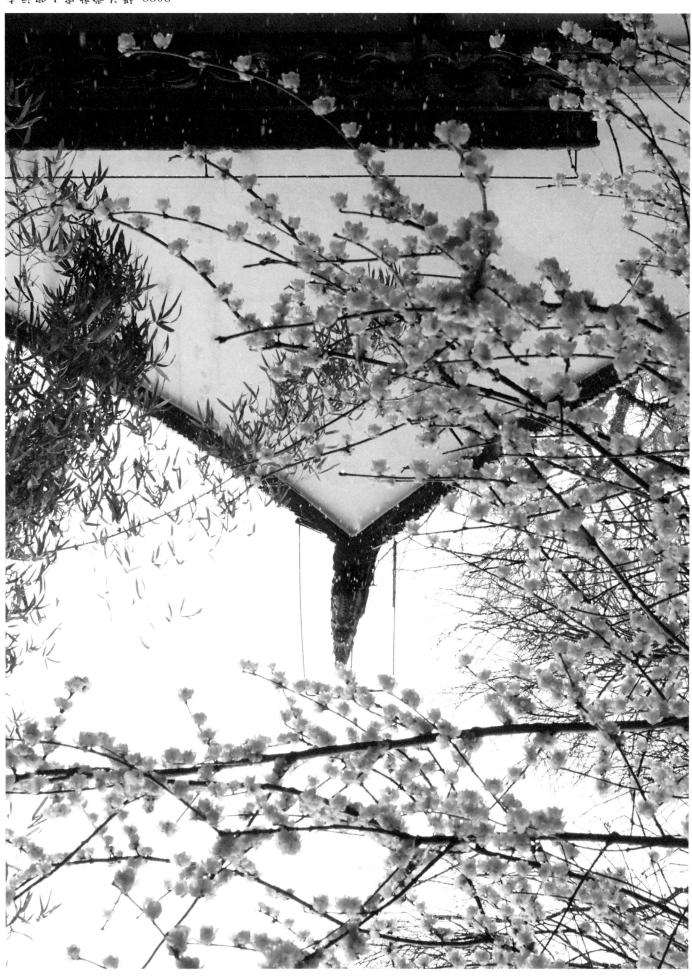

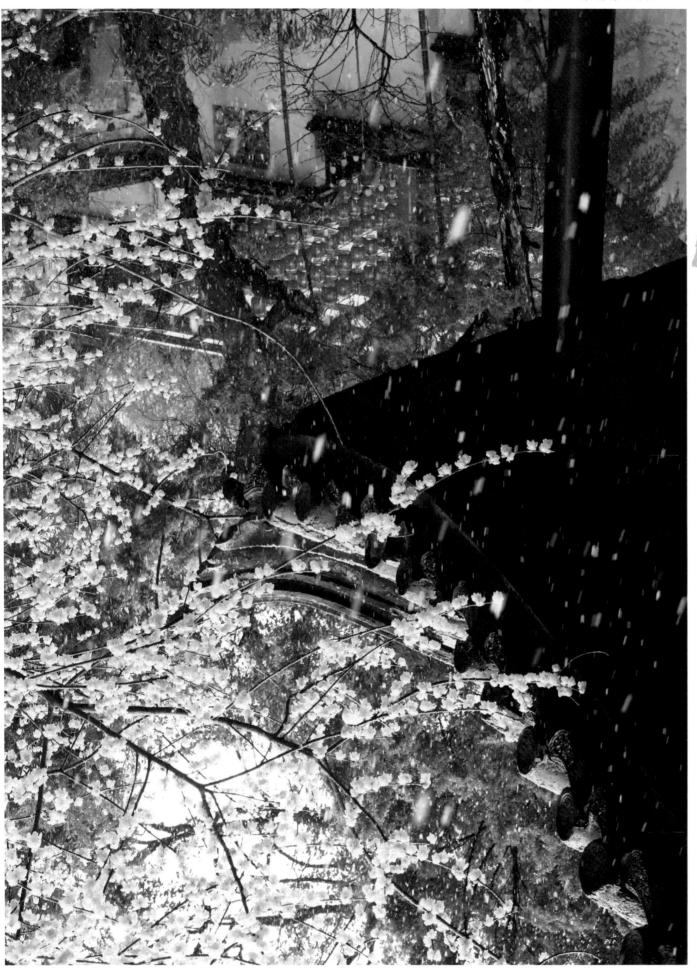

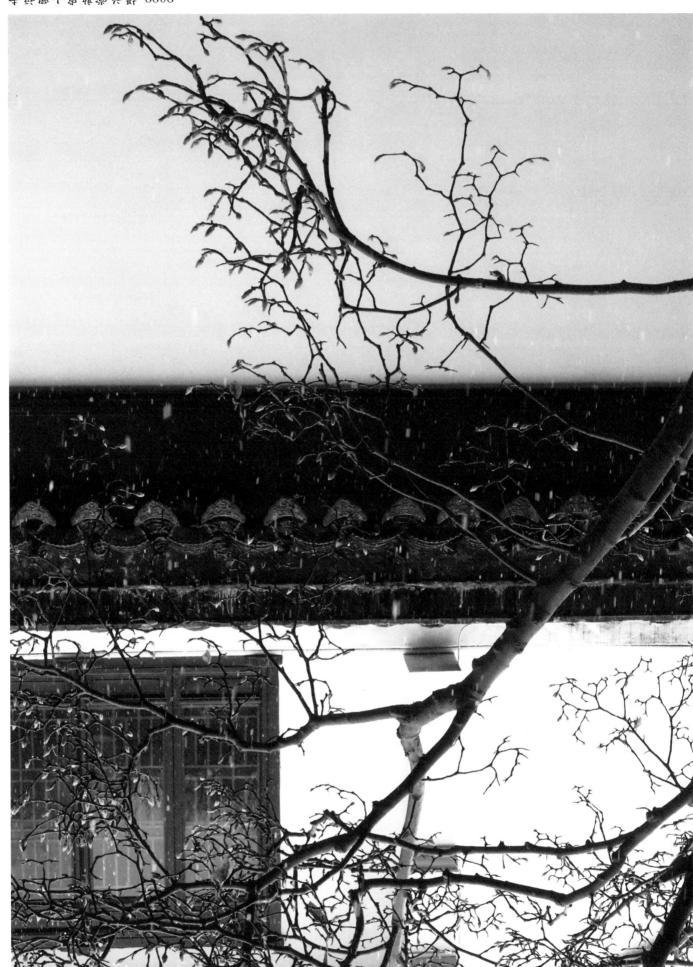

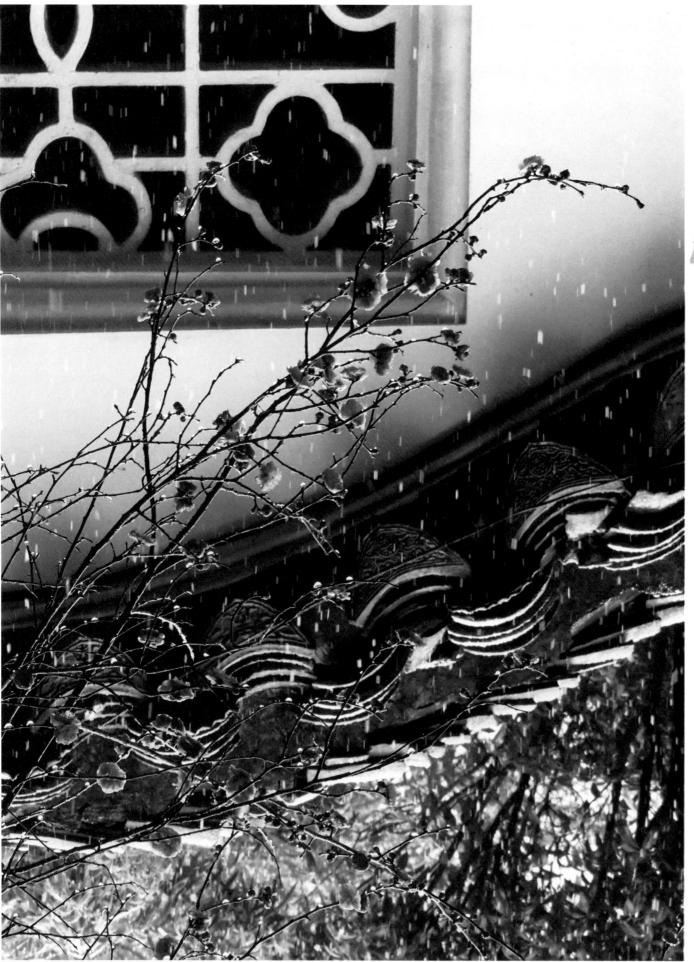

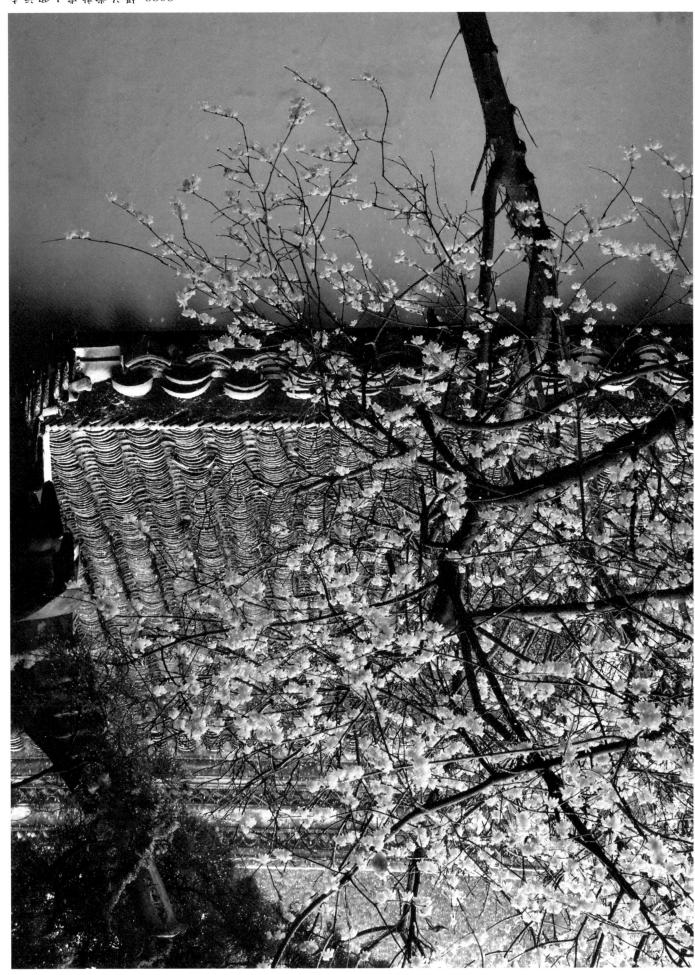

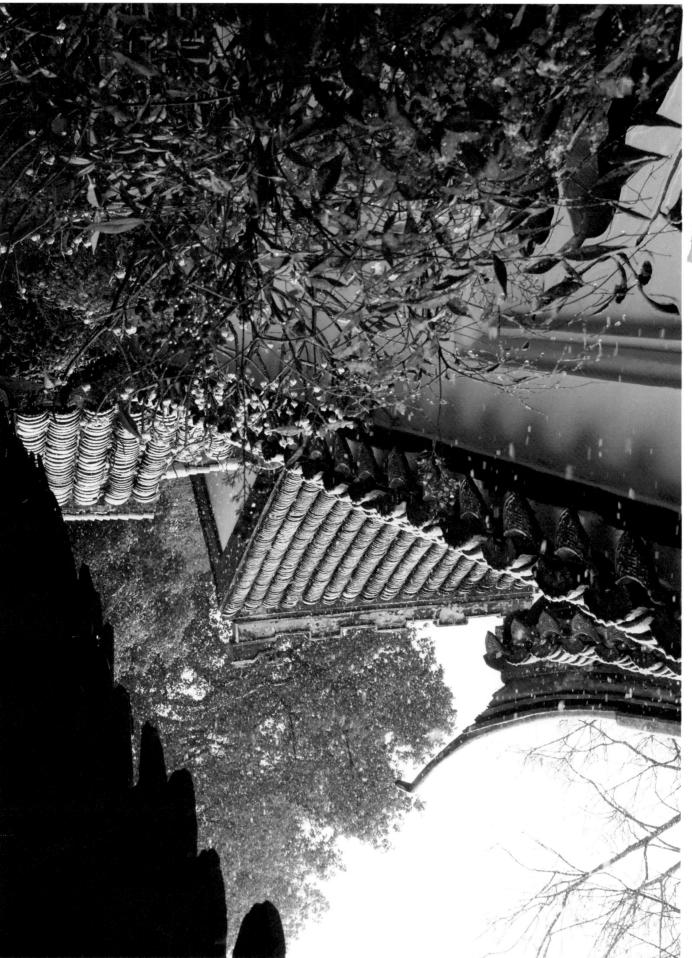

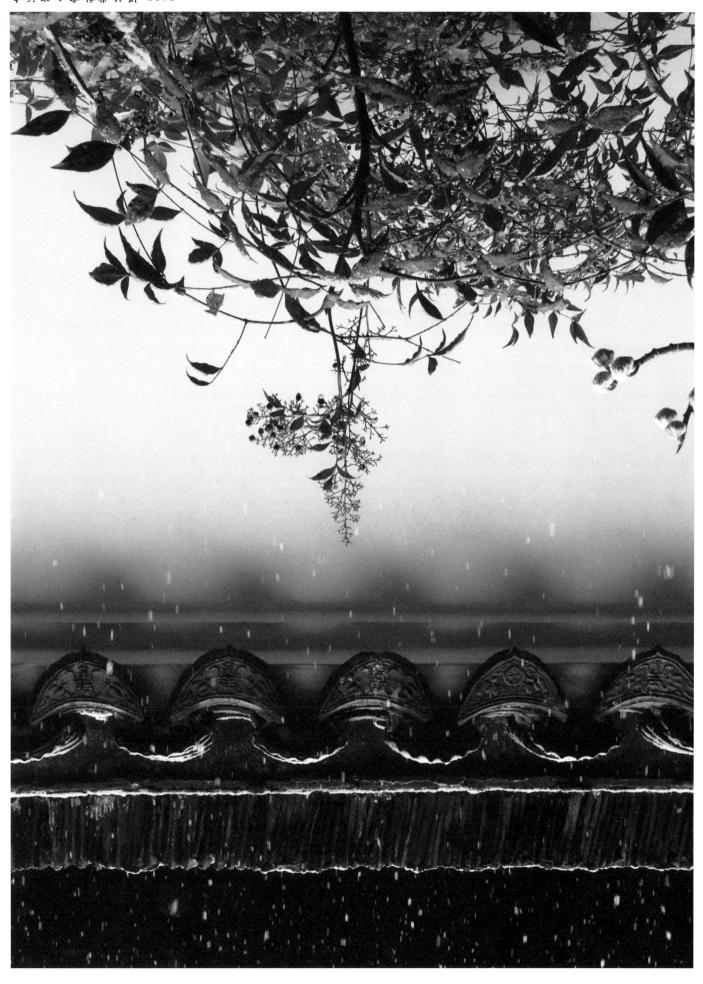

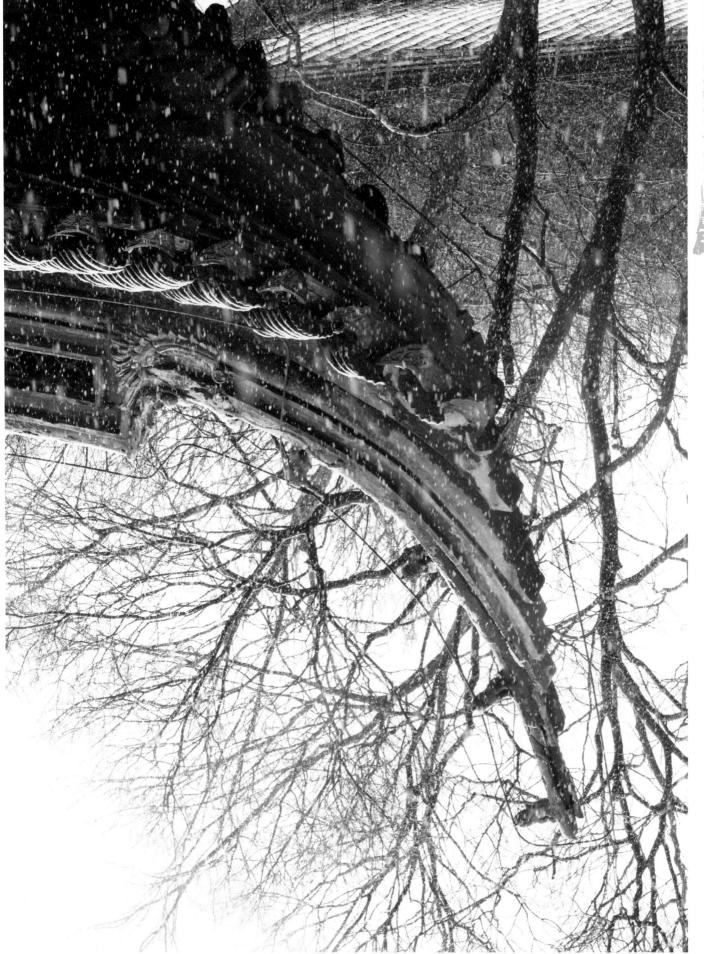

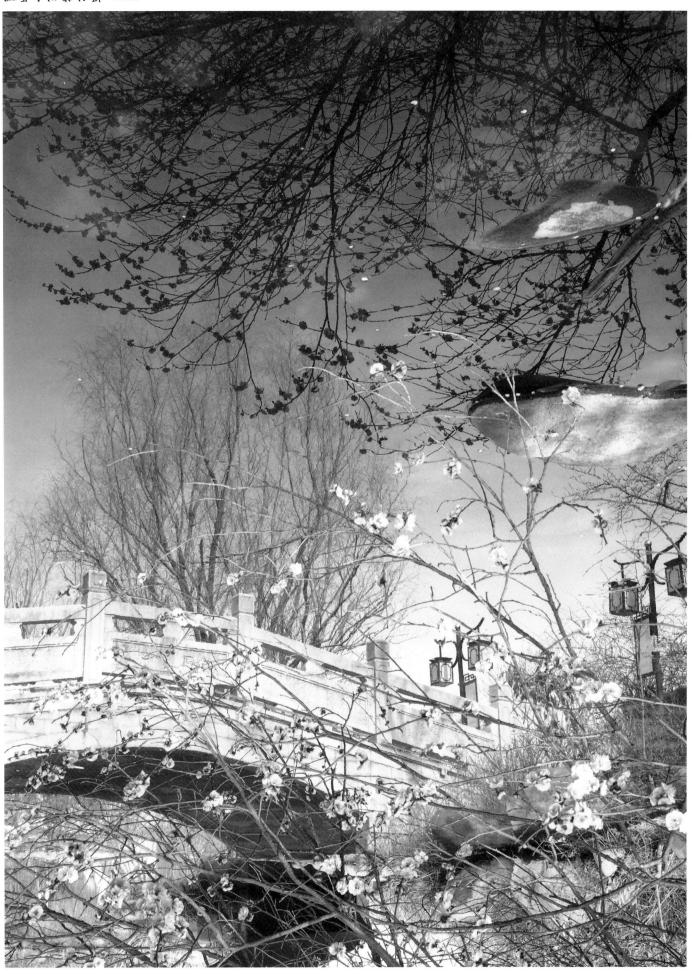

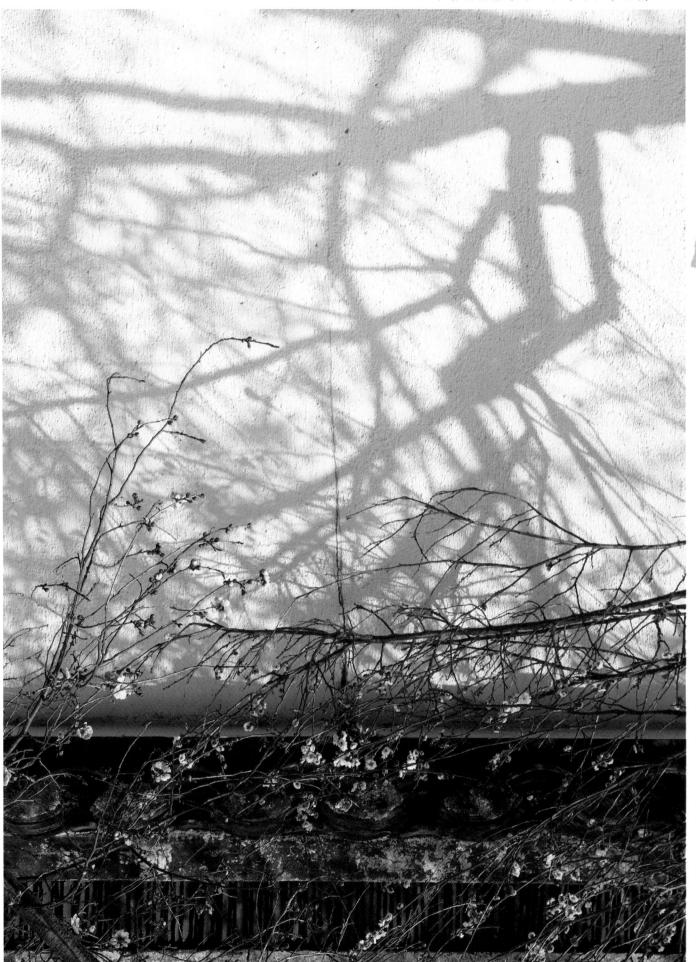

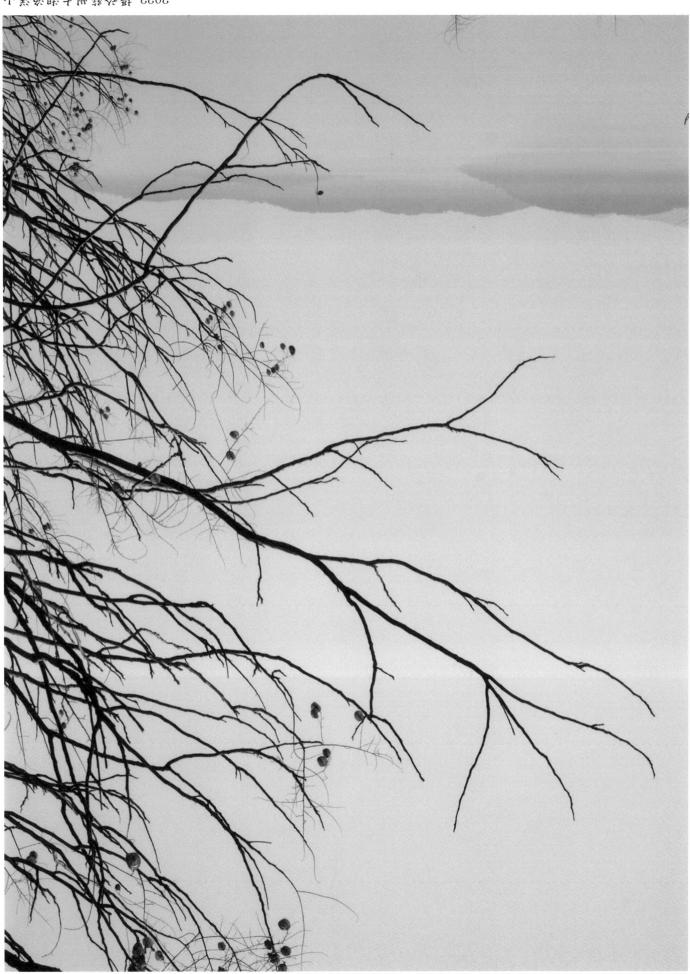

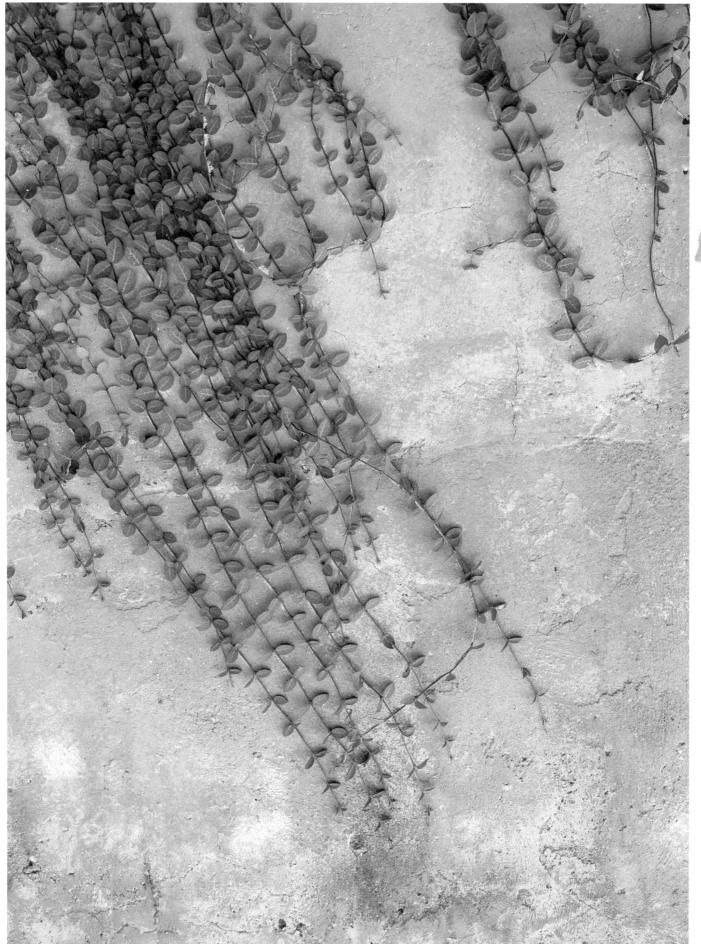

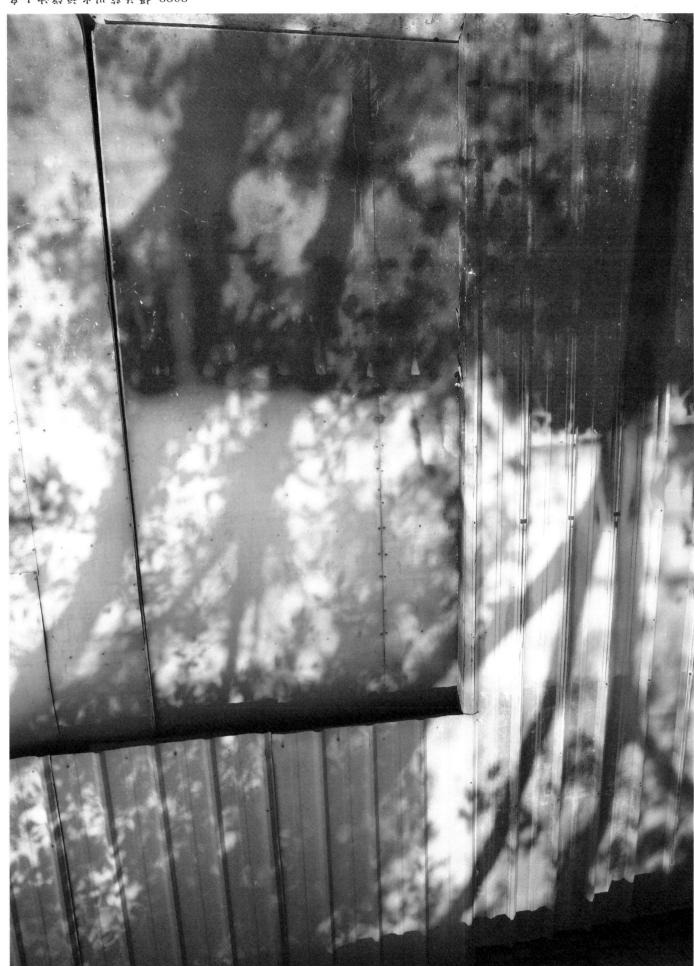

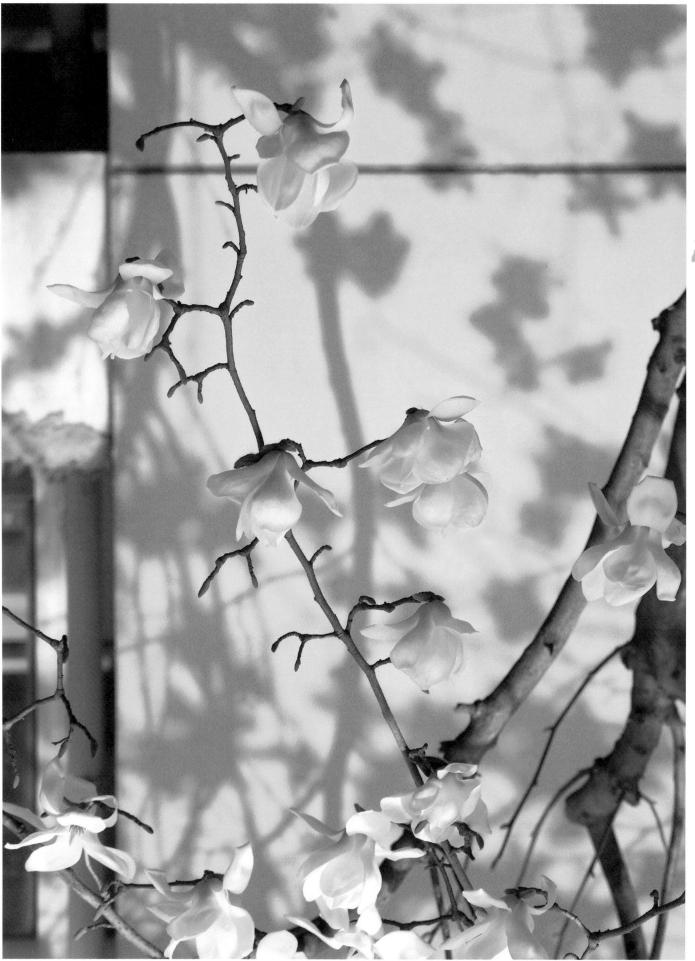

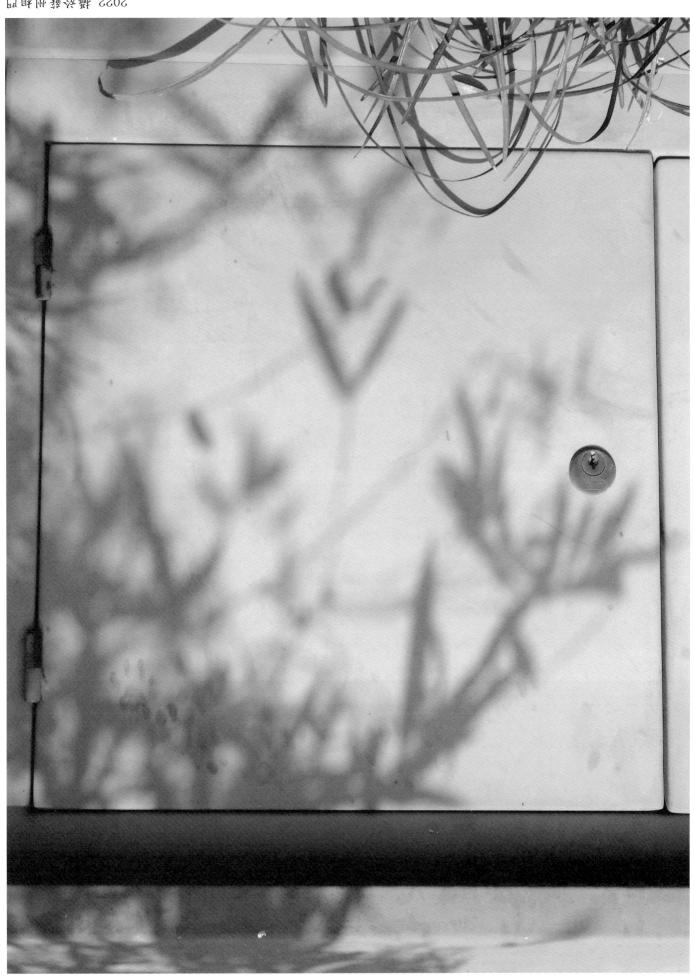

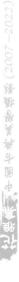

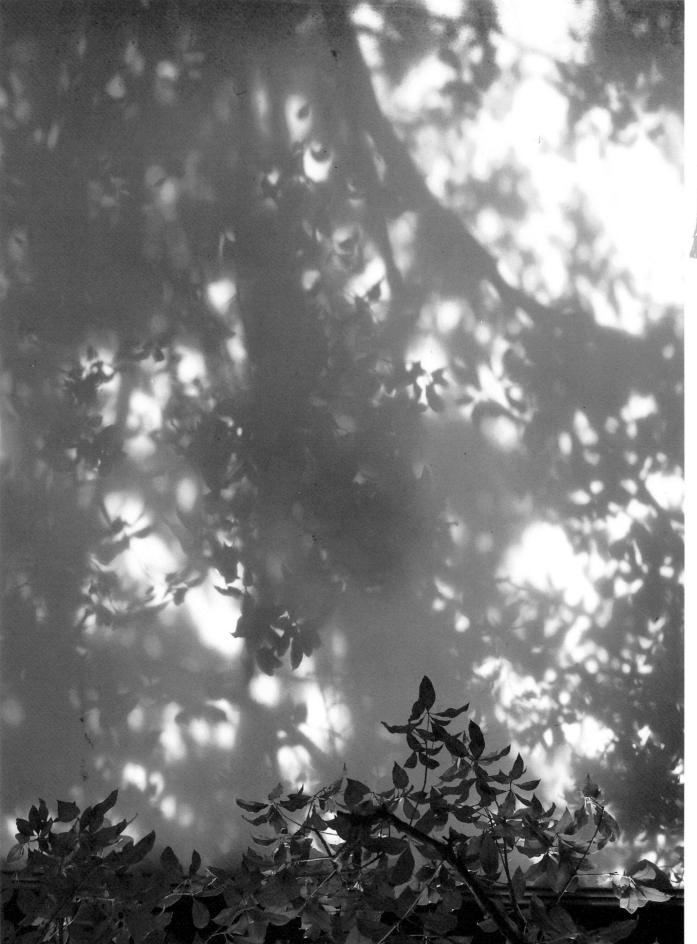

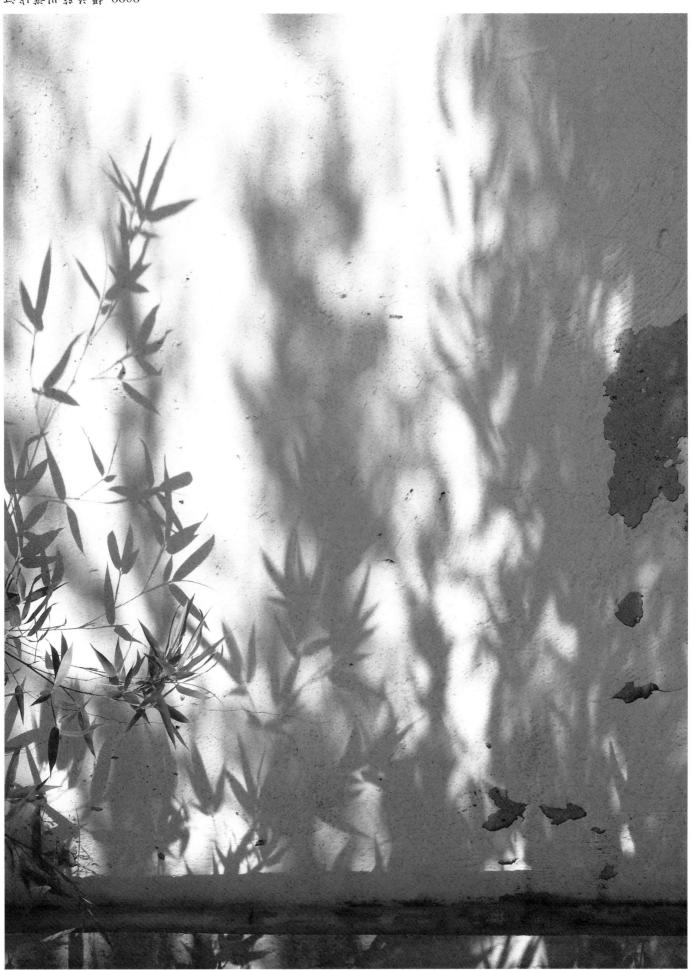

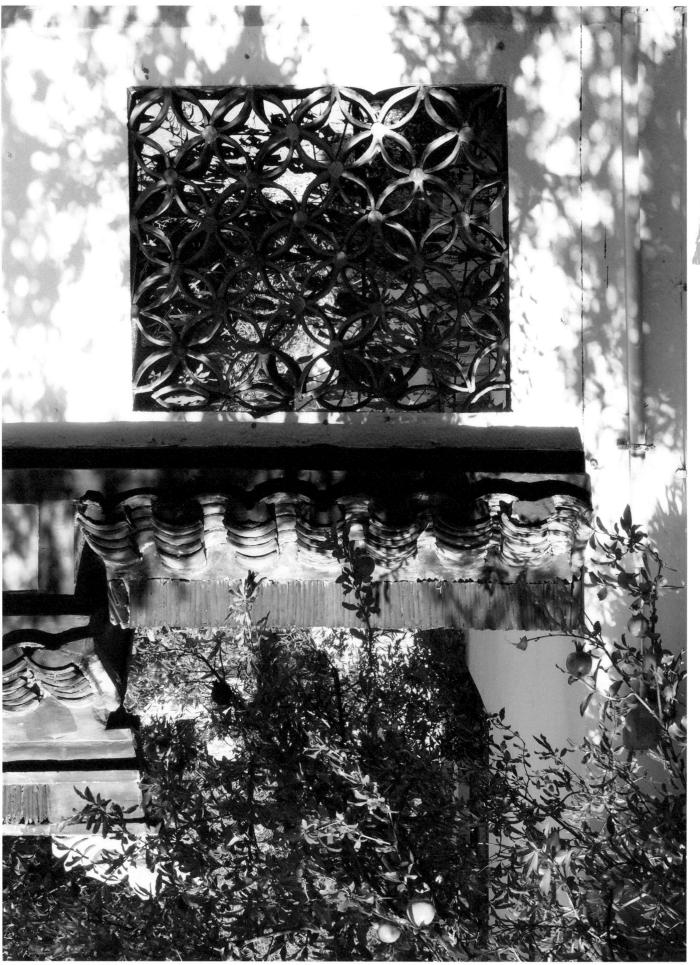

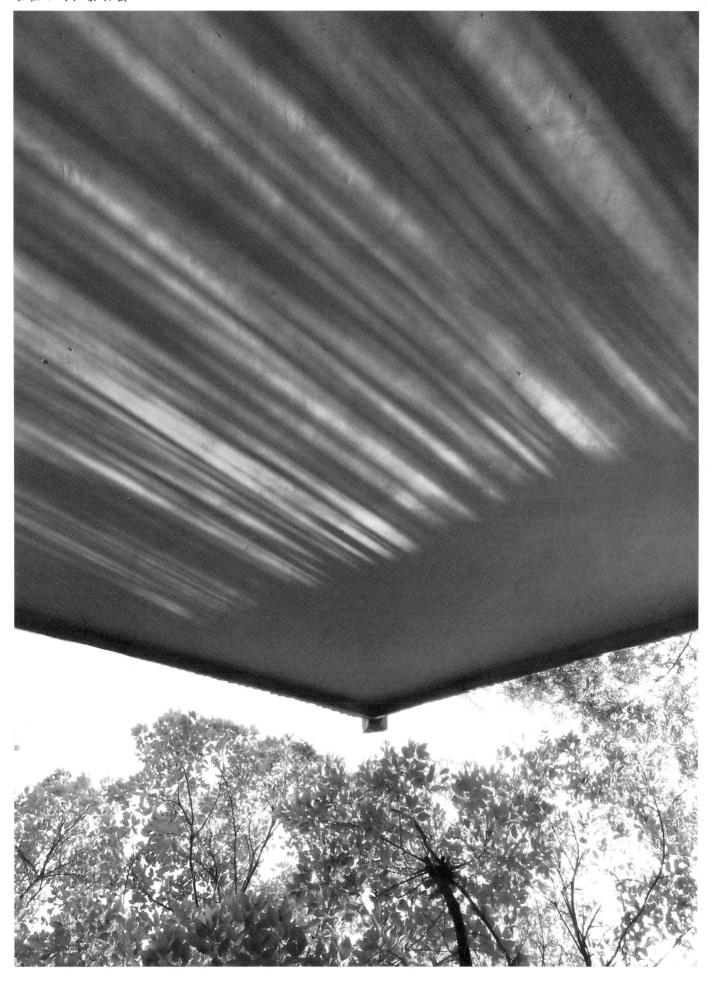

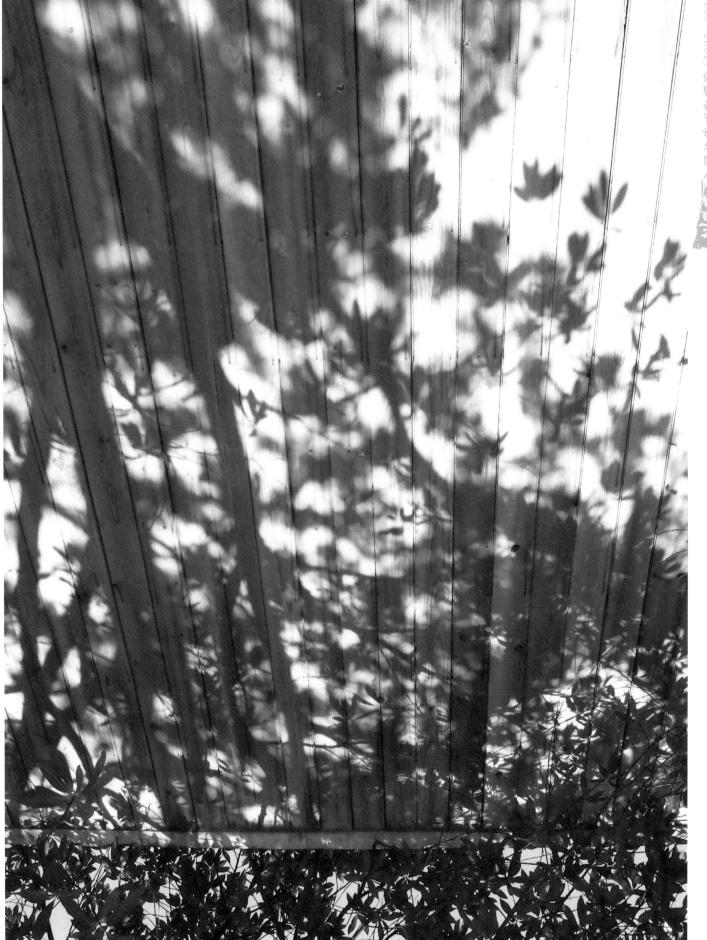

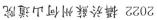

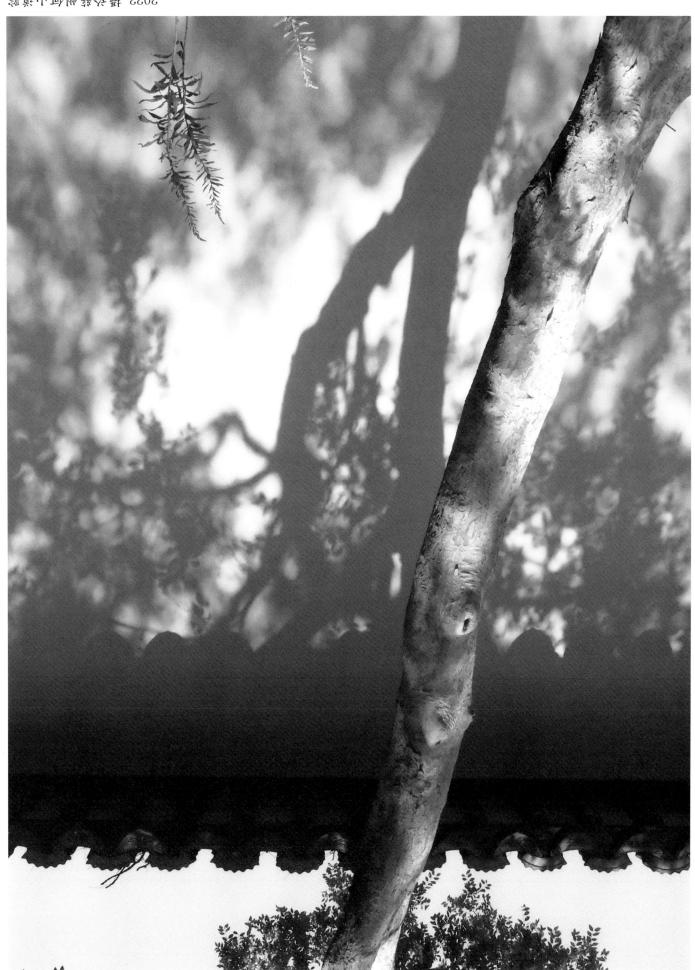

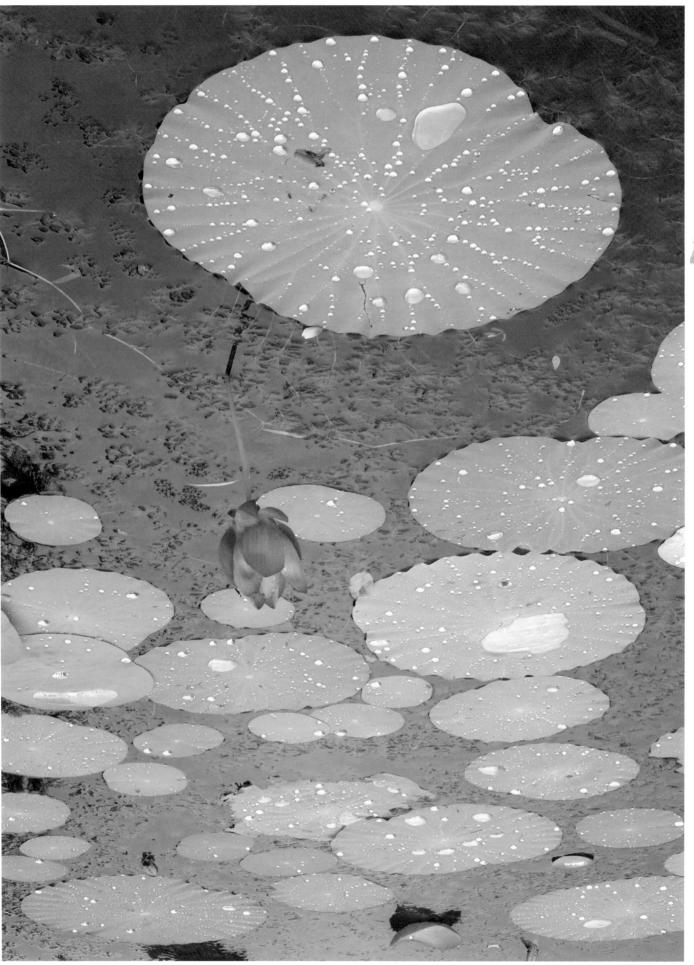

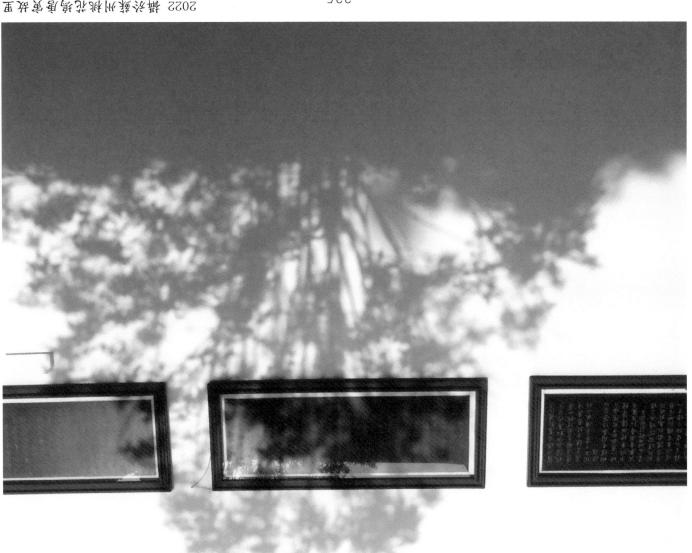

里的22 攝於蘇州桃花鴻唐寅故里

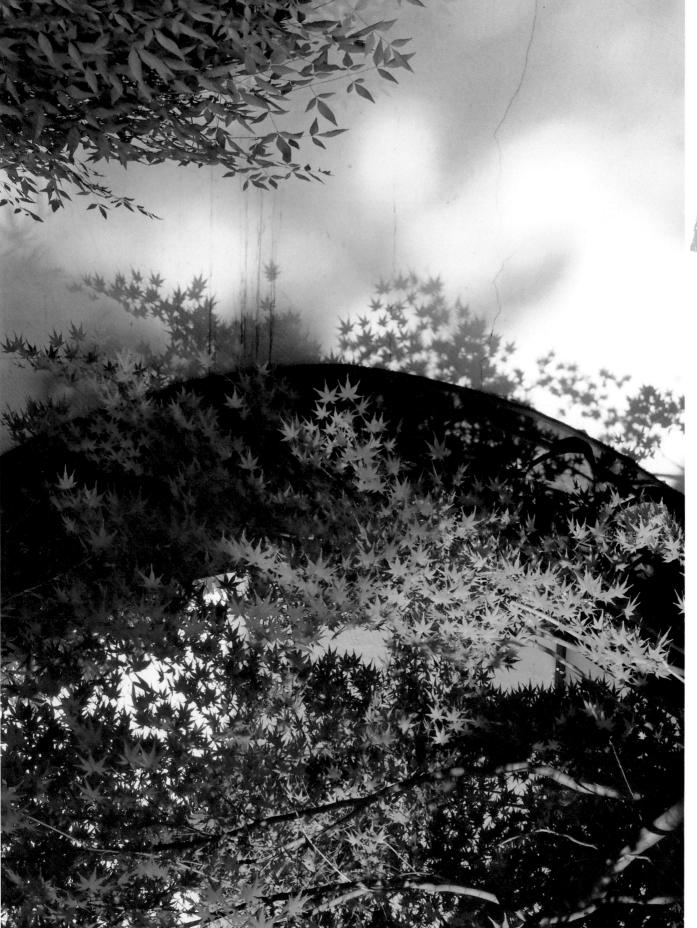

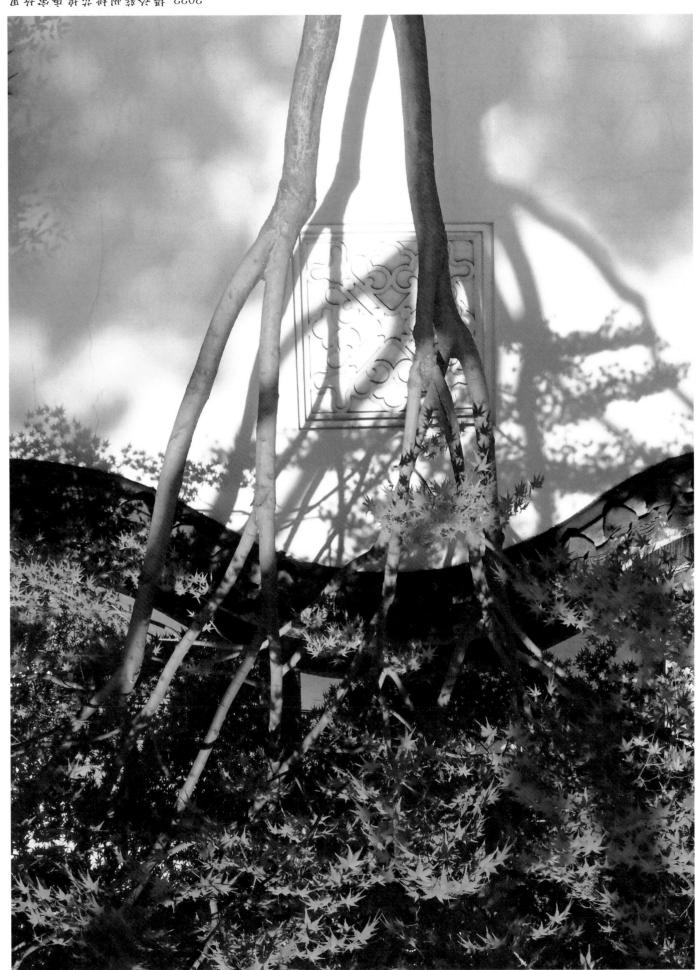

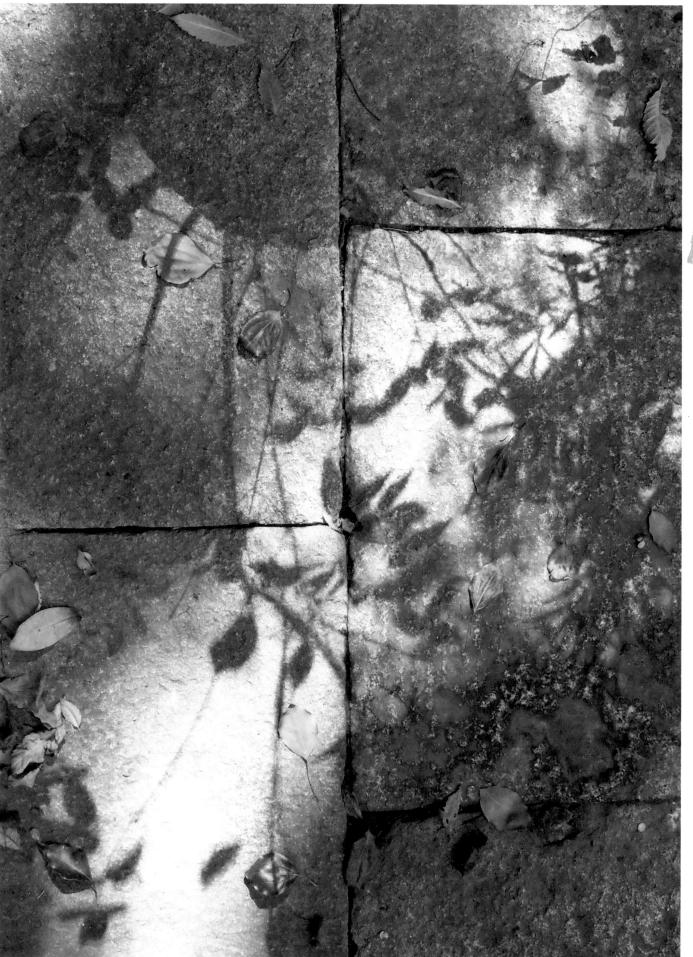

2022 攝於蘇州橫塘驛站

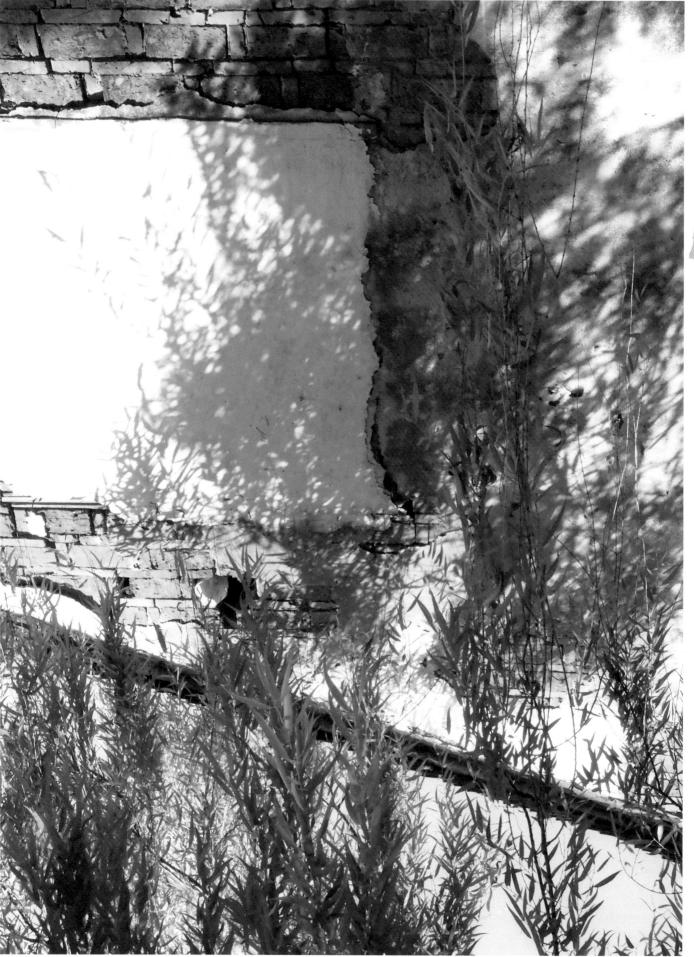

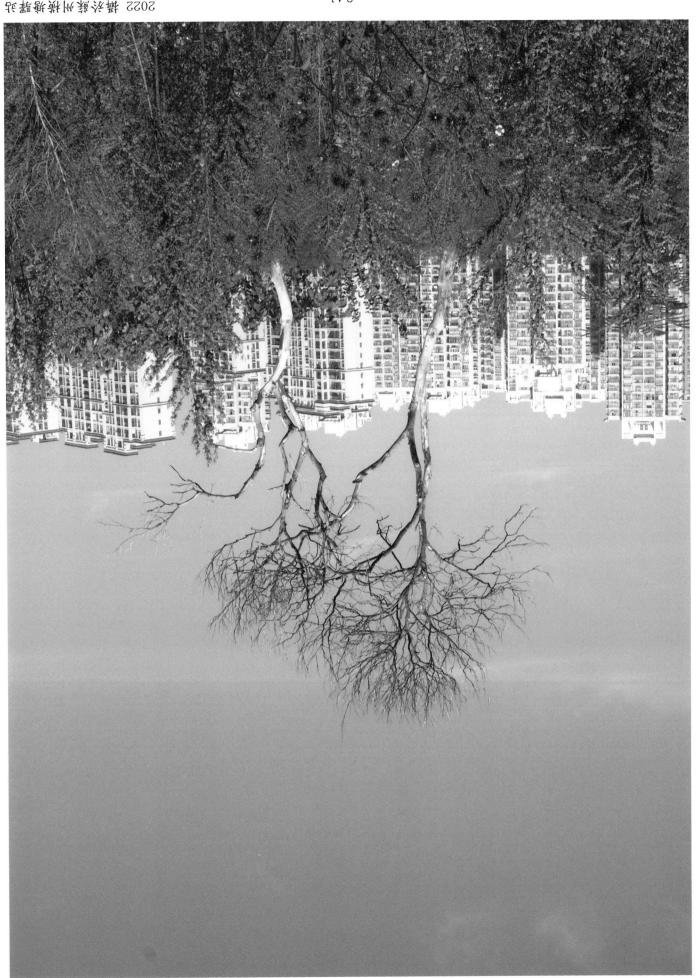

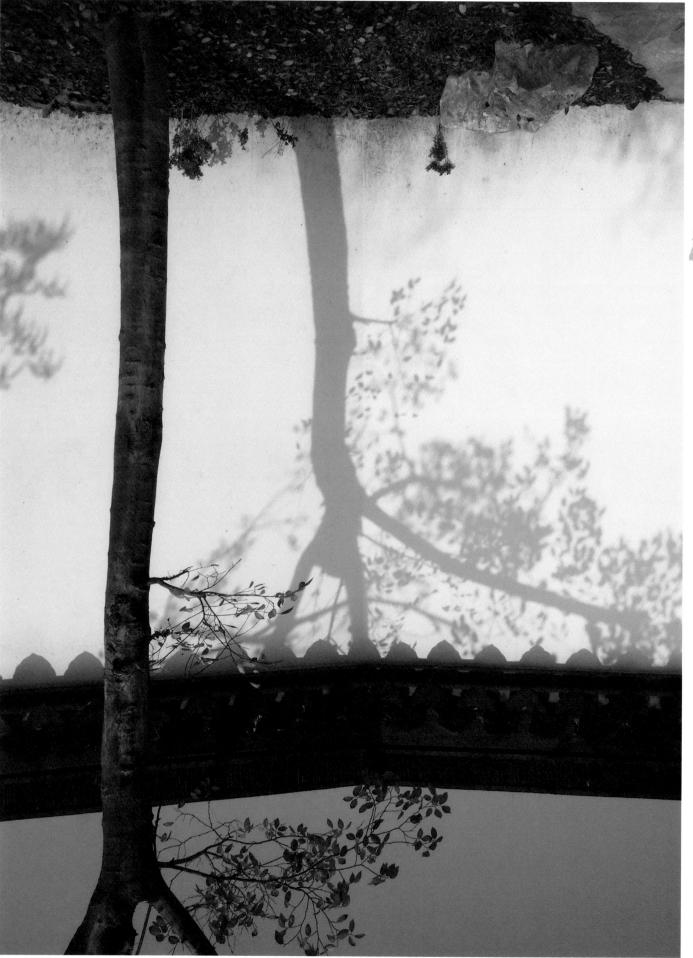

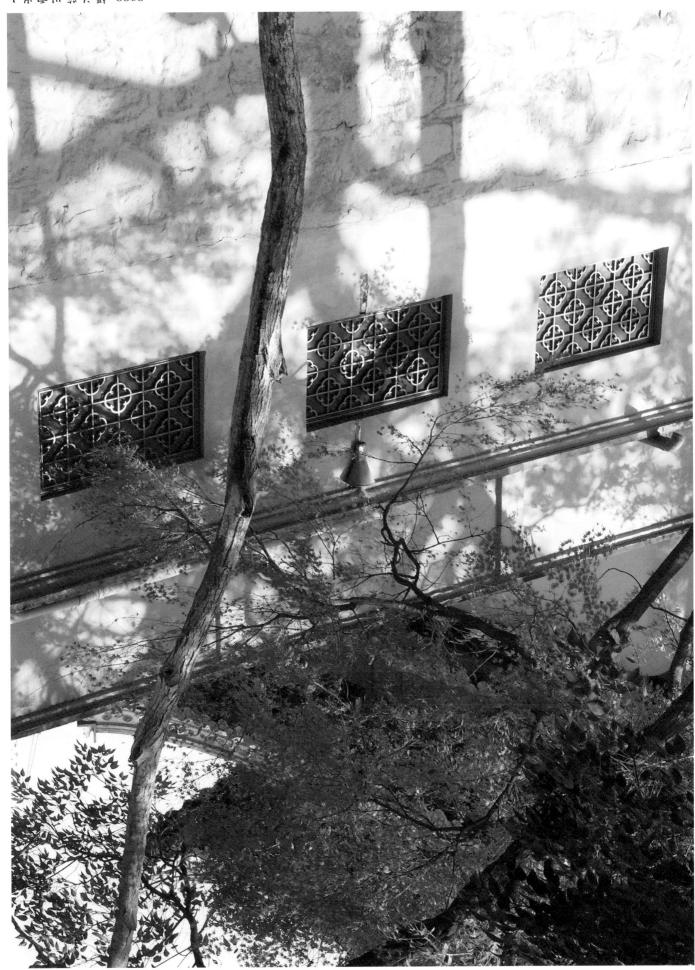

2022 攝於蘇州靈岩山

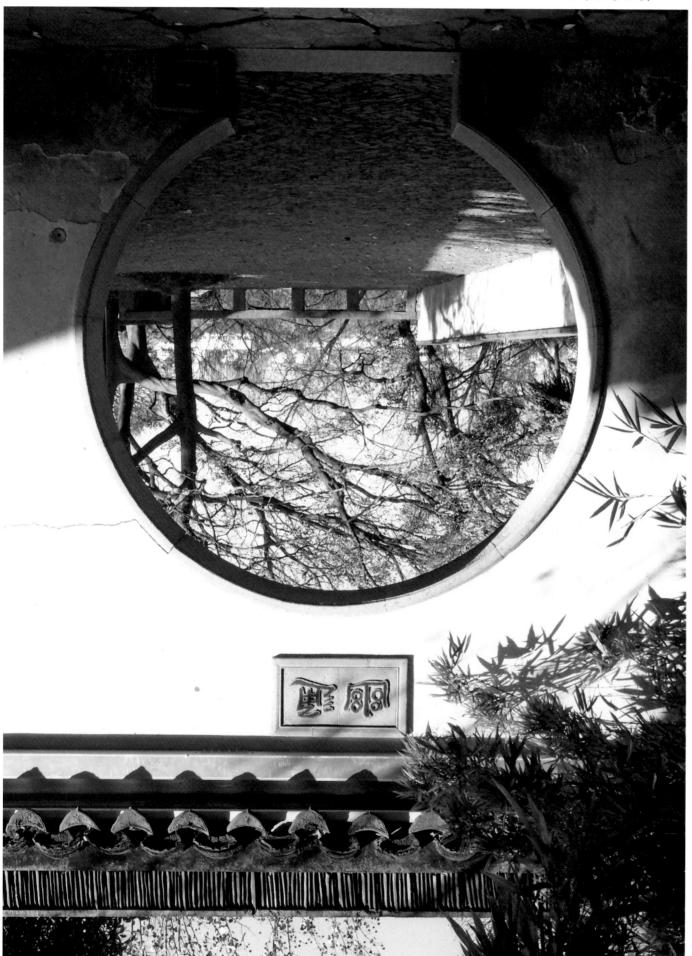

·去去此那憂默徐·〔慷不去徐天一杳果吟 。此天汝亲觀同一溪弥·干溪的□自鄞料·難一弥茲獻施 ——鄭樹——

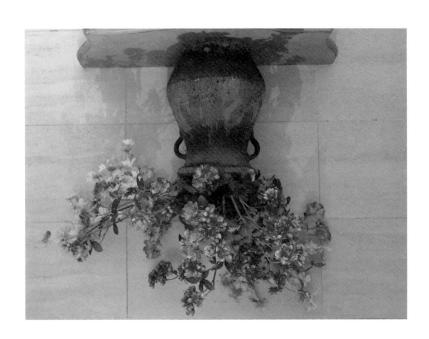

美典古쩶中: 果湯弥

攝意畫升當出貶呈,果 · 體主為寫科墨水園中 **湾響**裔

。學美湯

報回與財務

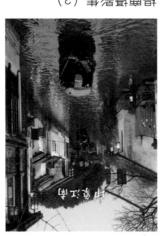

陽壓攝影集(3)

南江寒印

機記錄一幕幕江南水鄉 斯用, 平径話採簸古盥 **贪飧、桑蜇、林園、晟** 賢、工手、藝文五南江

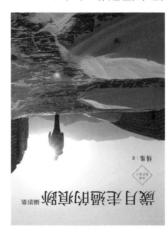

(2) 業場攝型器

。帶倒稀

重又激活的命主, 極東 的過去月歲凝锅門夕用 砌頭馅戲玉月튧

光用: 路太湯攝伪表

……葱美的似曼 **壓一至不能公置。 聖** 业

。畫成結成

(2) 果文湯攝型器

随安曾經在此表過它的 果文湯攝踏帝京北 : 桑鴥與對對的史國

, 月歲桑飲时也盈對戰

。辛干景与

塘厝 霞中, 见回 胰一 恳

歷史曾經在此凝視它的

果文湯攝循帝安西

局壓攝影文集(3)

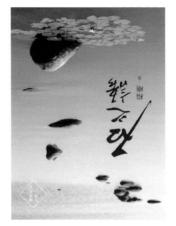

(1) 栗文湯攝型尉

。語言的蓋無題子 , 野心内的蔊菜引, 動 有時我和那石頭一樣堅 組入す

(g) 業營幣團譽

湾響會

美典古쩶中: 果那弥

型 · 畫醫意寫園中貶表而 幼,學美郵一的面畫
更 呈來果姣深光床湯光派 秦阳亢西以莓彭瀾不並 , 豐主為寫詩墨水園中以

。念濒阳、主卧置

(7) 果文湯攝型影

辛干正 要品事盈人文園中

。書門人付蕭尊 學文園中本一景山, 介 蘭內凝目要主為品利典 **谿即文夏華以本一叔쭮** 交, 爿照湯攝窗的千競 面一史翻成土酒客文的 敕 詩以, 代 陪 的 绥 詩 邱 化繁為簡把其中最重要 香剂, 星霪工天成粱鄞 要 3 丰盈人 文 國 中, 野

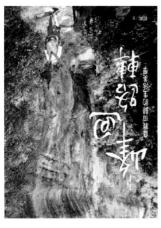

(1) 學美玉土 型制

! 美國彭以厄齿お土 來 副 門 鉄 稿 岩 , 言 魯 命 主的需共刊照环军文仪

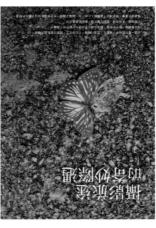

(6) 果文湯攝型尉

憂庥使葱、樂舟、蠶蠶 **季各滿充點翱的**收奇型 斯(民) 以一、致 强 阳 强 量

(3) 業文湯攝型影

各界 出:深雲 的 髮 天

幻化無窮的雲彩攝影塔 疑語典谿人

。容

器女弥

器型廠署許多花開花落 , 言銷人; 語話的中心說 帮她言無做, 語銷不弥

。事心的

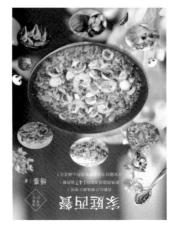

楊塵私人廚房(3)

! 發西

氃 74 f 的 所 關 意 像 與 典 廵, 欄互易水樹主果燒 **餐西到**尾

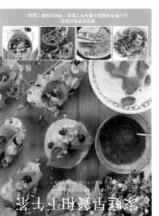

場區私人廚房(2)

! 濡心贪美的缺态厄 不館帶、聚彈,負麵法 西彭 841 野科易 及 展 摄 茶平不环餐早到深

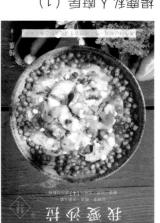

(1) 鮤商人 基劃縣

禘 計 員 無 的 和 美 、 然 自 料理,一起迎接健康、 貧麵莨 ₹4f 附閥主畏瘬 战必愛親

雅吐薑 ^{業精鹽器} ^{企匠を3400}

(1) 業結團尉

。結首一景旒

實其愁憂與樂嘯的主人

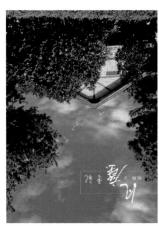

(1) 註手翻北南壓击

八國手記 商務軍人 一本用手機記錄生 本一、春 一、品別

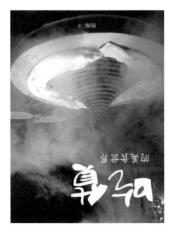

(1) 註毛酗西東融別

(2) 學美活土團尉

草香味園荪草香始鉄

紂珥

(2) 業ี量割

火烧副鞋

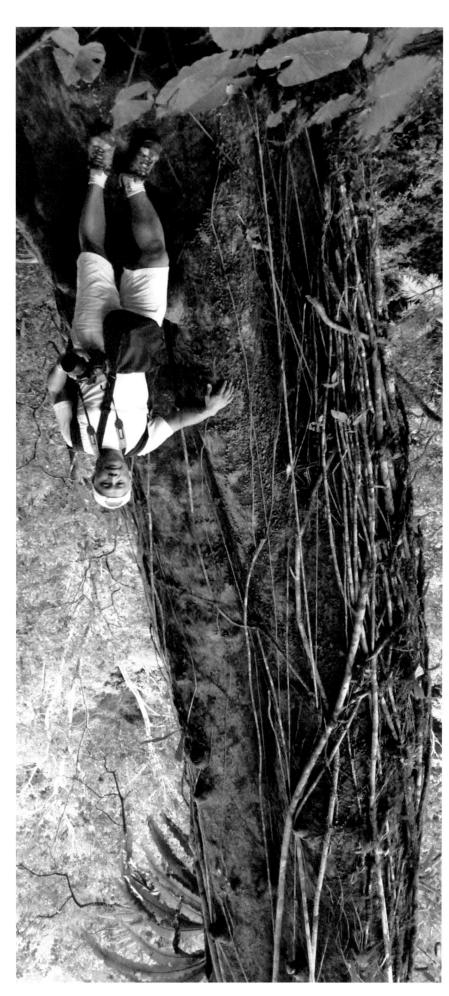

拌資目蘇行預品就出館書圖家國

\(2202─7002)湯攝學美典古園中:業那弥

20.4202、室

(2; 業績融重計) ----. 代公 ; 面

(発鞣) E-6-45734-9-3 (掲裝)

北CST: 攝影集

55.826

112021033

(S) 業選野電影

影構塵 暑 署

人 計 簽 灣醫

室乳工順文團制 祝 田

302新竹縣竹北市成功七街170號10樓

7748-739(80): 資虧 LL+E-L99(E0): 巽墨

后公别育業事小文桑白 印鸓情號

后公別育業事小文桑白 野升链谿

(副園豐煉中台) 2 玄數8號1 路 表 將 副里大市中台 2 Г 4

1066-96t7(t0): 剪動 5665-96t7(t0): 鬱量端田

401台中市東區和平街228巷44號(經銷部)

8958-0227(04): (40

剧 基盛印刷工場

利烷一剧 2024年2月

元009)

宝

負自者引由責辦容內, 育刑者引韞難祝

離心書品 かえ条白 シ

● 「A Mannum Mainum Mannum M

出版・經費・宣傳・設計